서스펜스 사전

THE EMOTION AMPLIFIER THESAURUS

A Writer's Guide to Character Stress and Volatility

© 2024 by Angela Ackerman & Becca Puglisi All rights reserved.

This Korean edition was published by Will Books Publishing Co. in 2025 by arrangement with JADD Publishing c/o 2 Seas Literary Agency Inc. through KCC (Korea Copyright Center Inc.), Seoul.

이 책의 한국어판 저작권은 (주)한국저작권센터(KCC)를 통해 저작권자와 독점계약한 (주)월북에 있습니다. 저작권법에 의해 한국 내에서 보호를 받는 저작물이므로 무단 전재 및 복제를 금합니다.

이 책의 내용은 저자의 허가 없이 AI 트레이닝에 사용할 수 없습니다.

The Emotion Amplifier Thesaurus

안젤라 애커만·베카 푸글리시 지음 최다인 옮김

추천의 급	글 서이레 작가	8	
서문			
	서사에 불을 지피고자 분투 중인 작가들에게	13	
	이야기에는 감정이 필요하다	15	
	내면의 모순을 불러일으키는 기폭제	20	
	서스펜스를 형성하는 스트레스의 긍정적 역할	26	
	감정을 자극해 성장 연출하기	30	
	캐릭터를 움직여 서사 구조 강화하기	34	
	위기 상황으로 극적 긴장감 자아내기	43	
	타인이라는 변수	52	
	기폭제를 심을 최적의 위치	57	
	평정심을 무너뜨리는 고통	62	
	감정의 폭발을 자제해야 할 때		
	질환을 다룰 때 주의할 점	72	
	작가들을 위한 마지막 제언	75	
	서스펜스 유형		
	¬ 감각 과부하	79	
	감금	84	
	강박	89	
	경쟁	94	
	고립	99	
	고문	104	

고통 109 공황 발작 114 과잉 행동 119 굶주림 124 궁지에 물림 129 금단한상 134 기만 139 C 더위 144 D 만성 통증 149 매혹 154 무기력 159 b 방향감각상실 164 번아웃 169 부상 174 불안정 179 병의 184 A 사별 189 사춘기 194 세뇌 199 수면 부족 204 숙취 209 스트레스 215 신제 질환 및 장애 220 C 압박감 225 영양실조 230	1	1	
파양 행동 119		고통	109
지주림 124		공황 발작	114
공지에 몰림 129 금단현상 134 기만 139 C 더위 144 D 만성 통증 149 매혹 154 무기력 159 B 방향감각 상실 164 번아웃 169 부상 174 불안정 179 빙의 184 A 사별 189 사춘기 194 세뇌 199 수면 부족 204 숙취 209 스트레스 215 신체 질환 및 장애 220		과잉 행동	119
금단현상 134 기만 139 C 더위 144 D 만성통증 149 매혹 154 무기력 159 B 방향감각 상실 164 번아웃 169 부상 174 불안정 179 병의 184 A 사별 189 사춘기 194 세뇌 199 수면 부족 204 숙취 209 스트레스 신체 질환 및 장애 220 C 당박감 225		굶주림	124
지만 139 C 더위 144 D 만성 통증 149 매혹 154 무기력 159 H 방향감각 상실 164 번아웃 169 부상 174 불안정 179 빙의 184 A 사별 189 사춘기 194 세뇌 199 수면 부족 204 숙취 209 스트레스 215 신체 질환 및 장애 220 C 압박감 225		궁지에 몰림	129
C 더위 144 D 만성 통증 149 매혹 154 무기력 159 B 방향감각 상실 164 번아웃 169 부상 174 불안정 179 빙의 184 A 사별 189 사춘기 194 세뇌 199 수면 부족 204 숙취 209 스트레스 건체 질환 및 장애 220 O 압박감 225		금단현상	134
마 만성 통증 149 대혹 154 무기력 159 164 변아웃 169 부상 174 불안정 179 병의 184 189 사춘기 194 서뇌 199 수면 부족 204 숙취 209 스트레스 신체 질환 및 장애 225		기만	139
매혹 154 무기력 159 B 방향감각 상실 164 번아웃 169 부상 174 불안정 179 빙의 184 A 사별 189 사춘기 194 세뇌 199 수면 부족 204 숙취 209 스트레스 215 신체 질환 및 장애 220 C 압박감 225	_	더위	144
보 방향감각 상실 164 번아웃 169 부상 174 불안정 179 빙의 184 A 사별 189 사춘기 194 세뇌 199 수면 부족 204 숙취 209 스트레스 215 신체 질환 및 장애 220 © 압박감 225		만성 통증	149
변 방향감각 상실 변어웃 169 부상 174 불안정 179 병의 184 189 사춘기 194 세뇌 199 수면 부족 204 숙취 209 스트레스 215 신체 질한 및 장애 220 만박감 225		매혹	154
변아웃 169 부상 174 불안정 179 빙의 184 A 사별 189 사춘기 194 세뇌 199 수면 부족 204 숙취 209 스트레스 215 신체 질환 및 장애 220		무기력	159
부상 174 불안정 179 빙의 184 A 사별 189 사춘기 194 세뇌 199 수면 부족 204 숙취 209 스트레스 215 신체 질환 및 장애 220	н	방향감각 상실	164
불안정 179 184 189 시설 189 시추기 194 199 수면 부족 204 숙취 209 스트레스 215 신체 질환 및 장애 225		번아웃	169
방의 184 189 184 189 194 194 199		부상	174
A 사별 189 사춘기 194 세뇌 199 수면 부족 204 숙취 209 스트레스 215 신체 질환 및 장애 220 O 압박감 O 압박감		불안정	179
사춘기 194 세뇌 199 수면 부족 204 숙취 209 스트레스 215 신체 질환 및 장애 220 © 압박감 225		빙의	184
세뇌 199 수면 부족 204 숙취 209 스트레스 215 신체 질환 및 장애 220 O 압박감 225	٨	사별	189
수면 부족204숙취209스트레스215신체 질환 및 장애220O압박감225		사춘기	194
숙취 209 스트레스 215 신체 질환 및 장애 220 © 압박감 225		세뇌	199
스트레스 215 신체 질환 및 장애 220 O 압박감 225		수면 부족	204
신체 질환 및 장애 220 O 압박감 225		숙취	209
O 압박감 225		스트레스	215
		신체 질환 및 장애	220
영양실조 230	0	압박감	225
		영양실조	230
	1	ı.	

	우유부단	235
	위험	240
	인지 편향	245
	인지력 감퇴	250
	임신	255
×	정신증	260
	정신 질환 및 장애	265
	주시	270
	주의 산만	275
	중독	280
	지루함	285
	질병	290
*	최면	295
	추위	300
	취함	305
	치명적 위기	310
E	탈수	315
	탈진	320
	트라우마	325
5	호르몬 불균형	330
	흥분	335

부록

340

추천의 글

아직 충분히 잔인하지 않은 당신에게

서이레 (〈정년이〉 웹툰 스토리 작가)

안타깝게도 작가는 어느 정도 사디스트에 가깝다. 이야기를 쓰는 행위에는 등장인물을 괴롭힐 궁리가 늘 뒤따르기 때문이다. '어떻게 하면 논리적이고 효율적으로 주인공을 고통스럽게 만들 수 있을까?'라는 질문은 '어떻게 하면 독자가 이야기라는 극장을 나오면서 가슴 한구석에 내 이야기를 위한 방을 내어주도록 만들 수 있을까?'라는 질문과 맞닿아 있다. 우리 대부분이 공감하듯 삶은 고통이고, 좋은 이야기는 삶을 닮았다. 음미할 만한 고통으로 가득한 이야기는 오랫동안 회자된다.

이런 얘기를 하면 친구들은 고개를 절례절례 흔든다. 이때 내 고민에 함께 고개를 끄덕여준 유일한 친구가 바로 『서스펜스 사전』이다. 이책은 인간이 겪는 수많은 고통 중에서도 '내적 고통'에 집중한다. 압도적인 힘을 가진 외계 악당을 상대로 싸우는 주인공의 고통은 아무래도 알기 어렵지만, 그 외계 악당이 주인공의 존경하는 선배라면 가슴이 아려온다. 전투 직전에 주인공이 악당 때문에 죽마고우를 잃는 설정은 또 어떨까? 인물이 가진 내적인 고통, 고통이 몰고 올 고민을 세밀하게 직조할수록 감정엔 불이 붙고 독자는 공감하게 된다.

창작을 하는 동안 작가는 쉽게 시야가 좁아진다. 이 모든 창작 스킬을 알고 있어도 막상 책상 앞에 앉으면 새하얗게 잊어버리는 탓에 익숙하게 느끼는 갈등만 반복하거나 공감하지 못할 억지 싸움을 붙이기도 한다. 바로 이럴 때 『서스펜스 사전』이 주의를 환기해주는 역할을 한다. 이야기에 긴장감을 부여할 다양한 서스펜스 목록과 그로 인해 벌어지는 여

러 부가적 상황이 일목요연하게 정리되어 있다. 당신의 이야기가 좀처럼 앞으로 나아가지 못하고 있다면 이 책을 추천한다. 조개처럼 꽉 다물린 인물 심연의 틈을 비집고 뒤틀어 마침내 진주처럼 빛나는 재미가 드러날 것이다.

• 옮긴이 주는 ◆로 표시했다.

서문

서사에 불을 지피고자 분투 중인 작가들에게

'작가들을 위한 사전 시리즈'는 원래 캐릭터의 다양한 감정을 묘사하려는 작가들에게 도움을 주고자 블로그에 연재하던 글에서 시작되었다. 우리는 매주 감정 하나를 골라 이를 신체 언어, 생각, 체내 감각 등을 통해 드러낼 방법을 제시했다. 어느 작가에게나 설명하지 않고 보여주기란 쉬운 일이 아니며, 감정을 묘사할 때는 특히 그렇기에 이 시리즈는 이내 열광적인 인기를 얻었다. 블로그 방문자들은 특정 감정을 다뤄달라 요청하기 시작했고, 우리는 기꺼이 요청에 따랐다.

그런데 시간이 점차 지나면서 독자들의 요청에 묘한 패턴이 나타났다. 감정이 아닌 항목들이 등장하기 시작한 것이다. 감정이라기보다는 감정에 영향을 미치거나 더 큰 반응을 끌어내는 상태 또는 조건으로 분류되어야 할 만한 것들이었다. 우리는 이를 적극적으로 받아들였고, 감정의울림을 증폭하는 이 항목들이 캐릭터를 자극해 판단력을 떨어뜨리고 잘못된 결정과 실수로 이끄는 방식을 탐색했다. 그런 다음 여기에 감정 기목제라는 이름을 붙인 뒤, 각 항목을 활용해 캐릭터가 폭발하고 실수를 저지르게끔 유도할 방법에 관한 정보를 추가해 열다섯 개 항목으로 구성된미니 전자책을 만들었다.

이 책이 큰 호응을 얻는 모습을 지켜본 우리는 캐릭터가 감정을 통제하지 못하게 방해하는 기폭제가 더 있을지도 모르겠다고 생각했다. 결론부터 말하자면 실제로 있었다! 파고들면 파고들수록 기폭제란 원래 생각했던 것보다 범위도 넓고 다양하며 다재다능하다는 사실이 밝혀졌다

기폭제는 캐릭터의 감정 상태를 바꿀 뿐만 아니라, 갈등과 긴장감을 불러일으키고 내적 부조화와 심리적 고통을 심화하는 동시에 이야기 구조를 든든히 떠받치는 역할까지 수행한다. 제대로 활용만 한다면 독자가책에서 눈을 뗄 수 없게 만드는 쫄깃한 서사의 핵심, 즉 '서스펜스'를 형성하는 역할을 하는 것이다! 그리고 여러 해가 흐른 지금, 마침내 이 내용을 갈무리하여 『서스펜스 사전』으로 출간할 수 있게 되어 기쁠 따름이다.

이 책에는 캐릭터의 감정을 증폭하는 상태나 상황 52가지가 담겨 있다. 우리는 이 기폭제들을 활용해 마찰과 갈등을 만들어내는 방법과 더불어 여기서 생겨나는 신체적, 인지적, 심리적 긴장감을 어떻게 보여줄 것인지를 살펴볼 예정이다. 이야기 전개에서 중요한 순간에 감정 기폭제를 사용해 캐릭터의 평정심을 무너뜨리는 방법도 함께 다루려 한다.

독자들은 심리적 고통을 겪는 캐릭터에게 공감하고 연민을 느끼기 마련이다. 내적 취약성은 인간의 공통된 경험이기 때문이다. 이야기에서 가장 적절한 순간에 캐릭터를 감정적으로 뒤흔들어 궁지에 몰아 독자의 흥미를 끌어올릴 새로운 방법을 이 안내서와 함께 만나보자.

이야기에는 감정이 필요하다

한번 상상해보자. 이제부터 무엇을 보고 듣건 간에 아무 감정도 들지 않고, 아무것도 기억에 남지 않게 된다고. 물 맑은 빙하호가 보이는 전망대까지 열심히 올라갔는데 거울처럼 매끄러운 수면을 내려다봐도 별다른 느낌이 없다. 혹은 전에 살던 동네로 차를 몰아 어린 시절에 살던 집 옆을지나갔는데, 다른 집을 볼 때와 똑같이 무덤덤하다. 심지어 결혼식 날 기쁨의 눈물을 흘리는 자식을 봐도 아무렇지가 않다.

이렇게 특별한 순간에 아무 감정도 느껴지지 않는 자신을 상상하면 불편한 정도에 그치는 것이 아니라 섬뜩한 느낌까지 든다. 감정은 인간 이라는 존재의 핵심 요소다. 감정은 좋든 나쁘든 경험에 의미를 부여하 고 세상을 살아가는 사람들의 욕구, 행동, 가치관을 좌우한다. 우리가 진 화하고 성장하는 것도, 각자 자기만의 길을 걷는 와중에 타인과 유대 관 계를 맺는 것도 모두 감정 덕분이다.

인간으로서 우리는 새로운 경험을 좋아한다. 색다른 경험이 늘어날 수록 삶을 풍성하게 누리는 기분이 들기 때문이다. 하지만 일과 가족, 사 회적 의무나 물리적 한계, 재정적 압박, 빠듯한 일정 탓에 원하는 일을 다 해볼 수는 없는 노릇이다. 그래서 사람들은 이야기에 매력을 느끼고 빠 져든다. 이야기 속에서 우리는 수많은 삶을 살고, 낯선 현실을 마주하고, 자신과는 다른 방식으로 생각하고 행동하고 믿는 이들의 발자취를 따라 걸을 수 있다.

이때 이야기가 제힘을 발휘하려면 감정이 필요하다. 그것도 아주 많

이. 감정은 독자가 자신의 현실에서 벗어나 환상 속 세계로 접어들게 하는 다리다. 이야기 속 캐릭터가 진짜 사람과 똑같이 무언가를 욕망하고 감탄하며 때로는 좌절해야 독자들이 공감할 수 있기 때문이다. 캐릭터의 목표나 도전 과제가 생소할지라도 캐릭터가 겪는 감정은 보편적이다. 예를 들어 고생해서 뭔가를 성취했을 때 밀려드는 보람이 어떤 것인지는 누구나 알기에 사랑스러운 캐릭터가 그런 상황을 맞이하면 독자들은 공 감하기 마련이다.

그렇다면 감정은 인간 경험의 핵심인 만큼 글로 쓰기도 쉽지 않을까? 천만의 말씀. 실제로는 캐릭터를 사실적으로 묘사할수록 감정을 글로 담아내기가 까다로워진다. 현실적인 캐릭터는 진짜 인간처럼 생각하고 행동하는데, 사람들은 대개 남에게 비판이나 간섭을 받아 불편해지기 싫어서 격한 감정을 꼭꼭 감추기 때문이다.

캐릭터가 감정을 억누르면 작가에게는 두 가지 문제가 생긴다. 첫째, 독자가 캐릭터와 캐릭터가 겪는 일에 호응하기 어려워진다. 감정을 보여 주지 않는 인물에게 공감하기란 당연히 어렵다. 교감이 형성되지 않으 면 독자는 금방이라도 책을 덮고 떠나게 되어 있다. 그러니 작가는 캐릭 터가 감정을 드러내기 꺼려 하더라도 베일을 벗겨 속내를 보여줄 방법을 찾아야 한다.

둘째, 감정을 억누르는 캐릭터는 자신의 깊은 감정을 들여다보고 내면을 점검해 성장하기 어려워하는 경향이 있다. 감정이라는 장애물에 가로막혀 성장하지 못하는 캐릭터는 스스로 가장 원하는 것, 이를테면 친밀한 관계, 의미 있는 목표, 자기 수용 등을 손에 넣지 못한다. 캐릭터가 자신의 취약한 부분을 들여다보게 하는 것은 쉬운 일이 아니지만 내적 성장을 위해서는 꼭 필요한 과정이다. 설득력 있는 이야기를 만들어내려면 작가는 캐릭터의 감정 금고를 열고 비밀을 끄집어낼 방법을 알아야한다. 두렵더라도 자신의 진짜 감정을 마주하도록 캐릭터를 몰아붙이고.

더는 숨을 수 없도록 방어벽을 깨뜨려야 한다는 뜻이다.

이럴 때 효과적인 전략으로는 감정 기폭제를 동원하는 방법이 있다. 여기서 기폭제란 캐릭터가 평정심을 잃고 비판적으로 사고하지 못하도 록 감정을 증폭시키는 특정 상황이나 조건을 뜻한다. '주의 산만' '사별' '탈진'은 감정을 자극하는 기폭제의 좋은 예다. 차곡차곡 쌓인 감정의 젠 가 탑을 위태롭게 흔드는 나무토막이라 할 수 있겠다.

열이 나고 온몸이 쑤시는 채로 잠에서 깬 제이크라는 캐릭터를 예로 들어보자. 몇 번이나 미뤄진 승진을 목전에 둔 제이크는 병가를 내기가 껄끄러워 마지못해 샤워를 하고 출근한다. 창고에 도착해서는 늘 하던 대로 지게차에 올라타 화물을 적하장으로 옮겨 트럭에 싣는다. 오늘따라 팀원이 두 명이나 결근해서 근무가 더욱 고되다. 뭘 해도 훨씬 힘이 들고 머리가 핑핑 돈다. 소음도 귀에 거슬린다. 끈적한 시럽 속에서 헤엄치는 듯한 느낌이지만 일은 두 배로 빨리 해야 할 판이다. 서두르며 이리저리움직이자니 현기증이 난다. 거들어주겠다던 현장감독은 어딜 갔는지 코빼기도 보이지 않는다.

제이크가 어떤 스트레스를 겪는지, 그의 감정이 얼마나 아슬아슬한 상태인지 느껴지는가? 몸이 아픈 제이크가 버티지 못하고 동료에게 벌 컥 화를 내거나, 경솔한 결정을 내리거나, 당황해서 누군가를 다치게 하 기까지 얼마나 걸릴까?

이처럼 기폭제는 캐릭터가 기존에 감당하던 현실에 더해 부담을 가하는 조건이나 상황을 가리킨다. 해결하기 까다로운 갈등을 초래하고 감정을 자극하는 기폭제는 신체적, 인지적, 심리적 불안정을 불러일으킨다. 이로 인해 캐릭터는 차분히 상황을 고려하거나 감정을 통제하기 어려워진다. 여기에다 다른 데 정신이 팔리면서 신경이 곤두서거나 방심하기까지 하면 중요한 것을 깜빡하거나 실수를 저지를 가능성이 커진다.

반사 신경이 둔해진 제이크가 화물을 떨어뜨려 상품이 망가지고 파

편이 온 사방에 튀었다고 치자. 필요할 때는 보이지도 않던 현장감독이 나타나서 제이크에게 호된 잔소리를 퍼붓는다. 고열과 짜증으로 머리가 어지러운 제이크는 아파죽겠는데도 꼬박꼬박 출근하는 건 자기뿐인데 정작 알아주는 사람은 하나도 없다며 버럭 소리를 지른다. 결국 폭발해서 하지 말아야 할 말을 내뱉는 바람에 승진의 꿈은 산산이 부서지고만다.

현 상태를 뒤흔들어 소동을 일으킨다고 해서 기폭제가 본질적으로 나쁜 것은 아니다. 마흔 살 독신 여성인 야라의 사례를 보자. 부모님이 원하는 전공을 택하고, 고생 끝에 로스쿨을 마치고, 아버지처럼 소송 전문일류 변호사가 된 완벽한 딸 야라는 지금껏 완벽한 인생을 살았다. 야라는 을 앞마당 잔디를 깔끔하게 깎고, 쓰레기차가 지나가자마자 쓰레기통을 도로 들여놓는 모범 주민이다. 회사에서는 까다로운 사건도 기꺼이맡는 동료고, 조카에게는 원하는 생일 선물을 알아서 사다 주는 멋쟁이고모다. 바쁘다는 말을 입에 달고 사는 형제자매 대신 부모님을 도와드리는 것도 야라다.

상상만 해도 진이 빠지지 않는가? 모든 사람을 만족시키려고 애쓰는 삶이라니. 사실 야라도 하루를 빈틈없이 보내야 한다는 생각이 들면 자리에서 일어나기 싫을 때도 많다. 하지만 완벽하지 않으면 사랑받지 못한다는 것을 일찍부터 배웠기에 피곤함을 숨기는 게 습관이 돼버린 상태였다.

그러던 어느 날, 여느 때처럼 미소 지으며 정기 진찰을 받던 야라는 의사에게 청천벽력 같은 이야기를 듣는다. 자기가 임신을 했다는 것이다. 야라는 그 자리에 앉은 채 무릎을 움켜쥐고 숨을 가쁘게 몰아쉰다. 딱 한 번이었는데! 자선 파티가 끝나고 어쩌다 상대를 집에 데리고 왔던 것뿐인데! 분명히 주의했고 피임도 했는데! 가슴이 조여들고 아랫입술이 떨리기 시작한다. 완벽하고 견고하게 짜여 있던 야라의 삶뿐만 아니라 감

정을 막아둔 벽마저 무너져 내리는 듯하다. 허리를 구부리고 흐느껴 울 면서 질문을 쏟아내는 야라의 생소한 모습에 주치의는 당황을 금치 못 한다.

임신 자체는 부정적인 일이 아니지만 야라에게는 삶을 뒤흔드는 사건이다. 피곤함도 심해지고 입덧 같은 각종 증상도 찾아올 것이다. 이미온갖 책임을 짊어진 야라는 이 사태에 어떻게 대처할까? 회사에서 고객을 앞에 두고 허둥지둥해서 상사를 곤란하게 하지는 않을까? 늘 혼자서만 부모님을 모시느라 희생하던 억울함이 나 몰라라 하던 형제자매를 향한 격렬한 분노로 바뀌기까지는 얼마나 걸릴까?

감정 기폭제는 크든 작든 캐릭터를 궁지로 몰아넣기에 안성맞춤이고, 가끔은 그래야만 이야기가 진행된다. 항상 올바른 선택만 하는 똑똑하고 지혜로운 캐릭터는 그다지 흥미롭지 않다. 하지만 실수를 저지르고, 자제심을 잃고, 입조심을 못 하는 캐릭터라면 대환영이다! 과민 반응을 보였다가 후회한 경험은 누구나 있기에 우리는 이런 캐릭터에게 자연스레 공감하게 된다.

기폭제는 관점 변화가 필요한 캐릭터에게 계기를 제공하는 역할도 한다. 만약 야라가 주변의 과도한 기대를 등지고 아이를 낳아 무조건적 애정에 눈뜬다면, 임신은 변화를 불러온 촉매가 될 터다.

내면의 모순을 불러일으키는 기폭제

기폭제는 마찰을 일으키고 캐릭터를 자극해서 진솔한 감정을 드러내게 하는 데 매우 유용하다. 하지만 그 밖에도 한 가지 대단한 능력이 있다. 바로 캐릭터의 마음속에서 괴로움을 일으키는 내적 모순에 조명을 비추는 것이다.

자, 그렇다면 내적 모순이란 무엇일까? 이에 대한 답은 질문 하나로 간단히 설명할 수 있다. 이웃이 개를 며칠이고 계속 한곳에 묶어두는 상 황을 목격하고 마음이 불편해진 적이 있는가? 건강한 음식을 먹기로 다 짐해놓고 맥도날드로 발걸음을 돌리며 마음 한구석이 찜찜할 때는?

이런 긴장감을 인지 부조화라고 부른다. 모순되는 생각, 인식, 가치관, 믿음에서 발생하는 심리적 불편함을 뜻하며 꽤 흔하게 일어나는 현상이 다. 일상생활에서 결정을 내릴 때 느끼는 의심 한 가닥이나, 잠 못 들 만 큼 마음을 어지럽히는 문제도 여기 해당한다.

인지 부조화가 고개를 내밀면 사람들은 혼란에서부터 망설임, 걱정, 죄책감, 후회, 수치심에 이르는 다양한 감정을 경험한다. 예컨대 이번 주죽을 만큼 바빴던 당신은 맥도날드에 갈 자격이 있다고 스스로를 설득해 놓고도 막상 주문하려니 여전히 죄책감을 느낄지도 모른다. 하지만 음식이 나오자 정신없이 먹어치운다. 그것도 아주 맛있게! 하지만 이 희열은 뱃속으로 들어간 빅맥과 함께 사그라지고, 식욕에 무릎 꿇고 말았다는 후회가 밀려들어와 그 자리를 채운다. 심지어 자신을 의지박약이라고 몰아세우기까지 한다. 이때 느끼는 불편함은 (a) 빅맥을 좋아하는 취향과 (b)

살을 빼고 건강해지기를 워하는 욕구가 부딪혀 생겨난 인지 부조화다

이런 내적 줄다리기가 발생한 원인은 무엇일까? 바로 스트레스다. 스 트레스는 서스펜스의 대표 유형 중 하나다. 회사에서 아무 일이 없었다 면 맛있는 햄버거로 보상받고 싶다는 갈망이 증폭되어 건강한 식사를 하 겠다는 다짐을 깨뜨리는 일은 일어나지 않았을 것이다.

내적 모순은 감정 부조화라는 형태로 나타나기도 한다. 감정 부조화는 현재 자신이 겪는 상황과 일치하지 않는 감정을 느끼는 척해야 할 때 찾아오는 괴리감이다. 예를 들어 상사가 내놓은 형편없는 마케팅 전략에 감탄하는 척해야 하는 상황을 상상해보자. 당신은 사회생활에 익숙하고, 경험상 상사가 반론 따위는 들은 척도 하지 않는다는 사실을 잘 알기에 다른 사람들처럼 가식적인 표정을 짓기로 한다. 상사의 허튼소리에는 이미 이골이 났고 굳이 진심을 드러낼 만한 열정도 없으므로 이 사례에서 당신이 느끼는 괴리감은 그리 심하지 않다.

하지만 사소하지 않은 감정 부조화도 적지 않다. 가끔은 느끼는 척 해야 하는 감정이 진심과 너무 동떨어져서 가치관이나 정체성과 충돌하 기도 한다. 가짜 감정에 맞춰 행동하려면 신념을 희생하고 본성을 거슬 러야 할 때도 있다는 뜻이다.

상사가 내놓은 마케팅 전략에 일급비밀이 얽혀 있다고 치자. 회사는 유통기한이 지난 분유를 날짜만 바꿔 재포장해 재고를 처분할 셈이다. 영업부장은 제품에는 문제가 없고 어차피 다들 하는 관행이니 입 다물고 나가서 후딱 팔아치우면 된다고 한다. 하지만 당신은 상했을지도 모를 분유를 팔 수 있을까? 병원 신생아실과 약국에 전화를 돌려 자신만만한 척 우리 제품을 사라고 설득할 수 있을까? 영업 실적 보너스가 간절히 필요하다 해도 이것만큼은 가치관에 어긋나서 차마 하지 못하는, 그야말로 선을 넘는 행동일까?

이런 상황에서는 진짜 감정(경멸과 충격)과 느끼는 척해야 하는 감정

(자신감) 사이의 격차가 훨씬 크다. 따라서 어느 쪽을 택하는지에 따라 정체성이 드러난다. 당신은 옳은 일을 하는 사람인가, 아니면 돈이 되는 일을 하는 사람인가?

사람은 누구나 자아 인식, 즉 스스로 자기 본모습이라고 믿는 개념을 지키려 한다. 캐릭터도 다르지 않다. 감정 부조화는 자아 인식을 뒤흔들어 혼란, 불안, 후회를 불러일으킨다. 지속적으로 정체성을 위협하는 감정 부조화는 커다란 악영향을 미치기도 한다. 가정폭력을 당하면서도 남들에게는 아무렇지 않은 척하는 캐릭터는 자존감이 무너지는 위기를 겪을 수 있다. 또 신변 안전을 위해 본성을 억누르는 주인공은 진정한 자아를 잃어버릴지도 모른다. 정체성을 둘러싼 긴장감이 길어질수록 악영향도 커진다. 만약 이런 갈등이 캐릭터의 변화, 즉 인물호character arc * 의핵심이라면 원인이 되는 감정 부조화를 신경 써서 묘사해야 한다.

사고와 감정은 종종 밀접하게 얽히므로 캐릭터의 내적 부조화는 인지와 감정이라는 양쪽 측면에서 나타날 때가 많으며, 특히 결정을 내려야 하는 순간에는 이로 인해 해결이 어렵거나 불가능한 갈등이 생겨나기도 한다.

캐릭터가 내적 부조화를 직면하도록 압박하기

인지 부조화와 감정 부조화는 내적 갈등을 키운다. 양립할 수 없는 욕망 과 목표를 끌어안고 씨름하거나, 세상이나 타인이나 스스로를 바라보는

• 이야기가 진행되며 캐릭터, 특히 주인공이 겪는 변화를 가리키는 개념. 인물호가 있는 이야기는 캐릭터가 급격히 혹은 천천히 다른 인물로 바뀐다. 인물호가 있는 캐릭터는 평면적 인물이 아니라 입체적 인물이다.

자신의 관점과 상반되는 정보를 발견한 캐릭터는 심리적 고통을 겪는다. 아무리 무시하거나 억누르려 해도 이 괴로움은 직접 해결하러 나서지 않 고는 못 배길 때까지 점점 커진다.

하지만 간단한 문제는 처음부터 갈등이라 불리지도 않는 법이다. 캐릭터는 선택지를 앞에 두고 갈팡질팡하며 어쩔 줄 몰라 하고, 올바르거나 가장 나은 방법이 가시밭길이라면 선택은 한층 더 어려워진다. 이런 감정적 갈림길에 기폭제를 덧붙이면 캐릭터가 도망치지 못하고 불편한마음을 직면할 수밖에 없도록 압력을 가할 수 있다.

실바라는 캐릭터의 예를 살펴보자. 실바는 가장 친한 친구 클레어가 남편 릭 몰래 바람을 피운다는 사실을 알고 충격을 받는다. 클레어는 비밀을 지켜달라며 신신당부했고, 평소 같으면 실바도 친구가 털어놓은 비밀을 말하고 다닐 리 없다. 하지만 불륜이라니? 입을 다물기엔 마음이 너무 불편하다. 실바는 부부 사이에 무엇보다 신뢰가 중요하다 믿으며 불륜은 최악의 배신이라 여기는 사람이기에 이 상황 자체가 너무 싫고, 차라리 아무것도 모르던 때로 돌아가고 싶다. 하지만 괴로운 선택을 해야만 한다. 클레어에게 신의를 지키고 아무 말도 하지 않을지, 자기 도덕관에 따라 릭에게 사실대로 말할지를 놓고 말이다.

개인의 핵심 신념과 중대한 이해관계가 부딪혀 일어나는 부조화는 해결이 어렵다. 실바가 릭에게 사실을 말하면 클레어와의 우정은 끝장날게 뻔하다. 하지만 아무 말도 하지 않기로 하면 공범자가 된 기분에 클레어를 만날 때마다, 거울을 들여다볼 때마다 꺼림칙한 기분에 시달릴 것이다. 어쩔 줄 모르게 된 실바는 마음을 확실히 정할 수 있을지도 모른다는 생각에 다양한 감정적 요소를 비교하고 고민하는 감정적 판단을 시도한다.

만약 릭이 좋은 남편이 아니라면, 클레어에게 말을 함부로 하거나 강압적으로 구는 사람이라면 실바는 좀 더 마음 편히 비밀을 지킬 것이 다. 차라리 이번 기회에 그런 남편하고는 헤어지라 말하며 부조화를 해소할 수도 있다.

하지만 릭이 정말 좋은 사람이고 실바와도 친하다면 어떨까? 이런 상황에서 비밀을 지키면 한쪽을 보호함으로써 다른 쪽을 배신하는 셈이 된다. 그 부부에게 아이가 있는지 아닌지도 큰 변수다. 사실대로 털어놓 는 바람에 둘이 이혼해서 가정이 풍비박산한다면?

어떻게 해야 할지 고민하면서 실바는 다른 요소들도 고려한다. 클레어가 얼마나 좋은 친구였는지, 나도 남에게 비밀을 감추거나 클레어처럼 배우자가 충분히 주지 않는 애정을 갈구한 적이 있는지 곰곰이 생각해본다. 실바 본인도 배신당해봤다면, 특히 릭과 비슷한 상황에 놓인 적이 있다면 그 경험 또한 결정에 영향을 미칠 것이다. 각 요소를 마음속 저울에 달아본 뒤에는 다음과 같은 다양한 결론에 이를 수 있다.

- ① 불륜을 나쁘다고 생각하기에 클레어와 계속 친구로 지낼 수 없겠지만, 릭에게는 말하지 않기로 한다. 자괴감을 느끼긴 하겠지만 남의 가정을 깨뜨렸다는 죄책감을 떠안고 싶지는 않다.
- ② 도덕적 신념상 릭이 아무것도 모르게 놔둘 수는 없고, 자신을 이런 상황에 빠뜨린 클레어에게 화가 난다. 클레어도 고민을 좀 해봐야 하는 문제라고 생각한 실바는 최후통첩을 날린다. "남편한데 네가 직접 말해. 안 그러면 내가 할 거야."
- ③ 비밀을 담아두고 싶지 않지만 가정을 깨뜨릴 만한 소식을 자기 입으로 전하는 것도 마음이 편치 않다. 릭과 자주 마주치다 보면 뭔가를 말해버릴지도 모르므로 두 친구 모두와 거리를 두기로 한다.

까다로운 결정에는 대가가 따르기 마련이다. 이 사례에서는 실바 자

신이나 친구 부부의 괴로움이 여기에 해당한다. 실바는 누구도 다치게 하고 싶지 않지만 피할 도리가 없다. 게다가 어떤 길을 택하든 우정이나 자긍심, 혹은 둘 다를 희생해야 한다.

그렇다면 실바에게 부조화를 일으킨 감정 기폭제는 무엇일까? 바로 비밀을 지켜달라고 클레어에게 부탁받았다는 '압박감'이다. 그 부담감 탓 에 실바는 마음이 몹시 불편해졌고, 불편을 해소하기 위해 자신의 복잡 한 감정과 가치관을 들여다봐야만 했다.

기폭제는 양날의 검이다. 자기 상황과 그에 따른 부조화를 직면하도록 강제하는 동시에 감정을 증폭시켜 이성적 사고를 방해하기 때문이다. 그러면 선택지를 고려하는 과정이 한층 어려워진다. 긴장이 고조되면 캐릭터는 손쉬운 해결책을 찾으려 할지도 모른다. 꼼수를 쓰거나, 타협하거나, 결정을 남의 손에 맡기는 충동적 선택을 하면 결과적으로 해결해야할 문제가 더 커지고 만다.

그런데 갈등이 커지면 이야기에 도움이 되는 것 아니냐고? 사실 부조화를 일으키는 문제에 간단한 해결책 같은 건 없다. 그렇기에 내적 갈등이 그토록 괴로운 것이다. 캐릭터가 시간을 들여 신중하게 상황을 헤쳐나가도 결국에는 선택을 후회하거나 의심할 수도 있다. 하지만 선택과정 자체를 통해 캐릭터는 자신을 더 깊이 이해하게 되며, 이런 이해는 성장으로 이어진다. 더불어 독자에게 캐릭터의 내적 고통과 연약한 면을 보여주면 독자와 캐릭터 간의 유대를 강화하고 몰입도를 올릴 수 있다. 많은 독자가 어려운 결정을 내려야 하는 고통에 공감하기 때문이다. 캐릭터가 선택지를 고민하는 과정과, 인지 부조화가 의사 결정에 미치는 영향을 구체적으로 설정하고 싶다면 부록 B와 C를 참고하자.

서스펜스를 형성하는 스트레스의 긍정적 역할

캐릭터에게 의도적으로 내적 고통을 안겨주는 것은 사악해 보일 수도 있지만 여기에는 그럴 만한 이유가 있으며, 이는 모두 캐릭터의 변화와 밀접한 관계가 있다.

자신을 인식하고 성장하도록 돕는다

사람들은 자신의 약한 부분을 들여다보기 힘겨워한다. 캐릭터라고 다르지 않다. 캐릭터가 부정하는 약점에는 자기 발목을 잡는 갖가지 두려움이 포함된다. 남들을 실망시킨다는 두려움, 안전지대를 벗어난다는 공포, 되고 싶었던 사람이 되기 위해 과거를 내려놓는 선택에 대한 망설임이 그러하다. 하지만 강한 스트레스를 받은 캐릭터는 내면을 들여다보며 자기가 품은 모순을 찬찬히 뜯어볼 수밖에 없다. 이는 잘못된 믿음을 버리고 자신의 진정한 힘을 발견하는 기회가 되기도 한다.

지금 쓰는 이야기에 자신을 믿지 못하거나 남들이 믿어주지 않아서 자존감에 문제가 있는 캐릭터가 등장한다고 치자. 이 인물은 늘 남들의 조연 역할만 하며 스스로 약점이라고 여기는 부분에 타인의 시선이 쏠릴 만한 상황을 피한다. 하지만 중요한 무언가가 걸린 '경쟁'이나 '주시' 같 은 기폭제로 스트레스를 받는다면 어려움을 조금씩 극복하며 진짜 능력 을 발견할지도 모른다. 그러는 도중이라면 원래 두려워서 피했을 상황에 맞닥뜨려도 새로 찾은 자신감에 힘입어 용기를 발휘할 수도 있다. 이런 유형의 성장은 캐릭터가 견뎌낸 스트레스 덕분이다.

자기주장을 내세우도록 유도한다

서스펜스를 고조시키는 스트레스의 또 다른 긍정적 역할은 과한 부담을 느낀 캐릭터가 자기주장을 펴도록 자극하는 것이다. 청소년이 안전한 장소에 모여 놀 수 있도록 방과 후 프로그램을 운영하는 교사가 있다고 하자. 처음에 얼마 안 되던 학생 수는 점점 많아졌고, 업무도 눈덩이처럼 불어났다. 학교에서는 재빨리 이 프로그램을 홍보하고 각종 매체에 떠벌렸지만, 교사의 지원 요청에는… 묵묵부답이었다. 하지만 교사는 아이들을 사랑했고 이 프로그램이 얼마나 필요한지 잘 알기에 꿋꿋이 나아간다.

하지만 여기에 '번아웃'이나 '정신 질환', 부상으로 인한 '만성 통증' 같은 기폭제를 덧붙이면 교사는 목소리를 높여 도움을 청하지 않고는 못 견딜 상황에 이르게 된다. 이렇듯 스트레스를 심각한 수준까지 올려야 캐릭터는 답답한 상황에서 탈출해 비로소 제 목소리를 내게 된다.

주의를 기울일 필요성을 강조한다

기폭제는 캐릭터가 스스로 안전하며 문제가 없다고 판단해서 방어벽을 내리도록 유도하는 가짜 신호로 작용하기도 한다. 예컨대 '매혹'이나 '흥 분'을 경험하는 캐릭터는 상대방에게 집중하며 감정을 활성화하고, 서로 밀고 당기는 대화를 나누며 친밀해지거나 감각적 쾌락을 추구하게 된다. 하지만 이렇게 주의가 흐트러지면 적의 접근이나 동료의 위험을 눈치채지 못할 수도 있다. 아니면 낭만적 파트너와 은밀한 시간을 보내면서 자신에게 불리하게 작용할 약점이나 허점을 무심코 흘릴지도 모른다.

다른 곳에 정신이 팔린 캐릭터는 그 대가로 둘 중 한 가지 유형의 감정적 스트레스에 직면한다. 꼭 해결해야 하는 복잡한 문제를 떠안거나, 위험한 상황에서 간신히 벗어나 정신이 번쩍 들거나. 어느 쪽이든 이 경험으로 캐릭터는 주의를 기울일 필요성을 배워 이야기 후반에 위기를 피하게 될 수도 있다.

기술을 갈고닦게 한다

위기나 문제를 겪으며 스트레스를 느끼는 캐릭터는 부득이하게 잊고 살던 기술을 끄집어내거나 새로운 기술을 배우기도 한다. 목숨이 경각에 달린 '치명적 위기'가 닥쳤다고 생각해보자. 이런 상황에서 살기 위해 행동에 나서야 하는 캐릭터는 전장을 누비던 시절의 치명적 킬러였던 모습으로 돌아갈 수도 있다. 아니면 정글에 추락한 비행기에서 홀로 살아남은 도시 출신 소년을 상상해보자. '굶주림' '목마름' '위험'을 극복하려면 소년은 끊임없이 생존 기술을 키워야 한다. 이런 상황에서 기폭제가 주는 스트레스는 캐릭터가 그 상황을 성공적으로 헤쳐나가는 데 필요한 조치를 취하도록 몰아붙인다.

도움이 필요한 상황임을 알린다

감정적 스트레스는 캐릭터가 통제력을 잃었음을 스스로 깨닫도록 도와

주기도 한다. 예를 들어 '빙의' 같은 기폭제로 극단적 스트레스를 겪은 캐릭터는 당연히 심리적으로 무너지기 쉽다. 히스테리를 부리거나, 인간관계를 끊거나, 마음의 문을 완전히 닫을 수도 있다. 이런 과격한 반응은 진짜 위기가 닥쳤음을 보여주는 증거이며, 어느 정도 침착함을 되찾은 뒤캐릭터는 상황이 자신의 통제를 벗어났으며 도움을 구해야 한다는 사실을 깨닫는다.

국심한 감정적 스트레스는 견디기 어렵지만 인간의 몸에는 이에 자동으로 반응하는 특수한 안전장치가 있다. 우리 뇌는 강한 스트레스를 받으면 공감을 담당하는 부분이 자극된다. 다시 말해서 강렬한 스트레스를 겪는 캐릭터는 고통받는 타인에게 연대감을 느끼는 경향이 있다는 뜻이다. 내적 스트레스, 특히 공유되는 괴로움은 외적 스트레스와는 다른 방식으로 사람들을 한데 뭉치게 한다. 이들은 서로 위로하고, 정보를 모으고, 좀 더 거리낌 없이 도움을 주고받는다. 위기가 닥쳤을 때 평소에는 눈도 잘 마주치지 않던 캐릭터들이 힘을 합치는 일이 일어나는 것도 이런 이유 때문이다.

감정을 자극해 성장 연출하기

기폭제는 감정을 자극하고 캐릭터에게서 더 큰 반응을 끌어내지만 반드시 실수나 사고로 이어지는 것은 아니다. 오히려 이야기가 진행되면서 캐릭터가 어떻게 성장하는지 보여주는 방법으로 활용될 수도 있다.

대학을 갓 졸업한 아미르는 좋은 직장에 들어갈 기회를 잡았다. 생체 인식 분야에서 손꼽히는 회사 세 군데에서 일자리를 제안받았고, 어디에 입사할지 너무 중요한 결정을 앞두고 있기에 흥분되면서도 부담스럽다. 몇 주 전에 먼저 취업한 동기 한 명에게 벌써 자기 선택이 후회된다는 말을 들은 바람에 더욱 그렇다.

하루하루가 지날수록 머리가 더 복잡해진 아미르는 쉽사리 결정을 내리지 못한다. 잠도 잘 오지 않고 아주 사소한 일에도 벌컥 화가 난다. 짜증을 받아주다 지친 여자 친구마저 더는 못 참겠다며 이별을 고한다. 그렇게 어영부영 몇 주가 지나자 가장 좋은 제안이 철회되고 말았고, 조 건이 다소 떨어지는 두 곳만 남는다.

6개월이 지난 뒤 아미르는 다시 자신의 '우유부단'을 직면한다. 이번에는 이사가 문제다. 집세가 크게 오를 예정이었기에 친구들 집과 가깝지만 좁고 비싼 지금 집에 계속 머무를지, 아니면 회사 근처에 있는 좀 더싼 집으로 옮길지 선택해야 한다. 새집에 걸어둔 임시 계약은 며칠이면효력이 사라진다. 기한이 다가오자 다시 불안이 파도처럼 덮쳐온다.

이번에도 아미르는 신경이 바짝 곤두선다. 자기도 모르게 짜증을 냈다가 사과하는 일이 반복되고, 그러다가 지난번에 어떤 대가를 치렀는지

기억해낸다. 전에도 이런 우유부단함 탓에 좋은 취업 기회를 날렸고, 같은 일을 또 겪고 싶지는 않다. 아미르는 이런 상황에 대처하는 방식을 바꿔야 한다는 걸 깨닫고 차분히 앉아 이사할 때의 장단점 목록을 적어 내려간다. 이내 명백한 결론이 나왔고, 집주인에게 연락해 이달 말에 나가겠다고 알린다.

아미르에게 우유부단 기폭제를 연속해서 쓰는 것은 성장을 보여주는 방편이다. 처음에 아미르는 허둥지둥하며 일을 망쳤지만 두 번째에는 뒤늦은 깨달음과 새로운 자기 인식으로 무장하고 기회를 잡고자 움직인다.

개인적 성장은 특히 변화호change arc *를 그리는 캐릭터에게 중요하며 시간을 두고 서서히 일어난다. 내면을 탐색하고 성숙해지는 과정을 그리려면 진전을 보여주는 여러 이정표가 필요하다. 캐릭터가 점차 성장하는 과정을 나타내는 데 활용할 만한 기준점을 몇 가지 알아보자.

위험을 알아차린다

예전에는 너무 늦을 때까지 위험을 눈치채지 못해서 심한 고생을 겪었지만, 그런 경험 덕분에 주의를 기울이고 철저히 준비하는 법을 배운다. 이제는 무슨 일이 일어나도 든든히 채비를 갖춰 반응해서 위험을 피할 수 있게 된다.

경계선을 긋는다

캐릭터는 거절을 못 하는 자신의 성향 탓에 '스트레스' '탈진' '압박 감', 심지어 '위험'을 겪었다는 사실을 깨닫는다. 적절한 경계선을 그어 자신을 보호하고 앞으로 등장할 기폭제의 영향을 최소화하는 것은 캐릭

이야기가 진행되면서 캐릭터가 내적 성장을 이루며 크게 변화하는 유형의 인물호.

터가 올바른 방향으로 나아가고 있음을 보여주는 신호다.

도움을 요청한다

혼자 헤쳐나가기에는 너무 어려운 시련도 있다. 완고하거나 독립적이거나 남을 믿지 않는 캐릭터는 쓴맛을 본 뒤에야 이를 깨닫는다. 하지만 일단 교훈을 얻은 뒤에는 불필요한 괴로움을 피하고자 도움이 필요한 상황인지 재빨리 파악하고 실제로 도움을 청해 성숙해진 모습을 증명한다.

긍정적 태도를 보인다

사고방식이 부정적인 캐릭터라면 마음가짐의 변화로 성장을 보여주는 것도 방법이다. 약점 대신 장점에 집중하기, 스스로에게 긍정적인 말들려주기, 시련과 문제 속에서도 좋은 점 찾아내기, 감사 표하기 등이 여기 포함된다. 변화는 대개 마음에서 시작되기에 좋지 못한 상황에서 한가닥의 희망을 찾아내는 작은 변화로도 독자에게 캐릭터가 성장하고 있음을 알릴 수 있다.

감정을 절제한다

자제력은 감정적 성숙에서 큰 부분을 차지한다. 인생이 장밋빛일 때는 별문제가 없지만 '압박감' '질병' '고통' 같은 기폭제가 끼어들면 자제력을 발휘하기 어렵다. 이럴 때 캐릭터에게 과거에 감정을 다스리지 못해 일어났던 문제를 떠올리게 하면 이번에는 자신을 통제하게 할 수 있다.

주의를 전환한다

불쾌한 상황을 항상 피할 수는 없다. 가끔은 캐릭터가 그런 상황을

해쳐나가야 할 때도 있다. '지루함'이 찾아올 때 스스로 즐길 거리를 찾 거나, '굶주림'을 느낄 때 다른 생각에 집중하거나, 터무니없는 상황으로 '궁지에 몰렸을 때' 좋은 점을 찾아내는 등 자신의 주의를 돌리는 전략은 모두 건전한 반응이다. 이런 기술을 쓰는 모습에서 독자는 예전과 다르 게 성장한 캐릭터를 확인하게 된다.

포기하지 않는다

캐릭터가 변화하는 여정은 직선적이지 않으며 굴곡이 있기 마련이다. 초반에는 위기를 만나면 효과적이지 않은 예전 방식으로 돌아가곤한다. 물론 통하지 않지만 익숙한 만큼 편안하기에 그러기 쉽다. 하지만성장하고 성숙해지며 예전 습관으로 돌아가는 빈도가 줄어들고, 포기하는 대신 다시 시도하거나 다른 방법을 찾게 된다.

감정 기폭제는 캐릭터의 성장을 시험하는 도구로 안성맞춤이다. 그런 상황에서 나오는 반응이 캐릭터의 성장 혹은 여전히 미성숙함을 뚜렷이 보여주기 때문이다. 하지만 전체 여정 가운데 어느 위치에 이런 성장이정표를 집어넣어야 할까? 다행히도 공식은 이미 다 나와 있다. 우리는 그저 서사 구조를 자세히 들여다보며 이런 중요한 순간을 어디에 배치해야 할지 확인만 하면 된다.

캐릭터를 움직여 서사 구조 강화하기

앞서 우리는 좋은 이야기를 쓰는 데 감정이 얼마나 중요한지 살펴보았다. 하지만 독자가 캐릭터와 함께 울고 웃게 하려면 또 다른 핵심 요소, 즉 구조가 필요하다. 이 주제를 공부해본 사람이라면 서사 구조 모형이때우 다양하며 각각 조금씩 다르다는 사실을 이미 알 터이다. 가장 대중적이며 장르나 형식과 관계없이 독자들이 쉽게 받아들이는 모형은 3막구조다

1막(발단): 주인공, 서사 목표, 배경 등 기본 요소를 독자에게 제시하며 이야기를 시작한다.

2막(전개): 앞서 제시한 정보를 자세히 풀어내고, 캐릭터가 목표를 이루지 못하게 방해하는 내적 및 외적 갈등을 도입한다.

3막(결말): 주인공이 목표 달성에 성공할지 실패할지 결정하는 최후 결전을 통해 갈등을 해소한다.

이 간단한 틀 안에서 플롯을 진행시키는 동시에 캐릭터가 자신을 더 깊이 인식하고, 긍정적인 내적 성장을 이루고, 실패를 극복하게 하려면 일련의 사건들이 필요하다. '옛날 옛적에'로 시작해서 '끝'까지 나아가는 모습을 현실성 있게 보여주려면 이런 여정이 필수다. 하지만 이 과정은 쉽지 않다. 캐릭터들은 머뭇거리며 편안하고 안전한 원래 자리에서 움직이지 않으려 할 때가 많다. 현상 유지는 고인 물과 같아서 썩을지도 모르지만 아는 곳에 머무르면 안심이 되기 때문이다.

하지만 캐릭터가 변하지 않으면 이야기도 정체되고 독자들은 관심을 잃는다. 이럴 때는 이야기 진행에 중요한 다음 사건으로 넘어가도록 주인공의 옆구리를 쿡 찌르거나, 어쩌면 등을 힘껏 떠밀 필요가 있다. 여기가 바로 기폭제가 등장해야 할 시점이다.

감정 기폭제를 활용해 캐릭터를 움직이고 이야기 구조를 강화하는 법을 알아보기 위해 우리가 가장 좋아하는 서사 구조 모형, 즉 스토리텔 링 전문가 마이클 헤이그가 자신의 저서 『잘 팔리는 대본 쓰는 법writing Screenplays that Sell』에서 명쾌하게 설명한 '6단계 플롯 구조'를 찬찬히 살펴보기로 하자. 이 모형은 이야기를 3막으로 나눈 다음, 각 단계에서 핵심이 되는 기준점을 보여준다. 이 기준점들을 적절한 순서로 배치하면 이야기가 진행되는 내내 속도감을 희생하지 않고도 캐릭터를 타당한 방식으로 움직일 수 있다.

6단계 플롯 구조 모형

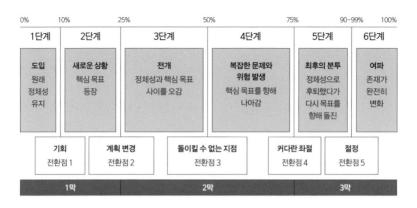

도입

주인공은 자기 세계에서 익숙한 삶을 살아가지만 어떤 식으로든 답 답합이나 불만을 느낀다.

기회(전환점 1)

다른 모형에서 '촉매'라고도 불리는 이 첫 전환점은 주인공이 특정 한 서사 목표를 추구하게끔 유도하는 문제나 위기, 기회를 가리킨다. 목 표를 추구하기로 한 주인공은 일상 세계를 떠나 새로운 세상에 발을 들 이는 여행을 떠난다.

새로운 상황

주인공은 새로운 환경에서 규칙과 자신의 역할을 알아내는 동시에 이런저런 문제에 대처하며 적응해간다. 이 시점에서 주인공은 대체로 자기 잘못이나 미숙하고 부족한 점을 깨닫지 못한다.

계획 변경(전환점 2)

주인공이 각성하는 모종의 사건이 일어나고, 목표 성취를 위해 무엇이 필요한지가 명확해진다. 이때부터 주인공은 목적의식을 품고 움직이기 시작한다.

전개

목표와 새로운 계획을 완전히 인식한 주인공은 지식을 얻거나, 기술을 갈고닦거나, 자원과 동료를 모으면서 성공을 향해 나아간다. 자기 인식은 차츰 깊어지지만 아직은 목표 성취에 필요한 내적 변화의 범위를 온전히 이해하지는 못한다.

돌이킬 수 없는 지점(전환점 3)

주인공의 상황은 이전보다 훨씬 힘들어지고 죽음이나 기타 중대한 상실로 목적 달성이 요원해진다. 자신의 결점, 두려움, 붙들고 있던 잘못 된 신념 등 걸림돌이 되는 요소를 똑바로 마주하지 않을 수 없게 된 주인 공은 문제가 있던 기존 방식을 바꿔 달라진 모습으로 목표를 추구하기로 한다.

복잡한 문제와 위험 발생

스스로 달라지면서 건전한 방법을 찾으려고 노력하는 주인공에게 더 심각해진 갈등과 더 많은 위험이 닥치고, 이를 해결하기 위해 목표 달 성이 더더욱 중요해진다.

커다란 좌절(전환점 4)

주인공은 모든 것을 의심하게 될 만큼 충격적인 좌절이나 실패를 겪는다. 앞으로 나아가려던 계획도 이제는 통하지 않고 모든 걸 잃어버린 기분이다. 하지만 끝끝내 발목을 잡던 사고방식, 편견, 의식을 떨쳐내고 계획을 수정한다.

최후의 분투

주인공은 자기가 가진 모든 것을 걸고 총공세를 펼치며, 성공에 필 요한 내적 변화를 완전히 받아들였음을 선택과 행동으로 증명해 보인다.

절정(전환점 5)

주인공과 반대 세력 사이에서 마지막 결전이 벌어지고, 이야기의 승자가 누구인지 확실히 정해진다.

여파

절정 이후 주인공의 삶에 어떤 여파가 있었는지 독자들에게 간략히 보여준다. 목표 달성에 성공했다면 주인공은 긍정적으로 발전하고 감정 적으로 충족된 삶을 누리며, 실패했다면 원래대로 혹은 그보다 못한 삶 으로 돌아간다.

이 과정에서는 각 기준점이 다음 단계와 논리적으로 연결되는 방식 이 명확히 드러난다. 6단계 플롯 구조를 활용하면 시작, 중간, 끝을 완벽 히 갖추 균형 잡힌 이야기를 만들어낼 수 있다.

서사 구조에 활용된 기폭제 예시

플롯 구조라는 렌즈를 통해 들여다보면 이야기의 흐름이 논리정연해 보이지만, 이 흥미로운 여정을 실제로 좌우하는 것은 다름 아닌 캐릭터다. 그리고 캐릭터는 좀처럼 생각대로 움직여주지 않는다.

캐릭터는 변화, 그중에서도 특히 내적 변화에 저항하는 경향이 있다. 기폭제는 감정을 자극하고 약점을 들쑤시며 상황을 악화시켜 캐릭터가다음 단계로 넘어가면서 결정을 내리지 않을 수 없도록 몰아붙인다. 이야기가 중후반에 접어들어 캐릭터가 새로운 도전에 적응하고 더 나은 선택을 하기 시작하면 기폭제는 성장을 드러내는 장치로도 활용된다. 몇몇 유명한 영화와 소설에서 이런 효과를 끌어내는 다양한 기폭제가 어떤 식으로 사용되었는지 살펴보자.

만취

영화 〈스위트 알라바마〉의 주인공 멜라니는 수년간 노력한 끝에 맨해튼에서 새로운 인생을 누리게 되었고, 연을 끊다시피 한 남편이 이혼을 거부하자 이 문제를 해결하기 위해 고향으로 내려간다. 하지만 '전개' 단계에서 일이 잘 풀리지 않자 답답해진 나머지 술에 취해 고약하게 굴던 중 오랜 친구가 동성애자임을 폭로해버린다. 이는 곧바로 '돌이킬 수없는 지점'으로 이어지고, 숙취로 명해진 채 잠에서 깬 멜라니는 자신의 지독한 행동을 보고 질린 남편이 마침내 이혼 서류에 서명했다는 사실을 알게 된다. 이제 과거를 뒤로하고 완전히 새로운 삶을 살게 되었으니 기뻐해야 하건만 멜라니는 지금껏 잘못된 목표를 좋고 있었음을 깨닫는다.

정신 질환

영화 〈이보다 더 좋을 순 없다〉에서 멜빈은 강박 장애가 있음에도 치료받지 않고 고립된 채로 외로운 삶을 살아간다. '전개' 단계에서 멜빈은 단골 식당에서 늘 주문을 받아주던 웨이트리스 캐럴이 지병을 앓는 아들을 돌보느라 식당 일을 그만둔다는 사실을 알게 된다. 익숙한 습관을 어떻게든 지키는 동시에 캐럴에게 구애하려는 절박한 마음에 멜빈은 의사를 고용하고 돈을 대주며 캐럴의 아들을 치료한다. 매우 극단적이고 특이한 멜빈의 행동에 동기를 의심한 캐럴은 무척 고맙기는 해도 그 대가로 당신과 잠자리를 할 정도는 아니라는 뜻을 명확히 밝힌다. 그런 의도가 아니었던 멜빈은 지금 상태로는 결코 사랑을 얻을 수 없다는 걸 깨닫는다. 여기가 바로 멜빈의 '돌이킬 수 없는 지점'이다.

불안정

고전 명작 SF 영화 〈에이리언〉을 보면 외부의 도움을 기대할 수 없는 머나먼 우주에서 우주선 노스트로모호에 외계 생물이 침입한다. '복

잡한 문제와 위험 발생' 단계에서 승무원들이 하나씩 살해당하자 선장은 어쩔 수 없이 환기 통로로 들어가 외계 생물을 죽이려 한다. 하지만 선장이 실패하고 최상위 명령권자가 되어 비밀 정보를 열람할 수 있게 된 주인공 리플리는 노스트로모호의 진짜 임무를 알아내고, 자신을 포함한 선원들이 소모품 취급을 당했다는 사실을 깨달으며 '커다란 좌절' 단계를 맞이한다.

굶주림

코맥 매카시의 소설 『로드』에서는 종말 이후의 혹독한 세계에서 아버지와 어린 아들이 해안을 향해 길을 떠난다. 이야기의 '전개' 단계에서 아버지는 배가 고픈 나머지 원래 같으면 피했을 건물에 들어간다. 여기서 충격적인 광경을 마주한 부자는 죽음을 피해 도망치며 인류가 과연살아남을 자격이 있는지 자문한다. 그 뒤 숲길만 골라 걷기로 한 두 사람은 축축이 젖어 추위에 떨며 더욱 심한 허기에 시달린다. 이 시점에 아버지의 심정은 이렇게 표현된다. "마침내 죽음이 내려앉는다는 생각이 들기 시작했다." 극심한 굶주림에 떠밀려 끔찍한 곳에 발을 들였던 선택이이들을 '돌이킬 수 없는 지점'으로 내몬 것이다.

각 예시에서 기폭제는 캐릭터를 한 전환점에서 다음 전환점으로 보내는 데 사용되었고, 이는 누구나 유용하게 활용할 만한 기법이다. 일단 프로젝트의 기본 뼈대를 완성한 뒤, 이야기의 각 단계를 따라 캐릭터를 움직이게 하려면 어떤 기폭제를 전략적으로 배치하는 것이 좋을지 생각해보자. 가끔은 이야기 전체에 영향을 미치면서 반복적으로 등장해 운전사 역할을 톡톡히 해내는 기폭제를 찾아낼 수도 있다.

영화 〈당신이 잠든 사이에〉에서 '고립'은 루시 모데라츠에게 반복적으로 나타나는 주제다. 작품의 '도입' 단계에서 주인공 루시는 부모님을

여의었고 다른 일가친척도 전혀 없다는 사실이 드러난다. 루시는 홀로 고양이를 키우고 시카고 철도국 기차표 판매 부스에서 혼자 일한다. 크리스마스에도 홀로 부스를 지키던 루시는 따로 만난 적도 없으면서 오랫동안 짝사랑한 피터가 강도당하는 광경을 목격하고 그의 목숨을 구한다. 혼수상태에 빠진 피터는 실려 가고 루시가 병원에서 그의 가족을 만났을 때, 누군가가 자신을 피터의 약혼자로 착각하는 '기회'를 맞이하자 이를 굳이 정정하려 하지 않는다.

이 '새로운 상황'에서 피터의 가족에게 남은 크리스마스 연휴를 함께 보내자는 초대를 받자 루시는 일단 거절한다. 하지만 집에 돌아와 고양이와 단둘이 즉석식품으로 저녁을 때우다 마음을 바꾸고, 이 결정은 곧바로 '계획 변경'으로 이어진다. 결국 가족과 저녁을 먹게 된 루시는 피터의 남동생 잭을 소개받는다. '복잡한 문제' 단계에서 잭과 함께 시간을 보내던 루시는 점차 잭을 좋아하게 되고, 피터가 혼수상태에서 깨어나며 상황은 한층 까다로워진다.

실제 플롯은 훨씬 복잡하지만 이 정도만 살펴봐도 '고립'이 루시를 움직이는 동기라는 건 쉽게 알 수 있다. 고립에서 생겨난 외로움은 루시 의 결정에 영향을 미치고, 이야기를 한 지점에서 다음 지점으로 끌고 가 는 주된 요인이다.

이처럼 주제와 밀접하게 연관된 기폭제는 캐릭터의 선택과 행동에 반복적으로 영향을 미치는 완벽한 도구가 된다. 쓰려는 이야기의 주제를 정했다면 이 주제를 강화하는 동시에 플롯에서 중요한 사건을 일으킬 만 한 기폭제를 골라보자.

장르 또한 어떤 기폭제를 반복해서 사용할지 선택하는 기준을 제공한다. 『로드』 같은 암울한 포스트 아포칼립스 소설은 '굶주림' '추위' '탈진' 같은 기폭제에 딱 어울리는 배경이다. 마찬가지로 '매혹' '흥분'은 로맨스 플록이나 서브플록에서 흔히 보이는 기폭제다. 스릴러나 액션 장르

에서는 '위험' '스트레스' '치명적 위기'가 자주 활용된다. 이 사전에 실린 기폭제 항목들을 쭉 살펴보면서 적당한 것을 골라내는 방법도 있다. 기 획 단계에서 이 작업을 미리 해두면 퇴고 단계에서 골머리 썩을 일이 대 폭 줄어들 것이다.

위기 상황으로 극적 긴장감 자아내기

감정과 긴장감은 짝지어 다닐 때가 많다. 캐릭터의 감정이 부족하면 이 야기의 긴장감도 줄어들기 쉽다. 뒤집어 말하면 강렬한 감정이 효과적으로 표현됐을 때 긴장감도 자연히 올라간다는 뜻이다.

극적 긴장감은 다음에 어떤 일이 일어날까 하는 조마조마한 기분이며 독자의 흥미를 끌어내는 황금 티켓이기도 하다. 캐릭터가 곤경에 빠지거나 전망이 암울하면 독자는 걱정하기 시작하고, 이 걱정은 캐릭터가무사할지 어떨지 확인해야겠다는 욕구와 감정이입으로 나타난다. 그렇기에 긴장감은 각 장면에서 적절한 수준으로 유지하는 것이 중요하다.

수잔 콜린스가 쓴 소설 『헝거 게임』 3부작의 첫 번째 권을 생각해보자. 끊임없이 목숨이 위협받는 원초적 위기 상황 때문에 이야기 내내 긴장감은 높게 유지된다. 콜린스는 여기에 기폭제 형태로 스트레스 요인을추가해 긴장을 한껏 끌어올린다.

게임이 시작되자마자 저자는 경기장에서 깨끗한 물을 제거해버리고 '탈수'라는 새로운 기폭제로 캐릭터의 생명을 위협하는 요소를 또 하나 늘린다. 뒤이어 '정신이상'을 유발하는 추적 말벌이 등장하면서 독자들은 옴짝달싹 못 하게 된 주인공 캣니스의 안전을 더욱 걱정하게 된다. 그러다 동생처럼 여기던 루가 사망하면서 캣니스는 가족과 '사별'한 것과 비슷한 감정을 느끼고, 이는 독자들이 주인공의 정신 건강을 더욱 우려하게 한다. 이렇게 취약한 상태에서는 무슨 일을 당해도 이상하지 않기 때문이다.

작중의 가학적인 게임메이커 수장처럼 콜린스는 주인공이 절대로 긴장의 끈을 늦추지 못하게 한다. 계속해서 캣니스에게 새롭고 더 심각 한 문젯거리를 던지고, 그러잖아도 생존에 가혹한 상황을 더욱 까다롭게 꼬아놓는다. 그리고 이런 고생은 보람이 있다. 기폭제가 추가될 때마다 캐릭터와 독자에게 두 가지 중요한 효과가 나타나기 때문이다.

첫째, 캣니스의 스트레스 수준이 올라간다. 앞서 우리는 이미 스트레스가 캐릭터에게 어떤 영향을 미치는지 살펴보았고, 이 예시는 스트레스가 캣니스의 사고력과 판단력을 떨어뜨리는 과정을 명확하게 보여준다. 좋지 못한 선택은 더 큰 문제로 이어지고, 문제는 더 큰 스트레스를 부른다. 이렇게 페이지를 넘길 때마다 고조되는 긴장감은 독자를 붙드는 선순환으로 작용한다.

둘째, 이 기폭제들은 캣니스의 감정을 무시할 수 없는 수준까지 중 폭시킨다. 새로운 스트레스 요인이 등장할 때마다 캣니스는 더 두려워하고, 초조해하고, 화를 내고, 우울해한다. 이 모든 감정을 함께 느끼며 이 야기에 빨려들어 결국 캣니스를 응원하게 된 독자는 마지막까지 책을 내려놓을 수 없게 된다.

이야기에 긴장감이 필요한 순간은 언제일까?

긴장감은 이토록 중요한 요소인 만큼 늘 모자라지 않도록 신경을 써야한다. 그렇다면 긴장감이 충분한지는 어떻게 알 수 있을까? 계획과 퇴고 단계에서 이야기의 긴장감 수준이 적절한지 확인하고, 필요하다면 조미료를 좀 더 치는 방법을 두어 가지 소개한다.

서사 구조를 상세히 짠다

플롯 구조를 완성하고 나면 어느 부분에 긴장감이 부족한지 확인하기 쉬워진다. 장면을 하나씩 살펴보면서 다음 두 가지 질문을 던져보자.

캐릭터는 무엇을 추구하는가?

모든 장면에서 주동 인물에게는 장면 목표, 다시 말해 이야기 전체의 목표로 이어지는 징검돌이 필요하다. 해당 장면에 이런 작은 목표가있으며, 이는 전체 목표에 부합하는가? 그렇지 않다면 독자는 무의식적으로 이야기가 종잡을 수 없다고 느낄 테고, 긴장감도 흩어지고 만다. 이럴 때는 그 장면을 잘라내서 이야기 전체를 튼튼하게 강화하는 수술이 필요할 수도 있다. 장면 목표 자체는 쓸 만하다면 캐릭터의 목표를 염두에 두고 고쳐 써서 살리는 것도 방법이다. 각 장면의 목표를 명확히 하면생기가 돌아오면서 밋밋하던 장면이 확 살아날 때도 많다.

캐릭터가 원하는 것을 얻지 못하게 방해하는 요소는 무엇인가?

일단 장면 목표를 정의하고 나면 주인공이 그 목표를 이루지 못하게 막는 인물이나 조건을 배치해야 한다. 아무런 역경 없이 원하는 바를 이루면 재미나 긴장감이 전혀 없지 않을까? 갈등이 없는 부분이 너무 길면이야기가 늘어지고, 독자는 '냉장고에 뭐가 있더라' 하며 딴생각을 하기마련이다. 적절한 갈등을 추가해서 성공을 불확실하게 해야 극적 긴장감이 높아지고 다음 내용이 궁금해진다.

의미 있는 위기 상황을 집어넣는다

유감스럽게도 갈등만으로는 긴장감을 자아내지 못할 때도 있으며, 긴장감 없는 갈등은 독자를 붙들지 못한다. 독자를 불안하게 해서 캐릭 터의 미래를 걱정하게 하려면 의미 있는 위기가 닥쳐야 한다. 주인공이 상황을 성공리에 타개하지 못하면 커다란 대가를 치러야 한다는 뜻이다. 그렇기에 각 장면의 갈등에는 심각한 '실패 페널티'가 필요하다. 캐릭터 에게 동기를 부여하는 위기 유형은 다음과 같이 분류된다.

<u>개인적 위기</u>: 실패하면 본인(또는 자신이 아끼는 사람)에게 부정적이고 직접적인 영향을 준다.

<u>광범위한 위기</u>: 많은 사람에게 영향을 주는 상실이나 결과로 이어 진다.

도덕적 위기: 캐릭터의 근본적 이상과 신념을 위협한다.

원초적위기: 순수함, 인간관계, 직업, 꿈, 신념, 명성, 생명처럼 매우 중 요한 무언가가 걸려 있다는 뜻이다. '치명적 위기'라고도 한다.

광범위한 위기를 포함해 모든 위기는 어떤 식으로든 캐릭터에게 개인적인 영향을 미쳐야 하므로 이 유형들을 적절히 섞는 편이 바람직하다. 중요한 무언가나 누군가를 판돈으로 걸어서 주인공에게 개인화된 위기를 부여하자. 자신이 마음을 쏟는 캐릭터가 많은 것을 잃을 위기에 처한 모습을 본 독자는 책에서 눈을 떼지 못하게 된다. 반면 무엇이 위기에 처했는지 분명치 않거나 이를 제대로 전달하지 못하면 극적 긴장감은 뚝떨어지고, 독자는 금세 흥미를 잃고 만다.

기폭제를 활용해 긴장감 높이기

장면 목표와 위기를 검토했는데도 여전히 긴장감 없이 분위기가 늘어진 다면 이제 기폭제를 추가해야 할 때다. 스튜에 들어가는 소금처럼 감정 기폭제는 이미 있는 재료의 맛을 살려 음식 전체의 풍미를 끌어올린다. 기폭제를 써서 장면에 강렬함을 더하는 예시를 살펴보자.

유혹에 빠뜨리기

맨디는 똑똑한 학생이지만 경제적 상황 탓에 대학에 들어가려면 스 포츠 장학금을 받는 수밖에 없다. 다음 시합에 대학 스카우트 담당자들 이 온다는 소문이 도는 지금, 맨디는 어떻게든 경기에서 돋보일 방법을 찾아야 한다.

안타깝게도 매일 연습에 참여하고, 봉사활동 시간을 채우고, 과제를 하느라 준비할 시간은 없고, 말도 안 되게 바쁜 일과 탓에 몸은 너무 고단하다. 시합에서 좋은 모습을 보일 가망이 없는 듯하다. 하지만 맨디는 화학 심화 과정 수업을 듣는 사람 중 피로 회복제를 찾는 아이들에게 각성제인 애더럴을 파는 남학생이 있다는 사실을 떠올린다. 약물의 위험을잘 아는 맨디는 한 번도 약에 손댄 적이 없었지만 너무 피곤한 데다 지금껏 해온 노력이 아까웠다. 그래서 약간 도움을 받는 것 정도는 괜찮지 않을까 싶었다. 딱이번 한 번만….

이 예시에서 '탈진'을 극복하기 위해 각성제를 쓰고 싶은 유혹은 맨디의 내적 판단 기준을 뒤흔든다. 쉽고 빠른 해결을 원하는 욕구가 도덕관을 위협하는 것이다. 이제 독자들은 맨디가 시합에서 실력을 발휘할수 있을지보다 더 심각한 문제를 염려하게 된다. 우리 모두 '딱 한 번만'이 얼마나 위험한지 잘 알기 때문이다. 여기서 유혹에 굴복하면 지켜야할 비밀이 생겨나거나 맨디의 목표 자체를 위험에 빠뜨리는 중독이 시작될 것이다.

어려운 선택 강요하기

아내가 세상을 떠난 뒤로 후안은 가난한 시골 마을에서 어린 세 아

이를 혼자 키웠다. 사정이 더 나은 지역으로 거처를 옮기기 위해서는 오 랫동안 정글을 뚫고 힘든 길을 지나야 하고, 그러려면 먼저 건강을 유지 하고 힘을 키워야 한다. 하지만 생필품과 깨끗한 물이 부족한 상황에서 는 그마저도 쉽지 않다.

그러던 어느 날 마을로 들어오는 식량 공급이 끊긴다. 허기가 찾아 오자 아이들 셋이 전부 살아남기는 어렵다는 사실을 알면서도 길을 떠 날지, 아니면 여기 남아서 상황이 나아지기만을 헛되이 기다릴지 후안은 답이 없는 선택의 기로에 놓인다.

이 가슴 아픈 시나리오에서 혼자 가족을 건사해야 하는 후안의 불안 정한 삶은 처음부터 상당히 어려웠다. 여기에 더해진 '굶주림'은 상황을 악화할 뿐만 아니라 가혹한 진퇴양난의 딜레마를 만들어낸다. 어느 쪽을 택하든 고통과 후회가 따라올 것이기에 빠져나갈 길이 없다.

약점이나 비밀 드러내기

주리는 드디어 완벽한 남자, 결혼하고 싶은 마음이 드는 남자인 딘을 만났다. 이제 딘의 가족을 만나볼 차례였지만 그쪽은 다들 혀가 꼬일만큼 긴 학위에 번듯한 직업을 갖춘 학자 집안이라고 한다. 어린이집 교사인 주리는 대체 무슨 화제를 꺼내야 할까? 콧물을 깔끔하게 닦아주는법? 닥터 수스와 에릭 칼 중 누가 더 훌륭한 동화 작가인지?

단의 부모님 댁 현관에 들어서며 주리는 다 괜찮을 거라고, 아무 일 없을 거라고 생각하며 괜한 생각을 떨치고 웃어 보인다. 하지만 안으로 안내받자마자 주리는 소음의 벽에 부딪힌다. 쾅쾅 울리는 음악, 수십 명이 왁자지껄 떠들고 웃는 소리, 옆방에서 쏟아지는 TV 소리. 단이 뭐라고 말을 걸지만 정신이 산란해진 주리는 알아듣지 못한다. 이런 소음 속에서 어떻게 대화를 나눌 수 있겠는가?

간신히 방 건너편으로 간 주리는 벽에 가까이 붙어 태연한 척하려

애쓴다. 딘과 맞잡은 손에 땀이 배고 머리가 어지럽다. 지금까지 소음에 극도로 민감하다는 사실을 딘에게 잘 숨겨왔건만, 학자 집안이라던 딘의 가족이 파티광일 줄은 미처 몰랐다. 음료를 집어 들긴 했으나 공황이 목 구멍까지 밀려와서 삼킬 수가 없다. 어느 모로 봐도 괜찮지가 않다. 안타까운 상황이다. 주리는 간절히 원하던 것을 얻기 직전이다. 하지만 그러려면 '감각 과부하'를 겪는 힘겨운 상태에서 지금껏 지켜온 비밀을 유지하며 태연하게 행동해야 한다.

취약성 더하기

7번 버스가 끼익 소리를 내며 정류장에 멈추고 문이 스르륵 열린다. 에드는 아픈 고관절을 부여잡고 조심조심 내린다. 얼른 집에 가고 싶은 마음에 차양이 찢어지고 벽은 낙서투성이인 건물들 옆 쩍쩍 갈라진 보도를 따라 걸음을 재촉한다. 그런데 잠깐, 뭔가 잘못됐다. 원래 집 가는 길에 있던 공원 입구와 키 큰 소나무가 보이지 않는다. 버스는 이미 출발해가버렸다. 심장이 덜컥 내려앉는다. 분명 네 번째 정류장에서 내렸다. 집에 가는 길이 맞는데…. 아니, 그건 병원에 가는 길이었던가?

근처에서 독한 냄새가 나는 담배를 피우며 어슬렁거리던 젊은이 무리가 에드를 빤히 바라본다. 건물에 기대섰던 청년 하나가 가까이 다가온다. "어이, 영감. 길이라도 잃었어?" 여긴 어딜까? 에드는 어디에 가려고 했던 걸까?

집에서 먼 데다 그다지 안전하지 않은 지역에 노인이 혼자 있고, 동 네 청년들의 의도를 분명히 알 수 없다는 점이 극적 긴장감을 끌어올린 다. 더불어 에드가 '인지력 감퇴'를 겪고 있다는 사실이 밝혀지면서 독자 들의 걱정은 가중된다. 에드의 희미한 기억력 탓에 다소 불안했을 정도 의 상황이 위험하게 변할 수도 있기 때문이다. 취약함은 이미 있던 긴장 상태를 확실하게 끌어올리고 다양한 기폭제에서 자연스럽게 파생되므 로. 긴박함을 더하고 싶을 때 활용하기에 안성맞춤이다.

'탈진' '굶주림' '감각 과부하' '인지력 감퇴' 같은 취약함은 독자와 캐릭터의 긴장감을 끌어올리는 기폭제 중 극히 일부일 뿐이다. 이야기의 흐름과 기존 갈등에 자연스럽게 어울리는 기폭제를 직접 골라보자.

기폭제와 조연 캐릭터

감정 기폭제를 꼭 주인공에게 직접 사용할 필요는 없다. 조연 캐릭터에게 기폭제를 사용해서 주인공에게 큰 영향을 미칠 수도 있다.

'반지의 제왕 시리즈' 1권인 『반지 원정대』에서 간달프가 모리아 광산의 마법 문을 열려고 애쓰는 동안 나머지 일행은 발이 묶인다. 답답해서 짜증이 난 보로미르는 근처 웅덩이에 돌멩이를 던졌다가 그 아래에서 잠자던 감시자를 깨우고 만다. 일행 전체는 거의 죽을 뻔했으나 간신히 광산 안으로 도망친다. 짜증 난 보로미르가 던진 돌멩이 하나 때문에 이들은 광산 안에 갇히고, 오크에게 습격당하는 신세가 되고, 결국 간달프마저 잃어버린다.

이야기의 주인공인 프로도는 이런 사건을 일으킬 만한 행동을 전혀하지 않는다. 하지만 조력자의 스트레스가 일으킨 파급 효과가 프로도에게 직접 영향을 미치므로 긴장감이 높아지고, 캐릭터는 물론이며 독자의 감정도 격해진다.

엄청난 결과를 부르려고 꼭 대단한 기폭제를 사용할 필요는 없다는 점도 염두에 두자. 가끔은 나사를 조이듯 주연 캐릭터의 긴장감을 끌어 올려서 잘못된 선택을 하도록 유도만 해도 충분하다. 영화〈멋진 인생〉 에서 조지 베일리는 기막힐 정도로 끔찍한 하루를 보내고 집에 돌아왔다 가 딸이 감기에 걸렸다는 걸 알게 된다. 딸의 '질병'은 전혀 심각한 문제가 아니었으나 조지에게는 겨우 잡고 있던 이성의 끈을 놓게 하는 일이었다. 더는 견딜 수 없었던 조지는 정상적인 상황에서라면 꿈도 꾸지 않았을 방식으로 행동하고, 그러다 이내 눈보라 치는 다리 위에 서서 자살을 생각하는 자신을 발견한다.

또 하나 흥미로운 점은 기폭제에 반응하는 방식이 사람마다 다르다는 데 있다. 똑같은 기폭제를 맞닥뜨릴 때 각자가 보이는 반응은 성격, 순간 대처 능력, 회복 속도가 어떻게 다른지를 뚜렷이 보여준다.

영화〈슬리퍼스〉에는 뉴욕 헬스키친 빈민가에서 함께 자란 네 친구가 등장한다. 말썽꾸러기로 유명했던 넷은 모종의 사건으로 소년원에 보내지고 간수들에게 성적, 신체적 학대를 당한다. 13년 뒤 자유로운 성인이 된 네 친구는 서로 완전히 다른 길을 걷는다. 마이클과 셰익스는 여전히 트라우마에 시달리면서도 잘 버텨나간다. 고등학교를 마치고 대학을나와 자기 길을 찾아내고 최선을 다해 살아간다. 하지만 그리 잘 풀리지않은 존과 토미는 아일랜드계 폭력 조직에 속해 교도소를 들락거리는 직업 범죄자가 된다. 트라우마로 성격이 완전히 변한 두 사람은 자신을 학대했던 간수와 우연히 마주치자 전혀 망설이지 않고 수많은 목격자 앞에서 그를 총으로 쏴버린다.

이 이야기는 같은 기폭제라도 어떤 사람에게 적용되는지에 따라 얼마나 다른 반응이 나오는지를 보여준다. 네 명 가운데 둘은 트라우마를 끌어안은 채 앞으로 나아갈 수 있었으나 다른 둘은 그러지 못했고, 결정적 순간에 치밀어오른 분노는 엄청난 대가가 따르는 실수로 이어졌다.

이처럼 기폭제는 긴장감을 강화하고 감정을 끌어올리는 데 놀랍도록 효과적이다. 사용 대상이 조연이든 주연 캐릭터든, 혼란을 일으키고 긴장감을 팽팽하게 유지하고 싶은 작가에게 기폭제는 더없이 강력한 도구다.

타인이라는 변수

감정 기폭제는 대부분 내적이다. 캐릭터의 내부에서 일어난다는 뜻이다. '과잉 행동' '흥분' '취함' '영양실조' '임신' 같은 예가 여기 속한다. 한편 '추위' '감금' '불안정'처럼 외부 요인으로 촉발되는 기폭제도 있다. 하지만 타인에게서 비롯한 기폭제가 가장 큰 악영향을 끼칠 때도 적지 않다. 목적의식이 있고 대상이 분명히 정해져 있기 때문이다.

감정 기폭제가 얼마나 큰 영향을 미치는지는 작가만 아는 게 아니다. 작품 속 캐릭터들도 이런 사실을 알고 이용한다. 악당, 경쟁자, 친구를 가장한 적, 도덕적 경계가 희미한 캐릭터들은 상대방을 밀어내거나계획을 진행하기 위해 기폭제를 전략적으로 활용해서 이득을 취한다. 이런 적수를 활용해 주인공을 흔들어놓으면 둘 사이의 갈등을 강화하고, 긴장감을 끌어올리고, 독자에게 적수가 만만치 않은 상대라는 인상을 준다. 적수가 다음과 같은 목적을 이루려 한다면 기폭제를 이용하는 게 간단한 해결책이 될 수 있다.

기분 조작

기분이란 마음의 일시적 상태이며 외부 자극에 영향받기 쉽다. 기분은 긍정이나 부정 중 어느 한쪽으로 기울어지는 경향이 있다. 캐릭터가 자 기 자신과 타인, 자신이 처한 상황을 인지하는 방식을 좌우하기도 하며 의사 결정에도 영향을 미친다.

즉 캐릭터의 기분을 바꾸는 데 관심이 많은 인물이 기폭제를 이용하면 쉽게 뜻을 이룰 수 있다는 뜻이다. 주인공의 수면을 방해해서 의도적으로 '탈진' 상태에 빠뜨리거나 한겨울에 난방을 망가뜨려 '추위'를 견디게 할 수도 있다. 그렇게 해서 기분이 처지면 주인공은 적수가 바라는 상태, 다시 말해 감정이 고조되고 예민해져 진짜 중요한 일에 신경 쓰지 못하는 상태에 빠지고 만다.

주도권 차지

악당들은 주도권에 집착하는 경향이 있다. 아무래도 고분고분 말 잘 듣는 사람들을 지배하는 편이 훨씬 쉬우니, 주인공이 아직 적의 정체를 파악하지 못했다면 적수는 주인공이 약해지도록 조용히 상황을 조작하기만 하면 된다. 그런 다음 슬그머니 나타나서 주인공을 잘못된 방향으로이끌거나, 자신에게 유리한 쪽으로 조언하거나, 이미 싹트기 시작한 인지부조화나 감정 부조화를 부채질하는 것이다.

영화 〈사랑과 영혼〉에서 남편 샘이 죽은 뒤 몰리는 '사별'의 고통에 빠진다. 칼은 몰리와 친한 친구이며, 사실 몰리는 모르지만 샘의 죽음에 책임이 있는 인물이다. 칼은 몰리에게 은근히 남자로서 다가가려 한다. 하지만 이런 시도가 성공을 거두지 못하자 칼은 노선을 바꿔 남편을 잃은 몰리를 의도적으로 더 깊은 슬픔에 빠뜨려 감정적으로 취약한 상태에 놓이게 한 뒤 자기에게 의지하게끔 유도한다. 더럽고 야비하지만 타인을 통제하고 남의 선택에 영향력을 행사하려 할 때 꽤 잘 통하는 방법이다.

주도권을 잡으려는 캐릭터가 기폭제를 활용해서 어려운 상황을 만들어낸 다음, 그 상황에서 피해자를 구원하며 생색을 내는 수법도 있다.

알짜배기 땅에 있는 마을 하나를 집어삼키려는 욕심쟁이 대지주가 있다고 치자. 족장만 끌어내리면 간단해질 거라고 판단한 지주는 상당한 자금을 동원하여 그 동네에 가뭄을 일으킨다. 결국 마을에는 흉년이 들어 사람도 가축도 굶주리게 된다. 겨울이 찾아오면 훨씬 힘들어져 사람들이 죽어나갈 게 뻔하다. 그렇게 식량이 귀해지면서 그 빈자리를 두려움이 채워가고, 가뭄의 원인을 파악하지 못한 족장은 문제를 해결하지 못해 난감해한다.

그 순간 지주는 친절한 이방인의 가면을 쓰고 마을에 나타난다. 그는 마을 사람들에게 동정을 표하며 가뭄을 날 수 있도록 자기 돈으로 다음 추수 때까지 식량을 공급하겠다고 제안한다. 은혜를 입은 마을 사람들은 족장보다 지주가 훨씬 능력 있고 재력도 탄탄한 인물이라 여긴다. 짜잔! 결과적으로 악당은 재해를 조작해 굶주림과 두려움을 끌어내서 사람들의 신뢰를 얻었고, 순조롭게 마을을 손아귀에 넣을 수 있게 되었다.

심리적 탈선 유발

하지만 사람들의 환심을 사는 것만으로는 부족하다면 어떨까? 악당이 상대를 정신적으로 무너뜨린 다음 자기 입맛에 맞게 재조립하려 드는 극단적 사례도 있다. 이런 결과를 내려면 다음 기폭제들이 효과적이다.

고립

타인이나 세상과 떨어져 격리된 캐릭터는 사회적 유대감(매슬로의 5단계 인간 욕구 중 사랑과 소속의 욕구) 욕구를 채울 수 없다. 고립된 캐릭터는 감정적으로 취약하며 타인에게 받아들여지기를 간절히 바라므로 손쉬운 표적이 된다.

감금

갇히거나 행동반경을 제한당한 캐릭터는 감정적으로 예민해지고, 해방되거나 정보를 얻거나 생존에 필요한 물품을 제공받기 위해 싫더라 도 자신을 가둔 인물에게 의지할 수밖에 없다.

강제 중독

캐릭터가 마약이나 의약품을 비롯한 중독성 물질에 의존하게 하면 심리 상태를 조종해서 도덕적 기준을 포기하고 중독 물질을 최우선으로 여기도록 유도할 수 있다.

고문과 트라우마

캐릭터에게 직접 쓰든 캐릭터가 아끼는 이들에게 간접적으로 쓰든 이 강력한 도구는 주인공을 몹시 취약한 상태로 몰아넣는 수단이다.

세뇌

신념, 태도, 행동을 조종해 사람을 바꿔놓는 것은 도덕심이 결여된 악당이 애용하는 수법이다. 교묘히 진행되는 세뇌 과정은 대상자의 두려 움과 희망을 슬쩍슬쩍 비틀어서 악역의 입맛에 맞도록 사고방식을 바꿔 버린다.

사실 이런 생각은 떠올리는 것 자체가 쉽지 않고, 실제 세상에서 악 랄한 목적으로 사용된다는 걸 고려하면 더욱 꺼림칙하다. 그런 만큼 작 가들은 이 기폭제들을 가벼운 마음으로 사용해서는 곤란하다. 하지만 이 런 수법을 쓸 만큼 타락한 캐릭터에게라면 딱 어울리는 선택지가 될 것 이다.

악역이 아닌 캐릭터의 경우

악당이 아닌 캐릭터도 가끔은 비윤리적인 목적을 이루고자 기폭제를 활용하기도 한다. 주인공이 형사라면 용의자의 신뢰를 얻거나 누군가가 사실을 털어놓게 하려고 범인을 유치장에 '감금'하거나 취조실 온도를 올려 '더위'를 느끼게 하는 강압적 수단을 동원할 수도 있다. 상담사라면 환자의 자기 인식과 치유를 촉진하려고 '트라우마'를 건드릴 수도 있고, 절박해진 부모는 위험한 비밀을 감추는 아이에게서 정보를 끌어내기 위해 '압박감'을 활용할지도 모른다.

극한 상황에 몰리면 선한 사람도 끔찍한 짓을 저지르곤 한다. 영화 〈프리즈너스〉에서 켈러 도버는 법을 잘 지키는 시민이자 좋은 아버지다. 하지만 딸이 납치당한 뒤 경찰이 유력한 용의자를 심문하고도 별 성과를 거두지 못하자 자기답지 않은 끔찍한 짓을 저지른다. 딸이 어디 있는지 알아내려고 용의자를 납치해 고문한 것이다.

이 영화의 도덕적 모호함은 보는 사람의 마음을 불편하게 한다. 관객은 켈러가 사실 좋은 사람이라는 걸 알고 그에게 공감하기 때문이다. 우리는 다들 스스로가 선한 사람이라 생각하고 싶어 하는데, 원래 선하던 켈러가 그렇게 쉽게 중심을 잃고 악해질 수 있다면 누구라도 그럴 가능성이 있다는 의미가 담겨 있기도 하다

작가는 자신이 원하는 대로 이야기를 끌고 가기 위해 중립적 위치에서 감정 기폭제를 활용할 수 있다. 하지만 캐릭터가 직접 영향력을 행사할 때는 괴물들만이 악행을 저지를 수 있다고 선부르게 판단하는 우를 범해서는 안 된다.

기폭제를 심을 최적의 위치

이제 기폭제가 얼마나 다양한 역할을 하는지 충분히 파악했으리라 믿는 다. 기폭제의 쓰임새는 셀 수 없이 많지만 특정 캐릭터 유형이나 서사 요 소와 함께 사용하면 특히 큰 효과를 발휘한다.

감정 지능이 높은 캐릭터

공감력이 높고 자제력, 자기 인식, 사회성을 갖춘 캐릭터는 감정 지능인 EQ가 높다고 할 수 있다. 이 유형은 타인을 읽어내는 데 능하고, 자기 기분을 잘 다스리고, 감정을 세심히 통제할 줄 안다.

하지만 이런 캐릭터가 실수를 저지르거나 판단을 그르치게 할 만한 커다란 반응이 필요할 때도 있다. 이야기 진행에서 결정적인 순간에 감정 지능이 높은 캐릭터를 흔들어놓으려면 기폭제가 필요하다. 그렇게 하면 해결해야 할 문제와 자신을 돌아볼 기회가 주어지고, 동시에 주변 사람들에게 이 캐릭터가 힘겨워한다는 사실을 알릴 수 있다. 감정을 잘 조절하는 캐릭터는 대개 강하고, 능력 있고, 알아서 잘하는 사람으로 인식되기에 당황하거나 실수하는 모습은 이들이 괜찮지 않고 도움이 필요하다는 걸 효과적으로 드러낸다.

소시오패스와 사이코패스

감정 통제하는 사람 중에는 애초에 공감력이 부족한 이들도 있다. 사이 코패스나 소시오패스가 감정을 터뜨리게 하려면 좀 더 공을 들여야 하지만, '감금' '위험' '강박' 같은 기폭제를 쓰면 폭발적인 반응을 끌어낼 수있다.

감정이 마비된 캐릭터

감정을 제대로 드러낼 수 없는 상황에 놓인 캐릭터는 독자들의 눈에 아무 감정을 느끼지 못하는 것처럼 비칠 수도 있다. 이를테면 감정표현 불능증이 있는 캐릭터는 감정을 인식하거나 표현하는 데 어려움을 겪는다. 감정 마비 증상이 나타나는 정신 질환, 예를 들어 조현병을 겪는 인물도 이 범주에 들어간다. 이런 캐릭터와 독자 사이에 감정적 유대를 형성하기란 상당히 까다롭다. 이 경우에 캐릭터를 한계로 몰아넣어서 독자가눈치채고 공감할 만한 감정을 표출하게 하려면 기폭제가 효과적이다.

감정이 마비된 캐릭터를 그릴 때 기폭제를 쓰는 또 하나의 이유는 보편성 때문이다. 기폭제를 투입해도 스스로 감정을 드러내지 못하는 캐 릭터가 있다고 하자. 이럴 때는 작가가 인과관계를 분명히 표현해주면 독자는 드러나지 않은 감정을 미루어 짐작할 수 있다. '정신증'이나 '빙 의'처럼 독자가 직접 겪은 적은 없고 간접 경험으로만 접해본 기폭제라 도 보편성은 효과를 발휘한다.

트라우마가 있는 캐릭터

과거의 트라우마는 살아가면서 누구나 겪는 보편적 경험에 속한다. 트라우마는 종종 불화의 씨앗을 뿌려 캐릭터의 삶을 뒤엎기도 한다. 고통스러운 일을 겪은 캐릭터는 당연히 자신을 보호하려 하며 때로는 바람직하지 않은 방법을 쓰기도 한다. 그러다 보면 사람들과 거리를 두고 괴로운 상황을 피하는 데 능숙해지지만, 그만큼 외로워지고 타인과의 관계에서 어려움을 겪게 된다.

부정적 감정이 일어나면 캐릭터는 이를 막고자 분리, 현실도피, 회피처럼 건강하지 않은 방어기제를 동원한다. 이렇게 계속 부정적 감정에서 자신을 보호하기만 하면 건강한 방식으로 과거를 받아들여 앞으로 나아가는 일이 불가능해지고, 트라우마로 생긴 상처는 아물지 않은 채 그대로 남는다.

트라우마를 해소하지 못한 캐릭터는 방어벽을 내리면 또 상처받을 거라고 믿기 쉽다. 이런 생각은 인간으로서의 기본 욕구를 채우는 데 걸 림돌이 되고, 자신을 보호하려고 펼치는 감정적 방어막은 정서적 균형을 되찾아줄 목표 달성을 오히려 방해한다.

심각한 트라우마를 겪고 나서 치유 과정을 거치지 않은 캐릭터가 자기 과거를 한꺼번에 정면으로 받아들이기는 어렵다. 이런 경우에는 시간을 들여 자신감과 자존감을 조금씩 회복해야 한다. 이때 캐릭터가 성공적으로 해쳐나갈 수 있을 만한 기폭제를 도입하면 이 과정을 효과적으로 보여줄 수 있다.

살을 에듯 조여오는 '금단현상'에 시달리는 미하일은 진땀을 흘리며 거실 카펫 위를 서성거린다. 괴로움이 점점 심해지자 약을 끊겠다는 다 짐이 흔들리기 시작한다. 미하일은 머릿속으로 고통을 지우는 데 필요한 물건을 구할 장소 목록을 뒤적거린다. 익숙한 이름, 익숙한 얼굴, 익숙한 장소…. 집 밖에 나서면 얼마든지 약을 구할 수 있다.

참지 못하고 발을 떼려던 찰나, 잠이 덜 깬 아이 목소리에 생각의 흐름이 뚝 끊긴다. "아빠?" 아래위가 하나로 붙은 오리 무늬 잠옷을 입은 아벨이 침실 문간에 서 있다. "물 마셔도 돼요?" "물론이지." 미하일은 갈라진 목소리로 대답하고 눈물 자국을 들킬세라 재빨리 주방으로 들어가 물을 따른다. '왜 약을 끊으려 했는지 잊으면 안 돼.'

세 살배기 아들을 다시 재우고 나니 바닥에 떨어진 아벨의 동물 인형이 눈에 들어온다. 후줄근한 기린을 집어 든 미하일은 거실로 나가 현관문 손잡이 아래에 의자를 고정한 다음 그 위에 인형을 얹는다. 그는 해가 떠올라 그림자를 흩뜨릴 때까지 밤새 고열과 오한에 시달리며 인형을, 문 바깥의 어둠에서 자신을 지켜줄 수호천사를 뚫어져라 바라본다.

중독의 원인이 된 트라우마는 여전히 남아 있고, 미하일은 아직 과거를 정면으로 마주할 수 없을지도 모른다. 하지만 회복 과정에서 가장어려운 부분을 성공적으로 헤쳐나가며 손에 넣은 의지와 목적의식은 캐릭터가 앞으로 차츰 성장하는 데 큰 도움이 된다.

줄거리와 서브플롯의 소재

기폭제는 감정이 얽힌 선택의 결과를 증폭해서 중심 줄거리나 서브플롯이 앞으로 나아가게 하는 계기를 제공한다. 많은 작가가 이런 방식으로 기폭제를 활용해 놀라운 이야기를 만들어낸다.

영화 〈위험한 정사〉를 살펴보자. 유부남 댄은 알렉스에게 '매혹'되어 이성적으로 판단하지 못하고 불륜을 저지른다. 알렉스는 점차 댄에게 집 착하기 시작하고 댄이 관계를 끝내려 하자 광기를 드러낸다. 스토킹하고, 사생활을 침범하고, 댄의 딸이 키우던 토끼를 죽이고, 집에 침입해 공격 을 감행하던 알렉스는 결국 욕조 안에서 죽음을 맞는다.

영화 〈매트릭스〉에서 네오는 자신이 어떤 현실을 살아갈지 결정할 상징적 선택을 눈앞에 두고 '우유부단' 상태에 놓인다. 파란 알약, 아니면 빨간 알약? 파랑을 고르면 프로그램된 환상 속 매트릭스로 돌아가게 되고 모피어스와 겪은 일은 깨끗이 지워져 잊힐 것이다. 반대로 빨강을 고르면 가혹하기 짝이 없는 진짜 세계에서 자기 존재에 관한 진실에 눈뜨게 된다. 네오는 자신이 운명을 실현할 도구이며 자기 선택이 인류 전체의 존망을 좌우한다는 사실을 깨닫는 과정에서 몇 번이고 '우유부단' 기폭제를 마주한다.

소설 『제럴드의 게임』에서 스티븐 킹은 다양한 기폭제를 활용해 낭만적이어야 했던 휴가가 끔찍하게 꼬이는 이야기를 풀어낸다. 역할 놀이를 즐기려던 주인공 제시는 침대에 수갑으로 묶인 채 남편에게 공격당한다. 하지만 그 상태에서 남편이 심장마비로 사망하는 바람에 상황은 급격히 나빠진다. 묶인 채로 '탈수' '피로' '굶주림'을 겪으며 제시는 환각에빠지고, 어린 시절 성적으로 학대당했던 트라우마를 생생하게 다시 경험한다. 그러면서 보호받지 못했던 기억이 오히려 투지에 불을 붙이고, 제시는 자기 힘으로 탈출할 기력과 용기를 끌어낸다.

이와 같이 감정 기폭제는 다양한 역할을 하므로 글을 쓰다 막다른 골목에 도달했거나 캐릭터가 비협조적으로 굴 때 큰 도움이 된다. 어디 서부터 시작해야 할지 고민된다면 어떤 상황에서 어떤 캐릭터에게 사용 해도 큰 효과를 볼 수 있는 기폭제인 '고통'을 추천한다.

평정심을 무너뜨리는 고통

유감스럽게도 고통은 삶의 일부다. 캐릭터들은 관계를 맺고, 목표를 추구하고, 때로는 스트레스를 풀면서 일상을 꾸려나가지만, 일이 생각대로 풀리지 않을 때는 상처받기도 한다. 이 상처에서 얼마나 빨리, 그리고 온전히 회복되는지는 고통에 대한 개인의 반응과 그 고통 유형이 무엇인지에따라 달라진다.

신체적 고통과 감정적 고통은 누구에게나 익숙하지만, 특정한 감정을 증폭해서 특수한 종류의 불편함을 불러일으키는(그렇기에 해소하는 데도 특수한 방법이 필요한) 고통도 있다. 기폭제로 활용할 만한 다양한 고통유형을 소개한다.

신체적 고통

신체적 고통은 질병이나 부상으로 발생하는 신체적 피해에 대한 신경 반응이며, 고통의 강도는 원인에 따라 달라진다. 레고 블록을 밟았을 때 느끼는 통증은 성질, 강도, 지속 시간 측면에서 심각한 열차 사고를 당했을 때보다 훨씬 덜할 수밖에 없다. 이 조그마한 고문 도구를 밟은 캐릭터가느끼는 고통은 잠깐일 테고, 그로 인해 증폭되는 감정은 짜증이나 귀찮음처럼 비교적 사소한 것들이다. 하지만 열차 사고의 잔해 속에서 정신을 차렸을 때 으스러진 팔다리 부러진 갈비뼈 혹은 훨씬 심각한 부상에

서 느껴지는 고통은 비교도 되지 않는 강도이기에 캐릭터는 공황이나 히 스테리 상태에 빠지기 쉽다.

감정적 고통

감정적 고통은 힘든 일을 겪으며 느끼는 강렬하고 불쾌한 감정에서 비롯 된다. 사소한 것에서 심각한 것까지, 짧은 것부터 만성적인 것까지 다양 하며 강도도 각기 다르다. 사람들 앞에서 옷이 찢어져 느끼는 당혹감은 오래가진 않겠지만 마음은 상당히 불편할 것이다. 하지만 배우자의 죽음 이나 옛 트라우마를 건드리는 사건, 정신 질환 같은 훨씬 심각한 원인은 극심한 감정적 고통을 부르기도 한다.

성질이나 강도와 관계없이 감정적 고통은 신체적 고통과 똑같이 불쾌하므로 캐릭터는 고통의 원인에서 멀어지려 한다. 증폭되는 감정은 상황에 따라 다르지만 흔한 것으로는 좌절감, 분노, 죄책감, 두려움, 불안, 혼란 등을 꼽을 수 있다.

심리적 고통

감정적 고통의 사촌 격인 심리적 고통은 캐릭터가 느끼는 감정적 고통이 오래 남아 다른 영역으로 전이되었을 때 나타난다. 깊은 곳까지 파고들 어 끊임없이 마음을 아프게 하는 심리적 고통은 삶을 바라보는 관점마저 바꿔놓는다. 일상적 문제와 사소한 어려움에 대처하는 것조차 점점 힘들 어지고, 자신을 의심하거나 삶의 의미와 목적을 두고 고심하게 된다. 결 국 캐릭터는 '솔직히 이건 내가 바라던 삶이 전혀 아니야'라고 생각하는 지경에 이른다.

해소되지 않은 트라우마는 빈번히 심리적 고통을 유발한다. 흔한 예시로는 부모의 유기, 성적 학대, 억울한 옥살이 등이 있지만 아물지 않은 상처를 남긴 사건은 뭐든지 원인이 될 수 있다. PTSD처럼 치유나 수용이 어려운 정신적 문제도 마차가지다

심리적 고통은 캐릭터를 지치게 한다. 마음 한구석에 계속 존재하며 삶의 여러 영역을 건드리고 문제를 일으키기 때문이다. 욕구 충족을 방 해할 뿐 아니라 자존감, 독립성, 자제심에도 악영향을 미친다. 심리적 고 통으로 증폭되는 감정은 반드시 뿌리 깊은 원인과 연결되어 있으며 고통 이 강해질수록 절망, 무력감, 우울, 고뇌, 체념, 수치심, 자괴감 같은 감정 이 나타나기 쉽다.

사회적 고통

사회적 고통은 타인과의 부정적 상호작용에서 생겨난다. 주요 원인으로는 인간관계에 얽힌 갈등, 괴롭힘, 거부, 따돌림, 실연, 사별 등이 있다. 인간은 사회적 존재이므로 이런 유형의 괴로움은 상흔을 남기며, 자긍심과자존감이 흔들린 캐릭터는 고립되었거나 무시당했거나 학대당했다는 느낌을 받기도 한다. 사회적 고통으로 증폭되는 감정에는 분노, 배신감, 혼란스러움, 슬픔, 굴욕감, 수치심, 외로움, 자괴감 등이 있다.

영적 고통

인간에게는 자신보다 위대한 무언가와 연결된 영적인 면이 있다고 믿는

캐릭터라면, 이런 신앙을 위협하거나 존재 목적을 의심하게 하는 상황에서 영적 고통을 느끼기도 한다. 영적 고통으로 증폭되는 감정으로는 혼란, 환멸, 회의, 의심 등을 꼽을 수 있다.

만성적 고통

이 특수한 형태의 신체적 고통은 만성 질병이나 고질적 부상 탓에 나타 난다. 치료를 계속해도 몇 달 혹은 몇 년이나 끈질기게 이어지는 지속성 이 특징이다. 만성적 고통은 몹시 해로운 영향을 미치며 삶 곳곳에 스며 들어 결국에는 캐릭터가 오랜 신체적 고통뿐만 아니라 감정적, 심리적, 사회적, 영적 고통까지 느끼게 한다. 이런 방식으로 고통받는 캐릭터는 강렬한 우울감, 절망, 좌절감, 무력감, 체념, 고뇌를 경험하기도 한다.

고통 대처에 영향을 주는 요소

고통은 보편적이며 고통을 전혀 겪지 않는 캐릭터는 없다. 하지만 조절하고 견디는 능력은 사람마다 다르며, 이 역량은 내적 및 외적 요소에 따라 결정된다. 고통을 잘 표현하려면 이 요소들을 정확히 파악할 필요가 있다.

통증 내성

수용할 수 있는 고통의 최대치는 캐릭터마다 다르다. 통증 내성이 높을수록 더 큰 고통을 견딜 수 있다. 내성의 한계는 유전적 체질, 나이, 고통을 참아본 경험에 따라, 그리고 기폭제가 되는 사건이 발생했을 때

캐릭터가 안고 있던 정신적, 감정적, 신체적 스트레스에 따라 달라진다.

성격과 가치관

캐릭터의 주된 성격 특성과 가치관은 고통에 반응하는 방식에 지대한 영향을 미친다. 금욕적이고 차분한 캐릭터가 신체적 고통을 받아들이는 방식은 신파적이거나, 의존적이거나, 불안정하거나, 병적인 인물의 방식과는 완전히 다르다. 단호하거나 용감한 캐릭터는 그런 성격을 활용해서 괴로움을 꿋꿋이 견뎌낸다. 그러므로 캐릭터가 어떤 식으로 고통에반응하게 할지 계획할 때는 그 인물의 성격과 핵심 가치를 고려하자.

타인의 시선

계단에서 굴러떨어지면 몹시 아프고 어쩌면 기분이 상하겠지만, 보는 사람이 아무도 없었다면 실컷 아파하고 다친 곳을 확인한 다음 시간을 들여 회복하면 그만이다. 하지만 넘어지는 장면을 누군가가 목격했다면 캐릭터는 창피하다고 느끼고 약해 보이기 싫어서 별로 다치지 않은 척할 수도 있다. 이렇게 고통을 억누르는 동시에 지나친 관심이 쏠리는 것을 피하려고 애쓰다 보면 감정적으로 민감해지기 쉽다.

책임감

캐릭터가 누군가나 무언가를 책임지고 있는지 아닌지도 고통을 관리하는 능력에 영향을 미친다. 고통이 닥쳤을 때 꼭 해내야만 하는 중요한 임무가 있다면 고통을 부차적인 것으로 여기기도 한다. 정신이 육체를 지배할 수 있다고 믿는 캐릭터는 해야 할 일을 성취할 때까지 고통을 무시하거나 최소한으로 억누른다. 사람들이 위험에 처했을 때 아무것도하지 못하는 상황이 되면 설상가상으로 캐릭터는 신체적 통증뿐 아니라 감정적, 심리적 고통까지 느끼므로 책임감은 양날의 검이나 마찬가지다.

약물 투여도 고통에 대한 캐릭터의 반응에 영향을 미친다. 알코올, 불법 약물, 일부 의약품은 감각을 둔화시키고 반응 강도에 영향을 주지 만, 그렇다고 감정까지 둔해지는 것은 아니다. 기분을 전환해주는 약물은 대개 캐릭터의 방어벽을 낮추고, 그러다 보면 말이 많아져서 불편한 진 실까지 입에 담는 일이 잦다. 약물이 개입되면 나올 수 있는 경우의 수가 무척 많아지므로 캐릭터가 고통받는 장면에서 이 요소를 활용하려면 신 중한 고려가 필요하다.

특수한 예외

고통에도 예외는 항상 존재한다. 괴로움을 약화하는 능력이나 특정 유형의 고통에 면역 체질을 갖춘 캐릭터도 있다는 뜻이다. 사이코패스는 다른 사람들보다 통증 내성이 높고 감정적 고통(특히 실망과 불만 관련)을 느끼기는 해도 원인의 범위가 훨씬 좁다.

다른 예로는 신체적 고통을 느끼지 못하는 드문 질환인 선천성 무통 각증이 있다. 액션 영화 주인공이나 악당 두목 캐릭터에게 제격인 장점 처럼 보일지 모르지만, 이 병이 있는 환자에게 세상은 위험하기 짝이 없 는 곳이다. 크게 다쳤는데도 상태가 굉장히 심각해질 때까지 모를 수 있 기 때문이다.

이 밖에도 인물이 고통을 경험하는 방식에 영향을 끼치는 조건은 매우 다양하다. 캐릭터의 심리와 감정적 배경을 세심하게 쌓아 올리다 보면 고통에 대한 반응에 영향을 주는 동시에 그 캐릭터만의 개성을 강조하는 요소를 발견하게 될 것이다.

감정의 폭발을 자제해야 할 때

지금까지는 잘 배치된 기폭제가 얼마나 유용한지 살펴보았다. 하지만 서 사 도구가 다 그렇듯 기폭제도 적절히 사용해야 큰 효과를 발휘하기 마 련이며, 그러려면 이 도구가 어울리지 '않는' 곳이 어디인지 아는 것이 중 요하다. 기폭제 사용을 피해야 할 때가 언제인지 자세히 알아보자.

장면의 결말

좋은 이야기가 발단, 전개, 결말로 뚜렷이 나뉘는 건 잘 알려진 상식이다. 효과적인 장면을 쓸 때도 같은 공식이 적용된다. 각 장면의 발단은 장면 목표, 다시 말해 캐릭터가 최종 목적을 향해 나아가기 위해 그 시점에 해야 할 일을 보여주는 단계다. 그러다 전개 단계로 넘어가면 장애물, 역경, 딜레마라는 형태로 갈등이 등장하고, 이 갈등과의 씨름이 내용 전반을 차지하게 된다. 여기가 바로 기폭제를 써서 긴장감을 끌어올리고 상황을 복잡하게 비틀기 딱 좋은 곳이다. 장면의 결말 단계는 캐릭터가 목표를 이뤄냈는지 보여주는 부분이다(대개는 성공하지 못한다). 장면에서 긴장 감의 강도를 시각적으로 표현하자면 다음 그림과 같다.

주인공이 원하는 바를 이루기 어렵게 하는 기폭제와 갈등에 맞닥뜨리면서 장면 내 긴장감은 점차 높아진다. 이렇게 서서히 올라가던 긴장은 정점을 찍은 뒤 다시 내려오고, 결론에 도달하며 장면이 끝난다. 이런

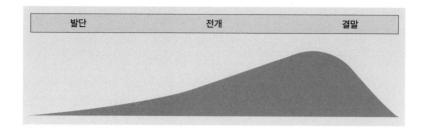

결말 단계에 기폭제를 적용하면 긴장감이 다시 올라가서 결말이 늦춰질 것이다. 하지만 결말은 상황을 정리해야 할 시점이지, 불난 데 기름을 부 을 단계가 아니므로 장면의 막바지에 이르러 새로운 기폭제를 도입할 생 각은 하지 않는 편이 좋다.

그런데 문득 의문이 들지도 모르겠다. "클리프행어[•]는요? 제가 읽은 책에서는 캐릭터가 한창 기폭제에 휘말리고, 갈등이 심각하고 긴장감도 높은 상태로 끝나는 챕터가 절반은 되던데요?" 사실 이런 사례에서 뚝 끊기는 것은 챕터지, 장면이 아니다. 두 용어는 종종 혼용되기도 하지만 실제로는 같지 않다.

장면은 이야기를 구성하는 기본 단위다. 모든 장면은 정형화된 구조를 따라야 하며, 필요한 요소가 전부 포함될 때까지 장면은 끝나지 않는다. 위의 곡선은 그 구조를 시각적으로 구현한 자료다. 그림으로 표현된 것처럼 결말 부분에서는 기폭제 사용을 피해야 한다. 한편 챕터는 독자들을 위해 이야기를 받아들이기 쉬운 크기로 적당히 나누는 데 사용된다. 그렇기에 특정 구조를 따를 필요가 없고, 각 챕터의 끝은 대개 작가의취향에 따라 임의로 정해진다.

챕터는 한 장면을 고스란히 담을 수도 있고, 중간에서 끝낼 수도 있다. 후자일 때는 장면이 아직 결말에 이르지 않았기에 긴장감이 높고 기

◆ 아슬아슬한 시점에서 끊어 호기심을 유발하는 기법.

폭제가 난무하는 상태로 끝나게 된다. 이 시점에서 챕터를 끝내면 보통 클리프행어가 되고, 여기에는 나름의 장점도 있다. 하지만 챕터 마무리와 겹치든 아니든 장면의 결말 부분에서는 기폭제 사용을 피해야 한다.

깨달음의 순간

터덜터덜 나아가며 성장 여정을 소화하는 캐릭터에게 작가는 상상할 수 있는 온갖 고난을 선사한다. 처음에는 캐릭터가 이런 어려움에 능숙히 대처하지 못한다. 잘 통하지 않고 효과적이지 못한 옛 습관을 고집하기 때문이다. 하지만 이야기가 진행될수록, 특히 큰 사건 이후에 성찰을 거치며 불현듯 깨달음을 얻게 된다. 그간 잘못된 신념을 품고 있었거나, 든 든했던 방어적 태도가 사실은 자신의 가장 큰 약점이자 성장을 가로막는 장애물이었다는 사실을 알게 되는 것이다. 각성의 순간을 거친 뒤에야주인공은 자기 방식을 재검토하고 목적을 이루는 데 도움이 될 변화를 꾀하기 시작한다.

이럴 때 캐릭터는 맑은 정신으로 생각할 필요가 있다. '탈진' '번아 웃' '숙취' '인지력 감퇴' 등으로 사고력이 흐려진 상태라면 합리적 결론에 이를 가능성이 뚝 떨어지기 때문이다. 기폭제는 내적 성찰의 전주곡격인 사건에 활용하도록 하자. 그러면 캐릭터가 자신을 들여다보고 변화를 추구하도록 만반의 준비를 갖추게 할 수 있다.

느긋한 시간

우리가 작가로서 해야 할 일을 부지런히 해낸다면 캐릭터는 좌절, 분노,

두려움, 불안에 휩싸인 채 많은 시간을 보내게 된다. 기폭제는 이런 감정을 부채질하는 상황을 만들어내기에 매우 유용하다.

하지만 캐릭터가 항상 강렬한 감정을 발산하는 이야기는 독자를 피곤하게 할 수 있다. 또 다양한 종류의 감정을 고루 느끼지 않으면 신빙성이 떨어져 보일 염려도 있다. 기폭제는 쉽게 폭발하게끔 감정을 자극하는 도구이므로 캐릭터가 긴장을 풀고 내면의 평화를 되찾도록 유도하기에는 적합하지 않다. 전체 줄거리나 장면에서 갈등 없이 평온함을 유지해야 하는 시점에는 기폭제를 잠시 치워두자.

스트레스의 임계점

현실적인 캐릭터를 창조할 때는 '있음직함'이 생명이다. 캐릭터는 가능한 한 모든 면에서 실제 사람과 비슷해야 한다. 마지노선도 마찬가지다. 사람은 누구나 감당할 수 있는 자기만의 한계점이 있다.

그렇다면 얼마나 심해야 과한 걸까? 대개는 초고를 만들 때 대강 감이 잡힌다. 캐릭터를 계속 괴롭히다 보면 선을 넘었거나 곧 넘을 것 같다는 느낌이 온다. 원고를 읽고 의견을 주는 주변 사람들이 너무 나갔다고 알려줄 때도 있다. 어느 쪽이든 이제 멈춰야 한다는 뜻이다. 캐릭터를 한계점까지 몰아붙이되, 선을 넘기 직전에 멈춰야 한다.

갈등과 긴장감은 좋은 이야기라는 퍼즐을 만들 때 빠져서는 안 될 조각들이며, 캐릭터에게 압력을 가하는 작업은 필수적이다. 하지만 앞서 살펴보았듯 기폭제가 이야기 진행에 방해가 될 때도 꽤 있다. 그러니 적 절한 순간이 올 때까지 도구함에 잘 넣어두었다가 필요해지면 꺼내서 제 역할을 다하게 하자.

질환을 다룰 때 주의할 점

감정을 증폭하거나 사람이 더 크게 반응하도록 자극할 때 명심할 점이 있다. 정신 질환이나 신체 질환을 일시적 겉치레로 사용하거나, 대충 남 발하거나, 선정적으로 다루거나, 이야기 진행을 위해 도구로만 사용해서 는 안 된다는 점이다.

현실 세계에는 질환 때문에 고통받는 사람도, 이를 자아 정체성의 일부로 받아들이는 사람도, 양쪽 다인 사람도 있다. 하지만 질환 종류가 무엇이든 한 가지 중요한 불변의 진리가 있다. 사람은 사람일 뿐 병 자체 가 아니라는 것이다. 이들은 각자 생명력과 깊이를 지닌 개인이며 그에 걸맞게 대우받아야 한다.

말에는 힘이 있고, 작가들이 이야기에서 민감한 주제를 다루는 방식은 독자가 현실 세계에서 그 주제를 바라보는 관점에 영향을 미친다. 그렇기에 정신과 신체 질환(이 맥락에서는 정체성까지 포함해서)에 관해 글을 쓸 때는 사실을 조사해서 정확히 묘사할 의무가 있다. 나아가 어떤 질환을 기폭제로 사용할 때는 소재로 삼은 사람들에게 해를 끼치는 일이 없도록 존중하는 태도로 글을 써야 한다.

정신 건강 문제가 감정을 증폭하는 예를 하나 살펴보자. 리사는 성인이 된 이후로 거의 줄곧 광장공포증을 안고 살아온 캐릭터로, 불안 장애 탓에 살고 있는 아파트 밖으로 벗어나는 걸 몹시 두려워한다. 하지만이 문제가 리사를 정의하지는 않는다. 리사는 집에서 행복하고 안전하게지내고, 필요한 물건은 배달로 해결하고, 재택근무로 생계를 꾸리고, 채

팅방과 온라인 게임으로 사회적 욕구를 채우며 살아가기 때문이다.

만사가 순조로웠지만 어느 날부턴가 벽면 콘센트에서 조그만 벌레가 기어나오기 시작하고 침대에서도 몇 마리가 발견된다. 이 벌레가 빈대임을 깨달은 리사는 즉시 박멸 작업에 돌입한다. 우선 빈대 퇴치제와 매트리스 보호 커버를 사들인다. 콘센트는 전부 테이프로 막고, 옷가지와 침구류를 삶고, 쿠션과 베개는 햇빛에 쬐어 소독해 지긋지긋한 빈대를 없앤다.

그 주가 끝나갈 무렵이 되자 리사는 기진맥진한다. 잠도 거의 못 자고 일도 잔뜩 밀렸지만 빈대만 사라진다면 보람이 있을 터다. 허나 유감 스럽게도 빈대들은 퇴거를 거부한다. 그렇게 박박 쓸고 닦고 청소기를 돌렸는데도 여전히 빈대가 출몰한다.

여기서 리사네 집주인이 등장해 건물 전체를 훈증 소독할 예정이니 그동안 집을 비워달라는 말을 전하러 왔다고 상상해보자. 아파트를 벗 어난다고, 엘리베이터를 타고 내려가 거리에 발을 딛는다고 생각만 해도 리사는 심장이 입으로 튀어나올 것 같다. 아니, 도저히 안 되겠다. 할 수 가 없다. 순식간에 머릿속이 엉클어지고 호흡이 미친 듯 가빠진다. 자신 은 절대 나가지 않을 것이므로 해충 방제 업체는 다른 방법을 찾아야 할 거라며 리사는 집주인에게 딱 잘라 말한다.

리사의 상태를 아는 집주인은 온정적인 태도로 외부 노출이 최소화 되게끔 바로 길 건너의 호텔을 예약해주겠다고 제안한다. 더불어 리사가 서명한 임대차계약서를 보여주며 건물 유지 보수가 필요하다면 용역 업 자 출입을 허용해야 한다는 점을 부드럽게 알려준다.

하지만 거의 공황을 일으키며 현실 부정에 빠진 리사는 집주인의 좋은 의도를 위협으로밖에 인식하지 못한다. 집을 떠나지 못하겠는데도 억지로 떠나야 하자 궁지에 몰린 기분이 들어 어쩔 줄 모른다. 압박감이 점점 심해지자 리사는 여기는 내 집이니 억지로 내쫓을 수 없다고 소리를

지르고 만다. 문을 쾅 닫고 부들부들 떨며 무너지듯 주저앉지만 어떡해야 할지 갈피를 잡을 수 없다.

이런 상황에서 광장공포증은 빈대를 처리하려는 리사의 노력을 무너뜨리는 마지막 지푸라기다. 애초에 리사를 압박하는 건 광장공포증 자체가 아니다. 오히려 리사는 문제를 안고도 행복하게 사는 법을 터득해왔다. 광장공포증은 이야기의 주제도 아닐뿐더러, 이는 단지 리사라는 캐릭터의 한 측면일 뿐이다. 곤경에 빠지지 않았다면 광장공포증이라는 문제가 두드러져 이 장면에서 주목받을 일도 없었을 것이다.

유감스럽지만 상처가 될 수 있는 전형적인 방식으로 각종 질환이나 정체성을 묘사하는 창작물도 많다. 현대를 살아가는 작가로서 우리는 바 람직한 방향으로 나아가야 할 책임이 있다. 무언가가 창작물에서 묘사되 는 방식은 중요하며, 작가들은 독자에게 다양하고 생생한 간접 경험을 선사하고 싶어 한다. 그러려면 자신이 글로 쓰려는 사람들을 이해하기 위한 조사가 우선이다. 분명한 의도하에 특성을 선택해 존중하는 마음으 로 묘사한다면, 독자들도 캐릭터의 진정한 모습을 이해하고 인물이 지닌 장점과 개성에 매력을 느낄 것이다.

특정 질환이 있는 캐릭터를 창조하려 한다면 캐릭터에게 병명 이상의 깊이를 부여하자. 다른 캐릭터를 만들 때와 똑같이 공들여서 캐릭터를 조합해야 하고, 건강 상태 변화가 이야기의 핵심이 아니라면 질환에만 초점을 맞춰서는 안 된다. 이런 기폭제를 다룰 때는 목적의식과 세심한 주의가 필요하다. 무엇보다도 건강 상태는 사람의 전부가 아니며 캐릭터를 창조할 때도 마찬가지라는 걸 기억하자.

작가들을 위한 마지막 제언

다음에 이어지는 서스펜스 유형들을 활용할 때는 어떻게 해야 적절한 기 폭제로서 감정과 갈등을 끌어올려 효과를 극대화할지 찬찬히 생각해보 기를 권한다. 각 유형은 기폭제로 작용하는 행동, 생각, 신체 감각 등의 신호를 하나씩 설명한다. 갈등과 긴장감을 고조하려면 언제, 어디에 기폭 제를 배치하면 좋을지 아이디어를 낼 때 도움이 될 시나리오도 함께 제 공한다.

효과 좋은 기폭제가 워낙 많다 보니 갈등을 만들어내고 감정적 반응을 끌어내야 할 때마다 기폭제를 쓰고 싶은 충동이 드는 것도 당연하다. 하지만 갈등처럼 기폭제도 너무 많이 넣으면 글이 단편적으로 흐르기 쉽다. 장면이 바뀔 때마다 캐릭터가 연이어 '스트레스'를 받고, '영양실조'에 빠지고, 성적으로 '흥분'하고, '탈진'하고, '고통'을 느낀다면 너무 과하다는 느낌이 들게 된다. 캐릭터가 겪는 경험의 개연성을 떨어뜨리지 않으려면 가장 필요한 순간에 이야기에 힘을 실을 수 있도록 기폭제를 전략적으로 활용해야 한다.

기폭제란 근본적으로 캐릭터의 감정을 자극하거나 유도하는 도구이므로 남발하면 이야기가 신파극으로 변해버린다. 감정적 반응의 크기가원인이 된 사건의 강도와 일치해야 하는 것처럼 기폭제의 강도도 상황과적절히 어울려야 한다. 기폭제를 고를 때는 사용 이유와 목적을 분명히파악하자. 캐릭터에게 부담을 주는 동시에, 중요한 순간에 캐릭터의 감정을 자극할 기폭제를 골랐다면 올바른 방향으로 가고 있다 생각해도 좋다.

이 책은 서사의 서스펜스를 한껏 높여줄 각 유형의 기폭제가 자극할 법한 감정 목록까지 아울러 제시하므로, 특정 감정을 유도하려면 어떤 기폭제가 가장 적합할지 선택할 때 편리하다. 부디 이 책이 글에 풍부한 감정을 담는 데 도움이 되기를 바란다. 건필하시기를!

서스펜스 유형

- 감각 과부하
- 감금
- 강박
- 경쟁
- 고립
- 고문
- 고통
- 공황 발작
- 과잉 행동
- 굶주림
- 궁지에 몰림
- 금단현상
- 기만
- 더위
- 만성 통증
- 매혹
- 무기력
- 방향감각 상실
- 번아웃
- 부상
- 불안정
- 빙의
- 사별
- 사춘기
- 세뇌
- 수면 부족

- 숙취
- 스트레스
- 신체 질환 및 장애
- 압박감
- 영양실조
- 우유부단
- 위험
- 인지 편향
- 인지력 감퇴
- 임신
- 정신증
- 정신 질환 및 장애
- 주시
- 주의 산만
- 중독
- 지루함
- 질병
- 최면
- · 추위
- 취함
- 치명적 위기
- 탈수
- 탈진
- 트라우마
- 호르몬 불균형
- 흥분

٨

ス

×

172

Ü

뇌가 처리할 수 있는 양보다 더 많은 정보에 노출될 때 발생한다. 과 도한 시각 정보, 가짓수가 너무 많은 소리나 너무 큰 소음, 강렬한 냄 새나 촉각 자극, 심지어는 맛까지도 과부하의 원인이 된다. 사람들은 대부분 특정 상황이나 조건에서만 감각 과부하를 경험하지만, 생리 적이나 정신적으로 자극에 극도로 민감한 체질을 타고나는 캐릭터도 있다.

신체적 징후와 행동

- 몸이 뻣뻣하게 굳는다.
- 모든 것을 한꺼번에 담으려는 듯이 눈을 크게 뜨고 두리번거린다.
- 다른 사람들은 별로 신경 쓰지 않는 상황에서 불편함을 드러낸다.
- 심하게 자극받는 신체 부위를 가린다.
- 자극원에서 떨어져서 몸을 작고 단단하게 움츠린다.
- 진저리를 치며 눈을 꼭 감는다.
- 움찔하거나 미세하게 몸을 떤다.
- 한 걸음 물러난다.
- 불편함을 초래하는 자극에서 몸을 돌린다.
- 땀을 잔뜩 흘린다.
- 빠르고 얕게 호흡한다.
- 가슴이 빠르게 오르락내리락한다.
- 대화를 따라가며 활발히 참여하는 데 어려움을 겪는다.
- 질문에 대답하지 않는다.
- 말을 거는 사람에게 시선을 집중하지 못한다.
- 스스로를 달래는 행동(낮게 콧노래를 부르거나, 손을 이리저리 비틀 거나. 손마디를 꺾어 소리를 내는 등)을 한다.
- 주먹을 쥐었다 폈다 한다.
- 걸으면서 휘청대거나 비틀거린다.
- 쉼게 깜짝깜짝 놀라다
- 동요해서 서툴거나 어색하게 움직인다.

- 머리 양옆을 움켜쥐다.
- 현재 상황에 참여하거나 협조하지 못하고 감각 차단 상태에 들어 가다
- 특정 자극을 완화해달라고(음악 소리를 줄이거나, 실내 온도를 조절하는 등) 부탁하다
- 다른 목적 없이 또는 일을 마치기 전에 원래 있던 곳에서 다른 장소로 이동한다.
- 자극에 과민 반응하다
- 자리를 뜬다

몸속 간간

- 신경이 극도로 예민해진다.
- 근육이 기장해서 파르르 떸리다
- 피부가 꿈틀거리거나, 가렵거나, 뜨거워지는 느낌이 든다.
- 귀가 윙윙 웈리다
- 심장 소리와 숨소리가 확대되어 들린다.
- 몸이 마비된 듯한 감각을 느낀다
- 방이 빙글빙글 도는 느낌이다.
- 소리가 뒤죽박죽 섞여 불분명하게 들린다.
- 머리가 아프다.
- 목구멍이 조여든다
- 숨을 쉴 때마다 기도와 폐가 긁히는 느낌이 든다.
- 몸이 과하게 뜨거워진다.
- 폭발할 것 같은 느낌이 든다.
- 너무 팽팽히 당겨진 고무줄 같은 느낌이다.
- 눈이나 귀 등이 물리적으로 아프다고 느끼다
- 탈진한다.

정신적 반응

- 장면이나 소리 등 들어오는 자극을 제대로 처리하지 못한다.
- 조리 있게 생각하기 어렵다.
- 짜증이 나서 사람들을 참을성 있게 대하지 못한다.
- 정신적으로 지친다.

- 벗어나고 싶다는 생각이 머릿속을 가득 채운다.
- 불안하고 압도당하는 느낌이 든다.
- 집중하기 어렵고 아주 간단한 결정조차 내릴 수 없다.
- 무엇에 관심을 쏟고 무엇을 무시할지 결정하지 못한다.
- 다른 사람들의 존재를 잊고 혼자라고 느낀다.
- 머릿속으로 도움이 되지 않는 부정적 혼잣말을 한다.
- 방향감각을 잃어버린다.
- 공포나 공황에 빠진다
- 상황에서 차단된 것처럼 멍하고 무감각해진다.

감각 과부하를 숨기려는 행동

- 초조한 행동(옷자락을 잡아뜯거나, 다리를 떨거나, 목을 돌리는 등)을 보인다.
- 남의 눈에 띄지 않게 심호흡을 한다.
- 입술을 힘주어 다문다.
- 이를 악문다.
- 자극이 심한 장소를 은근히 피한다.
- 자주 또는 꽤 오랫동안 자리를 비운다.
- 특정 장소(콘서트장, 놀이공원, 사람이 몰리는 행사 등)로 외출하자고 제안하면 핑계를 대고 거절한다.
- 노이즈 캔슬링 이어폰을 끼면서 음악을 들을 용도라고 둘러댄다.
- 필요할 때마다 눈을 감을 수 있도록 짙은 색 선글라스를 낀다.
- 다른 사람들과 물리적 거리를 유지할 셈으로 감기에 걸렸다고 말한다.
- 산만해지거나 대화를 따라가지 못하는 데는 다른 이유가 있다고 변명한다.

달성하기 어려워지는 의무나 욕구

- 집중력이 필요하거나 세심히 주의를 기울여야 하는 일을 끝마치지 못한다.
- 다른 사람들에게 민감한 면모를 숨길 수 없다.
- 시끄럽고 조명이 밝거나 사람이 많은 행사에 참석하기 불편하다.
- 중요한 대화(심각한 문제로 누군가를 추궁하거나, 멀어졌던 가족과 화해하는 등)

를 나누기 어렵다.

- 소란스러운 곳에서 열리는 대회나 경주에서 우승하기 힘들다.
- 민감성을 자극할 만한 장소에 방문해야 하는 분야에서 일할 수 없다.
- 시끄럽고 충동적이거나 소동을 벌이는 대상(이를테면 유아)을 돌보기에 적합 하지 않다.
- 찬양 예배에 참석하기 거북하다.
- 보호자로서 놀이공원이나 축제에 아이를 데리고 소풍을 가기 어렵다.
- 몸에 자극적인 소재로 제작된 업무용 유니폼을 입기 꺼린다.
- 사람들을 인솔하는 역할(여행 가이드, 단체 프로젝트 조장 등)을 맡기 부담스 럽다.
- 중요한 시험에서 좋은 성적을 내기 어렵다.
- 운전면허 시험을 통과하기 쉽지 않다.

갈등과 긴장감을 불러일으키는 시나리오

- 유난스럽게 군다고 가족에게 비난받는다.
- 옆집에서 소음이 심한 인테리어 공사가 시작된다.
- 포옹은 사양한다고 이미 여러 번 말했는데도 상대방이 이를 무시한다.
- 행사에 도착한 뒤에야 자극에 대처하는 데 필요한 물건(짙은 선글라스나 노이 즈 캤슬링 이어폰 등)을 두고 왔음을 깨닫는다.
- 감각 과부하로 고통받고 있을 때 사람들이 빤히 쳐다보거나 비웃는다.
- 경계선이나 개인 공간에 아랑곳하지 않는 상대와 함께 있어야 한다.
- 심한 자극을 겪는 동안 벌컥 화를 내는 바람에 사과해야 한다.
- 자극이 심한 장소에서 새로운 누군가를 만나야 한다.
- 이동 중에 자극을 겪어서 진정하느라 시간이 지체되는 바람에 출근, 면접, 고 객과의 점심 약속 등에 늦는다.
- 친구와 만나기로 한 약속을 (재차) 취소하면서 핑계를 댔다가 관계에 갈등이 생긴다.
- 집에서 SNS를 뒤적거리며 사람들이 밖에 나가서 즐겁게 지내는 모습을 아쉬 운 마음으로 바라본다.

이 기폭제로 발생하는 감정

공황, 괴로움, 난처함, 당황스러움, 동요, 두려움, 무력감, 무서움, 분노, 불안, 불편함, 절박함, 짜증, 침울함, 혼란, 히스테리, 힘겨움

함께 쓰면 효과적인 표현

폭격하다, 충격받다, 휩싸이다, 압도되다, 눈이 부시다, 귀가 먹먹하다, 안달하다, 빙빙 돌다, 괴롭히다, 공격하다, 번쩍거리다, 쾅쾅 울리다, 오싹하다, 가렵다, 아 프다, 터뜨리다, 폭발하다, 쇄도하다, 집어삼키다, 퍼붓다, 난타하다, 마비되다, 화 들짝 놀라다, 겁먹다, 짜증 내다, 부르짖다, 아우성치다, 공황에 빠지다, 분개하 다, 빠져나가다

작품을 한 단계 끌어올리는 비법

정신 질환에 관련된 소재를 활용할 때는 면밀한 사전 조사가 필수적이다. 예를 들어 감각 과부하를 일회성으로 겪는 캐릭터와 일상적으로 겪는 캐릭터의 정신적 반응과 그 강도는 완전히 다를 수밖에 없다. 양쪽 시나리오를 최대한 꼼꼼히 검토한 뒤 어느 쪽이 어울릴지 결정하자.

정의

신체적으로 구속되거나, 제한된 공간에 갇히거나, 타의에 의해 붙들 린 상태. 이런 상황에서 감금의 유형, 지속 시간, 고립 수준은 모두 캐 릭터의 신체적, 정신적, 심리적 안녕에 영향을 미친다.

신체적 징후와 행동

- 피부가 창백하다.
- 눈밑이 푹 꺼진다.
- 머리카락이 부스스하거나 덥수룩하다.
- 체중이 줄고 근육이 빠진다.
- 옷이 구겨진다.
- 묶여 있던 탓에 손목이나 발목 피부가 까지거나 쓸리거나 붉어 진다.
- 멍이나 베인 상처, 그 외 구타당한 흔적이 있다.
- 소음을 비롯한 감각적 자극에 흠칫 놀란다.
- 창문에 가까이 가려고 애쓴다(창문이 있는 경우).
- 탈출할 방법을 찾으려고 출구나 벽이 약한 곳이 있는지 탐색한다.
- 태아처럼 몸을 웃크리고 눕는다.
- 잠을 자주 잔다.
- 감금한 장본인이 나타나면 뒤로 물러나거나 몸을 작게 움츠린다.
- 울음을 터뜨린다.
- 감금된 장소 안을 이리저리 서성거린다.
- 구석에 쭈그려 앉는다.
- 혼잣말을 한다.
- 무생물에 말을 건다.
- 음식을 거부한다.
- 질문에 한 단어로만 답한다.
- 감금자와 협상을 시도한다.
- 벽을 주먹으로 두드린다.
- 정보를 요구한다.

- 침대 프레임에 눈금을 새기거나 벽에 글씨를 써서 시간의 흐름을 표시한다
- 도와달라고 외친다.
- 묶인 것을 풀려고 몸부림친다.
- 물건을 집어던지거나 세게 두드린다
- 벽의 벽돌 수를 세거나 나뭇가지를 엮는 등 부질없는 행동을 하며 시간을 보낸다.
- 어깨를 돌리는 등 감금당해서 여기저기 쑤시는 몸을 풀려고 애 쓴다.
- 무기나 도구, 기타 쓸 만한 물건을 찾는다.
- 공간이 허락하는 한 스트레칭과 운동에 힘쓴다.
- 자원이 될 만한 것들을 차곡차곡 모은다.
- 혹시 모를 허점을 찾기 위해 공간을 꼼꼼히 살핀다.
- 사소한 저항을 시도하며 삶의 주도권을 조금이나마 되찾으려 한다.
- 마지막 수단으로 자해를 시도한다.

몸속 감각

- 식욕을 잃는다.
- 배가 고프다(음식이 제공되지 않거나 부적절할 때).
- 탈수 증상을 보인다.
- 입이 바싹 마른다.
- 탈진하다
- 긴장성 두통이 온다.
- 배가 아프다
- 계속 같은 자세로 갇혀 있어 온몸이 쑤시고 아프다.
- 감각이 예민해지고 빛에 민감해진다.
- 팔다리에 힘이 들어가지 않는다.
- 머리가 너무 무겁게 느껴져서 고개를 가누지 못한다.
- 울어서 눈이 화끈거린다.
- 고함치거나 비명을 질러서 목이 따갑다.
- 납치나 감금 과정에서 부상을 입어 고통받는다.

- 몸이 몹시 가렵다(땀, 더러운 옷, 쓸린 자국 등으로).
- 춥거나 덥다(환경에 따라 달라짐).
- 움직임이 제한되어 좀이 쑤신다.
- 극도로 예민하게 촉각을 곤두세우고 경계한다.
- 신경이 날카로워진다.

정신적 반응

- 시간의 흐름을 알 수 없다.
- 감시당하는 느낌이 든다.
- 다른 어딘가에 있는 거라고 상상한다.
- 탈출 계획을 세우고 연습한다.
- 감금자에게 독설을 퍼붓는다.
- 향수병에 걸려 익숙한 얼굴들과 안전한 환경이 그립다.
- 폐소공포증이 생긴다.
- 사랑하는 사람들이 걱정하고 두려워할 것을 생각하며 안달이 난다.
- 어지러운 생각이 연달아 떠오른다.
- 희망과 절망 사이를 거듭 오간다.
- 어쩔 수 없이 감금자의 환심을 사려고 노력하면서 자기혐오에 빠 진다.
- 기가 꺾이지 않으려고 행복한 추억을 떠올린다.
- 풀려나기를 기도한다.
- 긴장을 풀기 위해 명상을 한다.
- 작은 일에 감사하며 긍정적 태도를 유지하려 애쓰고, 자유를 얻은 뒤의 미래를 그린다.
- 명민함을 유지하고자 뇌를 쓰는 활동(노래 가사 외우기, 암산 등)을 한다.
- 부정적 생각이 꼬리를 물고 반복된다.
- 감금 자체나 이런 곤경을 초래한 결정을 자기 탓으로 돌린다(그 생각이 논리에 맞지 않을지라도).
- 시간이 갈수록 감금자를 순순히 따른다.
- 자신이 제정신인지 의심한다.

달성하기 어려워지는 의무나 욕구

- 필요한 치료를 받지 못한다.
- 적절한 영양을 섭취할 수 없다
- 건강한 몸을 유지하지 못한다
- 사람들에게 연락할 수 없다
- 즐거움이나 계속 살아야 할 이유를 찾을 수 없다
- 몸을 씻거나 용변을 보거나 옷을 갈아입을 때조차 사생활을 지킬 수 없다
- 일정이나 습관을 유지하기 어렵다.
- 통제권을 쥘 수 없다
- 건설적이거나 생산적인 활동을 하지 못하다
- 목표를 세우기 어렵다
- 안락함(따뜻한 옷가지, 보송보송한 잠자리 등)을 손에 넣을 수 없다.
- 정신력을 날카롭게 유지하지 못한다.
- 앞날을 긍정적으로 내다볼 수 없다.
- 타인을 보호하기 어렵다(다른 인물을 책임져야 하는 경우)

갈등과 긴장감을 불러일으키는 시나리오

- 함께 갇힌 사람과 다투다
- 새로운 장소로 옮겨진다
- 가망 있어 보이던 협상이 결렬된다.
- 감금자에게 너무 많은 것을 털어놓는다.
- 거짓말이 들통나서 벌을 받는다
- 사랑하는 사람이 위협받는다
- 생활 공간이 더 좁아진다
- 함께 갇힌 사람에게 배신당한다
- 탈출 기회를 포착하지만 겁이 나서 시도하지 못하다
- 탈출을 시도하다 붙들린다.
- 감금자에게 숨겨둔 물건(무기, 일기장, 종교적 물건 등)을 들킨다.
- 위험이나 위협이 점점 다가온다

- 치료가 필요한 질병의 증세가 점점 심해진다.
- 식량이나 물이 떨어진다.
- 악천후가 다가온다.
- 부상이 악화된다.
- 감금자에게 일종의 공감이나 유대감을 느낀다(스톡홀름 증후군).

이 기폭제로 발생하는 감정

간절함, 갈망, 겁먹음, 격분, 고통스러움, 공포, 굴욕감, 근심, 단호함, 동요, 두려움, 무력감, 반항심, 복수심, 분노, 불안, 비참함, 수용, 수치심, 쓰라림, 자기연민, 조바심, 좌절감, 증오, 체념, 취약함, 패배감, 희망

함께 쓰면 효과적인 표현

습격하다, 가늠하다, 순순히 따르다, 굴복하다, 절망하다, 가장하다, 굴종시키다, 모욕하다, 조종하다, 공황에 빠지다, 저항하다, 구속하다, 샅샅이 살피다, 분석하 다, 살아남다, 안달하다, 주의를 돌리다, 준비하다, 움찔하다, 서성거리다, 복종하 다, 반항하다, 후회하다, 바라다, 호소하다

작품을 한 단계 끌어올리는 비법

주인공이라면 모름지기 자신의 뜻을 관철해야 하지만, 자유를 잃은 인물이 주체 성을 발휘하기란 쉽지 않다. 캐릭터가 통제력을 행사하고 자기만의 길을 찾도록 기회를 제공하는 다른 인물이나 환경적 요소를 덧붙일 수 있을지 생각해보자. 정의

특정 행동, 특히 비합리적이고 심지어 스스로 원치 않는 일을 하고 싶다는 억누를 수 없는 충동. 흔히 강박 장애나 약물중독처럼 심각한 상태를 가리킨다고 생각하지만, 사실 사람들은 매일 강렬한 충동에 시달린다. 마찬가지로 캐릭터도 실수를 덮고 싶고, 다이어트 도중 폭식하고 싶고, 점찍어둔 물건을 스스로에게 선물하고 싶고, 사랑하는 사람이 실수를 저질러 곤경에 처하면 구해주고 싶은 충동을 느낄 것이다. 이 항목에서는 캐릭터가 충동과 강박에 시달릴 만한 다양한 상황을 아울러 다룬다.

신체적 징후와 행동

- 고개를 젓는다(마음속으로 "안 돼" "하지 마"라고 말하듯이).
- 얼굴이 붉어진다.
- 목뒤를 벅벅 무지른다.
- 기장을 풀려고 어깨나 목을 돌린다.
- 여기저기를 흘끗흘끗 쳐다본다.
- 팔다리를 가만히 두지 못한다.
- 서성거린다.
- 동공이 확장된다
- 사람들과 눈을 마주치지 않으려 한다.
- 눈을 빠르게 깜빡인다.
- 온매무새를 바로잡는다
- 손으로 머리카락을 빗어 넘긴다.
- 호흡이 거칠어진다
- 볼에 바람을 넣어 부풀렸다가 한꺼번에 토해낸다.
- "어떻게 할까?" "하는 수밖에" 같은 말을 중얼거리며 스스로를 설 득한다.
- 신경질적으로 웃는다.
- 침을 자주 삼킨다.
- 손이 떨린다.

- 손을 파닥거리다
- 갑자기 홱 뒤돌아서다
- 반복해서 다리를 떤다.
- 턱, 뺨, 이마에 땀이 맺힌다.
- 목구멍에서 이상한 소리를 내다
- 피부가 빨개지거나 벗겨질 때까지 긁거나 문지른다
- 충동에 맞서려고 주먹을 틀어쥐다.
- 스위치나 자물쇠 등을 반복해서 확인하다
- 늘 기상 알람을 여러 개 맞춰둔다.
- 직장이나 집에서 사물을 정돈하고 재배치한다
- 주거 공간에 쓰레기와 잡동사니가 쌓인다(반대의 경우, 모든 것이 항상 제자리에 있다).
- 약속이나 사교 모임에 나타나지 않는다.
- 단시간 내에 감정이 널을 뛰다
- 끊임없이 무언가(껌, 손톱 등)를 입에 넣고 씹는다.
- 특정 시간(잠자리에 들 때, 집을 나서기 전 등)에 정해진 의식을 수행 해야 마음이 놓이다
- 지나친 수집욕을 보인다(전시할 물건이 너무 많거나, 수집에 돈을 쓰느라 빚을 지는 상황)
- 물건에 애착을 형성해 버리지 못하는 저장 강박 상태에 빠진다.
- 과하게 자주 손을 씻는다.
- 혼자 중얼중얼 숫자를 세거나, 기도하거나, 인용문을 왼다.
- 머리카락을 잡아당기거나, 굳은살을 잡아 뜯는 것 같은 신체적 행위를 반복한다.
- 일정이 바뀌거나 원하는 대로 되지 않으면 과잉 반응을 보인다.
- 뭔가를 하려는 충동을 강화시키는 자극을 피한다.
- 강박적으로 행동하는 이유를 설명한다("우스워 보인다는 건 아는데, 이렇게 해야 내 마음이 편해져").

몸속 감각

- 맥박이 빨라진다.
- 눈의 초점을 맞추기 어렵다.

- 식욕을 잃는다.
- 이를 바디를 가다
- 소리가 실제보다 크게 들린다.
- 가슴이 답답하다
- 갑자기 생기가 돈다.
- 조마조마한 느낌이 든다.
- 피부에 옷이 닿는 감각에 예민해진다.
- 작득거나 기장을 풀기 어렵다
- 몸이 뜨겁다고 느낀다.
- 어딘가가 저리거나 가려운 느낌이 사라지지 않는다.
- 근육이 굳는다.

정신적

- 자신의 충동에만 오롯이 관심을 쏟는다.
- 감정적 추론으로 장단점을 평가해서 행동 방침을 정한다.
- 충동에 굴복하는 스스로를 합리화한다('다들 돈 문제는 사실대로 말하지 않잖아. 별일 아냐'라는 식으로).
- 행동이 초래할 결과를 장기적 관점에서 바라보지 못한다.
- 워치 않는 생각을 떨치기 어렵다.
- 특정 문구나 구절이 머릿속을 맴돈다.
- 생각을 분명하게 정리하지 못한다.
- 자신의 관심을 다른 곳으로 돌리려 한다.
- 충동대로 행동하면 안 된다고 스스로를 타이른다.
- 강박에서 벗어나기를 간절히 바란다.
- 저항하고 싶으나 그럴 수 없다는 느낌이 든다.
- 시간의 흐름을 놓친다.
- 충동이 심해질수록 이성적으로 생각하지 못한다.
- 충동에 따르는 것 외에 다른 방법이 없다고 자신을 설득한다.
- 스스로에게 부정적인 말을 한다("넌 미쳤어" "이런 짓을 그만둬야 해" 등)
- 자기혐오와 수치심에 발버둥 친다.
- 불안이 지나쳐 공황 발작을 일으킨다.

강박을 숨기려는 행동

- 알아서 잘하고 있다고 사람들을 안심시킨다.
- 뭘 하고 있었는지를 두고 거짓말을 한다.
- 특정 장소에 가지 않거나 누군가를 피하는 이유를 숨기고 핑계를 댄다.
- 주변 사람들에게 괜찮다는 말을 들으려 한다.
- 일부러 침착한 목소리를 낸다.
- 강박 징후가 드러나는 신체 부위(자해한 흉터, 물어뜯은 손톱, 잡아 뜯은 피부 등) 를 가린다.
- 사람들을 삶에서 잘라낸다.
- 음주나 도박처럼 어느 정도 선을 넘지 않으면 괜찮다고 여기며 자신의 행동을 받아들인다.
- 강박 행동을 적당히 포장한다("물건이 잘 정돈된 상태를 좋아하는 것뿐이야").

달성하기 어려워지는 의무나 욕구

- 간섭하기, 정돈하기, 거짓말, 숨기기, 끼어들기 등 다양한 형태로 나타나는 강 박적 충동에 저항하지 못한다.
- 건강한 선택을 하기 어렵다.
- 충동이 찾아오면 다른 일에 집중하지 못한다.
- 자신감 있고, 꿋꿋하고, 자유롭다고 느끼지 못한다.
- 가족이나 가까운 친구에게 투명하게 자신을 드러내지 못한다.
- 다른 사람이 유혹을 이겨내도록 도울 여유가 없다.
- 문제가 있음을 인정하고 도움을 구하기 어렵다

갈등과 긴장감을 불러일으키는 시나리오

- 충동에 굴복했다가 남에게 상황을 설명하거나 사과해야 하는 처지가 된다.
- 충동대로 한 행동이 예상치 못한 결과를 낳는다.
- 기껏 찾아간 상담사가 서툴거나 무능해서 도움이 되지 않는다.
- 강박을 설명해야 하는 사태를 피하려고 무의식적으로 인간관계를 망친다.

- 자신의 힘든 상황에 집중하느라 자녀에게 생긴 일에 미처 신경 쓰지 못한다.
- 누군가가 비밀을 밝히겠다고 위협한다.
- 강박적으로 행동하는 모습이 영상으로 찍힌다.
- 강박에 도움이 되는 약이 부작용을 일으킨다.

이 기폭제로 발생하는 감정

갈망, 고통스러움, 근심, 단호함, 동요, 망설임, 불안, 수치심, 우려, 의심, 자기혐오, 자신 없음, 죄책감, 집착, 후회, 흥분

함께 쓰면 효과적인 표현

펄쩍 뛰다, 빠져들다, 통제하다, 심사숙고하다, 요구하다, 집착하다, 정당화하다, 합리화하다, 정신이 팔리다, 거절하다, 반복하다, 쫓아다니다, 지켜보다, 씨름하 다, 싸우다, 저항하다, 피하다, 산만해지다, 따라가다, 행동에 옮기다, 잡아 뜯다, 똑바르게 하다. 옮기다, 정돈하다. 멈추다, 미루다, 서두르다

작품을 한 단계 끌어올리는 비법

강박 기폭제를 제대로 활용하려면 먼저 캐릭터의 욕구와 약점을 알아야 한다. 캐릭터에게 어떤 충동과 강박이 있으며, 원인은 무엇일까? 이런 충동은 상황, 인물, 감정 같은 특정한 무언가에 자극받아 일어나는가? 충동의 강도는 어느 정도인가? 캐릭터가 강박을 일으키는 심각한 질환을 앓고 있다면 고정관념에 기대지 말고 사전 조사를 거쳐 정확히 묘사하자.

정의

같은 것을 원하는 사람들과 겨뤄야 할 때 생기는 경쟁 심리는 심리적 긴장을 유발한다. 결과가 불확실하기 때문이다. 경쟁은 운동선수와 연결될 때가 많지만 직장이나 학교(승진이나 성적 우수상), 인간관계 (애인의 관심이나 부모의 인정) 등 권력 있는 자리나 욕심나는 물건을 쟁취해야 하는 다양한 상황에서 나타난다. 구체적인 맥락이 어떻든 이 기폭제에 대한 반응은 캐릭터가 얼마나 준비되었는지, 성공과 실 패 중 어느 쪽을 예상하는지에 따라 달라진다.

신체적 징후와 행동

- 경쟁자를 훑어보며 평가한다.
- 입을 꾹 다문다
- 상대방의 시선을 맞받아치다
- 경쟁자에게 눈인사를 건넨다
- 집중하느라 눈썹을 찌푸린다
- 허리를 꼿꼿이 세우고 가슴을 쑥 내민다
- 앞으로 해야 할 일을 마음속으로 준비하며 아래를 내려다보다
- 좌우로 목을 돌린다
- 가만히 있지 못하고 움직거리다
- 팔을 흔들면서 어깨를 푼다
- 제자리에서 가볍게 뛰거나 서성거린다.
- 적극적이고 자신감 있게 행동한다(실제로는 그렇지 않더라도)
- 주변 화경을 살핀다
- 준비. 연구. 자기 계발 등 승리하는 데 필요한 활동에 집중한다.
- 성공에 다가가기 위해 단계별 목표를 세운다.
- 이기는 데 필요한 기술을 끊임없이 연습한다
- 실수를 반복하지 않도록 경험을 통해 배운다.
- 미리미리 준비하는 훈련을 한다.
- 작잘 시간을 줄이며 노력한다.
- 전에 없이 자신을 한계까지 몰아붙인다

- 경쟁력을 확보하기 위해 위험을 무릅쓴다.
- 한층 성장하기 위해, 자신의 약점을 확인해서 성공 확률을 높이기 위해 자료를 분석한다.
- 약점이 드러날 만한 활동이나 직업을 피한다.
- 도움을 줄 재능 있는 사람들을 모아 팀을 짠다.
- 팀원들이 나만큼 열심히 노력하기를 기대한다.
- 강박적으로 통제하려 든다(리더 노릇을 하거나, 전체 과정을 관리하려는 등)
- 팀원들의 발전 상황을 자주 확인한다.
- 다른 취미나 습관을 희생해가며 목표 달성을 우선시한다.
- 목표를 이루기 위해 지나치게 긴 시간을 투자한다.
- 다른 스트레스 요인이나 해야 할 일이 생기면 어찌할 바를 모른다.
- 결정권자에게 아첨한다.
- 자기편이 실수를 저지르면 질책한다.
- 차질이 생기거나 뭔가 잘못되면 폭발한다.
- 잠을 줄이고 예민함을 유지하려고 각성제에 의존한다.
- 삶에서 중요한 사람들을 챙기지 않는다.
- 심리를 흔들어놓기 위해 경쟁자를 험한 말로 도발한다.
- 몰래 상대방을 비방한다.
- 경쟁자에게 방해 공작을 편다.
- 졌을 때 패배를 순순히 인정하지 않고 핑계를 댄다.

몸 속 감각

- 아드레날린이 솟구친다.
- 심장박동이 빨라진다(가슴이 터질 것 같은 느낌).
- 호흡이 가빠진다.
- 뱃속이 파르르 떨린다.
- 몸 깊은 곳에서 묵직한 두려움이 느껴진다(상대방이 나보다 나아 보일 때)
- 근육이 팽팽하게 긴장한다.
- 턱에 힘이 들어간다.
- 움직여야 할 것 같아 몸이 근질근질하다.

정신적 반응

- 목표에 극도로 집중한다.
- 중요한 날이나 행사 날짜가 다가오면 머릿속으로 스스로를 격려 하다
- 승리하는 모습을 그려보다
- 쉴 새 없이 목표를 되새긴다
- 스트레스를 받는다
- 자신과 경쟁자를 비교한다
- 경쟁 상대를 질투한다.
- 경쟁자의 현황을 끊임없이 확인하며 집착하다
- 경쟁자에 관한 생각(상대의 기술, 장점, 능력 등)이 불쑥불쑥 떠올라 서 자신간이 떨어지고 자기 능력을 의심한다
- 이기고 나면 내적 욕구(누군가의 인정, 가치 증명, 안정된 삶 보장 등) 가 충족되리라 믿고 승리를 갈망한다.
- 경쟁 상대를 과소평가한다.
- 자신의 능력을 과대평가한다.
- 경쟁자에게 불공정하거나 근거 없는 편견을 품는다
- 앞서기 위해 절차를 무시하거나, 윤리관을 희생하고 싶은 유혹을 느끼다.
- 남들이 어떻게 생각할지 걱정한다.
- 자신을 비판한다
- 완벽에 집착하며 힘들어한다.
- 실패를 두려워하다
- 일이 판가름 나는 순간이 다가올수록 불안하고 초조하다.

경쟁심을 숨기려는 행동

- 허세를 부린다.
- 경쟁자는 상대가 안 된다고 주장한다.
- 연습이나 회의 등 준비에 필요한 활동을 빼먹는다.
- 몰래 혼자서 기술을 연마한다.
- 승리가 별 의미 없는 척한다.

- 상대를 칭찬하거나 인정해서 경쟁심이 강하지 않은 척하다
- 경쟁자를 피한다

달성하기 어려워지는 의무나 욕구

- 어떻게든 이기려는 집착(다른 모든 것을 희생해서라도)에서 벗어나지 못한다
- 건강한 경쟁심이라는 적정선을 지키기 어렵다.
- 자기 능력을 현실적으로 바라보지 못한다
- 중요한 인간관계를 돌볼 여유가 없다
- 누구의 도움도 받지 않고 자주적으로 성공하기 어렵다
- 실수와 실패를 적절한 관점에서 파악하지 못한다.
- 상실감을 받아들이며 살아가기 힘들다
- 감정이 격해졌을 때 사람들(경쟁 상대, 팀원들, 사랑하는 사람, 직장 상사 등)에게 예의를 지키지 않는다.

갈등과 긴장감을 불러일으키는 시나리오

- 실력 발전을 방해하는 부상이나 질병에 시달린다
- 경쟁자가 매우 유리한 위치를 확보한다.
- 사랑하는 사람이나 가족의 지지를 잃는다
- 후위자나 수입원을 잃는다
- 약체로 평가받던 경쟁자가 갑자기 등장해서 성공을 막아선다.
- 여론이 등을 돌리다
- 실패를 겪으며 자신감이 흔들린다.
- 성공의 기준이 달라져서 이기기가 훨씬 더 어려워진다.
- 승리에 필요한 기술을 습득하는 데 애를 먹는다.
- 은밀한 방해 공작을 받고 있다는 의심이 들지만 증명할 방법이 없다
- 같은 편에게 배신당한다

이 기폭제로 발생하는 감정

걱정, 겁먹음, 경멸, 근심, 기대감, 단호함, 당혹감, 두려움, 들뜸, 무서움, 압박감, 불안, 욕망, 의구심, 의심, 자괴감, 자신 없음, 자신감, 질투, 집착, 초조함, 취약함, 희망

함께 쓰면 효과적인 표현

애쓰다, 견디다, 밀어붙이다, 안간힘을 쓰다, 노력하다, 연습하다, 갈고닦다, 예행 연습하다, 훈련하다, 단련하다, 반복하다, 향상하다, 희생하다, 우선시하다, 집중 하다, 매달리다, 쏟아붓다, 집착하다, 비방하다, 방해하다, 패배시키다, 좌절시키 다. 음해하다, 시각화하다, 분석하다, 조사하다

작품을 한 단계 끌어올리<u>는 비법</u>

경쟁을 기폭제로 활용하려면 캐릭터에게 중요한 무언가를 대가로 걸어야 한다. 실패의 대가는 크고 개인적으로 의미 깊은 것이어야 하므로 가능한 선택지를 두 루 살펴보자. 그런 다음 캐릭터에게 어떤 영향을 미칠지 고려하고, 그 대가를 독 자에게 명확히 전달해야 한다. 그래야 경쟁이 캐릭터에게서 최고 또는 최악의 모 습을 끌어내는 이유를 독자들이 이해할 수 있다. 정의

본의 아니게 다른 사람들에게서 차단된 상태. 고립은 특정 장소(예를 들어 직장에서만)나 집단 내부(가족 내 불화 등)에서 발생하기도 하고 질병, 정신 질환, 차별 때문에 일어나기도 한다. 고립되면서 감정적, 정신적, 물리적으로 지원받지 못한 캐릭터는 외로움을 겪거나 자존 강이 낮아지고 사회적 욕구를 채울 수 없게 된다

신체적 징후와 행동

- 눈을 내리깔고 시선을 마주치지 않으려 한다.
- 고개를 수그린다.
- 멍한(또는 살짝 찌푸린) 표정을 짓는다.
- 눈밑이 축 처지거나 시커멓다
- 팔이 양옆으로 힘없이 늘어진다.
- 손을 주머니에 넣어 감춘다
- 발걸음에 생기가 없다.
- 어깨가 앞으로 굽고 가슴이 푹 꺼진다.
- 팔짱을 끼고 손으로 팔꿈치를 감싼다(자기 몸을 끌어안듯이).
- 마음을 달래려고 무의식중에 손으로 자기 팔을 문지른다.
- 침을 자주 삼키다
- 온라인상에서 많은 시간을 보낸다.
- 볼일이 없으면 밖에 잘 나가지 않는다
- 자신을 고립시킨 사람을 피해 다닌다(학대하는 배우자를 피해 숨는 다든가)
- 질문에 한 단어로만 답한다
- 생기와 감정 없는 목소리로 말한다.
- 사교 활동을 하지 않는 탓에 사람과의 상호작용이 어색하다
- 사람이 적을 때를 골라 가게에 가거나 온라인으로 쇼핑한다.
- 생뚱맞을 때 부적절한 사회적 반응(웃음이나 울음을 터뜨리는 등)이 튀어나온다.
- 말하기 전에 목을 가다듬는다

- 어둠거나 칙칙하 색깔 옷을 입는다
- 외모 관리에 큰 노력을 들이지 않는다.
- 커튼이나 블라인드를 친 채로 놔둔다.
- 누군가에게 다가가거나 질문하기 전에 한참 망설인다.
- 혼잣말한다
- 자세가 나쁘다.
- 몸에 좋지 않은 음식(패스트푸드, 가공식품 등)을 먹는다.
- 집착이나 나쁜 습관이 생긴다.
- 머리, 손, 발을 초조하게 까딱거린다.
- 말을 하지 않고 고개, 어깨, 손을 움직여 의사소통한다.
- TV를 지나치게 많이 보다
- 눈은 무표정한 채 입으로만 웃는 척한다.
- 독서나 게임을 탈출구로 삼는다.
- 정신 건강에 도움이 되는 일상적 활동(매일 운동하기, 봉사 활동 등) 에 매달리다
- 남들이 놓치는 사소한 부분에 관심을 쏟는다.
- 멀리서 인간관계를 쌓으려 한다(남들이 하루를 보내는 모습을 관찰한다든가).
- 스쳐 가는 만남(머리를 쓰다듬어달라고 가까이 오는 개, 유아차에서 손을 흐드는 아기 등)에서 아련한 기쁨을 느낀다.
- 감각 자극에 지나치게 민감하거나 아예 둔감해진다.
- 눈에 띄게 체중이 불거나 준다.
- 원래 좋아하던 활동을 하지 않는다.
- 광장공포증이 생기거나, 다른 유형의 불안이나 두려움을 느낀다 (사람들 주변이나 공공장소에서, 혹은 상호작용이 필요할 때).

몸속 감각

- 목과 목구멍이 긴장된다.
- 배가 고프지 않다.
- 무기력하다.
- 타인과 상호작용할 때 진땀이 난다.
- 눈물이 나지 않는다.

- 너무 자주 울어서 시야가 흐릿하다
- 가슴이 텅 빈 느낌이 든다.
- 몸 전체가 아프다

정신적 반응

- 고립된 이유에 집착한다.
- 마음속으로 자신과 대화한다.
- 고립되기 전의 옛 기억에 빠져든다.
- 머릿속에 지금과는 다른 현실을 만들어내며 공상에 잠긴다.
- 동기를 잃지 않고 일에 매진하려 애쓴다.
- 사랑하는 사람이나 옛 친구들이 어떻게 지내는지 궁금하다.
- 자신이 누리지 못하는 인간적 교류를 상징하는 물건에 집착한다.
- 다른 사람들의 생각이나 감정을 궁금해하다
- 남들이 자신을 비난하거나 동정할까 봐 걱정한다.
- 외로움이나 절망에 빠진다.
- 음모론을 믿기 시작한다.
- 운전을 두려워한다.
- 자신을 비판한다(자해하고 싶은 충동을 느끼기도 한다).
- 자신이 제정신인지 의심한다.
- 자의식을 잃어버린다.
- 우울증을 겪는다.

고립을 숨기려는 행동

- 전화를 받지 않거나 행사에 참석하지 않는 데 핑계를 댄다.
- 바빠서 사교 모임에 빠질 수밖에 없다고 주장한다.
- 사랑하는 사람을 걱정시키지 않기 위해 사회생활을 잘하고 있다고 이야기를 꾸며낸다.
- 주말이나 휴일에 일정이 있다고 거짓말한다.
- 부족한 인간관계를 설명할 변명거리로 쓰려고 일을 더 많이 맡는다.
- 고립시킨 이들에게 만족감을 주기 싫어서 원래 내향적인 사람인 척한다.
- 유기, 학대, 자해의 흔적을 감춘다.

달성하기 어려워지는 의무나 욕구

- 사람들과 어울리거나 오프라인에서 우정을 쌓기 어렵다.
- 혀실 세계에서 사람들과 관심사를 공유하지 못한다.
- 데이트를 하며 상대와 친밀한 관계로 발전하기 어렵다.
- 가족이나 친구와 관계를 돈독히 하며 명절을 온전히 즐길 수 없다.
- 의사, 경찰, 상담사의 전문적 도움을 받지 못한다(그런 사람이 주변에 없거나, 도움을 청할 수 없도록 외부와 차단당해서).
- 친구나 가족과 살갑게 연락할 수 없다.
- 스포츠 경기, 콘서트, 박물관처럼 사람이 많은 장소에 가기 불편하다.
- 반려동물을 데리고 집 밖에 나가기 부담스럽다.
- 공공장소에서 봉사 활동을 하기 힘들다.
- 예배에 참석하지 못한다.
- 다른 사람에게 아이디어를 들려주고 의견을 묻기 어렵다.
- 자녀에게 적절한 사교 활동 기회를 제공하지 못한다.

갈등과 긴장감을 불러일으키는 시나리오

- 타인의 개입이 필요한 의학적 응급 상황이 벌어진다.
- 관계 당국에 신고되어야 하는 사건을 목격한다.
- 개인적 이동 수단을 잃어버린다.
- 직장을 잃어 새 일자리를 구해야 한다.
- 소원해진 관계를 흔드는 위기가 닥친다(부모님이 위독해진다든가).
- 남의 도움 없이 까다롭거나 위험한 상황에 맞서야 한다.
- 해로운 인간관계에 갇혔음을 깨닫고 벗어나려 한다.
- 복지 상황을 확인하려고 공무원이 찾아온다.
- 상황을 참아내려고 약물에 의존한다.
- 배심원으로 소환된다.

이 기폭제로 발생하는 감정

갈망, 그리움, 근심, 낙담, 동요, 무력감, 무서움, 배신감, 부러움, 불안, 비참함, 서운함, 슬픔, 외로움, 우울함, 절망, 한심함, 향수, 후회, 힘겨움

함께 쓰면 효과적인 표현

지켜보다, 바라다, 갈망하다, 거리를 두다, 분리되다, 피하다, 꺼리다, 핑계 대다, 도망치다, 숨다, 격리하다, 무시하다, 살피다, 틀어박히다, 움츠러들다, 물러나다, 애쓰다

작품을 한 단계 끌어올리는 비법

물론 강요된 고립은 자발적 고독과는 다르지만, 이 항목은 두려워서 자신을 고립시킨 캐릭터에게도 적용될 수 있다. 시간이 지나면 이런 행동에는 대가가 따르기마련이고, 캐릭터는 타인과의 유대가 부족한 탓에 목표를 이룰 수 없음을 깨닫는다. 그러면 캐릭터는 선택할 수밖에 없다. 현 상황을 유지하며 목표를 포기할 것인지, 아니면 발목을 잡는 두려움을 떨치고 남들에게 도움을 청할 것인지.

대상에게 의도적으로 강렬한 신체적 고통과 심리적 괴로움을 가하는 행위. 고문의 강도, 지속 시간, 심각성은 고문자가 어떤 방법을 쓰는지, 대상에게 무엇을 얻어내려 하는지에 따라 달라진다.

신체적 징후와 행동

- 얼굴에 멍이 들고 피가 나는 채로 고개가 푹 꺾인다.
- 입술이 찢어지고 이가 피로 얼룩진다.
- 피부에 열상, 멍, 화상, 흉터가 생긴다.
- 눈에 멍이 들고 부어오른다
- 머리카락이 지저분하게 뭉치고 엉겨 붙는다.
- 결박당한 곳의 피부가 벗겨지고 멍이 든다.
- 방어하려고 손을 앞으로 내민다.
- 손으로 머리나 목을 가린다.
- 여기저기 난 상처에서 피가 흐른다.
- 관절이 빠진다
- 몸통에 멍과 베인 상처가 있다.
- 뼈가 부러진다.
- 엄청나게 땀을 흘린다.
- 고개를 좌우로 흔든다.
- 고문을 가하는 인물 쪽을 흘끗흘끗 쳐다본다.
- 이마나 관자놀이를 문지른다.
- 반항적으로 욕설을 퍼붓는다.
- 입술을 바르르 떤다.
- 빠르고 얕게 호흡한다.
- 고문자에게서 멀어지려 한다(움직일 수 있는 경우).
- 또 공격당할 것에 대비해 몸에 힘을 준다.
- 질문에 모호하거나 이도 저도 아닌 답변을 한다.
- 목소리에 힘이 없고 고통스럽거나 긴장한 기색이 역력하다.
- 띄엄띄엄 느리게 말한다

- 몸을 둥글게 웅크린다(움직일 수 있다면).
- 맞기 전에 몸을 움츠린다.
- 결박을 풀려고 몸부림치거나, 포기하고 축 늘어진다.
- 고문자가 듣고 싶어 하는 말을 해준다
- 몸을 덜덜 떤다.
- 욱음을 터뜨린다
- 현상을 시도한다
- 몸에 뭐가가 닿으면 움찔하며 피한다.
- 갑작스러운 움직임이나 소리에 흠칫 놀란다.
- 신음하거나 끙끙거리거나 흐느끼다
- 숨을 쉴 때 그르렁거리거나 꾸르륵대는 소리가 난다.
- 풀어달라거나 자비를 베풀어달라고 애걸한다.
- 비명을 지른다
- 탈출구나 무기를 찾으려 한다(혼자 남겨졌을 때).
- 휴식이 허락되면 자다 깨기를 반복한다.
- 악못에 시달린다
- 고통으로 정신을 잃는다.

몸속 감각

- 가슴이 터질 듯 심장이 뛴다.
- 체온이 올라가고 아드레날린이 솟구친다.
- 시각이나 청각에 문제가 생긴다.
- 몸 여기저기서 끊임없이 통증이 느껴진다.
- 근육이 긴장한다.
- 침이 대량으로 분비되고 피 맛이 느껴진다.
- 기침을 하면 날카로운 통증이 느껴진다.
- 숨을 쉴 때 폐가 긁히는 듯한 느낌이 난다.
- 피부가 쓰라리거나 얼얼하다.
- 근육 피로와 탈진이 찾아온다.
- 목구멍이 아프다(소리를 질러서, 가쁜 숨을 쉬느라, 탈수가 일어나서).
- 온몸이 아파져서 고통이 어디서 시작되고 끝나는지 알 수 없다.
- 합병증 징후(열, 염증, 뜨겁게 느껴지는 피부, 오한 등)가 나타난다.

정신적 반응

- 극도의 두려움과 공포를 느낀다.
- 감각이 예민해지고 특히 소음과 움직임을 민감하게 감지한다.
- 해도 되는 말과 하면 안 되는 말을 구분하느라 머리가 바쁘게 움직 이다
- 고통을 견디려고 분노에 집중한다
- 이 상황에 무엇이 걸려 있는지에 초점을 맞춘다.
- 고문자의 취약점을 찾아내려고 애쓴다.
- 고통을 가하는 인물에게 증오를 느낀다
- 보복할 계획을 세우다
- 버림받은 채 철저히 혼자라고 느낀다.
- 의식을 잃었다 되찾았다 한다.
- 마음이 몸에서 분리되어 다른 곳에 있는 것처럼 느낀다.
- 과연 굳게 버틸 수 있을지 의심하다
- 무엇이 진실이고 무엇이 옳은지 호라스럽다
- 믿었던 사람들이 들려준 이야기에 의구심을 푹는다
- 다짐이 점차 흔들린다.
- 시간 감각을 잃는다
- 굴복하고 고문자가 원하는 것을 줘버리고 싶은 유혹을 느끼다
- 정체성 혼란을 겪는다
- 고통을 끝내기 위해서라면 뭐든 기꺼이 하려고 한다.
- 포기하고 죽음을 기다린다.

고문이 미친 영향을 숨기려는 행동

- 고문자의 마음을 흔들고 공통점을 찾으려 질문을 던진다
- 꾸준히 말을 걸며 잡담을 시도한다.
- 고통이 별것 아닌 척한다.
- 농담을 건넨다.
- 비명을 지르는 대신 소리 내어 웃는다.
- 상대를 모욕하거나 비꼬는 말을 한다

달성하기 어려워지는 의무나 욕구

- 투여되 약물의 효과를 견디지 못한다.
- 고무자에게 굴복하고 비밀을 실토하지 않을 수 없다.
- 회복할 만큼 충분히 쉬지 못한다.
- 다른 사람을 챙길 감정적 여유가 없다(고문이 간헐적이며, 돌봐야 할 가족이 있는 경우)
- 고문자가 알고 싶어 하는 사건의 전말이 정확히 떠오르지 않는다.
- 시간의 흐름을 인지하지 못한다.
- 신체적으로는 체력을, 정신적으로는 희망을 유지하기 어렵다.
- 갇히 곳에서 탈출하기가 쉽지 않다.
- 신앙을 유지하기 힘들다.
- 형실과 화상을 구분하지 못한다.
- 특정 인물이나 대의에 충성심을 유지할 수 없다(홀로 버려졌을 때).
- 살고자 하는 의지를 유지하기 어렵다.

갈등과 긴장감을 불러일으키는 시나리오

- 가족이나 연인을 상황에 인질로 끌어들여 상대가 굴복시키려 한다.
- 맞서 싸우려다 실패한다.
- 아기를 가졌음을 알아차린다.
- 절대 발설해서는 안 되는 민감한 정보를 감추고 있다.
- 고문을 수행하는 인물에게 애착이나 연민을 느낀다.
- 영구적 장애가 생긴다.
- 병에 걸려 치료가 필요해진다.
- 탈출하려 해도 정신적, 신체적, 감정적 기력이 부족하다.
- 자신이 비도덕적이라 여기는 행위에 참여하도록 강요받는다.
- 탈출에 성공하지만 혼자만 살아남았다는 죄책감에 시달린다.

이 기폭제로 발생하는 감정

접먹음, 고통스러움, 공포, 공황, 괴로움, 굴욕감, 끔찍함, 낙심, 단호함, 두려움, 무력감, 무서움, 박탈감, 불안, 수치심, 억울함, 외로움, 우울, 전전긍긍함, 증오, 충격, 취약함, 패배감, 혼란, 후회, 히스테리

함께 쓰면 효과적인 표현

괴로워하다, 주장하다, 견디다, 둘러대다, 신음하다, 끙끙거리다, 훌쩍이다, 애걸하다, 호소하다, 협상하다, 설득하다, 보호하다, 막다, 굴복하다, 고통받다, 다치다, 덜덜 떨다, 아파하다, 긁히다, 베이다, 움찔하다, 버티다, 소리치다, 비명을 지르다, 외치다, 피 흘리다, 쓰러지다, 축 처지다

작품을 한 단계 끌어올리는 비법

캐릭터가 고문당하는 장면을 쓸 때는 어떤 시점으로 묘사할지, 독자를 얼마나 가까이 끌어들일지 고려하는 것이 중요하다. 길게 이어지는 고문 장면을 너무 가까운 시점으로 묘사하면 독자가 거부감을 느끼기 쉬우므로, 이럴 때는 어느 정도 거리를 둔 관점을 택하는 편이 이야기 전개에 바람직할 수도 있다.

캐릭터가 겪을 법한 다양한 유형의 불편함 중에서도 이 항목은 주로 부상이나 질병과 연관되는 신체적 고통에 초점을 맞춘다. 장기간 계속되는 불편함에 관해서는 '만성 통증' 항목을 참고하자.

신체적 징후와 행동

- 피부가 창백하거나 얼룩덜룩하다.
- 눈이 빨개지고 초점을 잃는다.
- 괴로워하는 표정을 짓는다.
- 눈밑이 푹 꺼진다.
- 입술을 꾹 다물어서 입이 작아 보인다.
- 남에게 들릴 정도로 고통스럽게 호흡한다(너무 빨리 움직여서, 실수 로 아픈 부위를 건드려서).
- 이를 바드득 간다.
- 이마에 땀이 송송 맺히고 얼굴이 번들거린다.
- 허리가 앞으로 굽어지고 가슴이 푹 꺼진다.
- 어깨가 몸 쪽으로 둥글게 굽는다.
- 걸음걸이가 뻣뻣하다.
- 팔다리가 눈에 띄게 떨린다.
- 악력이 약해진다.
- 아픈 부위를 살피거나, 문지르거나, 꾹 누른다.
- 몸서리를 친다
- 누가 손대면 움찔한다.
- 뒤로 기대며 인상을 쓴다.
- 힘을 쓸 때 신음이나 새된 소리를 내뱉는다.
- 다치 팔이나 다리를 흔들거나 퍼덕거린다(고통이 심하지 않을 때).
- 도와달라고 부탁한다(움직이거나, 물건을 가져오거나, 구조를 요청하기 위해).
- 절름거리며 조심스럽게 걸음을 내디딘다.
- 다친 곳이 부어오른다.

- 상처 주변 피부가 붉어진다.
- 울음을 터뜨린다
- 진통제를 복용한다.
- 호흡이 거칠다
- 일부러 천천히 심호흡한다.
- 콧구멍이 벌어진다.
- 잠을 자서 고통을 잊으려 한다.
- 옆에 있는 사람이나 물건을 붙들고 몸을 지지한다.
- 다친 부위를 손으로 감싼다.
- 목소리에 초췌하거나 불편한 기색이 역력하다.
- 짧고 딱 부러지는 말투로 말하다
- 질문에 고개를 끄덕이거나 가로저어 대답하다
- 소리를 지르거나, 신음하거나, 끙끙거린다.
- 몸을 앞뒤로 흔든다.
- 숨을 헐떡이다
- 같은 말을 계속 반복한다.
- 눈을 꽉 감고 보지 않으려 한다.
- 불편함에 몸을 뒤튼다
- 허리가 활처럼 휘다
- 의식을 잃는다.

몸 속 감각

- 갖가지 통각(찌르는 듯하거나, 저미는 듯하거나, 파도처럼 밀려갔다 밀려오거나, 맥박 치듯 반복되는 통증 등)이 느껴진다.
- 상처가 덧나면서 피부나 관절이 아리는 느낌이 든다.
- 다친 부위를 만져보면 따뜻하거나 뜨겁다.
- 구역질이 난다.
- 과호흡 상태가 된다.
- 피를 보고 어지러워진다.
- 눈을 감으면 별이 번쩍거린다.
- 근육이 딱딱하게 굳는다
- 어지러워서 쓰러질 것 같다.

- 쥐가 난다.
- 출거나 열이 난다(감염 탓에)
- 입안이 마르거나 쇠 맛이 난다
- 손발이 덜덜 떨린다.
- 참을 수 없이 오한이 난다.
- 어떻게든 앉거나 눕고 싶어 견딜 수 없다.
- 가슴이 답답하고 계속 숨이 차다.
- 자극(빛, 소리, 압력 등)에 극도로 민감해진다.

정신적 반응

- 머릿속으로 자신에게 말을 건다(차분해지려고, 고통이 곧 지나간다 며 다독이려고 등).
- 쉽게 화가 난다.
- 고통을 의식하지 않으려 애쓴다.
- 지금보다 더 심했던 상황이나 경험을 떠올린다.
- 고통이 잦아든다는 증거를 찾으려 한다.
- 시간이 왜곡되는 느낌이 든다(시간의 흐름을 놓치거나, 시간이 느리 게 간다고 느끼는 등).
- 최악의 시나리오를 걱정한다(최근에 아프기 시작했고 원인을 알 수 없을 때).
- 돌봐야 하는 이들이나 함께 다친 이들을 걱정한다.
- 부상이나 질병이 미칠 수도 있는 악영향(고대하던 여행을 못 가게 된다든가)을 염려하며 안달한다.
- 어떻게든 고통을 누그러뜨릴 방법을 찾으려고 골몰한다.
- 특정 상황에서 고통을 감추려 한다(예를 들어 아이들이 놀라지 않게 하려고, 적이 부상 수준을 알아채지 못하게 하려고).
- 집중하거나, 문제를 해결하거나, 기억을 떠올리기 어렵다.
- 질문에 대답하거나 사람들과 어울리지 못한다.
- 공황에 빠진다.

고통을 숨기려는 행동

- 턱에 힘을 주고 이를 악문다.
- 입술이 하얗게 질릴 정도로 입을 꾹 앙다무다.
- 재빨리 웃어 보이며 아무렇지 않은 척한다.
- 비틀비틀하는 모습을 보이지 않으려고 자리에 눕거나 앉는다.
- 꼼짝하지 않고 가만히 있는다.
- 남들에게 말을 걸지 않는다.
- 아픈 부위를 보호하듯 몸에 가까이 붙여 감싼다.
- 아픈 표정이나 상처를 들키지 않으려고 사람들을 피한다
- 주먹을 틀어쥐다.
- 담요나 자기 옷을 꽉 움켜쥐다.
- 얼마나 심한지 보이지 않게 상처를 동여맨다.
- 혼자서 고통을 감당하려고 사람들과 떨어질 방법을 궁리한다.

달성하기 어려워지는 의무나 욕구

- 스포츠 경기에서 두각을 드러낼 수 없다.
- 사랑하는 이들에게 참을성과 이해심을 보이기 어렵다.
- 남들에게 튼튼하고 강력하다는 인상을 주지 못한다.
- 많은 활동량이나 체력이 필요한 신체 활동에 참여하기 곤란하다.
- 장거리 이동이 힘들다.
- 누군가를 섬기거나 보호하기 어렵다.
- 잠들지 않고 예민하게 경계하기 힘들다.

갈등과 긴장감을 불러일으키는 시나리오

- 썩 좋아하지 않거나 믿을 수 없는 사람에게 의지해야 한다.
- 고통으로 힘겨운 상태에서 다른 누군가를 돌봐야 한다.
- 치료받을 방도가 없는 외딴곳에서 고통을 겪는다.
- 환경이 위험해진 탓에 몸이 불편한 상태에서 거주지를 옮겨야 한다.

- 고통으로 판단력이 흐려진 상태에서 중요한 결정을 내려야 한다.
- 이를 악물고 고통을 견뎌야 한다(예를 들어 경주를 완주하기 위해, 위험에서 벗어 나기 위해).

이 기폭제로 발생하는 감정

격분, 공황, 괴로움, 근심, 끔찍함, 단호함, 당황스러움, 두려움, 망연자실함, 무서움, 부정, 분노, 불안, 실망, 의구심, 자기연민, 절박함, 좌절감, 짜증, 체념, 초조함, 침울함, 후회, 히스테리, 힘겨움

함께 쓰면 효과적인 표현

쓰라리다, 맥박치다, 타는 듯 뜨겁다, 덜덜 떨다, 땀 흘리다, 경련하다, 아프다, 따끔거리다, 굳어지다, 신음하다, 악물다, 깨물다, 통곡하다, 울다, 찢다, 끙끙거리다, 소리치다, 쑤시다, 터지다, 쿡 찌르다, 몸부림치다, 울부짖다, 쥐가 나다, 벗겨지다, 문지르다, 고통스러워하다, 초췌해지다, 까지다, 움찔하다, 흐느끼다, 숨을 몰아쉬다, 기절하다, 물집이 잡히다, 붉어지다, 곪다, 멍들다, 베다, 저미다, 지지하다, 기대다, 질질 끌다, 일그러지다, 절름거리다, 흔들리다, 덧나다, 오한이 들다

작품을 한 단계 끌어올리는 비법

고통에 반응하는 방식은 각자 다르다. 거리낌 없이 드러내는 사람이 있는가 하면 별것 아닌 것처럼 행동하는 사람도 있다. 고통받는 캐릭터의 반응을 묘사할 때는 통증 내성, 성격, 고통을 겪는 장소와 조건을 고려하자.

갑작스럽게 강렬한 두려움이나 무서움이 밀려드는 증상. 대개 심각한 신체적 증상과 추론 능력 저하, 비논리적 사고가 함께 나타난다. 단발성으로 일어날 수도, 공황장애 증상으로 비교적 자주 일어날 수도 있다.

신체적 징후와 행동

- 피부가 상기된다.
- 땀이 많이 난다.
- 위험 요소를 찾으려고 이리저리 두리번거린다.
- 먼 곳을 보듯 시선이 멍하다.
- 신체 말단 부위가 바르르 떨린다.
- 갑자기 주저앉는다.
- 대화를 나누다가 갑자기 조용해진다.
- 옷깃이나 목둘레를 잡아당긴다.
- 겉옷을 벗는다.
- 가슴께를 부여잡는다.
- 자기 목을 움켜쥐다.
- 눈을 꼭 감는다.
- 숨을 헐떡인다.
- 부들부들 떤다.
- 큰 소리에 화들짝 놀란다.
- 중심을 잡으려고 탁자나 벽 등을 붙든다.
- 진정하려고 일부러 크게 심호흡한다.
- 코로 숨을 들이마시고 입으로 내뱉는다.
- 마른침을 꿀꺽 삼킨다.
- 손으로 부채질한다.
- 휘청거린다.
- 목과 어깨를 돌린다.
- 마음을 안정시키는 물건을 꼭 쥔다.

- 반려돗물이나 믿음직한 사람을 끌어안는다.
- 창문과 문을 열어두어야 한다고 고집을 부린다.
- 사교 행사에서 빠져나가 혼자 있을 곳을 찾는다.
- 사교 모임을 피한다.

몸속 감각

- 숨을 충분히 들이쉬기 힘들다.
- 팔다리에 힘이 없다
- 가슴이 찌르는 듯 아프다
- 손이 저리거나 감각이 없다.
- 맥박이나 심장박동이 귀 안에서 쿵쿵 울린다
- 하기가 든다
- 쓰러질 것 같다.
- 눈앞에 점이 떠다닌다
- 입이 마른다.
- 심장이 방망이질 친다.
- 복부에 경련이 일어난다
- 목구멍이 좁아져서 기도가 닫히는 느낌이 든다.
- 아드레날리이 속구치다
- 과열된 느낌이 든다
- 근육이 긴장한다
- 시야가 좁아진다.
- 현기증이 난다.

정신적 반응

- 도피 반응이 일어난다.
- 위험이나 재앙이 닥친 듯한 느낌이 든다.
- 생각의 갈피를 잡을 수 없다
- 장소와 시간 감각을 몽땅 잃어버린다.
- 불안과 공포에 압도당한다.
- 곧바로 최악의 시나리오를 떠올린다.
- 통제하지 못할까 봐 두렵다.
- 당혹스럽다(다른 사람들 앞에서 발작이 일어난 경우)

- 사람들이 자신을 어떻게 생각합지 걱정하다
- 스스로를 진정시키려고 애쓴다.
- 호흡에 집중하거나 땅에 발을 단단히 붙인다.*
- 근육의 긴장을 풀려고 의식적으로 노력한다.
- 미쳐가고 있다는 생각이 든다
- 점점 나빠지고 있고 좋아질 가망이 없을까 봐 두렵다.
- 벗어나고 싶다고 기도한다
- 심장 발작 같은 심각한 의학적 문제를 겪고 있다고 여긴다.
- 현실에서 분리되다

공황 발작을 숨기려는 행동

- 억지로 웃는다
- 신선한 공기를 쐬어야겠다며 밖으로 나간다.
- 응급 상황이 발생했다고 주장하며 자리를 뜬다.
- 팔로 몸을 감싼다
- 다른 사람들에게서 멀어진다.
- 사람들의 걱정이나 질문을 일축한다
- 하던 일을 갑자기 그만둔다(쇼핑, 업무 프로젝트, 게임 등).
- 자극이 되는 대화나 주제를 다른 곳으로 돌린다.
- 남들 모르게 호흡을 늦추려고 노력한다.
- 명상이나 마음챙김 • 수련을 한다.

- ◆ 땅에 발을 단단히 붙이다grounding exercise 땅을 디뎌서 안정감을 얻는 심리 요법.
- ◆◆ 마음챙김mindfulness 대상을 있는 그대로 인식하는 명상법.

달성하기 어려워지는 의무나 욕구

- 일을 알아서 처리하는 독립심과 자주성을 기르기 힘들다.
- 시사 문제에 꾸준히 관심을 갖고 살피기 어렵다(뉴스를 보면 불안이 자극되므로)
- 강하고 능력 있는 사람으로 인식되지 못한다.
- 깨지 않고 푹 자는 날이 드물다.
- 약에 의존하지 않고 지내기 힘들다.
- 공황 발작의 기저에 자리한 과거 트라우마가 자꾸 자극되다
- 가족이나 친구와의 모임에 참석하기 불편하다
- 비행기 기차 버스로 이동하기 어렵다
- 과거에 발작이 일어난 특정 장소에 방문하기 꺼려진다.
- 많은 사람 앞에서 말하기 부담스럽다
- 정신 질환이 있으면 달성하기 어려운 꿈(아이를 입양한다든가, 군에 복무한다든 가)을 이루지 못한다
- 즉흥적으로 행동하며 새로운 일을 시도하기가 겁난다

갈등과 긴장감을 불러일으키는 시나리오

- 스트레스를 주는 인물과 함께 일한다
- 예상치 못한 재정적 부담(차 수리비나 병원비)이 생긴다.
- 발작을 조절해줄 약이 몸에 받지 않는다.
- 발작을 일으키자 친구나 가족이 기겁해서 구급차를 부른다
- 공공장소에서 공황 발작이 시작될 기미를 느끼다
- 사람들에게 사정을 설명해야 한다.
- 트라우마를 자극하는 장소에 방문해야 한다
- 자신을 자극하는 걸 즐기는 인물(특히 가족이나 배우자)에게 학대당한다.
- 자신이 공황 발작을 일으키는 모습을 본 피보호자가 검을 먹는다.
- 면접, 재판, 연설 직전에 공황 발작의 전조를 느낀다
- 도움이나 지지가 필요하지만 주변에 아무도 없다
- 다른 사람들이 공황을 스스로 통제할 수 있는 사소한 증상으로 여긴다

- 발작 후 회복하려면 혼자 있어야 하지만, 사람들에게 둘러싸이고 만다.
- 비상사태가 한창 벌어지는 도중에 발작을 겪는다.

이 기폭제로 발생하는 감정

걱정, 공황, 근심, 낙심, 당혹감, 두려움, 무력감, 무서움, 불안, 수치심, 억울함, 염려, 자괴감, 자기연민, 절박함, 좌절감, 취약함

함께 쓰면 효과적인 표현

악물다, 호흡하다, 들이쉬다, 내쉬다, 땅을 디디다, 겁내다, 초점을 맞추다, 집중하다, 숨이 막히다, 과호흡하다, 과열되다, 고동치다, 두근거리다, 쿵쿵 뛰다, 조여들다, 몸서리치다, 덜덜 떨다, 물러나다, 뛰쳐나가다, 도망치다

작품을 한 단계 끌어올리는 비법

공황 발작을 일으키는 장면에서는 장소를 신중히 고려해야 한다. 어디서 일어나는 발작은 큰 문제지만, 공공장소나 좋은 인상을 남길 필요가 있는 곳에서라면 상황은 더 심각해진다. 근처에 누가 있는지 염두에 두는 것도 도움이 된다. 캐릭터가 동정심과 이해심 많은 이들에게 둘러싸여 있는가, 아니면 편협하고 공황에관해 잘 모르는 사람 옆에서 상황을 해쳐나가야 하는가?

정의

지나치게 활동적이고 충동적으로 행동하는 상태를 가리킨다. 특정 질환이나 캐릭터의 원래 성격에서 비롯되는 경우라면 매우 자주 나 타날 수 있다. 의약품, 마약 복용, 식품첨가물, 설탕 과용, 심지어는 지 루함이나 초조함 등의 원인 때문에 일시적으로 발생하기도 한다.

신체적 징후와 행동

- 말이 지나치게 빨라지거나 횡설수설한다.
- 할 일이 없으면 몸을 이리저리 비튼다.
- 서성거린다.
- 가만히 앉아 있지 못하고 계속 돌아다닌다.
- 몸을 흠칫거리거나 경련하듯 움직인다.
- 즉흥적으로 행동한다.
- 남아도는 에너지를 발산하려고 신체 활동에 참여한다.
- 눈을 빠르게 깜빡인다.
- 많은 질문을 한꺼번에 쏟아낸다.
- 의식의 흐름대로 툭툭 건너뛰며 생각을 말한다.
- 남의 말을 자르고 끼어든다.
- 초조한 태도(과장되게 한숨을 쉬거나, 계속 잔소리하거나, 뭔가를 반복해서 언급하는 등)를 보인다.
- 다리를 떨거나 손가락으로 뭔가를 두드린다.
- 사방을 한눈에 보려는 듯이 눈을 크게 뜬다.
- 들뜬 목소리로 말한다.
- 대화를 독점한다.
- 숨이 가빠진다.
- 행동에 조심성이 없다.
- 옷을 당기거나 잡아 뜯는다.
- 좌우로 반동을 주거나, 옆으로 뛰거나, 춤추듯 움직이며 이동한다.
- 손을 꼼지락거리거나 뭔가를 만지작댄다(열쇠를 가지고 놀거나, 시계나 결혼반지를 빙빙 돌리는 등).

- 팔을 가만히 두지 못한다(자기 허리를 껴안았다가 손을 마주 비볐다 가 양옆으로 흐드는 등)
- 혀, 입술, 볼 안쪽을 깨문다.
- 주변에 있는 물건을 건드린다.
- 음악을 듣고 박자를 타듯 몸을 흔들거나 까딱거린다.
- 연신 손으로 머리를 쓸어 넘기거나, 목뒤를 벅벅 문지른다.
- 가만히 있지 않고 강박적 습관(손톱 물어뜯기 등)에 몰두한다.
- 깊이 생각하지 않고 충동적으로 행동한다.
- 하던 일을 끝내지 않고 다음 일로 넘어간다.
- 치우거나 정리하는 것을 잊어버린다(또는 대충대충 서둘러서 마무리가 어설프다).
- 한자리에 앉아서 해야 하는 일(학교 숙제, 업무 보고서 작성 등)을 끝내는 데 애를 먹는다.
- 공격적으로 변한다.
- 변덕을 부린다.
- 행동에 체계가 없다.
- 학업이나 일의 진도가 더디다

몸 속 간간

- 에너지가 넘쳐나는 느낌이다.
- 몸 안이 진동하거나 파르르 떨리는 감각이 느껴진다
- 달리거나, 뜀뛰거나, 빠르게 걷는 등 뭔가 활동적인 일을 하고 싶은 강한 충동이 든다.
- 몸 안이 근질근질한 느낌이 든다.
- 심장박동이 빨라진다.
- 아드레날린이 솟구친다.
- 팔다리가 움찔거린다.
- 빛, 소리, 질감, 냄새에 민감해진다.
- 근육이 긴장된다.
- 감각이 예민해진다.

정신적 반응

- 자극을 갈망하며 찾아 나선다.
- 주의를 지속하는 시간이 짧아진다.
- 집중하기 어렵다.
- 끊임없이 지루함을 느낀다.
- 생각에 두서가 없다.
- 느긋하게 긴장을 풀지 못한다.
- 잠드는 데 어려움을 겪는다.
- 과찰력이 극도로 높아져서 주변 일을 전부 인식한다.
- 다른 사람들과 같은 방식으로 일을 처리하지 못하는 데 죄책감이 나 수치심을 느낀다.
- 머릿속으로 자신을 비판한다.
- 다른 사람들과 다르기에 스스로 타인과 단절되었다고 느낀다.
- 강렬한 감정을 경험한다.
- 미래를 생각하지 않고 현재를 살아간다.
- 다른 사람들이 자신을 어떻게 생각할지 걱정한다.
- 특정 상황에서 기대되는 행동을 알아내서 그대로 하려고 한다.

과잉 행동을 숨기려는 행동

- 가만히 있으려고 몸을 억누른다(손을 깍지 끼거나, 다리를 꼬고 앉는 등).
- 끊임없이 볼펜을 똑딱거리거나, 손가락으로 책상을 톡톡 치거나, 발로 바닥을 두드린다.
- 다른 사람들과 대화할 때 일부러 입을 다문다.
- 지나칠 만큼 계속 미소 지으며 고개를 끄덕인다.
- 빠르게 침을 삼킨다.
- 관심 있는 척한다(하지만 지나치게 애쓴다는 인상을 준다).
- 미리 정해진 시간 동안에는 가만히 있다가(이를테면 학교에서) 그 뒤에 과하게 활동적으로 변한다.
- 에너지가 틱으로 발산된다.
- 가만히 서 있으려 해도 쌓인 에너지 탓에 몸이 진동하듯 움직인다.
- 점점 동요하거나 불안한 모습을 보인다.

달성하기 어려워지는 의무나 욕구

- 가만히 앉아서 회의를 마치기 어렵다.
- 예배에 참석하기 부담스럽다
- 학교 강의를 듣기 힘들다.
- 사무직으로 일하기 어렵다
- 결혼식이나 장례식 같은 행사에서 가만히 있기 어렵다.
- 남의 말에 장시간 귀 기울이기 버겁다.
- 독서 등의 '지루한' 일을 끝마칠 수 없다.
- 업무 공간이나 생활 공간을 깔끔하게 정돈하지 못한다.
- 예약이나 약속 시간을 지키지 못한다.
- 프로젝트 시간 관리에 서툴다
- 배우자나 연인과 차분한 활동(해변에서 느긋하게 쉬기 등)을 즐기는 데 어려움 을 겪는다.
- 나가서 활동적인 일을 하는 것보다 앉아서 대화 나누는 걸 좋아하는 친척 집을 방문하기 꺼린다.

갈등과 긴장감을 불러일으키는 시나리오

- 남들이 자신에 관해 부정적으로 말하는 것("그 사람은 가만히 앉아 있질 못해" "진지하게 구는 법이 없어" "너무 어린애 같아" 등)을 우연히 듣는다.
- 움직임이 제한되는 상처(다리가 부러진다든가)를 입는다.
- 깜빡 잊거나 제대로 적어두지 않아서 중요한 회의를 놓친다.
- 항상 지각한다고 질책을 듣는다
- 아무에게도 말하지 않고 내키는 대로 어디론가 갔다가 위기에 처한다.
- 흥분해서 앞뒤 가리지 않고 행동하는 바람에 위험한 상황에 빠진다.
- 해야 할 일을 미뤘다가 시간이 모자라서 허덕인다.
- 자신을 이해하지 못하는 친구나 가족들과 마찰을 빚는다.
- 실수로 귀중한 물건을 망가뜨린다.
- 충동적으로 행동하다가 불운한 결과를 부른다(자신이나 주변 사람들에게).

이 기폭제로 발생하는 감정

간절함, 걱정, 고양감, 곤혹스러움, 당혹감, 동요, 만족감, 반항심, 변덕스러움, 불안, 안도감, 억울함, 의구심, 자기혐오, 자신 없음, 조바심, 죄책감, 초조함, 호기심. 흥분

함께 쓰면 효과적인 표현

씰룩거리다, 홱 젖히다, 돌아다니다, 치밀다, 떠들다, 솟구치다, 정신없이 서두르다, 덤벼들다, 휙휙 돌아가다, 악물다, 돌진하다, 지껄이다, 붙들다, 서성거리다, 쏜살같이 달리다, 질주하다, 돌진하다, 뛰쳐나가다, 끼어들다, 꼼지락거리다, 움 찔거리다, 흥분하다, 밀어붙이다, 활성화하다, 귀찮게 굴다, 만지작대다, 부딪다, 움켜쥐다

작품을 한 단계 끌어올리는 비법

과잉 행동은 캐릭터가 원치 않는 감정과 결과를 불러일으켜 다양한 갈등을 끌어 내는 데 유용하다. 하지만 이 기폭제를 제대로 활용하려면 과잉 행동이 일어나는 원인을 명확히 제시해야 한다. 캐릭터가 과잉 행동을 보인 전적이 있거나 기저 질환이 있다는 설정을 넣어 개연성을 확보하자.

정의

음식을 먹고 싶은 근본적 욕구를 겪는 상태. 욕구의 강도에 따라 다방 면으로 활용할 만한 기폭제다. 캐릭터가 끼니를 건너뛰게 해서 심기 를 불편하게 하거나 짜증을 불러일으키는 것도, 캐릭터를 굶겨 생명 을 위협하는 것도 전부 이 항목에 포함된다. 굶주림이 중요한 역할을 하는 이야기를 구상 중이라면 '영양실조' 유형도 도움이 될 것이다

신체적 징후와 행동

- 음식이 있는 곳(과자 진열대, 근처 패스트푸드 체인점 등)을 힐끗힐 끗 쳐다본다.
- 음식 냄새를 알아차리고 깊이 들이마신다
- 음식에 관한 말을 꺼낸다("저 빵 진짜 맛있겠다" "갓 구운 빵 냄새가 나요" 등).
- 음식을 빤히 바라보다
- 남들이 먹는 모습을 노골적으로 쳐다본다
- 손이 떨린다
- 음식을 달라고 부탁한다(상점 주인에게, 음식을 먹는 친구에게, 구호 시설 등에서).
- 가방이나 주머니에 넣어두고 잊어버린 사탕이나 껌이 있는지 뒤 져본다.
- 배고픔을 넘기려고 달콤한 음료를 마신다.
- 무료 시식을 찾아다닌다(식료품점이나 마트 등에서).
- 음식을 보고 입맛을 다신다.
- 음식이 있는 곳으로 가까이 다가간다.
- 입술이 살짝 벌어진다.
- 입술을 핥거나 깨문다.
- 끊임없이 음식 얘기를 한다.
- 침을 자주 삼키다
- 자기도 모르게 음식에 손을 뻗으려고 움찔거린다.
- 배나 목을 만지거나 문지른다.

- 위장 근처를 팔로 받친다.
- 먹을 것이 생기면 과식한다.
- 음식을 정신없이 입에 쑤셔 넣는다.
- 먹기에 급급해서 식탁 예절을 신경 쓰지 않는다.
- 균형을 잘 잡지 못한다(현기증).
- 음식을 구걸한다.

오랫동안 또는 심하게 굶주렸음을 보여주는 징후

- 체중이 줄거나 수척해진다.
- 또는 Aio · 복부만 불룩 튀어나온다.
 - 음식을 얻기 위해서라면 폭력도 불사한다.
 - 옷이 몸에 비해 지나치게 헐렁해진다.
 - 어깨. 손가락, 다리 등이 앙상하다.
 - 눈이 푹 꺼진다.
 - 얼굴뼈가 해골처럼 두드러진다.
 - 안색이 누렇게 뜬다.
 - 피부가 축 처진다.
 - 머리카락이 가늘어진다.
 - 눈물을 흘린다.
 - 잇몸이 상해 이가 흔들린다.
 - 필수 영양소 부족으로 건강에 문제가 생긴다.
 - 눈이 번들거린다.
 - 지나치게 많이 잔다.
 - 탈진한다.
 - 동작에 힘이 없다.
 - 몸이 미세하게 떨린다.
 - 피부가 나빠진다(과도한 피지, 변색. 여드름 등).
 - 생각의 갈피를 잡지 못한다.
 - 목소리가 힘없이 갈라진다.
 - 썩거나 비위생적인 음식까지 마다하지 않고 먹으려 든다.
 - 심장이 빠르거나 불규칙하게 뛴다.
 - 의식을 잃는다.

몸 속 감각

- 뱃속이 텅 비고 조이는 듯한 감각이 느껴진다.
- 위가 뒤틀리는 느낌이 든다.
- 입이 바싹 마른다.
- 배가 꾸르륵거린다
- 구역질이 난다.
- 냄새에 지나치게 민감해진다.
- 음식을 보거나 냄새를 맡으면 순식간에 침이 고인다.
- 어지럽다.
- 머리가 아프거나 편두통이 생긴다.
- 위통이 생긴다.
- 복부 전체가 뻐근하게 아프다.

정신적 반응

- 음식 생각이 머리를 떠나지 않는다.
- 집중력을 잃어 사고가 지리멸렬해진다.
- 시간이 갈수록 음식을 까다롭게 가리지 않게 된다.
- 음식이 얽힌 일에 충동적으로 군다.
- 먹을 것을 얻을 수만 있다면 윤리관을 내던지고 싶은 유혹에 시달 린다.
- 달라진 외모를 걱정한다.
- 무기력해져서 조금만 움직여도 힘이 든다.
- 절박해져서 거의 뭐든지 먹으려 든다.

굶주림을 숨기려는 행동

- 주린 배를 채우려고 물을 벌컥벌컥 마신다
- 음식을 쳐다보지 않으려 한다.
- 음식이 보관되어 있거나 진열된 곳을 자꾸 흘끗흘끗 쳐다본다.
- 입이 심심하지 않게 계속 껌을 씹거나 담배를 피운다.
- 음식을 못 먹는 데 집착하지 않으려고 바쁘게 지내거나 다른 생각을 하려고 애쓴다.
- 배가 부르거나 그밖에 다른 이유로 먹지 않는 것뿐이라고 핑계를 댄다

달성하기 어려워지는 의무나 욕구

- 음식을 먹지 않고 참기(종교적 이유, 수술 전 금식 등)가 어렵다.
- 다른 사람에게 오롯이 관심을 쏟을 수 없다.
- 참을성을 발휘하지 못하고 주변 사람들을 못 견디게 한다(쉽게 짜증을 내거나, 계속 배고프다고 청얼거려서).
- 남들 앞에서 배고픔을 숨기기 어렵다.
- 표준화된 시험이나 두세 시간 걸리는 검사에서 최선을 다하지 못한다.
- 스포츠 경기, 경주, 사진 촬영, 인터뷰, 대회 등에서 제 실력을 발휘하기 어렵다.
- 직장에서 좋은 성과를 내지 못한다(음식에 온통 신경이 쏠려 집중하지 못하거나, 우울한 기분이 팀 전체 성과에 악영향을 미쳐서).
- 살을 찌우거나 체중을 유지할 수 없다.
- 다른 사람을 보호하고 보살피기 어렵다.
- 건강한 식습관을 유지하지 못한다.

갈등과 긴장감을 불러일으키는 시나리오

- 많은 사람이 있는 조용한 공간에서 배가 요란하게 꼬르륵거린다.
- 누군가에게 괜히 성질을 부려 사과해야 한다.
- 음식을 먹으면 안 될 순간에 음식에 둘러싸인다.
- 배가 고파지니 어린 시절 음식을 빼앗기거나 배를 곯았던 트라우마가 떠오 른다.
- 얼마나 배가 고픈지 구구절절 늘어놓았는데, 얘기를 듣던 상대방이 더 오래 굶었음을 알게 된다.
- 굶주려서 몸이 약해진 상태를 본 고용주나 감독관이 비실거린다며 꾸짖는다.
- 자녀나 조부모 등 자신보다 약한 인물과 함께 상황을 견뎌내야 한다.
- 똑같이 배고픈 다른 사람들을 만나지만, 식량을 나누는 문제로 갈등이 벌어 진다.
- 음식이 있는 곳을 찾았지만, 먹어도 안전할지 검증할 방법이 없다.
- 음식이 안전하지 않다는 사실을 알지만, 너무 절박해서 선택의 여지가 없다.

- 너무 쇠약해지는 바람에 넘어져서 몸을 다친다.
- 굶주림 탓에 도덕적 신념을 버려야 할 만큼 궁지에 몰린다.
- 병에 걸린다.

이 기폭제로 발생하는 감정

간절함, 걱정, 곤혹스러움, 기대감, 단호함, 부러움, 성가심, 실망, 아찔함, 염려, 욕망, 절망, 절박함, 조바심, 좌절감, 집착, 취약함, 침울함, 흥분, 희망

함께 쓰면 효과적인 표현

쳐다보다, 냄새 맡다, 군침을 흘리다, 으르렁대다, 쫄쫄 굶다, 꾸르륵거리다, 투덜 거리다, 삼키다, 악물다, 꾹 다물다, 갈망하다, 부러워하다, 욕망하다, 부탁하다, 애원하다, 구걸하다, 쇠약해지다, 떨리다, 바르르 떨다, 기절하다

작품을 한 단계 끌어올리는 비법

굶주림이 심해지면 상식과 의지력은 약해지기 마련이다. 굶주림을 달래고자 캐 릭터는 평소 같으면 절대 하지 않을 행동에 나서기도 한다.

해결하거나 빠져나갈 수 없는 상황에 붙들리거나 발이 묶인 상태. 구체적으로 특정 장소에 물리적으로 갇히는 사례에 관한 정보를 얻고 싶다면 '감금' 항목을 참고하길 바란다.

신체적 징후와 행동

- 이리저리 서성거린다.
- 손으로 머리를 거칠게 문지른다
- 고개를 젓는다.
- 몸을 가만히 두지 못한다(책상을 손으로 두드리거나, 다리를 떠는 등).
- 답을 알면서도 재차 질문한다.
- 오랜 시간 인터넷이나 전화를 붙들고 상황을 타개할 방법을 찾으려 애쓴다.
- 귀 기울여주는 누구에게든 상황을 토로한다.
- 조언을 구하러 다닌다.
- 사람들에게 자신을 지지하거나 편을 들어달라고 부탁하다.
- 남들에게 도와달라 애걸한다.
- 타협해서라도 상황을 빠져나가려 한다.
- 실행 가능한(그리고 점점 더 절박한) 선택지를 늘어놓는다.
- 돈을 낭비하는 성급한 결정을 내린다.
- 투덜거리거나 중얼거린다.
- 눈빛이 멍하다.
- 이마나 미간에 주름이 잡힌다.
- 쭉쭉 나아가는 남들과 달리 이런 상황에 갇히게 된 억울함에 집착한다.
- 자기 옷자락을 잡아당긴다.
- 물건을 던지거나 부순다.
- 주먹을 틀어쥐고 이를 악문다.
- 마른세수를 한다.

- 자세가 무너진다.
- 팔이 축 늘어져 어깨가 처진다.
- 손톱을 깨물거나 거스러미를 잡아 뜯는다.
- 질무에 대답하지 못하다
- 이것저것 건드리기만 하고 아무것도 끝내지 못한다.
- 다른 일(취미, 운동, 사교 활동 등)에 흥미를 잃는다.
- 남의 말에 귀 기울이지 않는다(자기 상황에 관련된 소식을 제외하고).
- 불면증에 시달린다.
- 부적절한 반응(웃음 발작, 공격적 태도, 갑자기 울음 터뜨리기 등)을 보인다.
- 평범한 말을 건네거나 공감을 표하는 사람에게 날카롭게 쏘아붙 이다
- 머리카락을 배배 꼰다.
- 손마디를 꺾는다.
- 어쩔 줄 모르고 주변을 둘러본다.
- 마음을 진정시키려고 자기 몸을 끌어안는다.
- 초조함을 달래려고 몸을 앞뒤로 흔든다.

몸속 감각

- 시야가 흐리다.
- 근육이 뻣뻣하다.
- 두통이 생긴다.
- 가슴 부근이 뻐근하게 아프다
- 맥박이 빨라진다.
- 토할 것 같다.
- 긴장해서 목. 등. 턱이 아프다.
- 조마조마하고 초조하다
- 숨이 가빠진다.
- 어지럽다.
- 식욕이 없다.
- 피곤하다

정신적 반응

- 무력감이 든다.
- 불확실한 상황이 지긋지긋하다
- 어떻게든 결론이 나기를 바란다
- 일이 어쩌다 이 지경이 됐는지, 앞으로 나아가려면 어떻게 해야 하는지 머릿속으로 계속 곱씹는다
- 현재 상황을 낳은 결정을 두고두고 후회한다
- 벗어날 길을 찾고자 하는 희망을 잃어버린다.
- 도망치고 싶은 충동이 든다
- 불필요한 위험을 감수한다
- 자기보다 자유로운 사람들을 보며 억울해한다.
- 다른 사람들(아이들 등)을 달래려고 상황이 괜찮은 척한다.
- 괜히 행동에 나섰다가 상황이 더 나빠질까 봐 이러지도 저러지도 못하다
- 조바심이 난다
- 시간 감각을 잃는다.
- 고립된 느낌이 든다.
- 상황에서 빠져나오려고 도덕적 신념을 굽힌다.
- 상황 탈출에 방해가 되는 사람에게 해코지하고 싶은 마음이 든다.
- 자신을 딱하다고 여긴다.
- 상황이 보기만큼 나쁘지 않다고 스스로를 설득하려 든다.
- 이 상황에 일조했다고 생각하는 사람들을 탓한다.
- 시간이 지나면서 점점 비이성적으로 자신을 책망한다.
- 아무도 내 기분을 이해하지 못한다고 느낀다.
- 신에게 흥정을 시도한다.
- 점점 끔찍한 두려움이 밀려든다.
- 탈출구로 자살을 염두에 두기 시작한다.

궁지에 몰린 상황을 축소하거나 숨기려는 행동

- 스스로를 진정시키려고 같은 말을 반복한다.
- 남들에게 상황을 축소해 말한다.

- 에너지를 발산하려고 끊임없이 움직인다
- 바쁘게 지내거나 문제를 무시하려는 방편으로 관련 없는 일에 몰두한다.
- 잠을 줄여 해결책을 찾기 위해 각성 물질(약물, 커피, 에너지 음료)을 사용한다.
- 형실을 잊으려고 중독성 물질(술 진통제 마약 등)을 남용한다
- 누가 사정을 꼬치꼬치 물어볼까 봐 일상생활(직장, 가정, 학교 등)에서 사람들 과 거리를 둔다.
- 의식적으로 심호흡을 한다.
- 억지로라도 자려고 노력하다
- 눈의 초점을 맞추고 생각을 집중하려 애쓴다.
- 긴장을 풀려고 어깨를 돌린다.
- 괴로움을 잊으려고 무모한 행동을 한다.
- 상황을 숨기려고 사람들에게서 멀어진다.

달성하기 어려워지는 의무나 욕구

- 업무나 학교 프로젝트에 전력을 다하기 어렵다.
- 볼일을 보러 외출하기 꺼려진다.
- 무자메시지에 답할 정신이 없다
- 상황에 관한 결정을 선뜻 내리지 못한다.
- 개인위생에 신경 쓸 겨를이 없다.
- 주변 사람에게 좋은 일이 일어나도 축하해줄 여유가 없다.
- 해당 상황(불행한 결혼, 부정적 요소가 가득한 우범지대 등)에서 벗어나려는 의 지를 계속 유지하기 어렵다.
- 해답을 언지 못한 채로는 앞으로 나아가지 못한다(이를테면 딸의 살인 사건을 경찰이 해결하기를 기다려야 하는 상황).
- 상황을 개선하기 위해 적극적으로 노력하기 어렵다.
- 문제에 관해 묻는 친구와 가족에게 솔직히 답하지 못한다.
- 함께 그 상황에 갇힌 피보호자를 제대로 보호하지 못한다.
- 미래를 긍정적인 시선으로 바라보기 어렵다.

갈등과 긴장감을 불러일으키는 시나리오

- 상황을 혼자만의 비밀로 하려다 협박당하거나 착취당한다.
- 스트레스로 공황 발작이나 뇌졸중 같은 건강 문제를 겪는다.
- 해당 문제와 관련해 소송을 당한다.
- 대처하는 데 필요한 자금이 부족하다.
- 시도하려는 해결책을 다른 캐릭터가 반대한다.
- 상황이 남들에게 알려지는 바람에 개인적 혹은 직업적 입지에 악영향을 받는다.
- 문제가 발각되어 친구와 가족에게 버림받는다.
- 믿지 말아야 할 사람에게 속내를 털어놓는다.
- 계속 숨겨왔기에 차마 진실을 밝히지 못한다.

이 기폭제로 발생하는 감정

갈망, 괴로움, 낙심, 단호함, 두려움, 무력감, 반항심, 분개, 분노, 불안, 서운함, 수용, 시기심, 아쉬움, 염려, 의구심, 자기연민, 절박함, 조바심, 좌절감, 집착, 체념, 후회

함께 쓰면 효과적인 표현

협상하다, 애걸하다, 거짓말하다, 고뇌하다, 애원하다, 넘겨짚다, 매달리다, 요구하다, 쏘아붙이다, 억울해하다, 탓하다, 후회하다, 협박하다, 착취하다, 무시하다, 고립되다, 쏟아붓다, 무감각해지다, 산만해지다, 발버둥 치다, 되돌아보다, 바라다, 속태우다, 틀어박히다, 되새기다, 집착하다, 몰아세우다

작품을 한 단계 끌어올리는 비법

캐릭터가 늘 환경의 희생자인 것은 아니다. 가끔은 자신이 문제의 일부일 때도, 변화를 거부하는 바람에 궁지에 몰릴 때도 있다. 이렇게 자신을 온전히 책임지는 과정에서 필요한 단계를 밟지 않아 발생하는 갈등은 이야기에 긴장감을 불어넣 는 데 유용하다. 정의

중독자가 약물이나 알코올 복용을 중단할 때 생기는 신체적, 정신적, 감정적 증상이 여기 포함된다. 이런 중단은 자발적일 수도(스스로 중독에서 벗어나려 할 때), 강제적일 수도(중독에서 벗어나도록 강요받거나, 중독 물질을 구할 수 없게 되었을 때) 있다. 관련 정보를 얻고 싶다면 '중독' 항목을 참조하자.

신체적 징후와 행동

- 너무 많거나 적게 잔다.
- 기분이 널을 뛴다.
- 손박이 덬덬 떸리다
- 동공이 확장되고 눈동자가 바쁘게 움직인다.
- 가만히 있지 못한다
- 자극에 과민하게 반응한다.
- 혼란에 빠진 것처럼 보인다.
- 소근육 운동이 어설프다
- 땀을 지나치게 흘린다.
- 하품 등 졸음이 오는 징후를 보인다
- 침대에서 많은 시간을 보낸다
- 몸이 씰룩씰룩 경려하다
- 자주 운다.
- 조용하고 조명이 흐릿한 곳에 틀어박힌다.
- 전화나 문자메시지에 답하지 않고 연락을 끊는다.
- 활동 중에 자주 휴식을 취한다.
- 토한다.
- 호전적이고 공격적인 태도를 보인다
- 해당 물질이 있는 장소를 피한다(자발적으로 중독에서 벗어나고자 할 때)
- 집에서 술이나 약물을 전부 치운다.
- 인간관계 패턴이 바뀌다.

- 치료나 상담을 받는다.
- 직장에서 사유를 밝히지 않고 휴가를 받는다(중독 물질을 끊고 금 다즛상을 견디려고)
- 중독자 지원 모임에 참석하며 스폰서와 자주 소통하다.
- 신앙과 종교에 부쩍 관심을 보인다.
- 도움을 주려는 사람에게 매달린다.

몸속 감각

- 열과 오한이 난다.
- 탈진하다
- 식욕이 급격히 변한다.
- 몸 정체가 아프고 괴롭다
- 약물이 몸을 빠져나가면서 맥박이 빨라지거나 느려진다.
- 구역질이 나고 속이 뒤집힌다.
- 머리가 아프다.
- 극도로 목이 마르다.
- 몸이 덜덜 떨리고 힘이 빠진다.
- 중독 물질을 갈구한다.
- 폐소공포를 느낀다.
- 더웠다 추웠다 한다
- 근육에 쥐가 난다.
- 심장이 불규칙하게 뛰다
- 꿈이 생생하고 악몽을 꾼다.

정신적 반응

- 두려움이 밀려든다(죽을 것 같아서, 중독에서 벗어날 수 없을까 봐 등).
- 중독 물질을 이겨낼 수 있다고 스스로를 안심시킨다.
- 현재 상황에 일조한 자신의 책임을 인정한다.
- 혼자만의 힘으로 단번에 끊을 수 있다고 믿는다.
- 집중력을 발휘할 수 없다.
- 명확하거나 조리 있게 생각하지 못한다.
- 감정적으로 폭발하기 쉽다.
- 물질이 체내에서 빠져나가며 극심한 동요, 불안, 공황을 경험한다.

- 죽어가고 있다고 믿는다
- 화각을 겪는다
- 피해망상에 빠진다
- 중독에서 벗어나야 하는 이유에 집중하려고 애쓴다
- 자신이 제정신인지 의심한다
- 중독 물질을 끊으라고 강요한 사람들을 워망한다
- 중독 물질 없이는 일상생활이 불가능하다고 믿는다.
- 퇴근 후나 특별한 날에는 가끔 즐겨도 괜찮다고 스스로 합리화한다
- 중독 물질 없이는 어찌할 바를 모른다
- 우울증에 빠진다.
- 영적 각성을 경험한다

금단현상을 숨기려는 행동

- 아무도 금단현상을 보지 못하도록 사람들과 거리를 둔다.
- 자리를 비우는 이유를 거짓말로 둘러대고 치료 시설에 들어간다
- 금단현상이 그리 심각하지 않다고 일축한다.
- 물질을 구하러 갑자기 자리를 비웠다가 돌아와서는 어디에 다녀왔는지 거짓 말을 꾸며댔다
- 누가 얼굴을 알아볼까 봐 다른 동네까지 가서 메타돈 *을 처방받는다.
- 금단현상 탓에 버럭 화를 낸 다음 사과하며 스트레스가 원인이라고 둘러댄다.
- 중독 물질과 관련 있는 인물이나 장소를 피한다.
- 집에서 가깝거나 오래 진행하지 않는 사교 모임에만 참석한다.
- 예전 중독 물질 대신 다른 물질에 의존하기 시작한다.
- 예민해진 감각을 보호하려고 선글라스나 이어폰을 끼고 다닌다.
- 감기나 독감에 걸렸다고 주장한다.

◆ 메타돈

헤로인 금단증상 완화에 쓰이는 약물.

달성하기 어려워지는 의무나 욕구

- 갈망하는 중독 물질을 공급하는 인물과 거리를 두는 데 실패한다.
- 제정신을 유지하기 어렵다
- 체력이 필요한 활동에 참여할 수 없다.
- 친구들과 식당, 술집, 포도주나 맥주 양조장에서 만나지 못한다.
- 명상 같은 차분한 수련에 참여하기 어렵다.
- 직장 학교 집에서 생산적 활동을 해내기 힘들다.
- 사랑하는 사람에게 오롯이 관심을 쏟지 못한다.
- 문제 해결 능력과 비판적 사고력이 떨어진다.
- 인내심과 집중력이 필요한 활동을 할 수 없다.
- 중독성 물질이 나오는 행사(결혼식, 생일 파티, 교류 행사 등)에 참석하기가 곤라하다
- 정신, 신체, 감정 측면에서 좋은 모습을 보이기 어렵다.
- 가정에서 맡은 일(아기에게 분유 먹이기, 아이들을 학교에 태워다주기 등)을 제대 로 해내기 벅차다.

갈등과 긴장감을 불러일으키는 시나리오

- 중독 물질을 끊는 데 실패한다.
- 과거의 트라우마에 관해 새로운 깨달음을 얻거나 억눌린 기억이 떠오르면서, 이에 대처해야 할 상황에 놓인다.
- 금단현상을 겪는 동안 누군가에게 해를 끼친다.
- 중독에서 벗어나고자 하는 의지를 부정적인 주변 인물이 의심한다.
- 예전에 중독 물질을 끊으려고 시도했다가 실패한 기억이 되살아난다.
- 양육권을 잃을 위기에 처한다.
- 중독 치료에 걸림돌이 되는 기저 질환이 발견된다.
- 사랑하는 사람이 한계에 다다라서 관계가 끊어진다.
- 약해져 있을 때 중독 물질을 권유받는다.
- 혼자 조용히 하려던 중독 치료가 남들에게 공개된다.
- 금단현상이 너무 심해 생명의 위기에 처한다.

• 결정을 번복해서 중독 물질을 다시 구하려고 도덕적 선을 넘는다(도둑질을 하 거나, 배우자를 속이거나, 원하는 것을 구하기 위해 집에 어린 자녀만 놔두고 외출하 는 등)

이 기폭제로 발생하는 감정

갈망, 괴로움, 근심, 낙심, 단호함, 두려움, 불안, 비참함, 수치심, 슬픔, 안도감, 욕구, 우울, 원망, 자괴감, 자기연민, 자기혐오, 절망, 좌절감, 죄책감, 체념, 침울함, 회한, 후회, 희망, 힘겨움

함께 쓰면 효과적인 표현

남용하다, 피하다, 끊다, 빠져나가다, 울다, 방향을 바꾸다, 부정하다, 환각에 빠지다, 고립되다, 몸서리치다, 몸부림치다, 경련하다, 후회하다, 틀어박히다, 후들 거리다, 힘겨워하다, 고통받다, 땀 흘리다, 덜덜 떨다, 움찔거리다, 복용하다, 숨 기다, 토하다, 아파하다, 갈구하다, 원하다, 갈망하다, 버티다, 집착하다, 공황에 빠지다. 애워하다

작품을 한 단계 끌어올리는 비법

의도적으로 중독 물질을 끊으려는 상황이라면 금단현상을 견디는 능력은 캐릭 터의 동기에 좌우된다. 법적 요구 사항, 재정적 한계 같은 외적 요소가 원인인 상 황과 매우 개인적인 무언가가 걸린 상황은 마음가짐이 상당히 다를 수밖에 없다. 하지만 강력한 동기가 있다고 해서 성공이 보장되는 것은 아니며, 특히 해결되지 않은 트라우마가 작용할 때는 더욱 그렇다. 캐릭터의 여정을 설득력 있게 그리 려면 중독에서 벗어나기 어렵게 하는 과거의 상처와 마음의 벽을 먼저 이해해야 한다. 정의

캐릭터가 거짓말을 고수하거나 누군가에게서 사실을 숨기려 할 때 발생한다. 타인을 기만할 때의 내적 스트레스와 능숙한 정도는 캐릭 터의 성격, 도덕적 융통성, 기만하는 이유에 따라 달라진다. 기만을 어렵게 하는 확실한 요소로는 거짓말을 해야 하는 사람과의 친밀도 를 꼽을 수 있다. 중요한 사람에게 거짓말을 해야 할 때는 능란한 거 짓말쟁이도 긴장하는 법이다.

신체적 징후와 행동

- 눈을 마주치지 않으려 한다.
- 동공이 확장된다.
- 질문을 회피한다
- 땀을 많이 흘린다
- 자신이 속이려는 사람과 대화할 때 얼굴의 일부분을 가린다.
- 목소리 크기가 갑작스레 달라진다
- 무의식적으로 습관(손톱 깨물기, 머리카락 꼬기 등)에 몰두하거나 손을 가만히 두지 못하고 꼼지락거린다.
- 말하기 전이나 말하는 동안 입술을 만지거나 문지른다.
- 귓불을 잡아당긴다
- 거짓말하는 사람에게서 멀어지는 방향으로 몸을 슬쩍 돌린다.
- 얼굴이 실룩실룩 움직인다.
- 양손 손끝을 박공지붕 모양으로 맞붙인다.
- 고개를 옆으로 기울인다.
- 자세를 자주 바꾼다.
- 자신이 속인 사람 앞에서 평소보다 말수가 적어진다.
- 하도 물어뜯어 손톱이 아주 짧다.
- 평소보다 흡연이나 음주 빈도가 늘어난다.
- 자신을 잘 모르는 사람들과 시간을 보내려 한다.
- 사람이 별로 없는 시간이나 거짓말해야 하는 대상이 없는 시간에 근무한다.

- 정보를 전달하며 말을 더듬는다.
- 최대한 적게 말한다
- 있어야 할 곳(학교, 직장, 약속 자리 등)에서 일찍 자리를 뜬다.
- 사교 모임을 피한다.
- 지나치게 수다스러워지거나 횡설수설한다.
- 방어적 반응을 보인다.
- 평소답지 않게 열의를 보이며 사람들의 환심을 사려고 한다.
- 대화 중 비난이나 의심의 씨앗을 심는다.
- 받은 질문을 반복하며 생각할 시간을 번다.
- 마치 질문하는 것처럼 문장 끝에서 목소리가 올라간다.
- 애매하거나 불완전한 대답을 한다.
- 진실성을 강조하는 표현("솔직히" "툭 까놓고 말해서" 등)을 자주 쓴다.
- 자신을 벼르고 있는 사람을 피해 다닌다.
- 수면 부족으로 부스스하거나 피곤해 보인다.

몸 속 감각

- 평소보다 체온이 높게 느껴진다.
- 위장 부근이 묵직하다.
- 근육에 경련이 일어난다.
- 구역질이 난다.
- 호흡이 가빠진다.
- 감각이 예민해진다.
- 입이 마른다.
- 가슴이 답답하다.
- 심장박동이 빨라진다.
- 목구멍 뒤쪽이 아프다.
- 아드레날린이 솟구친다.

정신적 반응

- 거짓말을 정당화할 이유를 고심한다.
- 그 상황에서 왜 사실을 숨겨야 했는지 상기한다.
- 자신에게 남들을 속일 능력이 있는지 의심한다.

- 상대방이 과연 믿을지 걱정한다.
- 실수를 저지른 자신에게 화를 낸다.
- 사랑하는 이들에게 거짓말하는 데 죄책감을 느낀다.
- 진짜 자신을 아는 사람이 아무도 없다는 생각에 외로워진다
- 거짓말이 진정한 자신을 더럽힌다는 느낌이 든다.
- 그럴싸한 이야기나 핑계를 짜낸다.
- 들키지 않음 거라고 스스로를 안심시키다
- 아무렇지 않은 척하려고 안간힘을 쓴다.
- 쉼게 동요하다
- 지금까지 했던 거짓말을 전부 기억하려고 애쓴다.
- 마음 한구석에서는 기만을 그만둘 수 있게 거짓말이 들통나기를 바라다
- 상대방을 어수룩하거나 머리가 나쁜 사람이라고 깔본다.
- 남들은 모르는 정보를 쥐고 있으니 강해진 듯한 기분에 취한다.

기만을 숨기려는 행동

- 중립적인 표정을 유지한다
- 안전한 주제 쪽으로 주의 깊게 대화의 방향을 튼다.
- 지루하거나 관심 없다는 태도를 보인다(몸에 힘을 빼거나, 축 늘어진 자세를 취하는 등)
- 거짓말을 하며 의도적으로 시선을 맞춘다.
- 의심이나 비난을 다른 사람에게 돌린다.
- 농담이나 칭찬을 활용해서 상대를 무장 해제시킨다.
- 질문을 교묘히 회피한다.
- 의심을 받으면 상처받은 척해 상대방이 죄책감에 물러서도록 유도한다.
- 사람들의 관심을 돌리려고 이야깃거리를 만들어낸다(소문을 공유하거나, 남을 헐뜯는 등).
- 제삼자를 대화에 끌어들여 완충장치로 활용한다.
- 목소리 크기, 어조, 사용할 단어를 신중하게 선택한다.

달성하기 어려워지는 의무나 욕구

- 진술을 받으려는 관계 당국(경찰등)의 면담 요청에 응하기 불편하다
- 진실을 아는 사람들과 가까이 지내기 어렵다.
- 눈치가 빠른 친구나 가족과 예전 같은 관계를 유지하기 어렵다
- 정직한 친구, 가족, 동료와 어울리기 껄끄럽다
- 거짓말에 엮인 다른 사람들을 보호하지 못한다.
- 법정에서 증언하기 어렵다.
- 의인으로 상을 받거나 대중의 감사를 받으면 죄책감이 든다.
- 자신이 속이고 있는 연인이나 배우자와 더 깊은 관계가 되기 어렵다.
- 사랑하는 이들의 의문에 당당하게 답할 수 없다.
- 대중매체가 있는 곳에 들어가기 꺼려진다.
- 자녀에게까지 거짓말하기가 거북하다
- 자신을 위험에 처하게 한 당사자에게 신의를 지키기 어렵다
- 진실을 모르는 친구가 실수를 저지르도록 놔두자니 마음이 불편하다.
- 항상 솔직하고 진솔한 사람에게 진실을 숨겨야 할 때 마음이 편치 않다.
- 상담을 받거나 고해성사를 하지 못한다.
- 자존감과 자긍심을 유지하기 어렵다.

갈등과 긴장감을 불러일으키는 시나리오

- 그럴 만한 가치가 없는 누군가를 보호하기 위해 거짓말을 해야만 한다
- 캐릭터가 처한 상황이 SNS에 노출된다.
- 누군가가 거짓을 알아내지만, 정작 본인은 눈치채지 못한다.
- 거짓말이 들통나면 중요한 인간관계가 위협받게 된다
- 친구에게 거짓을 밝히고 공범이 되어달라 요구한다.
- 가까운 사람이 차츰 진실에 다가간다.
- 진실을 밝히겠다고 위협하는 인물에게 돈을 갈취당한다.
- 굳게 지키기로 한 비밀이 애초부터 순전한 허구였음을 알게 된다.
- 거짓말하는 바람에 자기도 모르게 모든 잘못을 뒤집어쓴 희생양이 되고 만다
- 모든 것을 털어놓고 편해질 기회일지도 모를 상황이 찾아온다.

이 기폭제로 발생하는 감정

걱정, 근심, 당황스러움, 동요, 두려움, 들뜸, 망설임, 방어적임, 불안, 수치심, 외로움, 자기혐오, 자신 없음, 전전궁궁함, 절박함, 죄책감, 찜찜함, 초조함, 취약함, 혼란

함께 쓰면 휴과적인 표현

조종하다, 날조하다, 숨기다, 주입하다, 가리다, 심사숙고하다, 예행연습하다, 합리화하다, 보호하다, 거짓말하다, 기만하다, 모면하다, 주의를 돌리다, 방향을 바꾸다, 회피하다, 전가하다, 꼼지락대다, 발한하다, 땀 흘리다, 더듬거리다, 꾸며대다, 호도하다, 버티다

작품을 한 단계 끌어올리는 비법

독자들은 도덕적 관점에서도 공감할 만한 캐릭터를 선호하는 경향이 있다. 그러 므로 가능하다면 이기적이거나 악의에 찬 목적으로 거짓말을 하기보다는 가슴 아픈 사연이 있어 남들을 속여야 하는 캐릭터를 구상해보자. 정의

외부의 고온에 노출되며 몸이 데워져 내부 체온까지 오르게 된 상태. 노출 시간과 열기의 강도에 따라 캐릭터의 신체적, 정신적, 감정적 반 응과 상황의 악화 속도가 달라진다. 이런 조건뿐 아니라 캐릭터의 전 반적인 건강 상태. 지병 여부 체질도 함께 고려해야 한다

신체적 징후와 행동

- 피부가 달아오른다.
- 땀을 많이 흘린다.
- 입술이 갈라진다
- 머리카락이 부스스하다(습도가 높을 때)
- 눈을 감거나 가늘게 뜬다.
- 모자나 책 등으로 부채질을 한다
- 열기를 막기 위해 겉옷을 벗거나 드러난 피부를 온ㅇ로 가린다
- 바짓단과 소매를 접어 올린다.
- 피부가 얼룩덜룩하다.
- 몸을 식히려고 웃옷 앞섶을 잡고 펄럭거린다.
- 발걸음에 힘이 없다.
- 팔이 양옆으로 힘없이 늘어진다.
- 비틀거린다
- 수건이나 휴지로 얼굴과 목의 땀을 닦는다.
- 주변에 있는 물건을 집어 들어 머리를 가린다
- 가림막이나 열원에 직접 노출되는 것을 막을 방법을 찾는다.
- 가만히 서 있지 못하고 몸을 좌우로 흔든다.
- 불안정한 걸음걸이로 걷는다.
- 헐떡거리거나 씨근거린다.
- 조금만 바람이 불어와도 그쪽으로 고개를 돌린다.
- 땀띠가 난다
- 머리칼이 땀에 젖는다.
- 피부가 부석해 보인다.

- 옷에 커다랗게 땀 얼룩이 생긴다.
- 체취가 심하다
- 햇볕에 심하게 탄다.
- 발과 발목이 부어오른다
- 눈이 푹 꺼지다
- 살이 타서 물집이 잡히거나 껍질이 벗겨진다.
- 파단력이 떨어진다
- 땀이 배출되지 않는다(탈수로 인해).
- 협응 능력이 떨어진다.
- 반응이 없다(대화에 참여하지 않거나, 질문에 답하지 않는 등)
- 넘어졌다가 다시 일어나지 못한다.
- 기절하다.

몸 속 감각

- 입안이 마르거나 끈끈하다.
- 피부가 뜨겁다.
- 눈이 따갑다(땀이 들어가서).
- 혀가 부어오른 느낌이다.
- 소금 맛이 난다(윗입술에 묻은 땀을 핥아서)
- 몸이 무겁게 느껴진다.
- 극심한 갈증이 난다.
- 시야가 흐리다
- 두개골 안에서 맥박이 쿵쿵 울린다.
- 아찔하고 어지럽다
- 근육에 힘이 들어가지 않거나 쥐가 나거나 경련이 일어난다
- 머리가 아프다
- 무기력하고 피곤하다.
- 심장박동이 빨라진다
- 구역질과 구토가 올라온다.

정신적 반응

- 혼란스럽다
- 맑은 정신으로 생각할 수 없다

- 집중력이 떨어진다.
- 물, 얼음, 눈, 에어컨 등을 상상한다.
- 식욕을 잃는다.
- 평소보다 쉽게 화가 난다.
- 그늘을 찾거나 열기를 피해야겠다는 생각밖에 나지 않는다.
- 무관심하다.
- 짜증, 적개심, 분노를 느낀다.
- 화각을 본다.
- 발작을 일으킨다.
- 뇌가 손상된다.

과열되었음을 숨기려는 행동

- 일부러 몸에 힘을 빼고 늘어져서 여유로운 척한다.
- 수영장에 들어가거나, 선풍기 앞에 앉아 열기를 식힌다.
- 상황에 맞는 한도 내에서 옷을 최대한 가볍게 입는다.
- 남들 눈에 띄지 않게 물을 많이 마신다.
- 머리카락이 얼굴에 닿지 않게 넘기거나 묶는다.
- 그늘진 자리를 고른다.
- 뜨거운 음식 대신 찬 음식을 고른다(혹은 매운 음식을 피한다).
- 가식거리를 찾는 척하며 냉장고를 열어 냉기를 즐긴다.

달성하기 어려워지는 의무나 욕구

- 깔끔하고 잘 다듬어진 외모를 유지하기 어렵다(특히 화장했을 때).
- 차분하고 참을성 있는 태도를 유지할 수 없다.
- 경주나 지구력 테스트를 끝마치지 못한다.
- 중요한 순간에 최고의 능력을 끌어낼 수 없다.
- 격한 신체 활동을 요구하는 일을 완수하기 어렵다.
- 남들에게 강하고 능력 있는 모습을 보여줄 수 없다.
- 겉모습에 초점을 맞춘 시험에 통과하기 힘들다.

- 이미 사이가 벌어진 두 당사자 사이에서(이를테면 이혼 소송) 중재 임무를 해내 는 데 애를 먹는다
- 뜨거운 오븐을 사용해서 음식을 준비하기 싫다.
- 푹 잠들지 못하다
- 손님 접대나 아이들과 놀아주는 일이 힘에 부치다
- 성난 군중 시위나 폭동 같은 폭력 사태를 진화할 수 없다.

갈등과 긴장감을 불러일으키는 시나리오

- 정장을 입어야만 하는 행사에서 심한 더위를 느낀다.
- 사랑하는 사람들과 함께 고통을 겪지만 그들을 도울 방도가 없다
- 성미가 급한 인물과 함께 열기가 심한 상황에 고립된다
- 인생에 한 번뿐인 행사(이를테면 본인의 결혼)에서 견딜 수 없는 더위로 고통받는다
- 불볕더위 속에서 쉽게 발끈하는 가족과 어쩔 수 없이 함께 지내야만 한다.
- 열기로 고통받는 와중에 적수가 의도적으로(벌주거나, 자기주장을 관철하거나, 약해지게 하려고) 그 상황을 계획했음을 알게 된다.
- 시간이 갈수록 온도가 올라가서 어떻게든 빨리 해결책을 찾아내야 한다.
- 아프고 가려운 열 발진이 생긴다.
- 사랑하는 사람이나 동료에게 버럭 화를 내서 갈등이 생겨난다.
- 임신 상태에서 진통이 시작되다
- 명료한 사고와 객관적 태도가 요구되는 상황에 맞닥뜨린다.
- 물이 떨어져서 탈수까지 걱정해야 한다.

이 기폭제로 발생하는 감정

걱정, 고통스러움, 괴로움, 근심, 단호함, 동요, 분노, 불안, 염려, 자신 없음, 전전 궁궁함, 절박함, 집착, 짜증, 초조함, 혼란

함께 쓰면 효과적인 표현

땀 흘리다, 헉헉거리다, 데다, 허덕이다, 뀷어오르다, 구워지다, 과열되다, 숨 막히다, 뒤덮다, 찌다, 물집이 잡히다, 지글거리다, 시들시들해지다, 축 처지다, 가리다, 훌쩍거리다, 달구다, 달아오르다, 벌게지다, 태우다, 까맣게 타다, 화끈거리다. 삼키다. 그슬다. 목이 타다. 벗겨지다. 연기를 내뿜다. 지지다

작품을 한 단계 끌어올리는 비법

자연적 기폭제인 더위는 평범한 사람을 분노와 폭력으로 물들이기에 딱 좋은 촉매다. 하지만 캐릭터와 독자들에게는 더위에서 잠시 벗어나 숨 돌릴 여유도 필요하다. 간간이 구호물자를 제공해서 휴식을 취하고 재충전할 시간을 안배하자. 그래야 필요할 때 캐릭터가 다시 일어나 싸울 수 있다.

치료받아도 끈질기게 사라지지 않고 몇 달이나, 심하게는 수년간 지속되는 고통. 만성 질병의 영향으로 생겨날 때가 많다. 더 일반적이고 일시적인 유형의 통증에 관해 알고 싶다면 '고통' 항목을 참고하자.

신체적 징후와 행동

- 눈을 감고 한숨을 쉬다.
- 입을 꾹 다문다.
- 목서리를 치다
- 미간에 주름이 잡힌다.
- 잘못 움직였다가 통증을 느끼고 악문 잇새로 낮은 신음을 흘린다
- 뻣뻣하게 움직이거나 뒤뜻거린다
- 목소리가 떨린다.
- 몸을 움찔거린다
- 가능한 한 움직이지 않으려 한다
- 축 처진 자세를 취한다.
- 뺨, 턱, 이마에 땀이 엷게 배다.
- 아픈 부위를 주무른다
- 규칙적으로 약(때로는 여러 종류)을 먹는다.
- 특정한 방식으로 앉거나 눕거나 움직여야만 한다
- 오래 진행하는 사교 활동을 피한다
- 잠을 이루지 못한다
- 고통에서 벗어나려고 계속 잔다.
- 일정을 자주 취소한다
- 지팡이. 보행기. 휠체어 같은 보조 기구를 사용한다.
- 살이 빠지거나 찌다
- 스타일보다 편안함에 기준을 두고 옷을 고른다.
- 직장에서 병가를 자주 낸다
- 사교 행사에서 문 근처에 자리를 잡는다.
- 밝은 빛을 피한다.

- 절뚝이거나 어기적거리는 걸음걸이로 걷는다.
- 신체 활동을 꺼리고 두려워한다.
- 팔다리를 몸에 가깝게 움츠린다.
- 안전지대에서 벗어나도록 압박받으면 방어적이거나 공격적인 태 도를 보인다.
- 사고를 당해 생겨난 통증에 관해 불만을 토로한다.
- 성질이 급해진다.
- 성생활을 즐기지 못한다.
- 자녀를 돌보는 기본적 의무(씻기기, 밥 먹이기 등)를 내팽개친다.
- 움직일 때마다 끙 하는 신음을 낸다.
- 상황에 관해 계속 불평하거나 묵묵히 견딘다.
- 쉽게 신경질적으로 변한다.
- 누가 몸에 손을 대면 움찔한다.

몸 속 감각

- 귀가 울린다.
- 지끈거리는 두통을 겪는다.
- 팔다리가 저릿저릿한 감각을 느낀다.
- 근육에 힘이 빠진다.
- 관절이 계속 쿡쿡 쑤신다.
- 허리가 찌르듯이 아프다.
- 몸이 뜨겁게 느껴진다.
- 피부가 따끔따끔하다.
- 근육이 타는 듯 쓰라리다.
- 호흡이 가빠진다.
- 늘 피곤하다.
- 아픔이 가시지 않는다.
- 궤양이 생긴다.
- 몸 전체가 아프거나 불편한 느낌이 든다.

정신적 반응

- 그날그날 통증이 어느 수준일지 걱정하며 안달한다.
- 사람들이 자신의 고통이나 질병을 미심쩍어하면 몹시 기분이 상

한다.

- 주변 사람들에게 짐이 된다는 데 죄책감을 느낀다.
- 만성 통증의 원인이 된 사건을 두고두고 후회한다.
- 기분이 오락가락한다.
- 어쩔 수 없이 약속을 취소하고 죄책감을 느낀다.
- 사람들에게서 고립된 기분이 든다.
- 직장을 잃을까 봐 걱정한다.
- 오해받는 기분이 든다.
- 만성 통증 없이 살아가는 사람들을 시샘한다.
- 통증이 사라지기를 기도한다.
- 스스로 계속 버틸 수 있을지 의심한다.
- 고통을 초래한 사람에게 적개심을 품는다.
- 약에 의존하게 되거나, 약이 떨어질까 봐 걱정한다.
- 시도할 만한 의학적 선택지가 제한되어 점점 좌절한다.
- 의사를 만나 통증과 증상을 설명하는 데 점점 지쳐간다.
- 언젠가 나아지리라는 희망을 포기한다.
- 드물게 통증이 없는 순간이 찾아오면 깜짝 놀란다(끊임없이 몸이 불편하지 않은 삶이 어땠는지 잊어버려서).
- 어쩔 도리가 없다고 느낀다.
- 자살 충동을 느끼고 힘겨워한다.

만성 통증을 숨기려는 행동

- 다른 사람들과 같은 수준으로 일하고 활동하려 한다.
- 바쁘게 지낸다.
- 사람들에게 괜찮다고 말한다.
- 많이 움직이지 않아도 되도록 필요한 물건을 전부 가까이 둔다.
- 도움을 거부한다.
- 약을 지나치게 많이 먹는다
- 치료를 받지 않으려 한다.
- 고통을 참는 신체적 신호를 보인다(이를 악물거나, 움찔거리거나, 진땀을 흘리거

- 나 목욕 떠는 듯)
- 술을 잔뜩 마신다
- 사람들의 관심을 다른 곳으로 돌리려고 자기 비하적 유머를 구사한다.
- 사람들에게서 거리를 둔다.
- 워래 즐기던 활동을 점점 피한다

달성하기 어려워지는 의무나 욕구

- 오래 걸어야 하는 활동(관광이나 공항을 돌아다니는 등)에 참여하기 어렵다.
- 무언가(집, 반려동물 등)를 옮기거나 들어 올릴 수 없다.
- 깨지 않고 푹 자는 날이 드물다.
- 일하거나 이동하거나 쉬면서 앉은 자세를 계속 유지하기 힘들다.
- 야외 활동에 참여하지 못한다.
- 콘서트나 공연을 보러 가기 어렵다.
- 혼자서 볼잌을 보러 외출하지 못하다
- 혼자 목욕하기 어렵다.
- 파티나 사교 모임에 참석하기 버겁다
- 부모나 조부모 역할을 적극적으로 하기 어렵다.
- 치료 요법이나 약제를 긍정적으로 받아들이지 못한다.
- 타인과 깊은 관계를 맺거나, 상태를 솔직하게 밝히기 꺼려진다.

갈등과 긴장감을 불러일으키는 시나리오

- 실제로 얼마나 아픈지를 두고 누군가가 의문을 제기한다.
- 남들에게 의존해야 한다는 사실을 마지못해 받아들여야 한다.
- 엎친 데 덮친 격으로 다른 건강 문제가 생긴다.
- 마약이나 알코올중독에 빠진다.
- 자녀나 반려동물을 제대로 돌보지 못한다.
- 배우자에게 버림받는다.
- 치료나 간병 비용에 보험이 적용되지 않는다.
- 시술이나 치료를 받은 뒤 오히려 고통이 심해진다.

- 직장에서 필요한 배려를 받지 못한다.
- 간병인이 사는 곳 근처나 요양 시설로 거처를 옮겨야 한다.
- 새로운 치료법을 찾았지만 또 실망하기 싫어서 망설여진다.
- 사랑하는 사람들에게 벌컥 화를 내서 관계에 갈등이 생긴다.

이 기폭제로 발생하는 감정

고뇌, 근심, 낙심, 놀라움, 단호함, 동요, 두려움, 무력감, 무서움, 방어적임, 변덕스러움, 분노, 불안, 슬픔, 쓰라림, 외로움, 자기연민, 절망, 좌절감, 질투, 체념, 패배감. 힘겨움

함께 쓰면 효과적인 표현

괴로워하다, 악물다, 굳어지다, 신음하다, 끙끙거리다, 불평하다, 과호흡하다, 투덜거리다, 서성거리다, 몸을 흔들다, 몸서리치다, 안간힘을 쓰다, 고통받다, 오한이 들다, 울부짖다, 절망하다, 포기하다, 피하다, 발작하다, 땀 흘리다, 덜덜 떨다, 미끄러지다, 아파하다, 울다, 문지르다, 주무르다, 조절하다, 기대다, 후들거리다

작품을 한 단계 끌어올리는 비법

만성 통증 때문에 생기는 신체적 제약뿐만 아니라, 그런 상태가 인간관계에 미치는 중대한 영향도 고려해보자. 사랑하는 이들은 캐릭터를 도울 테지만 다른 이들은 진짜로 아픈 게 맞는지 의심할지도 모른다. 사람들이 어떤 반응을 보이며, 캐릭터가 여기에 어떻게 대처하는지에 따라 캐릭터를 돕는 사람들 사이에서도 마찰이 발생할 수 있다.

정의

특정 인물을 향해 느끼는 호기심과 욕구가 뒤섞인 강렬한 감각. 탐내던 구형 고급 자동차 같은 사물을 욕망할 때도 어느 정도의 매력을 느끼지만, 진정한 매혹은 대개 사람 사이에서 일어나므로 이 항목에서는 인간적 상호작용에 초점을 맞춘다. 매혹과 관련된 강렬한 반응을 자세히 알고 싶다면 '홍분' 항목을 참고하자

신체적 징후와 행동

- 하던 일을 멈추고 대상을 멍하니 바라본다.
- 말을 하다 말고 굳어진다.
- 갑작스러운 끌림이 의아해서 눈을 빠르게 깜빡인다.
- 처음으로 상대방과 눈이 마주치면 시선을 급하게 뗐다
- 고개를 떨구며 겸연쩍게 우는다
- 입가를 만지며 상대방의 주의를 입숙 쫀ㅇ로 끈다
- 상대의 움직임, 몸짓, 자세를 따라 한다
- 아닌 척하며 흘끗흘끗 훔쳐보다
- 관심 있는 사람에 관해 여기저기 물어보며 정보를 모은다
- 몸을 틀어 상대방 쪽을 향한다.
- 상대를 바라보다 눈이 마주치면 가볍게 손을 흐들며 미소 짓는다
- 손에 땀이 밴다
- 상대에게 말을 걸거나 다가갈 기회를 엿본다
- 머리카락을 쓸어 넘기거나 옷매무새를 가다듬는다
- 유대감을 쌓기 위해 상대방을 칭찬한다.
- 가슴을 불쑥 내밀면서 턱을 들어 올린다.
- 입술을 적신다.
- 개인적인 부분까지 파고드는 질문을 한다.
- 상대를 웃기려고 믿을 공유하거나 농담을 건넨다
- 다리나 어깨가 스치도록 나라히 앉는다
- 상대에게만 오롯이 관심을 집중한다.
- 상대가 어떤 사람이며 뭘 좋아하는지. 공통된 관심사가 있는지 알

아보기 위해 창창히 관찰한다.

- 조금이라도 더 알고 싶어서 상대의 말과 행동에 주의를 기울인다.
- 말을 걸 기회를 잡으면 상대를 더 알고 싶은 호기심에 질문 공세를 펼치다
- 상대가 같은 공간으로 들어오면 생기가 돈다(자세를 바르게 하거나, 미소를 띠는 등)
- 대놓고 빤히 바라보며 시선을 맞추려 한다.
- 친구에게 끊임없이 그 사람에 관한 이야기를 꺼낸다.
- 매혹된 대상이 방 안에 들어오면 다른 일에 흥미를 잃는다.
- 말문이 막히고 단어가 기억나지 않아 더듬거린다.
- 상대의 SNS 게시물을 열심히 들여다본다.
- 대화를 나눌 기회를 놓치지 않으려고 애쓴다.
- 좋아하는 사람과 얘기를 나눌 때 목소리가 갈라지거나 톤이 올라 가다
- 땀을 많이 흘린다.

몸속 감각

- 뱃속이 파르르 떨린다.
- 무릎이 휘청하거나 떨리거나 시큰하다.
- 입안에 침이 고인다.
- 온몸에 찌르르한 자극이 느껴진다.
- 가슴이 뻐근하게 아프다.
- 생기가 채워지는 느낌이 든다.
- 숨이 멎거나 목구멍에 탁 걸린다.
- 상대방과 눈이 마주치면 전기가 통하는 듯하다.
- 상대와 감정적 혹은 영적으로 연결되어 있다고 느낀다.
- 몸이 뜨거워지는 느낌이 든다.

정신적 반응

- 불붙은 호기심이 다른 걱정이나 생각을 밀어낸다.
- 상대방과 함께하기 위해 자신의 안전지대를 기꺼이 벗어난다.
- 스스럼없고 대담해진다.
- 상대에게 가까이 다가가고 싶어진다.

- 그 사람이 하는 행동은 뭐든지 흥미로워 보인다
- 상대를 긍정적으로만 받아들인다.
- 재치 있거나 매력적인 사람으로 보이려고 갖은 애를 쓴다
- 적절한 말이나 행동을 해야 한다는 부담감을 느끼다
- 상대방에 관한 공상이나 화상에 빠진다
- 상대와 함께 있을 기회를 만들려고 계획을 세우다
- 생각을 말로 옮기는 데 어려움을 겪는다.
- 소심해져서 잘될 가능성이 별로 없다고 여기다
- 경쟁심을 느끼며 잠재적 경쟁자들과 자신을 비교한다.
- 상대방의 친구나 애인에게 질투를 느낀다.
- 상대와 최근에 나눈 상호작용을 머릿속으로 계속 곱씹는다.
- 성적인 상상을 한다
- 자신이 이미 다른 누군가와 진지한 관계를 맺은 상태라면 죄책감을 느낀다.

매혹을 숨기려는 행동

- 상대도 나에게 관심을 보일 때 무관심한 척한다.
- 직접 상호작용하지 않으면서 가까이 있을 방법을 찾는다
- 친구가 되거나, 상대가 관심을 보이는 활동에 참여한다
- 상대를 향한 감정을 부정한다(누군가가 물어볼 때).
- 친구들과 대화를 나눌 때 그 사람에 관해 자세히 알지 못하는 척한다.
- 상대와 새로 관계를 쌓는 데 관심이 없는 척하기 위해 현재의 관계에 정성을 쏟는다.
- 접근할 때 항상 이유나 핑계를 붙인다.
- 매력을 느끼는 상대를 피한다
- 상대를 무시하는 듯한 언행을 보인다
- 눈을 마주치지 않는다.
- 상대에게 접근할 목적으로 그 사람의 친구와 안면을 튼다.
- 먼 곳에서 들키지 않게 지켜본다.
- 상대가 가까이 있을 때 물건을 만지작거리며 딴청을 부린다.

달성하기 어려워지는 의무나 욕구

- 매력을 느끼는 사람과 관계없는 업무나 목표에 집중하지 못한다.
- 상대와 업무 관계를 원활하게 유지하기 어렵다.
- 배우자나 연인에게 츳실할 수 없다
- 상대에게 끌린다는 사실을 감추기 어렵다(드러내놓고 표현하는 것이 적절하지 않을 때)
- 매력을 느끼는 상대를 공평하게 대하지 못하고 편애한다.
- 학업이나 업무 목표에 집중하지 못한다.
- 그 사람의 연인이나 배우자에게 친절하게 대하거나 진정한 우정을 보여줄 수 없다.
- 관계가 더 깊어질 가망이 없을 때 친구로 남기가 어렵다.
- 매혹에서 벗어나기를 기대하며 거리를 두려 해도 뜻대로 되지 않는다.

갈등과 긴장감을 불러일으키는 시나리오

- 적절하지 못한 상황(배우자의 은퇴 기념 파티나, 학부모 회의)에서 누군가에게 강하게 끌린다.
- 결혼했거나 진지하게 만나는 사람이 있는 상태에서 다른 도시로 출장을 갔다 가 옛 연인과 마주친다.
- 끌리는 사람을 만났지만, 자신은 누구를 만날 자격이나 여유가 없는 사람이라 고 여기다
- 본인에게 터부시되는 사람(예를 들어 친형제의 전 배우자)에게 끌린다.
- 매력을 느끼는 사람이 다른 사람과 사귀기 시작한다.
- 형제자매나 친한 친구가 같은 사람에게 관심을 보인다.
- 상대방에게서 뭔가 불편한 점(정치적 견해, 개인적 편견, 거슬리는 버릇 등)을 발견하지만 여전히 그 사람에게 끌린다.
- 낭만적 관계를 시작하기에는 적절치 않은 상황에 놓인다(지나치게 긴 업무 시간, 교계를 허락하지 않는 부모님 등).

이 기폭제로 발생하는 감정

간절함, 갈망, 고양감, 고통스러움, 단호함, 동경, 들뜸, 망설임, 사랑, 서운함, 실망, 아찔함, 욕망, 욕정, 자괴감, 자신 없음, 절망, 죄책감, 질투, 집착, 체념, 취약함. 행복감

함께 쓰면 효과적인 표현

전화하다, 미소 짓다, 접근하다, 꼬드기다, 바라보다, 빤히 쳐다보다, 갈망하다, 끌어당기다, 자세를 바꾸다, 사로잡다, 응시하다, 껴안다, 넋을 잃다, 유혹하다, 음미하다, 끌다, 흔들리다, 황홀해하다, 도취하다, 매혹하다, 녹아내리다, 붙들리다, 애태우다, 농담하다

작품을 한 단계 끌어올리는 비법

매혹처럼 반응이 커지는 상태에 놓였을 때 캐릭터가 보이는 행동은 성별, 나이, 문화, 경험에 따라 크게 달라진다는 점에 주의하자. 감정을 솔직히 드러내도 괜찮은지, 아니면 숨겨야 하는지에 따라서도 반응이 갈릴 수 있다.

무기력 상태에 빠진 캐릭터는 나른하고, 기운이 없고, 종종 무관심하다. 무기력 상태를 불러일으키는 신체적, 정신적 원인은 질병, 특정정신 질환, 스트레스, 불면증, 빈곤한 식생활, 약 부작용 등 매우 다양하다. 비슷한 기폭제로는 '탈진'이 있다.

신체적 징후와 행동

- 깊고 느리게 호흡한다.
- 눈이 반쯤 감긴다.
- 눈에 초점이나 생기가 없다.
- 허공을 멍하니 바라본다.
- 자세가 나쁘다(구부정하거나, 축 처지거나, 어깨가 앞으로 굽는 등).
- 자꾸 눕거나 의자에 주저앉으려 한다.
- 아무 데나 눕거나 엎드려서 축 늘어진다.
- 발을 질질 끌며 둔중하게 움직인다.
- 머리를 손으로 받친다.
- 팔다리가 축 처지고 몸 전체에 긴장감이 없다.
- 손발이 움직이지 않는다.
- 자신을 돌보지 않고 있다는 신호(감지 않은 머리, 구겨진 옷 등)가 보 인다.
- 힘쓰는 일을 최소한으로 줄이려 한다(계단 대신 엘리베이터를 이용한다든가, 접시를 쓰지 않고 포장 박스에서 곧바로 피자를 꺼내 집어먹는다든가).
- 힘을 내려고 카페인이 든 음료나 에너지 음료를 마신다.
- 오랫동안 한 곳에 앉거나 누운 채로 움직이지 않는다.
- 하품하고 기지개를 켠다.
- 자세를 바꿀 때만 움직인다.
- 음료나 간식이 필요해도 굳이 가지러 가지 않고 그냥 참는다.
- 노력이 필요한 일은 남에게 부탁한다.
- 약속을 취소한다.

- 사람들에게서 거리를 둔다.
- 신체적, 정신적 자극이 거의 없는 활동을 택한다.
- 대화에 참여하지 않는다.
- 질문을 듣고 웅얼거리거나 어깨를 으쓱한다.
- 까다롭게 가리지 않고 뭐든 가능한 것을 받아들인다.
- 어질러진 환경에서 산다.
- 무기력을 초래한 기저 질환의 증상이 겉으로 드러난다.
- 평소보다 훨씬 많이 잔다.
- 살이 찌거나 빠진다.
- 근육이 위축된다.
- 사람들을 피하며 은둔자처럼 행동한다.

몸 속 감각

- 팔다리가 무겁다.
- 움직이고 싶지 않다.
- 몸이 굼뜨게 느껴진다.
- 슬로모션으로 움직이는 듯하다.
- 식욕이 떨어진다.
- 몹시 졸리거나 피곤하다.

정신적 반응

- 의욕이 없다.
- 무관심하다.
- 할 일에 집중하기 어렵다.
- 어떻게든 힘을 내려고 머릿속으로 자신에게 말을 건다.
- 왜 이렇게 기운이 없는지 의아하다.
- 어디가 아프거나 병이 나서 무기력한 것인지 걱정한다.
- 워래 재밌게 즐기던 것들에 흥미를 잃는다.
- 머릿속에 안개가 낀 듯 흐릿하고 둔하다.
- 아무것도 하기 싫고, 아무 생각도 하고 싶지 않다.
- 자꾸 멍해져서 시간의 흐름을 놓친다.
- 주변 사람들에게 무슨 일이 일어나는지 눈치채지 못한다.

- 사랑하는 사람에게 문제가 생겨도 돕지 못한다.
- 아주 작은 일도 몹시 힘들게 느껴진다.
- 아주 긴급해질 때까지 일을 미룬다.
- 선뜻 결정을 내리지 못한다.
- 남을 돕거나 눈에 띄는 문제를 해결할 의욕이 일지 않아 죄책감을 느낀다.
- 손가락질받는 데 짜증이 난다.
- 항상 자신을 방어해야 할 것 같은 기분이 든다.
- 우울하다.

무기력함을 숨기려는 행동

- 문제가 있음을 부정한다.
- 현 상태를 지루하거나 과로한 탓으로 돌린다.
- 하룻밤 푹 자면 다 낫는다고 주장한다.
- 다른 사람들 앞에서는 아무렇지 않은 척하고, 혼자가 되면 쓰러진다.
- 아무도 안 볼 때 신체 활동에 참여했다고 우긴다.
- 괜찮다고 하며 남들의 걱정을 물리친다.
- 무기력을 일으키는 질병이나 장애(호르몬 불균형, 빈혈 등)가 있다고 주장한다.
- 어떤 결과가 나올지 겁이 나서 병원에 가기를 거부한다.

달성하기 어려워지는 의무나 욕구

- 활발한 아이나 반려동물을 돌보기 벅차다.
- 끊임없이 관찰해야 하는 임무를 완수할 수 없다.
- 유능하고 책임감 있는 사람으로 평가받기 어렵다.
- 시험이나 평가에 꼼꼼하게 대비할 수 없다
- 사랑하는 사람들과 함께 축하하고 환호하기 어렵다.
- 각종 활동으로 꽉꽉 채워진 가족 휴가를 함께하지 못한다.
- 다른 사람들과 장시간 어울리기가 부담스럽다(업무 관련 발표회, 명절 친척 모임 등).

- 회의 강의 학부모 면담 등에서 집중력을 유지하기 어렵다.
- 꾸준히 운동하며 건강한 몸을 유지하기 힘들다.
- 창의력을 발휘하지 못한다.
- 규칙적이거나 계획적으로 생활하기 어렵다.
- 서로 주고받는 관계에서 주는 쪽 역할을 제대로 해내지 못한다.
- 정신적 집중력이 필요한 업무(회계, 결혼 준비 등)를 감당할 수 없다.
- 중요한 마감을 지키지 못한다
- 인가관계에서 적신호인 행동을 포착하지 못해 곤경에 빠진다.

갈등과 긴장감을 불러일으키는 시나리오

- 중요한 일을 팽개쳐뒀다가 안전 관련 문제가 발생한다.
- 승진이나 중요한 과제에서 제외된다.
- 세심한 주의를 기울이지 않아서 커다라 실수를 저지른다.
- 무단속을 잊어서 주거침입을 당한다.
- 누군가에게 좋은 이상을 주거나 앞으로 나아갈 중대한 기회를 놓치고 만다.
- 많은 에너지가 필요한 커다란 변화(아기를 가지는 등)가 일어난다.
- 사랑하는 사람의 생일을 잊어버린다.
- 외부의 도움을 받아 달라지든지, 아니면 결과를 감수하라는 최후통첩을 받 는다.
- 엉성한 결과물을 제출했다가 존경하는 인물에게 지적당한다.
- 나아지고 싶지만 의욕을 끌어올릴 방법을 알지 못한다.
- 충실한 삶을 사는 사람들을 보고 뭔가 해보고 싶어지지만, 도저히 그럴 만한 에너지를 끌어올릴 수가 없다.
- 자신의 상태가 심각한 질환에 연관되어 있다고 주장하지만, 의사가 귀 기울이 지 않는다.
- 도움이 절실히 필요한 사람(심란해하는 친구, 자살 충동을 느끼는 동생 등) 곁을 지켜주지 못한다.

이 기폭제로 발생하는 감정

걱정, 근심, 낙심, 단호함, 당혹감, 망설임, 무관심, 무력감, 방어적임, 불안, 수치심, 욕망, 의구심, 자괴감, 자기연민, 후회

함께 쓰면 효과적인 표현

주저앉다, 터벅터벅 걷다, 빈둥거리다, 한숨 쉬다, 축 늘어지다, 기대다, 맥이 풀리다, 움츠리다, 휘청거리다, 잠들다, 공상에 빠지다, 몽롱해지다, 쇠약해지다, 헤벌어지다, 부채질하다, 주춤거리다, 자포자기하다, 거부하다, 포기하다

작품을 한 단계 끌어올리는 비법

무기력은 주로 신체적 상태를 가리키지만 피폐해진 몸은 정신에도 심대한 영향을 미쳐 자기의심, 불안, 심지어는 우울증을 낳기도 한다. 그러니 무기력을 기폭제로 활용할 때는 감정적, 정신적 영향 모두를 고려해야 한다는 걸 기억하자.

지금 있는 곳이 어디인지 모르거나 현재 위치가 헷갈리는 상태. 길을 잃어버리거나, 머리를 다치거나, 취해서 정신이 없거나, 정신을 잃은 (혹은 누군가가 기절시킨) 뒤 모르는 곳에서 깨어났을 때 발생한다.

신체적 징후와 행동

- 멍한 눈으로 두리번거린다.
- 눈을 빠르게 깜빡인다.
- 멀리 보려고 눈을 가늘게 뜬다.
- 모든 방향을 살펴보려고 한 바퀴 돈다
- 지도나 나침반을 들여다보다
- 정보를 제공해줄 만한 사람(경찰, 택시 운전사 등)을 찾는다.
- 낯선 사람에게 다가가 도움을 청한다.
- 왔던 길을 되짚는다.
- 신경질적으로 웃는다.
- 눈에 띄는 건물을 찾는다.
- 목청을 가다듬는다.
- 알아볼 수 있을 만한 지형지물 쪽으로 안내해주길 바라며 다른 사 람 뒤를 따라가다
- 휴대전화의 수신 감도를 확인한다.
- 입술이나 볼 안쪽을 깨문다.
- 손으로 무릎을 짚어 몸을 지탱한다
- 혼잣말로 중얼거린다.
- 목소리 높이 톤 크기가 달라진다.
- 정처 없이 발 닿는 대로 걷는다.
- 손가락으로 입술을 톡톡 두드린다.
- 말을 더듬거린다.
- 손으로 머리를 감싼다.
- 가방을 바닥에 떨어뜨린다.
- 이리저리 서성거린다.

- 옷을 느슨하게 푼다.
- 머리를 뒤로 젖힌다.
- 욕설을 내뱉는다.
- 이끌고 온 사람들에게 사과한다.
- 함께 있는 사람들에게 화를 낸다.
- 이 상황을 다른 사람 탓으로 돌린다.
- 높은 곳으로 향한다(휴대전화 수신 감도를 올리려고, 근방을 한눈에 보려고)
- 지평선을 쭉 살펴본다.
- 하늘을 보고 비행기나 헬리콥터가 있는지 확인한다.
- 도와달라고 외친다.
- 울음을 터뜨린다
- 사람이 많이 다니는 듯한 오솔길, 시냇물, 도로를 따라 걷는다.
- 모닥불을 피워 신호를 보내기 위해 재료를 모은다.

몸 속 감각

- 호흡이 점차 가빠진다.
- 목구멍이 좁아지는 느낌이 든다.
- 아드레날린이 솟구친다.
- 배가 조여드는 듯하다.
- 입이 마른다.
- 식욕이 없다.
- 갑자기 춥거나 덥게 느껴진다.
- 다리가 풀린다.
- 심장이 두근거린다.
- 살짝 어지럽다.
- 시야가 좁아진다.

정신적 반응

- 생각의 타래가 엉킨다.
- 어떻게 이런 일이 생겼는지 이해할 수 없어 충격과 혼란에 빠진다.
- 더 꼼꼼히 준비하지 않은 걸 후회한다.
- 편안함과 익숙함을 되찾고 싶다.

- 관찰력이 높아져서 주변 환경의 아주 사소한 부분까지 눈에 들어 온다.
- 익숙한 표지판을 비롯해 뭐든 기억나는 것이 있는지 찾는다.
- 내면으로 틀어박힌다.
- 안전하지 않다고 느끼다.
- 다 괜찮을 거라고 스스로를 다독인다.
- 상황에 집중하느라 다른 사람에게 반응하기 어렵다.
- 도움이 될 만한 과거 대화, 경험, 지식을 떠올리려 애쓴다.
- 이런 상황에 놓이게 된 것을 속으로 자책한다.
- 자기 감각을 믿지 못한다.
- 뭔가를 결정하고도 여전히 미심쩍어한다.
- 물자가 부족하지는 않을지 머릿속으로 재고를 헤아려본다.
- 자신이 사라졌음을 깨닫고 찾으러 다닐 만한 사람을 떠올린다.
- 희망과 절망 사이를 계속 오간다.
- 사랑하는 사람들이 자신의 안위를 걱정할까 봐 조바심을 낸다.
- 일행을 이끌어 길을 잃게 한 사람에게 화를 낸다.
- 함께 있는 사람들에게 더 끈끈한 유대감을 느낀다.
- 집으로 돌아가는 길을 영영 찾지 못할까 봐 두렵다.
- 공황에 빠진다.

방향감각 상실을 숨기려는 행동

- 여기가 어디며, 어디로 가야 하는지 안다고 주장한다.
- 위치를 빠르게 확인하기 위해 지도나 나침반을 가지고 다닌다.
- 쾌활한 대화를 계속 이어가려고 애쓴다.
- 의욕 넘치고 긍정적인 척한다.
- 억지로 웃으며 농담을 건넨다.
- 다른 이들과 눈을 마주치지 않는다.
- 익숙한 지형지물을 찾으려고 다른 사람들 눈을 피해 두리번거린다.
- 혼자서 몰래 지도를 확인한다.
- 목적이 있는 척하며 자신감 있게 움직인다.

달성하기 어려워지는 의무나 욕구

- 지도자 역할을 유지하기 어렵다.
- 예정된 약속 시간에 맞춰 도착하지 못하다
- 유능하고 책임감 있는 사람임을 증명하지 못한다.
- 신변의 안전이 보장되지 않는다(피해야 할 곳이 어디인지 모르고, 필요한 물건이 제대로 갖춰지지 않아서)
- 친구나 가족과 합류할 수 있을지 알 수 없다.
- 차분하게 다른 사람들을 안심시키기 어렵다
- 함께 있는 사람들에게 인내심을 발휘하지 못한다
- 자주성을 지킬 수 없다(가족이나 상사 같은 인물이 더는 개별 행동을 허락하지 않는 경우)

갈등과 긴장감을 불러일으키는 시나리오

- 지금 있는 곳에 어떻게 왔는지 기억나지 않는다.
- 돈, 음식, 물이 떨어진다.
- 휴대전화 전파가 잡히지 않는다.
- 날씨가 급격히 나빠진다.
- 함께 길을 잃은 일행에게 약(천식, 심장 질환 등으로)이 필요하다.
- 같은 집단 사람들이 자신에게 반기를 들고, 믿을 수 없거나 능력 없는 다른 사람을 지도자로 택한다.
- 잘못해서 위험한 지역에 발을 들인다.
- 상처를 입는다.
- 옷을 제대로 갖춰 입지 않았음을 깨닫는다.
- 일행 중 한 명이 말도 없이 혼자 사라진다.
- 위험인물인 줄 까맣게 모른 채 도와달라고 다가간다.
- 도움을 청하려다 언어 장벽에 가로막힌다.

이 기폭제로 발생하는 감정

갈망, 그리움, 근심, 단호함, 당황스러움, 동요, 두려움, 무서움, 방어적임, 분개, 분노, 아연함, 외로움, 자괴감, 자신 없음, 절박함, 좌절감, 죄책감, 체념, 초조함, 취약한, 혼란, 후회, 합겨울

함께 쓰면 효과적인 표현

멀어지다, 관찰하다, 돌아다니다, 안심시키다, 되짚다, 추적하다, 배회하다, 신호하다, 들여다보다, 헤매다, 소리치다, 귀 기울이다, 공황에 빠지다, 걱정하다, 허둥지둥하다, 쫓아가다, 표시하다, 둘러보다, 챙기다, 찾다, 물어보다, 따라가다, 물러나다, 수색하다, 아껴 쓰다, 서성거리다

작품을 한 단계 끌어올리는 비법

방향감각 상실은 길을 잃는 것이 전체 플롯에서 중요한 요소로 작용하는 이야기에 자주 등장한다. 하지만 캐릭터가 자신의 안전지대에서 벗어나 모험을 겪게 하고 싶다면, 일부 장면에만 활용해도 매우 효과적인 기폭제로 작동한다.

정의

과도한 장기적 스트레스 때문에 발생한 정신적, 감정적, 신체적 탈진 상태. 대개는 일과 관련되어 발생하지만 학업, 봉사 활동, 취미, 가족 문제 등 삶의 다른 영역에서 번아웃을 경험하기도 한다.

신체적 징후와 행동

- 눈밑이 축처진다.
- 살이 빠진다.
- 머리카락이 가늘어지거나 희끗희끗해진다.
- 어깨가 처지거나 둥글게 굽는다.
- 눈에서 생기가 사라진다.
- 외모를 단장하려는 노력을 거의 기울이지 않는다.
- 헝클어지거나 적절치 못한 옷차림을 하고 다닌다.
- 꼭 해야 할 일을 놓치거나 약속에 늦는다.
- 끼니를 이동하며 간단히 때우거나 거른다.
- 번아웃의 원인(업무용 컴퓨터, 출장용 자동차, 자기가 돌봐야 하는 사람 등)에 끊임없이 매달린다.
- 시간을 아끼려고 편법을 쓴다.
- 주의력 부족으로 실수를 저지른다.
- 의사소통에 애를 먹는다.
- 할 일이 점점 쌓이게 내버려둔다.
- 사람들, 일, 원래 좋아하던 활동에 무관심해진다.
- 책임진 일을 나 몰라라 한다.
- 목표나 관심이 없어 보인다.
- 체계적이지 못한 모습을 보인다.
- 업무 환경이나 주거 공간이 지저분하다.
- 인간관계에 소홀하다.
- 달라지는 상황에 관심을 보이지 않는다.
- 사람들에게 날카롭게 굴며 쉽게 인내심을 잃는다.
- 이미 한계에 이르렀기에 아주 간단한 부탁에도 버럭 화를 낸다.

- 수동공격적인 말을 자주 한다.
- 경솔하거나 까칠한 언사를 서슴지 않는다.
- 절차나 규칙을 대충대충 넘기려 한다.
- 해야 할 일을 자꾸 미룬다.
- 깊이 생각해보지도 않고 새로운 아이디어나 책임을 거부한다.
- 몸이 자주 아프다.
- 사람들에게서 멀어져 혼자 있으려 한다.

몸 속 감각

- 머리가 자주 아프다.
- 늘 피곤하다.
- 지칠 대로 지쳤는데도 쉽게 잠들지 못한다.
- 생기가 없다.
- 속이 더부룩하다.
- 근육이 뻣뻣하다.
- 가슴이 답답하거나 무겁다.
- 어지럽고 몸이 저리다(고혈압, 불안, 탈진으로).
- 뭔가가 몸을 짓누르는 느낌이 든다.
- 공황 발작 증세(심장이 미친 듯이 뛰거나, 몸이 떨리거나, 숨이 가빠지는 등)가 나타난다.

정신적 반응

- 생각에 두서가 없다.
- 스트레스와 불안이 심해진다.
- 쉽게 짜증이 난다.
- 집중력과 예리함이 떨어진다.
- 무기력하고 맥 빠진 느낌이 든다.
- 냉소주의와 염세주의 필터를 거쳐 세상을 바라본다.
- 일상적으로 해야 하는 일들이 지긋지긋하다.
- 인정받지 못하고 한 곳에 갇힌 느낌이다.
- 자신에게 상황을 개선할 능력이 있는지 의심이 든다.
- 계속해야 한다고 스스로를 타이른다.
- 상황 자체나 그 상황에 일조한 인물에게 분개한다

- 과거의 선택을 후회하다
- 무슨 일이든 의미 없게 느껴진다.
- 원래 좋아하던 활동에 흥미를 잃는다.
- 다른 익을 하고 싶다고 가절히 바라다
- 기뻐할 마음이 들지 않는다.
- 자존감이 낮아진다(더 잘 대처하지 못하는 자신이 한심스럽다).
- 탈출하거나 부담을 벗어던질 방법을 궁리한다.
- 일부러 태업하는 편이 나을지 고민한다(나쁜 실적이나 결과를 내면 사람들을 실망시키겠지만 빠져나갈 수도 있으므로).

번아웃을 숨기려는 행동

- 버텨내려고 약물을 남용한다.
- 문제를 부정한다.
- 남들에게 해낼 수 있다고 장담한다.
- 어떻게든 일을 완수하기 위해 사람들에게 과하게 의존한다.
- 실패에 핑계를 댄다.
- 실수나 문제의 원인을 다른 곳(주식 시장, 물가 상승, 프로그램 등)에서 찾는다.
- 행복한 척한다.
- 남들과 다른 근무 시간을 택한다(일을 적게 한다는 사실을 다른 사람들이 눈치채 지 못하도록).
- 마감을 늦춰달라고 요구한다.
- 늑장을 부려 시간을 더 얻어낸다.
- 금세 끝나는 일에만 집중하고, 장기 계획에는 참여하지 않는다.
- 자기도 모르게 감정을 숨기는 특정한 신체적 신호(턱에 힘을 주거나, 주먹을 틀어쥐거나, 숨을 깊이 들이쉬는 등)를 보인다.
- 남들에게 시간과 에너지를 쓰기 위해 개인적 욕구를 희생한다.
- 자신에게 책임을 물을 만한 사람을 피해 다닌다.

달성하기 어려워지는 의무나 욕구

- 팀에서 주장이나 감독을 맡기 힘들다.
- 활기와 의욕이 넘치는 사람들과 그룹 프로젝트를 하기 불편하다.
- 스트레스의 원천인 일에 계속 의욕을 보이기 어렵다.
- 복잡한 문제 해결 능력을 요구하는 일을 완수하지 못한다.
- 동료의 부담을 덜어주겠다고 나설 여유가 없다.
- 피드백을 받아들이고 반영하는 등 적극적으로 개선에 나서지 못한다.
- 직장에서 전일제로 일하기 힘들다.
- 느긋하게 쉬려고 하면 죄책감이 든다.
- 다른 영역에 필요한 만큼의 노력을 들이지 못한다.
- 어려움을 겪는 친구 곁을 지킬 수 없다.
- 휴가를 갈 짬을 내지 못한다.
- 새로운 목표나 전반적 비전을 결정하는 회의에서 능력을 발휘하기 어렵다.
- 프로젝트를 끝내고 최선을 다했음에 보람을 느끼지 못한다.
- 이득이 될 새로운 기회가 찾아와도 선뜻 받아들이기 부담스럽다.

갈등과 긴장감을 불러일으키는 시나리오

- 성장을 도와줄 멘토를 배정받는다.
- 동료의 육아 휴직으로 더 많은 일을 떠맡게 된다.
- 아이가 생기거나 사랑하는 사람이 세상을 떠나는 등 중대한 사건이 일어난다.
- 상황에서 벗어나기로 마음먹지만, 머무르면 매력적인 보상을 주겠다는 제안 을 받는다.
- 집세가 올라 재정적 부담이 커진다.
- 게으름을 피우다 들킨다.
- 믿어서는 안 될 사람에게 혹은 온라인 게시판을 통해 현 상황에 대한 불만을 토로한다.
- 절차를 무시하거나 다른 실수를 저질러서 근신 처분을 받는다.
- 약물에 중독되어 업무 능력이 떨어진다
- 프로젝트에서 나쁜 평가를 받아 전면 재작업이 필요해진다.

- 자녀에게 문제가 생기는 바람에 그쪽에 시간과 에너지를 쏟아야 한다.
- 빠져나갈 방법이 생겼지만 아무리 생각해도 도덕적으로 문제가 있어 보인다 (유혹).

이 기폭제로 발생하는 감정

근심, 꺼림칙함, 낙심, 망설임, 무관심, 무력감, 무서움, 분개, 불안, 서운함, 슬픔, 쓰라림, 억울함, 우울, 자괴감, 자신 없음, 절망, 패배감, 환멸, 회의감

함께 쓰면 효과적인 표현

쏘아붙이다, 물러나다, 말다툼하다, 비판하다, 불평하다, 피하다, 터뜨리다, 급락하다. 폭발하다, 깎아내리다. 의심하다. 남용하다. 거절하다. 멀어지다

작품을 한 단계 끌어올리는 비법

스트레스를 받은 캐릭터는 더 많은 감정(부담, 고단함, 압박감 등)을 느끼지만, 번 아웃은 대개 텅 빈 느낌과 연결된다. 동기가 부족해지고, 목적의식이 사라지고, 상황에 무관심하거나 무감각해지고, 부정적 사고에 빠지고, 벗어날 길이 없다고 여기는 것이다. 스트레스와 번아웃의 경계는 매우 희미하므로 양쪽 선택지를 모두 신중히 살펴본 다음, 어느 쪽이 캐릭터와 더 잘 어울릴지 결정하자.

신체가 손상되거나 몸에 해를 입어 고통을 겪는 상태. 부상은 가벼울 수도, 심각할 수도 있다.

신체적 징후와 행동

- 베이거나, 긁히거나, 데이거나, 피부가 손상되는 상처가 난다.
- 멍이 들거나 피부가 변색된다
- 부어오른다.
- 쥐가 나거나, 삐거나, 뼈가 부러지거나, 근육이 찢어진다
- 혈액, 조직, 뼈 등이 겉으로 드러나는 개방형 상처가 난다.
- 상처를 입는 순간 급하게 숨을 들이켜며 헐떡인다.
- 고통으로 움찔거리거나 울음을 터뜨린다
- 동공이 확장되다
- 본능적으로 몸을 앞으로 구부린다(주요 장기를 보호하려고).
- 몸을 움츠리거나, 부상을 초래한 인물 또는 사물에서 멀어지려 한다.
- 부상당한 팔이나 다리를 몸 가까이 당긴다(부러진 손목을 가슴께에 불인다든가)
- 고통을 감당하려고 억지로 호흡을 늦추거나 공기를 한껏 들이마 신다
- 눈가에서 눈물이 흘러내린다
- 말을 하지 않으려 한다(혹은 이를 악문 채 말한다)
- 좁은 범위로만 움직인다.
- 피부가 창백하거나 식은땀이 나서 축축하다
- 몸 전체나 일부가 떨린다
- 얼마나 심한지 보려고 상처를 자세히 살핀다.
- 구조대가 오기를 기다리며 웃옷이나 천으로 상처를 감싼다
- 끙끙거리거나 신음한다
- 상처에 뭔가가 닿으면 흠칫하며 피한다.
- 가구나 벽을 짚고 움직인다.
- 진통제를 먹는다

- 밤에 수시로 깬다.
- 열이 나거나 염증이 생긴다.
- 상처 부위를 자주 확인하고, 붕대를 갈거나 찜질을 한다.
- 절뚝이며 걷는다.
- 불면 증세를 보인다.
- 되도록 몸을 움직이지 않으려 한다.
- 사람들에게 날카롭게 굴며 으르렁거린다.
- 정기적으로 진찰을 받는다.
- 일상생활에 도움이 필요하다.
- 부목을 대거나 붕대를 감는다.
- 휠체어, 목발, 지팡이가 있어야 움직일 수 있다.
- 더는 참여할 수 없는 활동이나 취미를 포기한다.
- 시간이 흐른 뒤 흉터가 남거나 근육이 쪼그라든다.

몸 속 감각

- 다친 부위가 아프다.
- 상처에서 뜨거운 기운이 퍼진다.
- 다친 곳 주변이 뻐근하다.
- 근육이 긴장된다.
- 속이 울렁거린다(찢어진 피부와 피를 봤거나, 고통이 심해서).
- 어지럽다.
- 이를 세게 악물어서 턱 근육이 뻣뻣하다.
- 다른 부위에 너무 힘을 줘서(다친 곳을 보호하느라) 근육통이 온다.
- 기운이 없다.
- 몸이 불편해서 잠들기 어렵다.
- 신체 말단이 차갑다.
- 시야가 흐리다.
- 콕 집어 어디라고 말하기 어려운 고통이 느껴진다.
- 발열이나 감염으로 체온이 변한다.

정신적 반응

- 충격이나 고통으로 정신이 혼란하다.
- 대화를 계속하기 어렵다.

- 고통 외에 다른 것에 집중할 수 없다.
- 부상이 얼마나 심한지, 후유증이 오래 남을지 걱정한다.
- 쉽게 울컥하고 짜증을 낸다.
- 부상이 일상생활에 미치는 영향을 애석해한다.
- 회복이 더 빨라지기를 바라며 조바심을 낸다.
- 부상에 책임이 있는 인물에게 화가 난다.
- 부상의 원인이 되었을지도 모를 행동을 후회한다.
- 남들에게 의지해야 하는 상황에 분개한다.
- 진통제를 쓰지 않을 수 없지만 중독될까 봐 걱정한다.
- 부상 탓에 원치 않는 이목(사람들이 빤히 쳐다보거나, 도와주려고 나서는 등)을 끄는 걸 싫어한다.
- 어쩌다 다쳤는지 설명하기를 꺼린다

부상을 숨기려는 행동

- 일부러 신중하고 고르게 호흡한다.
- 억지로 웃어 보인다.
- 재채기나 기침이 나오면 몸을 감싸며 아픔을 참는다.
- 주로 쓰지 않던 쪽 손이나 발을 쓰는 연습을 한다.
- 다친 부위를 건드리지 않거나 가리는 옷을 입는다.
- 몰래 진통제를 먹는다.
- 치료를 받으라는 제안을 무시한다.
- 잔소리를 피하려고 진료를 예약한 다음 몰래 취소한다
- 무관심한 태도를 보인다.
- 부상의 종류에 관해 거짓말한다.
- 도움을 거절하며 다른 사람들에게 아무렇지 않다고 강조한다.
- 채 낫기도 전에 곧장 신체 활동을 재개한다.
- 생활 습관을 바꾸지 않겠다고 고집을 부린다.
- 부상의 정도에 관해 거짓말한다.
- 술이나 불법 약물로 통증을 달래다

달성하기 어려워지는 의무나 욕구

- 무거운 물건을 들 수 없다.
- 일상적 집안일(개 산책시키기, 정원 돌보기 등)을 해내기 어렵다.
- 직장이나 학교에서 책상 앞에 앉아 있기 어렵다.
- 중간에 깨지 않고 푹 자지 못한다.
- 차로 운전해서 이동하기 불편하다(자녀를 학교에 데려다주기, 장보기, 출퇴근하기 등).
- 오래서 있어야 하는 행사(콘서트, 놀이공원 방문 등)에 참여하기 어렵다.
- 계단을 많이 올라야 하는 장소에 찾아갈 수 없다.
- 아이들을 돌보거나, 함께 어울려 놀아주지 못한다.
- 맑은 정신을 유지하기 어렵다.
- 특정 체중이나 체형을 유지하지 못한다.
- 격렬한 신체 활동과 넓은 가동 범위가 필요한 목표(마라톤 대회 참여, 등산 등) 를 이루기 어렵다.
- 잠을 잘 자지 못하거나 일상적 행동(옷 입기 등)에 시간이 오래 걸려서 직장, 학교, 오전 약속 등에 늦는다.

갈등과 긴장감을 불러일으키는 시나리오

- 상처가 덧나서 새로운 의학적 문제가 생긴다.
- 집단에 위기가 닥쳤을 때 다치는 바람에 다른 사람들에게 짐이 된다.
- 약의 부작용에 시달린다.
- 자신의 잘못으로 사고가 일어나서 관련자에게 소송당한다.
- 치료비를 낼 돈이 부족하다.
- 회복하는 동안 성격이 나쁘거나 까다로운 친척에게 신세를 져야 한다.
- 몸을 많이 써야 하는 행사에 참여할 수 있을지 걱정한다.
- 특유의 재능이나 기술에 관련된 신체 부위가 부상을 입어 손상된다.
- 부상이 치유되지 않는다(또는 이상적이지 않은 형태로 낫는다).
- 회복 중 직장에서 해고당한다.
- 자녀의 주 양육자인 상황에서 다쳐 책임을 다하기 어려워진다.

이 기폭제로 발생하는 감정

곤혹스러움, 괴로움, 끔찍함, 단호함, 당혹감, 망연자실함, 무력감, 분노, 불안, 실망, 씁쏠함, 의구심, 조바심, 좌절감, 짜증, 초라함, 취약함, 침울함, 후회

함께 쓰면 효과적인 표현

버티다, 꾹 참다, 긴장하다, 굳어지다, 악물다, 울다, 흐느끼다, 울부짖다, 조심히다루다, 움츠러들다, 숨이 턱 막히다, 찡그리다, 붙들다, 신음하다, 절뚝이다, 가리다. 보호하다, 휘청거리다. 움켜쥐다. 움찔하다, 데다, 헤집다

작품을 한 단계 끌어올리는 비법

부상, 특히 회복에 시간이 걸리는 종류는 대개 하나 이상의 기본 욕구에 영향을 미친다. 이렇게 여러 영역에서 결핍이 발생할 때 캐릭터가 상충하는 욕구 가운데 하나를 선택해야 하는 상황에 주목하자. 정의

주변 상황이 쉽게 변하며, 그 변화가 나쁜 쪽일 가능성이 높을 때 발생한다. 직장 상사가 바뀌면서 정리해고 대상이 되거나, 배우자의 중독 증세가 심해지거나, 생활 환경이 안전하지 않아서 병에 걸리는 등매우 다양한 사례에서 갈등 요소로 쓰일 만한 기폭제다.

신체적 징후와 행동

- 정신이 딴 데 가 있고 산만하다(한 작업에 오래 집중하지 못하는 등).
- 쉽게 깜짝깜짝 놀란다.
- 눈을 빠르게 깜빡이거나 먼 곳을 멍하니 바라본다.
- 입가가 긴장되어 있다.
- 자세가 뻣뻣하다.
- 스스로를 달래는 동작(자기 몸을 껴안거나, 팔을 위아래로 문지르는 등)을 하다
- 목뒤를 주무른다.
- 손마디를 꺾어 소리를 낸다.
- 무겁게 한숨을 쉬다
- 팔다리를 안쪽으로 붙여서 몸을 작게 움츠린다.
- 제자리에서 몸을 흔들거나, 같은 동작을 반복하거나, 전반적으로 초조한 태도를 보인다.
- 자다가 자주 깬다.
- 평소보다 겉모습에 신경을 덜쓴다.
- 새로운 정보가 없는지 소식통(뉴스, 신문, 문자메시지 등)을 수시로 확인하다.
- 안정되고 의지할 수 있는 사람이나 삶의 특정 영역에 매달린다.
- 기분이 심하게 오락가락한다.
- 조금만 자극을 받아도 울음을 터뜨린다
- 남들에게 날카롭게 군다.
- 앞일을 약속하지 않으려 한다.
- 사교 모임에서 발을 뺀다.

- 자워(식량 물 돈)을 확보해서 물자 부족에 대비한다
- 재산을 단단히 지키다
- 쓸 만한 해결책을 찾는 데 많은 시간을 들인다.
- 새로우 이가관계에 마음을 쏟지 않는다
- 강박적으로 행동한다(어떻게든 통제력을 유지하기 위해)
- 타인의 행동에 일일이 간섭한다
- 집이 어지럽고 지저분하다.
- 전화나 이메일에 답하지 않는다
- 업무를 마무리하지 못한다.
- 주변에 도움을 청한다
- 살이 빠진다
- 자주 아프다
- 상황을 더 악화하는 한이 있더라도 어떻게든 벗어날 방법을 찾는 다(불량한 사람들과 어울리거나, 술이나 마약에 빠지거나, 빚을 내서라 도 돈을 펑펑 쓰는 듯)

몸 속 감각

- 입맛이 없다.
- 머리가 아프다.
- 근육이 쑤시고 결린다.
- 호흡이 가쁘다
- 가슴이 무겁거나 답답하다
- 으슬으슬 춥다.
- 긴장을 풀 수 없다
- 가슴께에 압박감이 느껴진다.
- 입이 마른다
- 어깨가 무겁다.

정신적 반응

- 앞날이 두렵다.
- 통제할 수 없는 상황을 두고 안달한다.
- 신경이 바짝 곤두선다.
- 모험을 피하고 싶다

- 문제를 해결할 방법을 알았으면 좋겠다고 가절히 바라다
- 계획을 세워보려 애쓰지만 그럴 수가 없다
- 불안정을 초래한 사람이나 상황에 화가 난다.
- 생각이 비관적으로 흐른다
- 지나치게 깊이 생각하며 상황을 안정시킬 방법을 끝없이 고민하다
- 재촉당하고 압박받는 느낌이 든다.
- 마음속으로 최악의 상황에 대비한다
- 상황이 나아지기를 기도하다
- 조바심과 짜증이 나서 힘들다.
- 사소한 일 하나하나가 마지막 지푸라기로 느껴진다.
- 상황을 악화할 가능성이 있는 사람(집주인, 경찰 등)이 나타나면 안 절부절못한다.
- 혼자서 고생하는 처지를 아무도 몰라준다는 생각에 외롭다.
- 자신이 과민 반응하는 건 아닌지(다른 사람이었으면 더 잘 대처했을 지) 의심한다.
- 스트레스를 풀 만한 오락거리에 관심이 간다.

불안정함을 숨기려는 행동

- 억지로 웃어 보인다
- 혼자 있을 때 폭식한다
- 남들에게는 상황이 그리 심각하지 않다고 말한다.
- 아무 일 없을 거라고 스스로를 달래다
- 해당 상황에 관한 이야기가 나오면 대화 주제를 돌린다.
- 지나치게 밝고 쾌활한 어조로 말한다.
- 그 상황을 두고 농담을 한다.
- 자기계발서, 신앙생활, 긴장 완화 요법 등에 부쩍 관심을 보인다.
- 혼자 보내는 시간이 늘어난다.
- 바쁘게 지낸다.
- 해당 상황에 거리를 둘 수 있는 활동에 참여한다.
- 음주나 약물 복용이 잦다.

달성하기 어려워지는 의무나 욕구

- 사람들을 진정시키기 어렵다(지도자 역할일 때).
- 미래 계획을 세우기 막막하다
- 꿈이나 열정을 추구하기 어렵다
- 개인적 관계에 마음을 쏟기 힘들다.
- 희망과 낙과주의를 유지하지 못한다.
- 위험 부담이 있는 결정을 내리기 부담스럽다.
- 학업을 계속하기가 망설여진다.
- 필수가 아닌 항목에 돈을 쓰기 꺼려진다.
- 손님에게 세심히 신경 쓰지 못한다.
- 자신을 돌보고 기장을 풀기 어렵다
- 불안정한 상황 외의 다른 것에 집중할 수 없다.

갈등과 긴장감을 불러일으키는 시나리오

- 학교나 직장에서 좋은 성과를 내지 못해 질책받는다.
- 숨기려 애쓰던 불안정한 상황이 수면 위로 드러난다.
- 술에 지나치게 의존하다
- 곳곳장소에서 공황 발작을 일으킨다.
- 문제를 완화하려면 급격한 변화(집 크기를 줄이거나, 직업을 바꾸는 등)를 감수 해야 한다.
- 불안정이 다른 부정적 사건(자녀 양육권을 잃는다든가)의 촉매로 작용한다.
- 해결책을 찾아내기는 했지만, 단점이나 조건이 따라붙는다.
- 처음부터 완전히 다시 시작해야 한다(개인 파산을 신청해서 재정적으로 다시 시작하거나, 결혼 생활에 좋지부를 찍는 등).
- 상황을 악화하는 선택을 한다
- 상황을 개선하려면 자신의 도덕관을 희생해야만 한다.

이 기폭제로 발생하는 감정

걱정, 고뇌, 고통스러움, 굴욕감, 근심, 단호함, 동요, 두려움, 무력감, 무서움, 배신 감, 씁쓸함, 의심, 자괴감, 절박함, 조바심, 죄책감, 증오, 질투, 초라함, 취약함, 침울함, 회의감, 힘겨움

함께 쓰면 효과적인 표현

딴생각하다, 관심을 돌리다, 스트레스 받다, 움찔하다, 관심을 끊다, 의심하다, 톡톡 두드리다, 꼼지락거리다, 무시하다, 숨기다, 등한시하다, 내버려두다, 호소하다, 심사숙고하다, 걱정하다, 조바심치다, 따져보다, 회피하다, 물러나다, 두려워하다, 안달하다, 지켜보다, 서성거리다, 거짓말하다, 달래다, 약속하다, 기도하다

작품을 한 단계 끌어올리는 비법

불안정은 삶의 모든 영역에 스며들어 긴장감을 더해줄 수 있는 요소다. 필요한 것을 손에 넣지 못하게 하거나 중요한 무언가를 망가뜨려서 캐릭터가 누리던 이 점을 없애는 데 유용한 기폭제이기도 하다. 그렇게 되면 캐릭터는 상황을 되돌리 기 위해 창의적 해결책을 짜낼 수밖에 없다. 정의

초자연적 존재가 몸과 정신에 침입해서 통제권을 잡은 상태. 창작물에서 캐릭터가 선하거나 중립적인 존재에게 빙의되는 사례도 종종 있지만, 이 항목에서는 악한 존재에게 빙의되는 상태에 초점을 맞춘다.

신체적 징**후**와 행동

- 행동이 원래 성격과는 딴판으로 바뀐다.
- 나이에 비해 너무 성숙하거나 너무 어리게 행동한다.
- 눈이나 피부색이 변한다.
- 위험하거나 용납될 수 없는 방식으로 행동한다.
- 무모해진다.
- 원래보다 성적으로 훨씬 문란해진다.
- 종교적 물건, 인물, 장소를 피한다.
- 신이나 종교적 인물을 모독하는 발언을 한다.
- 상황에 걸맞지 않은 감정적 폭발을 일으킨다.
- 목소리 톤, 높낮이, 크기, 음색이 달라진다.
- 악몽을 꾼다고 불평한다.
- 남들과 눈을 맞추지 않으려 한다.
- 완력이 비범하게 강해진다.
- 알리 없는 정보를 입 밖에 낸다.
- 워래 모르던 언어로 말한다.
- 눈동자가 상하좌우로 마구 움직인다.
- 숨이 막혀 컥컥거린다.
- 옷을 입지 않으려 한다.
- 잠을 자지 않는다.
- 자신을 다른 이름으로 칭한다.
- 진실로 밝혀지는 예언을 한다.
- 개인위생을 아예 신경 쓰지 않는다.
- 불같이 화를 낸다.

- 비명을 지른다.
- 건잡을 수 없이 몸을 떤다.
- 경련을 일으킨다.
- 몸이 뒤틀린다.
- 인사불성에 빠진다.
- 사람들을 냉담하게 대한다.
- 사람들을 놀라게 하는 언행을 보인다.
- 히죽히죽 우거나 빤히 쳐다보면서 사람들을 불안하게 한다.
- 피부에 자해를 시사하는 흔적이 생긴다.
- 폭력 행위를 저지른다.

몸 속 감각

- 가만히 있지 못한다.
- 근육이 긴장된다.
- 머리가 아프다
- 접촉에 극도로 예민하다
- 감각이 둔해진다.
- 목구멍이 좁아지거나 닫힌다.
- 어지럽다.
- 가슴께가 아프다.
- 심장이 두근거린다.
- 갑자기 앞이 보이지 않는다.
- 말이 나오지 않는다
- 신체적 압박감이나 고통, 또는 화상, 물집, 열상이 생기는 듯한 감 각을 느낀다.
- 구역질이 나서 먹을 수 없다.
- 완전히 탈진한다.

정신적 반응

- 자신에게 무슨 일이 일어나는지 혼란스러워한다.
- 생각을 통제하지 못해 무력감을 느낀다.
- 불거전하고 비유리적인 행동을 하도록 강제당하는 느낌이 든다.
- 누군가에게 강렬한 증오심을 느낀다.

- 신을 두려워하다
- 머릿속에서 말을 거는 목소리가 들린다
- 망상을 경험하다
- 누군가를 해치고 싶어지다
- 피해망상이 생긴다
- 야경증*이 생긴다
- 자살 충동을 느끼다
- 상당 시간의 기억을 떠올리지 못하는 '필름 끊김'을 겪는다.
- 무엇이 현실이고 환상인지 구분하는 데 애를 먹는다.
- 혼자 남겨지는 것이 몹시 두렵다.
- 위험하다고 느끼며 공황에 빠질 만큼 겁에 질린다

빙의를 숨기려는 행동(초자연적 존재 쪽에서)

- 상황을 다른 사람 탓으로 돌린다
- 순진한 척한다.
- 주변 사람들을 심리적으로 지배한다.
- 거짓으로 사과한다.
- 다른 사람들의 불안감을 역이용하다
- 사람들끼리 서로 반목하도록 유도한다
- 이상 행동이 수면 부족, 병, 슬픔, 트라우마 때문이라며 그럴싸하게 둘러댔다.
- 캐릭터의 지식과 기억을 이용해 주변 사람들을 교묘히 조종한다

달성하기 어려워지는 의무나 욕구

- 초자연적 존재가 몸을 차지하지 못하도록 주도권을 유지하기 어렵다.
- 예배를 보지 못한다

◆ 야경증

자다가 갑자기 겁에 질려 깨거나 소리를 지르는 증상.

- 기도하며 신앙을 유지하기 어렵다.
- 학교나 업무 프로젝트에 집중할 수 없다.
- 주변 사람들에게 애정을 표현하지 않는다.
- 희맛과 낙과적 관점을 유지하기 어렵다.
- 자존감을 유지하며 스스로를 탓하지 않으려 해도 잘 되지 않는다.
- 생각을 또렷이 표현하지 못한다.
- 거강을 유지하지 못한다(잘 먹거나 푹 자는 등).
- 다른 사람에게 모범을 보이기 어렵다.

갈등과 긴장감을 불러일으키는 시나리오

- 자신이나 타인을 다치게 한다.
- 자신에게 깃든 존재와 적대 관계인 영에 빙의된 사람과 마주친다.
- 어린아이나 손아래 형제자매에게 겁을 줘 쫓아낸다.
- 다른 집단 사람들에게 증오심을 드러내는 발언을 한 게 녹음된다.
- 필름이 끊긴 동안 무슨 일이 있었는지 기억해낼 수 없다.
- 어디서 왔는지 알 수 없는 지식과 기억이 머릿속에 존재한다.
- 몸에 난 자국이 언제 어떻게 생겼는지 전혀 기억나지 않는다.
- 저지른 기억이 없는 범죄 때문에 체포당한다.
- 빙의되었다는 사실을 모르는 상태에서 저지른 행동 때문에 극심한 죄책감과 수치식을 느껴 어쩔 줄 모른다
- 시간이 갈수록 빙의 증상이 점점 심해지고 길어진다.
- 고립되거나 기피 대상이 된다.
- 어떻게 된 일인지 알아내려고 도움을 구하지만, 잘못된 진단을 받는다.
- 과거에 빙의를 경험한 뒤, 또 그런 일이 일어날까 봐 불안해한다.
- 학교를 그만둔다.
- 진실을 말해도 아무도 믿지 않는다.
- 원래의 도덕관이나 가치관에 반하는 방식으로 행동한다.
- 빙의 상태에서 저지르는 행동 때문에 인간관계에 갈등이 생긴다.
- 종교를 믿지 않는 가족이 빙의를 부정하며 교회에 도움을 청하지 못하게 한다.

이 기폭제로 발생하는 감정

경외감, 고통, 공포, 괴로움, 굴욕감, 근심, 끔찍함, 두려움, 망연자실함, 무력감, 무서움, 방어적임, 분노, 불안, 외로움, 의심, 자기연민, 전전궁궁함, 절박함, 죄책감, 취약함, 호기심, 혼란, 회의감

함께 쓰면 효과적인 표현

모독하다, 비판하다, 모욕하다, 공격하다, 비웃다, 경련하다, 일그러지다, 뒤틀리다, 욕지기나다, 침입하다, 몸서리치다, 후들거리다, 부르르 떨다, 괴롭히다, 예언하다, 예견하다, 불쑥 내뱉다, 격노하다, 숨이 막히다, 비명을 지르다, 비아냥거리다, 긁다, 비틀다, 공중에 띄우다, 외치다, 거짓말하다, 기진맥진하다, 토하다

작품을 한 단계 끌어올리는 비법

빙의는 논란의 여지가 많은 주제다. 실제로 일어난다고 믿는 사람도, 믿지 않는 사람도 있으며, 그렇기에 이렇다 할 검증된 특성도 없다. 다르게 생각하면 작가 가 원하는 대로 묘사할 만한 여지가 넘쳐나는 셈이다. 이 기폭제가 잘 어울리는 이야기를 구상 중이라면 창의력을 한껏 발휘해서 캐릭터와 상황에 맞춰 활용하 도록 하자.

아주 소중한 누군가나 무언가를 잃은 상태. 대개는 실제 죽음을 경험 한다는 뜻이지만 이혼, 해고, 꿈을 단념하는 등 중대하고 고통스러운 사건도 이에 준하는 커다란 상실감을 불러일으킬 수 있다.

신체적 징후와 행동

- 표정이 멍하다.
- 눈이 충혈되거나 부어오른다.
- 작을 설치다
- 개인위생을 돌보지 않는다.
- 세상을 떠난 이의 옷을 입거나 끌어안고 다닌다
- 목적이나 정처 없이 이리저리 헤맸다
- 가만히 있지 못하고 어떻게든 바쁘게 지내려 한다(미친 듯이 청소 에 열중하거나, 버려두었던 일에 갑자기 매달리는 등).
- 집에서 생생한 기억을 자극하는 특정 장소를 피한다.
- 아무 데도 가지 않으려 하거나, 반대로 집에 혼자 있지 않으려 한다.
- 절박하게 기도한다.
- 고인에게 큰 소리로 말을 건다
- 종교 행사에 더 자주 참석하거나 아예 자리를 피한다.
- 놓친 기회나 시간이 있을 때 하지 못한 일에 미련을 보이며 아쉬워 하다.
- 위로하려는 사람들의 노력을 물리친다.
- 고인의 추억이 담긴 물건을 싹 정리하거나, 반대로 그런 물건에 집 착한다
- 같은 아픔을 겪은 사람들과 함께 있으려 한다.
- 고인을 떠올리게 하는 사람과 장소를 피하거나 일부러 찾아다닌다.
- 평소보다 술을 많이 마신다.
- 평소답지 않거나 무모한 행동을 한다.
- 고인과 관련된 용무를 바로 처리하지 않고 미룬다(가족이 사망한 경우).

- 워래 좋아하던 활동에 흥미를 잃어버린다.
- 안전이나 건강에 부쩍 집착한다.
- 정신 건강과 관련해 상담을 받는다
- 사이가 소원해졌던 이들에게 연락한다(인생이 얼마나 짧은지 깨달 았으므로).

몸 속 감각

- 전체적으로 무거운 느낌이 든다.
- 입맛이 변해서 특정 음식만 찾거나 식욕이 없다.
- 숨쉬기가 힘들다.
- 지칠 대로 지쳐 계속 자고 싶다.
- 가슴이 아프다
- 입이 마른다.
- 목구멍이 죄어든다.
- 머리가 자주 아프다
- 빛과 소리에 민감해진다.
- 잠을 이루지 못한다.
- 속이 불편하다
- 텅 비거나 무감각한 느낌이 들어 소리를 지르고 싶다.

정신적 반응

- 행복한 추억을 떠올리며(특히 밤에) 현실에서 도피한다.
- 자신도 언젠가는 죽는다는 생각에 괴로워한다.
- 자기 신앙을 의심한다
- 뭐가를 결정할 때 확신하지 못하고 주춤거린다.
- 혼란에 빠진다
- 상실을 이해하거나 합리화하려고 애쓴다
- 기억을 각색하거나 재해석해서 상실감을 최소화하려 한다('그 사람은 내 발목을 잡을 뿐이었어' '어차피 자금 조달하느라 쩔쩔매던 회사따위, 잘린 게 오히려 잘된 거야'라는 식으로)
- 상실을 초래한 사건들을 머릿속으로 계속 되풀이한다.
- 누군가 탓할 사람을 찾는다.
- 아주 사소한 잘못이나 실수까지 하나하나 되짚으며 스스로를 비

난한다.

- 예전에 비슷한 상실을 겪은 이들을 살뜰히 살피지 못한 데 죄책감을 느낀다.
- 함께 슬퍼해주는 사람이 없다고 느낀다.
- 인생을 바라보는 시선이 무관심하게 바뀐다.
- 예전의 선택을 후회한다.
- 내려놓고 나아가야 한다는 압박감이 든다.
- 계속 살아갈 수 있을지 자신이 없다.
- 현실을 받아들이지 못한다.
- 원래 하던 생활을 해나가는 것조차 벅차게 느껴진다.
- 빨리 잊고 나아가거나 같은 고통을 겪은 적 없는 사람들이 얄밉다.
- 달라진 현실을 받아들이지 않으려고 발버둥 친다.

사별이 미친 영향을 숨기려는 행동

- 억지로 밝은 척한다(항상 들떠 있거나, 행복하다고 말하는 등).
- 업무나 맡은 일에 지나치게 몰두한다.
- 괜찮다며 주변 사람들을 안심시킨다.
- 상실과 연관된 장소나 사람들을 피한다.
- 이사를 하거나 무작정 여행을 떠나는 등 갑작스러운 변화를 꾀한다.
- 상실을 합리화하는 말을 한다.
- 사람들이 상실에 관한 이야기를 나누자고 하면 화를 내거나 짜증을 부린다.
- 재빨리 다른 관계를 맺거나 새 직장을 얻는다.
- 겉모습에 변화를 준다.
- 달라졌다는 지적에 핑계를 대 넘어간다(식이 조절을 해서 살이 빠진 것이라든가, 감기에 걸려 겉모습이 부스스한 것이라든가).
- 슬픈 기억을 자극할 만한 행사에 바쁘다는 핑계를 대고 빠진다.
- 문제가 전혀 없다고 장담하면서 사람들과 거리를 둔다.
- 집요한 질문, 동정, 부탁하지 않은 조언을 피하려고 친구와 가족을 멀리한다.

- 학업에 소홀해져 수업에서 낙제점을 받거나 장학금을 놓친다.
- 취미나 여행 같은 활동을 즐기기 어렵다.
- 기도나 예배 등 신앙 활동에 참여하지 않는다.
- 데이트나 성생활을 즐기기 어렵다.
- 장례나 추모식 준비에 집중하지 못한다.
- 고인의 유언장 집행을 힘들어한다.
- 고인의 유품 정리와 재정 문제를 관리하는 데 애를 먹는다.
- 자신이나 주변 사람의 끼니를 챙길 정신이 없다.
- 상실감을 떠올리고 싶지 않은 탓에, 같은 일로 상처받은 주변 사람들이 얘기 를 나누고 싶어 하면 받아주기 어렵다.
- 무슨 일이 있었는지 남들에게 설명하기 꺼려진다.
- 자녀나 직원 등 책임져야 하는 주변 인물들에게 새로운 문제가 생겼을 때 대 처하기가 벅차다(특히 고인이 항상 그런 문제를 도맡아 처리했을 때).
- 새 직장에 들어가거나 먼 곳으로 이사하는 문제 등 중요한 결정을 선뜻 내리 지 못한다.
- 큰일을 겪기 전과 똑같은 업무 효율을 내기 어렵다.
- 새로운 목표나 꿈에 매진하지 못한다.
- 사람을 믿지 못하게 된다(부당한 일로 상실을 겪었을 때).

갈등과 긴장감을 불러일으키는 시나리오

- 고인이 사실 그리 좋은 사람이 아니었다는 걸 암시하는 비밀을 알게 된다.
- 사건에 불법적인 일이 얽혀 있었다는 사실이 밝혀진다.
- 사별을 겪으며 경제적 곤란에 빠진다.
- 상실을 경험한 다른 캐릭터가 극단적이거나 위험한 행동을 하는 모습을 목격 하지만, 도울 방법을 찾지 못한다.
- 사건의 원인으로 지목되어 비난받는다.
- 심한 우울증에 빠진다.

- 상실을 일으킨 사건에 관련된 두려움이나 공포증이 생긴다.
- 상실 탓에 해로운 인물에게서 자신을 보호해주던 완충장치가 사라져버린다 (해고당하는 바람에 자신을 학대한 부모와 함께 살아야 한다든가)
- 유언장을 두고 싸움이 벌어진다.
- 도움을 주기는커녕 기회를 틈타려는 이들에게 둘러싸인다

이 기폭제로 발생하는 감정

갈망, 걱정, 고뇌, 공감, 공황, 근심, 두려움, 망연자실함, 무력감, 부정, 분노, 불안, 수용, 슬픔, 쓰라림, 아픔, 연대감, 외로움, 우울, 절망, 죄책감, 질투, 체념, 취약함, 항수, 혼란, 후회, 힘겨움

함께 쓰면 효과적인 표현

흐느끼다, 애도하다, 신음하다, 무너지다, 고립되다, 집착하다, 벌컥 화내다, 소리 치다, 탓하다, 의심하다, 공황에 빠지다, 피하다, 틀어박히다, 불신하다, 거리를 두다, 후회하다, 퇴행하다, 약해지다, 갈망하다, 되새기다, 회상하다, 바라다, 아파 하다

작품을 한 단계 끌어올리는 비법

캐릭터가 슬퍼하는 방식은 핵심 신념, 성격 특성, 상실 대상과의 관계에 따라 달라진다. 성격, 주변에서 받을 수 있는 도움, 과거의 트라우마 등 커다란 상실에 대처하는 반응에 영향을 미칠 만한 여러 요소를 두루 고려해야 다음 행동을 그럴듯하게 써낼 수 있다.

신체가 생식 가능한 상태로 변화하는 자연스러운 성숙 과정. 다양한 신체적, 화학적 변화가 동반되며 인간 발달 과정에서 매우 중요한 단 계이자 통과의례다.

신체적 징후와 행동

- 목소리 톤이 변한다.
- 여드름이 심해진다.
- 피부가 지성으로 변한다
- 키가 쑥 자란다.
- 워래 없던 곳에 체모가 난다.
- 기분이 급격히 변한다.
- 쉽게 눈물이 난다
- 면도를 시작한다(얼굴 다리 겨드랑이 등)
- 예전보다 땀이 훨씬 많이 난다.
- 체취가 심해진다
- 체줏 변동이 심하다
- 성별에 따른 신체 변화가 일어난다(골반이 넓어지거나, 가슴이 발달 하거나, 근육량이 많아지거나, 목소리가 낮아지거나, 자주 발기하거나, 성기에 변화가 생기는 등)
- 신체 변화를 불편하게 여기는 행동이나 태도를 보인다(어깨를 움 츠리거나, 구부정한 자세를 취하거나, 헐렁한 옷을 입거나, 후드 티나 모자로 얼굴을 가리는 등)
- 경험이 부족해 몸단장(체모 관리 등)을 제대로 하지 못한다.
- 자기 외모를 비판적인 시선으로 바라본다.
- 새로운 미용 용품(땀 냄새 제거제, 향수, 모발 관리 용품, 화장품 등)을 사용한다.
- 잠이 많아진다.
- 어색하거나 서툴게 움직인다
- 키가 얼마나 자랐는지, 털이 얼마나 났는지 등을 자주(하지만 남모

르게) 확인한다.

- 월경을 시작한다.
- 몽정을 한다.
- 여러 방법으로 자위를 시험해본다.
- 부모에게서 멀어진다.
- 권위 있는 인물에게 반항적으로 행동하거나 싸움을 건다.
- 남들과 시선을 잘 맞추지 않으려 한다.
- 매우 극적으로 행동하거나 감정적 폭발을 자주 일으킨다.
- 또래의 의견을 중시한다.
- 외모에 이런저런 변화를 주며 정체성을 표현하려 한다.
- 혼자 지낼 수 있는 곳에 틀어박힌다.
- 옷과 패션에 관심이 많아진다.
- 좋아하는 것, 관심사, 취미가 달라진다.
- 다른 사람에게 성적 매력을 느끼기 시작한다.
- 또래 친구를 연애 상대로 보기 시작한다.
- 자주성을 추구하며 사생활 보장을 요구한다.
- 약물, 술, 기타 성인용 관심사나 활동에 손을 댄다.
- SNS에 푹 빠져든다.
- 더 공격적이거나 단정적으로 변한다.

몸 속 감각

- 지치고 피곤하다.
- 구역질이 난다.
- 생리통으로 아랫배가 뭉친다.
- 몸이 둔해진 느낌이 든다.
- 팔다리에 성장통이 느껴진다.
- 근력이 강해진다.
- 에너지가 부족하다.
- 몸이 어색하게 느껴진다.
- 자주 강렬한 허기를 느낀다(입맛이 좋아졌거나, 살을 빼려고 굶어서).
- 두통이나 편두통이 온다.
- 성적 충동을 느낀다.

정신적 반응

- 기분이 갑작스레 바뀐다.
- 더 기꺼이 위험을 감수하다
- 인간관계에서나 사람들 앞에서 쉽게 불안을 느낀다.
- 자의식이 부담스러울 정도로 강해진다
- 자신을 남들과 비교하다
- 자신이 겪는 변화가 불편하다
- 강렬한 감정을 느끼다.
- 남들이 나를 어떻게 생각할지 걱정한다.
- 공상에 빠진다(자기가 푹 빠진 대상, 운전, 장래 희망 등에 관해서)
- 충동적으로 변한다.
- 찬찬히 생각하는 데 어려움을 겪는다.
- 지금 하는 행동이 앞으로 어떤 영향을 미칠지 고려하지 않고 현재 에만 집중한다
- 적절한 속도로 성장하고 있는지 의심스럽다.
- 외모와 태도 면에서 스스로 결점이라고 생각하는 부분에만 막대 한 관심을 쏟는다
- 남들은 나를 이해하지 못한다고 여긴다.
- 궁금한 게 있어도 선뜻 다른 사람에게 물어볼 마음이 들지 않는다.
- 모든 일이 중대하게 느껴진다.
- 다른 누군가처럼 되고 싶어 하며, 그 사람을 질투한다.
- 자기 삶을 저혀 통제하지 못하다고 느끼다
- 권위 있는 인물에게 반감을 품는다.
- 어린 시절을 그리워한다.
- 자신의 성적 지향이나 성 정체성에 의문을 품는다.

사춘기를 숨기려는 행동

- 겪고 있는 변화를 계속 부정한다.
- 헐렁한 옷을 입는다.
- 머리카락을 늘어뜨려 얼굴을 가린다.
- 아파서 학교에 못 가겠다고 꾀병을 부린다.

- 발기를 숨기려고 애쓴다.
- 몸의 변화를 무시하며 달라진 게 없는 것처럼 행동한다.
- 체액이 묻은 빨랫감을 감춘다.
- 어린 시절에 쓰던 물건에 집착한다.
- 불안하면서도 자신 있는 척한다.
- 부모가 성교육을 하려 하면 기를 쓰고 피한다.

달성하기 어려워지는 의무나 욕구

- 마땅히 누려야 한다고 여기는 독립성을 얻기 어렵다.
- 학업이나 해야 할 일에 집중하기 힘들다.
- 일찍 일어나지 못한다.
- 자신의 감정을 이해하거나 표현하는 데 서툴다.
- 또래 압력에 적절히 반응하지 못한다.
- 친구들이나 짝사랑하는 대상에게 좋은 인상을 주기 어렵다.
- 건강한 자존감을 유지하기 벅차다.
- 상황이 뜻대로 되지 않을 때 참을성을 발휘하기가 쉽지 않다.
- 몸을 편안하게 받아들이거나 외모에 만족하지 못한다.
- 부모와 솔직하게 대화하기 거북하다.
- 가족과 시간을 보내기 불편하다.
- 자신이 어떤 사람인지 알아내는 데 애를 먹는다.

갈등과 긴장감을 불러일으키는 시나리오

- 친구들보다 훨씬 먼저 혹은 나중에 사춘기를 겪는다.
- 성적 괴롭힘을 당하거나 착취 대상이 된다.
- 사춘기를 겪는 동안 가정환경이 불안정해진다.
- 친구와 동시에 같은 사람을 좋아한다.
- 악영향을 끼칠 만한 사람에게 연애 감정을 품는다.
- 실제 나이보다 성숙하게 행동하리라고 주변 사람들이 기대한다(겉모습이 성숙해 보여서).

- 난득 앞에서 온윽 번을 일이 생기다
- 보답받지 못할 짝사랑에 빠진다
- 괴롭힘을 당하거나. 왕따 주동자가 된다.
- 호르몬 불균형 문제로 사춘기 증상이 한층 심해진다.
- 신체변형장애*나 섭식 장애 같은 정신 질환이 생긴다.
- 친구가 위험한 행동(성교, 마약, 도박 등)을 하자고 꼬드긴다.

이 기폭제로 발생하는 감정

간절함, 고양감, 근심, 기대감, 꺼림칙함, 끔찍함, 낙심, 당혹감, 들뜸, 무서움, 변덕 스러움, 부정, 불안, 불편함, 수용, 수치심, 의심, 자신 없음, 자신감, 질투, 체념, 호 기심, 혼란, 힘겨움

함께 쓰면 효과적인 표현

흥분하다, 매혹되다, 감추다, 숨기다, 살펴보다, 회피하다, 일축하다, 부러워하다, 과장하다, 흉내 내다, 딱딱거리다, 안간힘을 쓰다, 놀리다, 만지다, 걸려 넘어지다, 더듬거리다, 틀어박히다, 고립되다, 거부하다, 반항하다, 대들다, 갈망하다, 의구심을 품다 의심하다 과민 반응하다. 폭발하다, 자제심을 잃다

작품을 한 단계 끌어올리는 비법

사춘기는 처음 겪는 일투성이인 시기다. 캐릭터가 여기에 어떻게 반응할지는 사춘기가 언제 시작되는지, 얼마나 준비되었는지, 주변에서 어떤 수준의 도움을 받는지에 따라 달라진다. 사춘기라는 중요한 시기에 접어드는 십 대 초중반 캐릭터를 묘사할 때는 이 요소들을 미리 고려하자.

◆ 신체변형장애Body Dysmorphic Disorder 외모나 신체 결함에 강박적으로 집착하는 정신 질환. 자신의 생각과 신념을 바꾸도록 압박받거나, 주입받거나, 강요당하는 과정. 세뇌하는 주체는 학대범 같은 개인일 수도, 사이비 종교 같은 단체일 수도 있으며 피해자는 자기가 내면화한 관점, 태도, 행동이조작의 산물이라는 사실을 모를 때가 많다.

신체적 징후와 행동

- 옷차림, 식생활, 종교 활동 등에 새로운 습관이나 규칙이 생긴다.
- 예전과 달리 더 제한적인 생활 습관을 따른다.
- 규칙적으로 모임, 집회, 묵상 활동에 참가한다.
- 규칙과 명령을 순순히 따른다
- 난해하거나 대중적이지 않은 새 단어나 용어를 사용한다.
- 취미나 워래 좋아하던 활동을 그만두다
- 사랑하는 사람들과 보내는 시간이 줄어든다.
- 오래 친구들에게 거리를 두다
- 결근이나 결석이 잦다.
- 갑자기 주변 사람들과 연락을 끊는다.
- 가족과 같이 살던 집에서 나간다.
- 직장에서 남들과 어울리지 않는다.
- 끊임없이 세뇌의 주체인 인물이나 단체 이야기를 꺼낸다.
- 전도 활동에 나서서 친구를 단체에 가입시키거나 단체의 사상을 받아들이게 하려고 애쓴다.
- 예전에 품었던 생각과 신념을 의심하거나 비판한다.
- 곧장 답해야만 하는 문자메시지나 전화를 자주 받는다.
- 단체나 지도자의 신조를 덮어놓고 받아들이며 신봉한다.
- 공의존적 * 행동을 보인다.

♦ 공의존

한쪽은 상대에게 지나치게 의존하고, 다른 한쪽은 상대가 자신에게 과하게 의지 하도록 유도해서 정체성을 찾으려는 상태. 의존하는 쪽이 중독자인 경우가 많다.

- 단체나 개인이 요구하는 대로 돈이나 물건을 바친다.
- 세뇌 주체가 제공하는 약물을 사용한다.
- 피곤함에 찌든 모습(시커멓게 그늘진 눈, 멍한 시선, 칙칙한 피부, 대 낮에 꾸벅꾸벅 졸기 등)을 보인다.
- 예전에 드러낸 신념과 모순되는 새로운 의견을 피력한다.
- 반대되는 의견 또는 반박하는 사람을 피하거나, 무시하거나, 헐뜯는다.
- 자신을 제대로 지키지 못한다.
- 말수가 적어지고 특정 주제를 꺼내기 두려워한다.
- 어깨가 앞으로 굽어진다.
- 시선을 아래로 고정한다.
- 몸을 작게 움츠린다.
- 입술을 잘근잘근 깨문다.
- 장신구나 근처에 있는 물건을 만지작거린다.
- 흘끗흘끗 사방을 살핀다(감시의 눈길을 찾는 것처럼).
- 불복종하는 사람이 있는지 살펴보고 다닌다.
- 과도하게 침을 삼킨다.
- 쉽게 깜짝깜짝 놀라고 안절부절못한다.

몸 속 감각

- 영향력 있는 지도자나 인물 앞에서 겁에 질린다.
- 가슴이 팽창하는 감각이 느껴진다(기분이 좋을 때).
- 아드레날린이 솟구친다.
- 생기가 도는 느낌이 든다.
- 뱃속이 파르르 떨린다.
- 가족이 어떻게 된 일인지 따지고 들면 심장박동이 빨라진다.
- 근육이 긴장된다(비위를 맞추고 싶은 사람이 화를 낼 때).
- 가슴이 조여든다(자신을 감독하는 사람이 기분 나빠 보일 때).
- 속이 따끔따끔 아프고 불편하다(뭔가가 어긋났을 때)

정신적 반응

- 가족의 진심, 의도, 조건 없는 사랑을 의심한다.
- 문제의 인물이나 단체와 거리가 멀어지면 취약해지는 느낌이 든다.

- 지시가 없는 상황을 불안해한다.
- 다른 종교를 믿는 사람들을 보며 우월감을 느낀다.
- 특정 사람들 앞에서 해야 할 말과 하지 말아야 할 말을 신중하게 고르다
- 외부(대중매체, 인터넷 등)에서 온 정보를 믿지 않으려 한다.
- 현실을 부정하며 살아간다.
- 자기 믿음과 반대되는 생각과 주장을 들으면 금세 혼란에 빠진다.
- 자신의 새로운 믿음에 의문을 제기하는 '위험한' 생각을 차단한다.
- 스스로 생각하고 자주적으로 결정을 내리기 어려워한다.
- 처벌을 받더라도 자기 잘못이라 여긴다.
- 자신이 누구인지. 어떤 사람인지 혼란스러워한다.
- 기억을 잃어버리거나 잘못 기억한다.
- 시간 감각을 잃는다.
- 누군가 자신의 신앙이나 '보호자'에 관해 의문을 제기하면 공격당 했다고 느낀다.
- 감시당하는 기분이 든다.

외부의 간섭을 피하려는 행동

- 새로운 신앙에 관해 묻는 말에 애매하게 답한다.
- 문제의 단체와 관련된 소지품을 숨긴다.
- 남의 눈을 피해서 종교의식을 한다.
- 주변 사람들에게 그럴싸한 말로 둘러댄다.
- 몰래 빠져나가서 모임이나 집회에 참석한다.
- 문제의 인물이나 단체의 정체를 숨기고 적당히 얼버무린다.
- 자신이 당하는 학대는 자업자득이자 애정의 증표라는 학습된 신념에 매달리며, 감시자가 자신의 '실수'를 교정하도록 도와준다고 남들에게 칭찬하고 다닌다.
- 남들이 이해하지 못할 처벌의 흔적(멍, 베인 상처, 지진 자국 등)을 감춘다.
- 누군가의 긍정적인 면(성실하다든가, 기술이 뛰어나다든가)에 관해서만 언급 한다.

달성하기 어려워지는 의무나 욕구

- 단체에 속하지 않은 사람을 편안하게 대하지 못한다.
- 타인과 진심으로 교류하기 어렵다
- 사랑하는 가족, 친구들과 점점 멀어진다.
- 단체에 가입하라거나 새로운 신념을 받아들이라고 남들을 설득하고 싶지만 잘되지 않는다.
- 선거에 출마하는 등 대중의 검증을 거쳐야 하는 꿈을 추구할 수 없다.
- 자신의 뿌리, 문화, 전통을 저버린다.
- 스스로 결정을 내리기 어렵다.
- 세뇌 주체가 동의하지 않는 경력이나 직업을 추구할 수 없다.
- 뭐가 진실인지 알 수 없다.
- 사람을 믿지 못한다.
- 허용되지 않은 정보에 접근하기 어렵다.
- 도움을 청하기 어렵다(갇혀 있거나, 생명이 위험한 경우).
- 단체를 떠나고 싶어도 간부들의 권력이 너무 강해서 거스를 수 없다.
- 아이들이 학대받지 않게 보호할 수 없다.
- 학대자나 종교 단체를 떠나지 못한다.

갈등과 긴장감을 불러일으키는 시나리오

- 범죄 행위에 가담한 혐의로 체포된다.
- 친구나 가족이 걱정하다 못해 몰아세운다.
- 단체 바깥에서 해답을 찾으려고 시도하다가 발각된다.
- 단체에서 벗어나려던 시도가 좌절된다.
- 사랑하는 사람에게 위협을 가하며 세뇌 주체가 굴복시키려 하다.
- 결혼 생활이 무너진다.
- 하고 싶지 않은 활동에 억지로 참여하도록 강요당한다.
- 언쟁에서 상대방의 말에 제대로 반박하지 못하다
- 금지된 것(인터넷, 다른 이들이 즐기는 자유 등)에 노출되다
- 지금까지 받은 가르침에 의구심을 느낀다.

- 새로운 교리에서 근본적 모순을 발견한다.
- 영햣력을 행사하던 인물에게서 벗어날 기회가 주어진다.
- 갓제로 단체를 떠나게 되거나. 단체가 범죄 혐의로 해체된다.
- 바람직하지 못한 목적으로 아동이 세뇌당하고 있다는 사실을 발견한다.

이 기폭제로 발생하는 감정

감사, 걱정, 겁먹음, 경외감, 곤혹스러움, 꺼림칙함, 단호함, 당황스러움, 망설임, 방어적임, 배신감, 유대감, 의구심, 자신 없음, 전전궁궁함, 좌절감, 집착, 체념, 초조함, 취약함, 혼란, 회한, 흠모

함께 쓰면 효과적인 표현

믿다, 검열하다, 감시하다, 속이다, 꾸며내다, 숨기다, 거짓말하다, 가장하다, 감추다, 무시하다, 끌어안다, 겁주다, 뒤엎다, 의심하다, 미심쩍어하다, 재조정하다, 재 정립하다. 피하다. 끊어내다, 격리하다, 고립시키다, 약속하다, 재구속하다

작품을 한 단계 끌어올리는 비법

세뇌는 은밀한 행위이기에 캐릭터는 그런 일을 당하고 있다는 사실조차 깨닫지 못한다. 세뇌는 시간을 들여 정보를 제한하고, 감정을 조종하고, 핵심 신념을 무 너뜨리고, 대상을 고립시키고, 엄포를 놓아 두려움을 심는 과정이다. 그런 뒤 대 상이 복종하면 보상을 주고 조건을 붙인 애정을 줘서 소중히 여겨지고 보호받고 있다는 착각이 들게 한다.

이런 상황에서 탈출하게 하려면 진실을 깨닫게 해줄 인물이나 계기가 여럿 있어 야 한다. 캐릭터가 이런저런 방식으로 애정 어린 반대에 여러 번 부딪히게 해서 변화가 필요하다는 사실을 깨닫게 하자.

정의

상당히 오랫동안 푹 자지 못한 캐릭터는 수면 부족에 시달린다고 할수 있다. 원인으로는 감각 자극(빛이나 소리 등), 만성 통증, 약물 복용, 정신 질환, 고문, 불규칙한 수면 리듬, 수면 장애, 심한 스트레스나불안 등이 있다. 관련 정보를 얻고 싶다면 '탈진' 항목을 참고하자.

신체적 징후와 행동

- 표정이 멍하다.
- 충혈된 눈이 반쯤 감긴다.
- 눈 밑에 짙게 그늘이 진다.
- 피부가 칙칙하고 생기가 없다.
- 원래보다 나이 들어 보인다.
- 끊임없이 하품을 한다.
- 눈과 얼굴을 문지른다.
- 잠기운을 떨치려고 몸을 부르르 떤다
- 겉모습에 거의 또는 전혀 신경을 쓰지 않아서 부스스해 보인다.
- 계속 눈물이 고인다.
- 대화하는 도중에도 수시로 하품을 한다
- 발음이 뭉개지거나 특정 단어를 더듬거린다
- 어디까지 얘기했는지 잊어버린다.
- 지시하는 말에 느리게 반응한다.
- 실수를 저지른다.
- 근력이 떨어진다(악력이 약해지거나, 평소만큼 무거운 짐을 잘 옮기 지 못하는 등).
- 반응 시간이 길다.
- 기운 없이 흐느적거리며 움직인다.
- 지구력과 체력이 떨어진다.
- 늘 커피를 들고 다닌다.
- 에너지 음료와 보충제를 산다
- 몸에 긴장감이 없다(자세가 축 처지거나, 팔을 양옆으로 힘없이 늘어

٨

뜨리는 등).

- 머리가 너무 무거워서 들어 올릴 수 없는 것처럼 고개가 수그러 진다.
- 발을 질질 끌며 걷는다.
- 균형을 잃고 비틀거리는 등 불안정하게 움직인다.
- 자주 존다(하지만 푹 잠들지는 못한다)
- 버스 안에서, 회의 중, 식사 후에 깜빡 잠든다.
- 살짝 잠이 들려다가 몸을 움찔하며 놀라서 깬다.
- 자려고 온갖 수단을 동워한다.
- 잠드는 데 도움이 될 약을 찾으려고 애쓴다.
- 너무 피곤해서 운동을 하지 못한다.
- 물건을 놔두고 오거나 잃어버린다.
- 그리 중요하지 않은 일로 사람들에게 쉽게 화를 낸다.
- 불면증에 시달린다.
- 자게 해달라고 애워한다(신이나 납치범 등에게).
- 울음을 그칠 수가 없다.
- 쓰러져서 의식을 잃는다.
- 체중이 늘어난다(원기를 보충하려고 단 음식을 먹거나, 식욕을 자극 하는 호르몬 불균형을 겪어서).
- 몸이 자주 아프다.
- 망상이나 환각에 시달린다.
- 심각한 건강 문제가 생긴다.

몸속 감각

- 혈압이 높아진다.
- 두통이 생긴다.
- 눈이 건조하고 따끔거린다.
- 눈에 항상 눈물이 고여 촉촉하다.
- 몽롱해져 현실에서 분리되는 느낌이 든다.
- 피곤함이 뼛속까지 스며들어 움직이기 힘들다.
- 갑작스러운 통증을 느끼다
- 가슴이 답답하거나 뻐근하게 아프다.

- 심장이 빠르게 뛰다
- 속이 울렁거리고 쓰리다(카페인과 불량 식품 섭취로).
- 머리와 몸이 윙윙 울리거나 진동하는 느낌이 든다.
- 폭발성머리 증후군[•]을 겪는다

정신적 반응

- 기민함이 떨어진다
- 기억력이 나빠진다
- 생각에 두서가 없다
- 늘 기진맥진해서 머리가 잘 돌아가지 않는다.
- 집중하는 데 애를 먹고 주의 집중 시간이 짧다
- 여러 단계로 이루어진 일을 효율적으로 처리하지 못한다.
- 예기치 못하게 극단적인 감정 변화를 겪는다.
- 침울함과 불안이 심하다
- 잘못된 결정을 내리기 쉽다(더 큰 위험을 감수하는 쪽으로).
- 잘 자는 사람들을 워망한다(사랑하는 사람까지도)
- 잘 자지 못하는 것을 걱정하며 스트레스를 받는다
- 성생활에 흥미를 잃는다.
- 일상적으로 하는 일(문 잠그기, 보일러 끄기, 반려견 밥 주기 등)을 깜 빡한다.
- 약속을 잊어버린다
- 제때 위험을 포착하거나 위협 요소를 발견하지 못한다
- 생각이 점점 우울하고 극단적인 방향으로 흐른다
- 의욕이 부족하다(의미 있는 목표를 성취하거나, 학교에서 좋은 성적 을 내는 등).
- 피해망상 같은 정신 질환이 생긴다

◆ 폭발성머리 증후군

잠들려고 할 때 폭발하는 듯한 감각을 느끼거나 큰 소리가 들리는 수면 장애.

수면 부족의 영향을 숨기려는 행동

- 커피나 기타 자극제에 의존하다가 신경이 과민해진다.
- 멀쩡하게 행동하려고 약물이나 수면제를 사용한다.
- 할 일을 남에게 맡긴다(너무 피곤해서 일을 해낼 수 없거나, 수준 이하의 결과물을 남들에게 내놓고 싶지 않아서).
- 조금이라도 더 쉬려고 병가를 낸다.
- 수면 부족의 악영향이 눈에 띄는 게 싫어서 좋은 기회를 포기한다.
- 피곤한 기색을 숨기려고 화장을 한다.
- 우저 등 현재 상태에서 수행하기에 위험한 작업을 피한다.
- 스포츠 경기나 정신력 경쟁 등 수면이 부족한 상태가 두드러질 만한 활동을 피하다
- 다른 사람들에게 주도권을 넘긴다.

달성하기 어려워지는 의무나 욕구

- 행사나 복잡한 절차를 주관하기 벅차다.
- 사람들을 관리하기 부담스럽다.
- 아기를 가질 수 없다(수면 부족으로 인한 난임 탓에).
- 새로운 정보를 배우고 기억하기 어렵다.
- 안전하고 세심하게 운전할 수 없다.
- 사랑하는 사람들을 책임지기 힘들다(부모나 보호자로서).
- 중요한 순간에 가족이나 친구 곁을 지키지 못한다.
- 느긋하게 삶을 즐기기 어렵다.
- 건강하고 활동적인 삶을 누리기 어렵다.

갈등과 긴장감을 불러일으키는 시나리오

- 현실과 지나치게 유리된 나머지 입원이 필요한 상태가 된다.
- 수면제를 남용하다가 되레 수면 장애가 생긴다.
- 잠들지 못하는 저주를 남에게 넘겨 괴로움을 끝낼 방법을 누군가가 제시한다.

- 운전 중 잠드는 바람에 사고를 일으킨다.
- 안전 점검을 잊어버리는 바람에 다른 사람이 다친다.
- 수면 박탈 고문을 견디다 못해 비밀을 실토하고 만다.

이 기폭제로 발생하는 감정

갈망, 걱정, 고통스러움, 공황, 괴로움, 당황스러움, 동요, 무력감, 무서움, 불안, 시기심, 씁쓸함, 억울함, 우울, 자기연민, 전전긍긍함, 절망, 절박함, 조바심, 좌절감, 침울함, 패배감, 힘겨움

함께 쓰면 효과적인 표현

명해지다, 졸다, 탈진하다, 하품하다, 걸려 넘어지다, 느릿느릿 걷다, 질질 끌다, 비틀거리다, 휘청이다, 축 처지다, 잠들다, 어눌해지다, 더듬거리다, 반복하다, 잊어버리다, 애원하다, 눈이 감기다, 구부정해지다, 기대다, 애걸하다, 울다, 후들거리다, 덜덜 떨다, 가늘게 떨리다, 주저앉다, 흐느적거리다, 아파하다, 산만해지다, 걱정하다, 꾸벅거리다, 중얼거리다, 잃어버리다, 악화하다, 무너지다

작품을 한 단계 끌어올리는 비법

누구나 가끔은 잠을 못 잘 때가 있지만 결국에는 푹 잔 다음 원기를 회복하기 마련이다. 완전한 회복을 경험한 사람들은 점차 수면을 당연한 것으로 여기게 된다. 그렇기에 수면 부족을 활용하면 '잠은 생각만큼 보장된 자원이 아니다'라는 사실을 깨닫게 해 캐릭터에게 큰 충격을 줄 수 있다.

과음으로 지속적이고 불쾌한 영향을 받는 상태. 얼마나 술을 마셔야 숙취가 생기는지는 캐릭터의 유전적 기질, 체격, 특정 성분에 대한 민 감성에 따라 달라진다. 관련 정보를 얻으려면 '중독'과 '금단현상' 항 목을 참고하자.

신체적 징후와 행동

- 눈을 실낱같이 가늘게 뜬다.
- 고통스럽거나 초췌한 표정(흠칫하거나, 미간에 주름을 잡거나, 찌푸 리는 등)을 짓는다
- 느리고 투박하게 움직인다.
- 이마를 문지르거나 손가락으로 관자놀이를 꾹꾹 누른다
- 입안이 말라서 침이 돌게 하려고 혀를 움직이면 쩍쩍 달라붙는 소리가 난다.
- 눈에 보일 만큼 후들대고 휘청거린다.
- 손이나 팔을 들어 빛을 가린다.
- 중얼거리며 신음한다
- 균형을 잘 잡지 못한다(벽이나 가구에 부딪히거나, 발이 걸려 넘어지는 등).
- 표정이 몽롱하다.
- 목이 구부정하다.
- 머리카락이 늘어져 얼굴을 가린다.
- 눈과 손의 협응 능력이 떨어진다(실수로 물건을 넘어뜨리거나 떨어 뜨리는 등).
- 소근육을 쓰는 일에 애를 먹는다.
- 소파 위나 바닥에 누워 둥글게 웅크린다.
- 팔로 몸이나 머리를 감싼다.
- 방이 빙빙 도는 것 같은 느낌을 막으려는 듯이 머리를 붙든다.
- 기어다닌다(서 있거나 걸으려고 하면 균형을 잡지 못하고 넘어져서).
- 말을 걸면 무기력하게 반응한다(끙 소리를 내거나, 손을 휘젓거나.

어깨를 으쓱하거나, 고개를 젓는 등).

- 탁자에 엎드려 팔로 머리를 받치다
- 큰 소리 강한 및 갑작스러운 움직임에 움찔하며 물러난다.
- 실내에서도 선글라스를 쓴다.
- 진통제를 찾으려고 서랍이나 약상자를 뒤적거린다.
- 겉모습이 엉망진창이다(토사물이나 술 얼룩이 묻은 구깃구깃한 옷, 녹아내린 화장 얼굴에 새겨진 베개 자국 등)
- 토하다
- 눈에 띄게 딲을 흘린다.
- 무례하게 군다
- 힘없이 축 처진 자세를 취한다.
- 가만히 누워서 움직이지 않으려 한다.
- 얼굴이 부어서 부석부석하다.
- 눈밑이 축 늘어진다.
- 밬읔 질질 끌거나 어기적거리며 걷는다
- 어깨를 웅크리고 팔을 축 늘어뜨린다.
- 똑바로 서지 못하고 휘청거린다.
- 눈에 핏발이 선다.
- 눈에 손마디를 대고 꾹꾹 눌러 마사지한다.
- 눈을 비비거나 콧마루를 손가락으로 누른다.
- 손이나 손가락이 가늘게 떨린다.
- 담요 아래나 자기 방 같은 곳에 숨거나, 후드 티 모자를 푹 눌러 쓴다
- 손을 휘저어 깨우려는 사람을 물리친다.
- 평소와 다른 장소에서 일어난다(욕조나 옷장 안, 낯선 사람 집, 맨바 다. 현관에 놓인 의자 위. 변기를 껴안은 채 화장실에서 등).
- 수도꼭지에 직접 입을 대거나, 컵 혹은 병에 물을 따라 벌컥벌컥 마신다
- 토할까 봐 음식을 먹지 않으려 한다(혹은 도움이 되기를 바라며 특정 음식을 먹는다).
- 일어나 보니 베이거나 긁힌 상처가 나 있거나 멍이 들어 있지만,

어떻게 된 일인지 기억나지 않는다.

- 일어나 보니 옆에 낯선 사람이 누워 있다.
- 어제의 구겨진 옷을 다시 입고서 다음 날 아침에 터벅터벅 집에 돌 아온다.

몸 속 감각

- 시야가 흐리다.
- 머리가 아프다.
- 입이 바싹 마른다.
- 입안에서 불쾌한 맛이 느껴진다.
- 빛과 소음에 민감하다.
- 속이 울렁거리거나 심한 구역질이 올라온다.
- 위가 아프다.
- 소화가 안 된다.
- 방이 빙빙 도는 느낌이다.
- 어지럽다
- 몸이 후들후들 떨린다.
- 심한 갈증이 난다.
- 근육이 피곤하고 아프다(욱신거리거나, 쿡쿡 쑤시거나, 얻어맞은 듯 아프거나, 결리는 등).
- 심장이 빠르게 뛴다.
- 귀에서 맥박 소리가 쿵쿵 울린다.

정신적 반응

- 간절히 자고 싶다.
- 쉽게 짜증이 난다.
- 생각이 뚝뚝 끊겨 집중할 수 없다.
- 움직이기 싫다.
- 특이한 숙취 해소법(기름진 음식이나 날달걀 먹기 등)을 기꺼이 시 도한다.
- 어떻게든 숙취 증상을 완화하려고 애쓴다(빛과 소음을 피하고, 물을 잔뜩 마시고, 숙취 해소제를 구해오는 등).
- 불안이나 우울 증세를 보인다.

- 숨거나 사람들을 피하고 싶어진다.
- 죄책감이나 수치심을 느낀다.
- 술을 마시는 동안 일어났던 일이 띄엄띄엄 떠올라 걱정된다.
- 무슨 일이 있었는지 기억하려고 애쓴다.
- 어리석은 짓을 저지르지는 않았는지 확인하기 위해 술자리에 함께 있었던 사람을 찾는다.

숙취를 숨기려는 행동

- 입냄새를 숨기려고 구취 제거 사탕을 먹거나 구강 세정제를 쓴다.
- 잠을 설쳤다고 투덜거린다(부스스한 모습과 짜증을 설명할 핑계로).
- 직장에 병가를 낸다.
- 과음한 사실을 솔직히 말하지 않고 식중독에 걸렸다고 둘러댄다.

달성하기 어려워지는 의무나 욕구

- 아이들, 형제자매, 동료를 비롯한 타인에게 참을성을 발휘하기 어렵다.
- 어려운 시험이나 업무 회의에서 좋은 성과를 내지 못한다.
- 믿음직하고 책임감 있는 모습을 보일 수 없다.
- 진지하고 자제력이 강한 사람이라는 평판을 유지할 수 없다.
- 술에 취해 사람들을 실망시키는 바람에 인정받기 어려워진다.
- 궁정적인 첫인상을 주지 못한다(예비 배우자의 가족, 면접 담당관, 중요한 고객 등에게).
- 아침 약속에 멀쩡한 모습으로 시간 맞춰 나갈 수 없다.
- 주방에서 요리하거나 직장에서 점심을 준비하는 등 음식에 관련된 일을 성공 적으로 해내기 어렵다.

갈등과 긴장감을 불러일으키는 시나리오

- 위기(화재, 지진, 총기 난사 등)가 닥쳤을 때 숙취로 정신을 차리지 못한다.
- 의무적으로 참석해야 하는 자리가 있다(양육권 심리, 직장 행사 등).

- 사랑하는 사람이나 상사에게 숙취 증상을 숨겨야 한다.
- 정신을 차린 뒤 오랫동안 지킨 금주 맹세를 깨뜨리고 말았다는 사실을 깨닫는다.
- 많은 것이 걸린 상황에서 주변 사람들이 자신의 능력에 의지한다.
- 술에 취해 저지른, 본인은 기억하지 못하는 일로 비난받거나 체포당한다.
- 큰 소음이 나고 활동량이 많은 행사(회사 수련회 등)에 참석해야 한다.
- 음주를 못마땅하게 여길 만한 인물(부모, 배우자, 성직자 등)에게 숙취에 시달 리는 모습을 들킨다.
- 돈이나 신분증 없이 낯선 장소에서 깨어난다.
- 제정신이었으면 절대 엮일 일이 없었을 사람 옆에 누운 상태로 잠에서 깨어난다.
- 매우 거슬리는 사람 앞에서 숙취를 달래야 한다.

이 기폭제로 발생하는 감정

괴로움, 끔찍함, 난처함, 당황스러움, 무관심, 변덕스러움, 부정, 섬뜩함, 성가심, 수치심, 슬픔, 염려, 자기연민, 자기혐오, 죄책감, 짜증, 찜찜함, 초조함, 취약함, 침 울함, 혼란, 후회

함께 쓰면 효과적인 표현

잠들다, 구부리다, 수그리다, 후들거리다, 덜덜 떨다, 혀가 꼬부라지다, 끙끙거리다, 신음하다, 투덜거리다, 피하다, 휘청거리다, 걸려 넘어지다, 주저앉다, 컥컥거리다, 토하다, 게우다, 꼬르륵거리다, 터벅터벅 걷다, 질질 끌다, 웅크리다, 비틀거리다, 눈을 가늘게 뜨다, 문지르다, 아파하다, 뒤척이다, 숨다, 구역질하다, 꾸물거리다, 소변을 보다, 비척거리다, 굴러떨어지다, 시름시름 앓다, 속이 뒤틀리다, 무너지다, 힘겨워하다, 뒤지다, 더듬거리다, 붙들다, 애걸하다, 보채다, 긁다, 껴안다, 움츠러들다, 홀짝이다

작품을 한 단계 끌어올리는 비법

알코올의 영향으로 고통받는 캐릭터는 어떻게든 괴로운 몸 상태를 호전시킬 방법에만 집중하기 마련이다. 이렇게 집중력이 떨어지고 짜증 내기 쉬운 상태를 활용해서 인간관계에 갈등을 일으키거나, 캐릭터가 적절히 대처하지 못하는 와중에 새로운 스트레스 요소를 추가해보자. 술에 취했을 때 한 행동이나 내뱉은 말때문에 느끼는 후회를 곁들이는 것도 좋다.

긴장이나 부담을 느끼는 스트레스 상태는 캐릭터에게 다양한 영향을 미친다. 특히 장기적 스트레스는 인지나 신체에 심각한 문제를 일으 킬 만큼 몹시 해롭다.

신체적 징후와 행동

- 근육이 굳는다.
- 턱에 힘이 들어갔다
- 회줔이 튀어나오다
- 시선을 고정하지 못하고 여기저기 흘끗거린다.
- 입꼬리가 아래로 처진다.
- 평소보다 나이 들거나 초췌해 보인다
- 스트레스의 무게를 털어내려는 듯 어깨를 으쓱하거나 돌린다.
- 목을 무지르거나 양옆으로 꺾는다
- 손가락으로 머리카락을 쓸어 넘긴다.
- 손과 팔을 털어서 에너지를 발산하다
- 뻔뻔하게 굳은 목을 앞으로 숙인다
- 이리저리 서성거린다.
- 이쪽저쪽으로 급하게 뛰어다닌다.
- 짧은 문장으로 빠르게 말한다.
- 사람들에게 날카롭게 명령한다.
- 큰 소리로 또는 위압적으로 말한다
- 부탁하지 않고 직접적으로 요구한다.
- 강하게 힘을 주며 사무적으로 악수한다.
- 다른 사람들만큼 체계적으로 준비하지 못한다
- 끊임없이 움직인다.
- 기계적이고 효율적으로 지루한 반복 작업을 해낸다.
- 일이 조금만 잘못되어도 쉴 새 없이 불평한다.
- 시끄럽게 꺾을 씹거나 손마디를 꺾으면서 스트레스를 해소한다.
- 끼니를 건너뛰다.

- 타인이나 그 사람의 작업물을 쉽게 비판한다
- 필수적이지 않은 활동(헬스장 가기, 봉사 활동, 친구들과의 저녁 모임 등)을 줄인다
- 공격적이거나 무모하게 우저한다
- 사람들에게 소리를 지른다.
- 성질이 급해진다.
- 요란하고 거친 음악을 듣는다.
- 더 공격적으로 변한다.
- 샄이 찌거나 빠지다
- 음식을 헤집으면서 정작 먹지는 않는다.
- 필수적이지 않거나 스트레스가 심한 일을 미적미적 미류다
- 꼭 해야 하는 일을 회피한다
- 조금만 자극받아도 울음을 터뜨린다.
- 자면서 이를 간다.
- 자다가 자꾸 깨서 개운치 않게 일어난다.
- 잔병치레가 잦다.
- 술이나 약에 의존해 잠든다.

몸 속 감각

- 초조해서 가만히 있지 못한다.
- 목과 허리가 아프다.
- 근육이 긴장하거나 경련한다.
- 이를 갈거나 세게 악물어서 턱이 아프다.
- 머리가 자주 아프다.
- 식욕이 줄어든다.
- 위가 뭉치고 경력이 일어난다
- 소화불량에 시달린다.
- 심장이 빠르게 뛰다(고혈압)
- 속이 쓰리다.
- 개운치 못한 상태로 잠에서 깨다.
- 활력과 성욕이 감퇴한다.
- 탈진하다

- 위궤양이 생긴다.
- 가슴에 통증을 느낀다.

정신적 반응

- 초조하다.
- 꼬리를 무는 생각을 멈출 수 없다(특히 밤에 심해져서 잠을 설친다).
- 집중하기 어렵다.
- 방어적으로 행동한다.
- 꼬치꼬치 따지고 든다.
- 창의력을 발휘할 여유가 없다.
- 사소한 일 하나까지 큰 문제라고 여긴다.
- 끊임없이 짜증이 나서 견디기 어렵다.
- 태도가 점점 부정적으로 변한다.
- 소소한 일에서 가치를 찾아내거나 즐거움을 느끼지 못한다.
- 불안해하며 어찌할 바를 모른다.
- 계속 실수를 저지르며 상황을 통제하지 못하고 있다고 느낀다.
- 결정 내리기를 몹시 꺼린다.
- 사랑하는 사람들에게 쓸 에너지가 없는 것에 죄책감을 느낀다.
- 다른 사람들은 신경 쓰지 않는 상황에 스트레스를 받는다는 사실 이 창피하다.
- 피해망상에 가까울 정도로 걱정이 심하다.

스트레스를 숨기려는 행동

- 사람들에게 "난 진짜 아무렇지도 않아"라고 말한다.
- 부탁을 거절하지 않는다(거절하는 편이 나을 때조차).
- 긴장을 풀기 위해 눈을 감고 심호흡한다.
- 주변에 아무도 없을 때 긴장 완화 요법을 시도한다.
- 요가 수업을 듣거나 운동 강도를 높여서 스트레스를 해소하려 한다.
- 중요한 일에 돈과 에너지를 집중하기 위해 자유 시간, 취미, 활동을 포기한다.
- 사람들 앞에서는 자신만만하게 행동하지만 혼자가 되면 무너진다.
- 가족이 잠든 뒤 다시 일하러 간다.

- 스트레스 때문에 터진 행동(탈진, 버럭 화내기 등)에 다른 핑계를 댄다.
- 과도한 업무량을 굳이 조절하지 않고 그대로 떠맡는다.
- 말투나 행동이 과했다며 사과한다.

달성하기 어려워지는 의무나 욕구

- 차분하고 침착한 태도를 유지하기 어렵다.
- 꼭 해야 하는 일에 집중할 수 없다.
- 개운하게 잘 자지 못 한다.
- 실수하지 않고 일을 철저히 해내기 힘들다.
- 명확하면서도 상대를 존중하는 태도로 의사소통하기 어렵다
- 신중한 결정을 내리지 못한다.
- 느긋하게 긴장을 풀며 자신을 돌보지 못한다.
- 결혼 생활이나 가정 내 불화를 해결하기 벅차다

갈등과 긴장감을 불러일으키는 시나리오

- 아무 잘못도 없는 가족이나 친구에게 화풀이한다.
- 시간이나 자원을 아끼려고 절차를 무시했다가 질책당한다
- 너무 지쳐서 고대하던 가족 나들이에 참석하지 못한다.
- 새로운 문제(반려견이 실종되거나, 차가 고장 나는 등)가 생긴다.
- 조바심을 내거나, 뾰족하게 굴거나, 벌컥 화를 내는 바람에 사과해야 할 처지 에 놓인다.
- 중대한 실수를 저지른다.
- 시간제한이 생겨서 그러잖아도 스트레스가 심한 상황이 더욱 나빠진다.
- 이미 한계에 도달한 상황에서 사랑하는 사람이 뭔가를 요구한다.
- 교통법규 위반으로 경찰에게 불러세워지자. 그만 폭발하고 만다.
- 성격이 불같거나 불안정한 사람에게 과민 반응하며 무례하게 군다.
- 유리한 패를 잃는 바람에 상황이 한층 어려워진다
- 한시가 중요한 상황에 몸이 아파져 열외당한다.
- 중요한 약속을 깨뜨린다

이 기폭제로 발생하는 감정

걱정, 격분, 낙심, 당혹스러움, 동요, 두려움, 방어적임, 분노, 불안, 서운함, 억울 함, 우울, 의심, 자괴감, 조바심, 좌절감, 침울함, 패배감, 힘겨움

함께 쓰면 효과적인 표현

긴장하다, 압박하다, 몰아가다, 쥐어짜다, 밀어붙이다, 지치다, 진이 빠지다, 괴롭히다, 찌푸리다, 걱정하다, 요구하다, 강요하다, 애쓰다, 희생하다, 좌절하다, 균형을 잡다, 병행하다, 간신히 버티다, 걸러내다, 뒤틀리다, 떠넘기다, 폭발하다, 비틀다, 속이 뒤집히다. 골라내다, 선택하다, 피하다, 관계를 끊다, 안달하다

작품을 한 단계 끌어올리는 비법

스트레스를 받아 몸이 뻣뻣하게 굳은 캐릭터를 등장시킬 때는 스트레스의 근본 원인, 그리고 이에 영향받은 감정이나 판단을 함께 보여줘야 한다. 그래야 캐릭 터가 지금 무슨 일을 겪는지, 신체적 징후가 기폭제와 어떻게 연관되는지 독자들 에게 고스란히 정달할 수 있다. 정의

신체 질환과 장애는 매우 흔하며 여기에는 다양한 경향성, 결손, 제한 이 포함된다. 한계를 안고 살아가기는 쉽지 않으며 다른 사란과 똑같 으 삶을 누릴 수는 없을지도 모르지만 신체 질환이나 장애는 이를 걸 림돌이라고 인식할 때만 기폭제로 작용해 감정을 증폭하고 자극한 다. 대개는 캐릭터가 장애인 차별(예를 들어 사회적 편견, 공공장소의 접근성 미비, 분리 정책 등), 자기 신체로는 대처가 어렵거나 불가능한 위험에 맞닥뜨린 상황이 여기 해당하다

이 항목의 내용은 매우 일반화되어 있으며, 특정한 신체적 문제가 있 는 캐릭터를 설정하기 위한 브레인스토밍의 출발점에 지나지 않는다. 는 점에 유의하자 신체 질환과 관련된 고정관념의 합정에 빠지지 않 으려면 먼저 캐릭터에게 부여할 질화이나 장애를 꼼꼼히 조사하고 아이디어를 가다듬어야 하다

신체적 징호와 행동

- 휠체어, 보행 보조기, 전동 카트 같은 이동 장비를 사용하다
- 특정 질화에 맞는 약을 보용하다
- 보조견을 데리고 다닌다
- 특정 활동을 하려면 가족. 간호사나 간병인의 도움을 받아야 한다.
- 더 편하게 움직이기 위해 맞춤 신발, 보조기, 보철물을 착용한다.
- 눈에 띄게 절뚝이며 걷는다
- 천천히 신중하게 움직인다
- 남들보다 특정 활동에 시간이 오래 걸린다는 점을 고려해 일정을 넉넉하게 잡는다
- 정해진 식습관을 따른다
- 매일 정해진 요법대로 스트레칭이나 운동을 한다.
- 움찔거리거나 뻣뻣하게 움직이는 등 겉으로 드러나지는 않으나 질 환에 관련된 징후(고통, 피부 민감성, 피로 등)를 보인다.
- 병을 악화할 우려가 있는 음식을 피한다.
- 자주 진료를 받는다

- 수술이나 치료를 받아야 한다.
- 시간과 에너지를 아끼는 방법을 동원한다(설거지를 하지 않으려고 좋이 접시를 쓰거나, 요리하는 대신 음식을 배달시키는 등).
- 자주 쉬어야 한다.
- 멍이 들거나 긁혀서 고생한다(거동이 불편하거나, 시력이 약해진 경우).
- 말하는 데 애를 먹는다.
- 눈에 띄게 몸이 떨린다.
- 안심할 수 있는 대상에게 좌절감을 드러내며 짜증을 낸다.
- 병이 갑자기 재발해서 모임 참석을 취소한다.
- 몸에 부담을 주는 활동을 피한다.
- 사람들 앞에서 시선 받는 일을 피한다.
- 목적지까지 무사히 도착할 방도가 없어서 고대하던 외출을 포기 한다.
- 고통으로 기진맥진하거나 정신을 차릴 수 없어 행사에서 일찍 빠져나간다.
- 모임 초대를 거절하며 핑계를 댄다.
- 외출하기가 까다롭고 불편해서 집에만 머무른다.
- 동정받고 싶지 않아서 자신을 몰아붙인다.
- 다른 사람들 앞에서 괜찮은 척한다.

몸 속 감각

- 몸에 기운이 전혀 없다.
- 몸 일부나 전체에서 다양한 강도의 고통이 느껴진다.
- 근육이 피곤하거나 약해진다.
- 발밑이 불안정한 느낌이 든다.
- 어지럽고 쓰러질 것 같다.
- 소화 문제(변비, 과민대장 증후군, 복부 경련 등)가 생긴다.
- 근육이나 신체 말단이 무겁고 둔하게 느껴진다.
- 귀가 울린다.
- 시야가 흐릿하다.
- 감각이 예민해진다.

- 피부가 근질근질하거나 따끔거리는 느낌이 든다
- 환상통을 느낀다(팔이나 다리를 잃은 경우)

정신적 반응

- 복지 혜택이나 지원이 부족해서 자주 좌절감을 느끼다
- 아무도 자신의 상황을 제대로 알지 못해서 오해받는 듯하다
- 증상이 재발하거나, 다른 병에 걸리거나, 상태가 나빠질까 봐 겁 낸다
- 사람들이 빤히 쳐다보거나 무시하면 당황하거나 화가 난다.
- 공공장소에서 불안이 심해진다
- 머릿속이 흐리다.
- 자신을 종종 남들과 비교하다
- 인생이 너무 불공평하다고 느끼다
- 건강 문제가 없는 사람들을 부러워한다
- 남들과 다른 자신의 모습이 지나치게 눈에 뛰다고 느끼다
- 자신이 평범하지 못하다고 느끼다
- 상태가 나빠질까 봐 걱정한다.
- 남들에게 짐이 된다고 느끼다
- 더 많은 일을 할 수 있으면 좋겠다고 생각한다
- 자존감과 자부심이 떨어져 힘겨워한다.
- 약값이나 집세 등을 낼 수 있을지 재정 상태를 걱정한다
- 투정꾼으로 보일까 봐 자기 경험을 잘 이야기하지 않는다.
- 감정적으로 지친다
- 우울증이나 공황장애 같은 정신 건강 문제가 생긴다
- 어려운 일이 생기면 필사적으로 무제 해결에 집중하다
- 기분이 처지면 즐거운 활동을 하면서 기운을 내려고 노력한다.
- 취미에 힘을 쏟는다.
- 사소한 일, 몸 상태가 좋은 날을 감사히 여긴다.
- 마음챙김을 수련하고 매사에 감사하려 한다.
- 개인적 성취를 스스로 축하한다.
- 하루하루 충실히 살아가려고 노력하다

신체 질환이나 장애를 숨기려는 행동

- 감정을 꾹꾹 눌러 담는다.
- 기분에 관해 거짓말을 한다.
- 관계 없는 일로 공연히 화를 낸다.
- 도움을 거절한다.
- 장애인 차별을 지적하지 않고 온화하게 행동하며 타협한다.
- 사람들에게서 거리를 둔다.

달성하기 어려워지는 의무나 욕구

- 청소를 비롯한 집안일이 힘에 부친다.
- 즉흥적으로 뭐가를 하기 부담스럽다.
- 독립적인 생활이 어렵다.
- 장애나 질병이 있어도 일하는 데 큰 문제가 없을 만한 직장을 찾기 까다롭다.
- 타인을 적극적으로 돕고 지지하기가 쉽지 않다.
- 고등교육을 받기 어렵다(학비와 접근성 문제로).
- 여행, 특히 거리가 멀거나 기반 시설이 부족한 지역으로 이동하기 어렵다.
- 경제적 자유를 누리기 힘들다.
- 대중교통에 의지해 돌아다니기 불편하다.
- 눈에 띌 만한 행사에 참석하고 싶지 않다(눈에 띄는 것을 불편하게 여기는 경우).
- 혼자 돌아다니기 어렵다(출근, 일상적 잡무 처리 등).
- 자신을 변호하는 데 서투르다.
- 데이트하기 곤란하다.
- 의사소통이 부담스럽다(언어 관련 문제가 있거나, 마음을 열기 힘들어하는 경우).

갈등과 긴장감을 불러일으키는 시나리오

- 장애인 접근성 문제로 좋아하는 활동을 즐길 수 없거나, 학업에 지장을 받거나, 다른 이들과 경쟁할 수 없다.
- 장애인 차별을 지적했다가 공격당해서(언어적이나 신체적으로) 트라우마가 한

층 심해진다.

- 자신을 지원해주던 친구나 가족과 사이가 벌어진다.
- 복잡한 건강보험 문제를 혼자 처리해야 한다.
- 남들에게 힘이나 권력으로 괴롭힘당한다.
- 남에게 이용당한다.
- 차별 대우를 받는다.
- 도와줄 사람이 없거나, 보조 기구가 작동하지 않거나(전동 휠체어 배터리가 떨어졌다든가), 혼자 맞설 수 없을 것 같은 문제에 맞닥뜨려 신변이 안전하지 않다고 느낀다.
- 가식적이거나, 제멋대로거나, 게으르거나, 매사에 부정적인 가족과 함께 오랜 시간을 보내야 한다.

이 기폭제로 발생하는 감정

갈망, 공황, 근심, 낙심, 단호함, 모욕감, 무력감, 무서움, 반항심, 분노, 불신, 불안, 소외감, 실망, 씁쓸함, 자신 없음, 짜증, 체념, 패배감, 혐오감, 환멸, 힘겨움

함께 쓰면 효과적인 표현

버럭 화내다, 투덜거리다, 의심하다, 말다툼하다, 타협하다, 피하다, 간절히 바라다, 몽상하다, 약속하다, 거절하다, 용서하다, 억울해하다, 절뚝거리다, 조종하다, 헤처나가다, 시험해보다, 설명하다, 손을 뻗다, 지적하다, 문제를 해결하다, 적용하다

작품을 한 단계 끌어올리는 비법

이 기폭제로 반응하는 방식을 묘사할 때는 성격 특성뿐 아니라 해당 질환이나 장애가 생긴 지 얼마나 되었는지를 고려해야 한다. 아직 상황을 파악하고 알아가는 중인 인물은 오랫동안 문제를 관리하며 살아온 사람보다 반응이 격할 가능성이 크다. 마찬가지로 비관주의보다 낙관주의에 가까운 캐릭터는 어려운 시기에도 감정을 잘 통제하는 편이다.

아직 준비되지 않았을 때 행동에 나서거나 뭔가를 결정하라는 압력을 받아 생겨난다. 이런 상황에는 대개 남들이 바람직하다고 여기는 쪽을 선택해야 한다는 타인의 기대도 동반된다.

신체적 징후와 행동

- 초조함이나 불편함이 겉으로 드러난다(몸을 꼼지락거리거나, 손톱을 깨물거나, 손가락으로 다리를 타닥타닥 두드리거나, 머리카락을 계속 넘기거나, 목뒤를 문지르는 등).
- 정보를 더 얻으려고 질문을 던진다.
- 아래를 내려다보며 입술을 힘주어 다문다.
- 팔로 몸을 감싼다.
- 천천히 숨을 내뱉는다.
- 침을 자주 삼킨다.
- 자세를 바로잡는다.
- 서성거린다.
- 입술을 적시고 꾹 깨문다.
- 조용해진다.
- 이마, 입가, 눈가에 주름이 잡힌다.
- 땀이 많이 난다.
- 어깨를 끌어 올리며 움츠린다.
- 해야 할 선택이나 행동과 연결된 장소, 물건, 사람, 상징 등에 집중 한다.
- 손을 씻듯이 맞비빈다.
- 평소보다 천천히 움직인다.
- 반지나 단추 같은 물건을 반복해서 돌린다.
- 손을 써 팔을 위아래로 문지른다.
- 다리를 꼬았다 풀었다 한다.
- 손바닥을 바지에 문질러 땀을 닦는다.
- 옷이 불편하기라도 한 것처럼 매무새를 고친다.

0

- 온기 단추나 벨트를 푸다
- 마치 거기서 힘을 얻으려는 듯이 의미 있는 물건을 손에 꼭 쥔다.
- 초조해하며 깜짝깜짝 놀란다.
- 시간을 자주 확인한다.
- 휴대전화 문자메시지나 이메일을 계속 확인한다.
- 끼니를 거른다.
- TV 채널을 계속 돌리거나 아무 생각 없이 SNS를 훑어본다.
- 매일 하던 일과를 건너뛰다
- 부담 주는 사람을 피하다
- 시간을 끈다
- 시간이 지연되는 데 핑계를 댄다.
- 결정을 내리지 않고 협상해서 빠져나가거나 타협하려 한다.
- 대화 중 딴생각을 하다
- 생각에 잡겨 허공을 멍하니 바라본다.
- 업무나 학교 프로젝트 마감일을 미뤄달라고 요청한다.
- 잠을 잘 자기 위해 약을 먹는다.
- 다른 이들에게 조언을 구한다.
- 압박감의 원인을 제공한 사람에게 방어적이거나 공격적으로 대 하다
- 사소한 일에 벌컥 화를 낸다.

몸속 감각

- 가슴과 복부가 무겁고 답답하다.
- 에너지가 남아돌아서 몸이 근질근질하다.
- 채워지지 않는 허기와 갈증이 느껴진다.
- 식욕이 없다.
- 호흡이 빨라진다.
- 위장이 꾸르륵거린다.
- 위가 아프다
- 평소보다 심장이 빠르게 뛴다.
- 신체 말단이 저릿저릿하다.
- 어지럽다.

- 불면증에 시달린다.
- 과열된 느낌이 든다.
- 속이 쓰리다.
- 위궤양이 생긴다.

정신적 반응

- 최대한 뒤로 미룬다.
- 가능한 선택지를 찾아내는 데 열중한다.
- 시간이 빨리 흐른다고 느낀다.
- 결정을 내려야 하는 마감 시한이 두렵다.
- 스스로 준비되지 않았고 능력이 없다고 느낀다.
- 사소한 일에도 어쩔 줄 모른다.
- 답답함이 점점 심해진다.
- 공황에 빠질 것 같다.
- 이런 상황으로 이끈 선택(특정 인물과 어울린 것, 즉시 거절하지 않은 것 등)을 후회한다.
- 스스로 역량이 부족하거나 옳은 일을 할 능력이 없다고 느낀다.
- 다른 사람이 같은 처지에 놓인다면 어떻게 할지 생각한다.
- 장단점을 일일이 따져본다.
- 사람들을 실망시킬까 봐 걱정한다.
- 압박을 가하는 사람에게 짜증, 반감, 분노를 느낀다.
- 최악의 상황을 상상하며 걱정한다.
- 결정을 내렸다가 다시 마음을 바꾼다.
- 남들이 좋아할 만한 선택지나 행동 방침을 정당화한다.

압박감을 숨기려는 행동

- 억지로 씩 웃는다.
- 하나도 급할 게 없다는 듯 느긋해하거나 잠든 척한다.
- 일부러 운동이나 집안일 같은 신체 활동에 열중한다.
- 별일 아니라는 듯이 웃어넘기려 한다.
- 결정을 내리는 데 진척이 있다고 거짓말한다.

- 이 이야기가 나오면 슬쩍 주제를 바꾼다.
- 정보가 들어오거나 누군가가 돌아오기를 기다리는 중이라고 주장한다.
- 혼자 지내는 시간이 늘어난다.
- 폭식한다.
- 평소보다 술을 많이 마신다.

달성하기 어려워지는 의무나 욕구

- 새로운 스트레스 요인에 제대로 대처할 수 없다.
- 긴장을 풀고 책, 영화, 가족끼리 게임하는 날 등을 온전히 즐기기 어렵다.
- 현재에 집중하며 인간관계에 관심을 쏟기 힘들다
- 매일 할 일이나 회사 업무를 그때그때 처리하지 못해서 일이 쌓인다.
- 약속이나 회의를 자꾸 잊어버린다.
- 혈압 조절이 어렵다.
- 모든 이를 만족시킬 만한 결정을 내릴 수 없다.
- 힘든 시기를 보내는 사람을 선뜻 돕기 어렵다.
- 미래 계획을 세우기 곤란하다.

갈등과 긴장감을 불러일으키는 시나리오

- 결정을 내려야 하는 시한이 당겨진다
- 정신이 산만해 보인다고 상사에게 지적당한다.
- 중요한 할 일을 잊어버려서 직장이나 가정에서 문제를 일으킨다.
- 별것 아닌 일로 벌컥 화를 내고 만다.
- 직접 대처해야 하는 새로운 문제가 생긴다.
- 곧바로 행동에 나서지 않는 바람에 상황이 더 심각하거나 까다로워진다.
- 감정적으로 예민해져서 배우자. 형제자매. 자녀와의 관계에 갈등이 생긴다.
- 부담을 가하는 장본인과 정기적으로 만나야 한다.
- 혹독하게 비판받아서 자기 능력을 의심한다.
- 빨리 끝내버리려고 충동적인 결정을 내렸다가 참담한 결과를 맞는다.

이 기폭제로 발생하는 감정

걱정, 겁먹음, 고뇌, 꺼림칙함, 당황스러움, 동요, 두려움, 망설임, 무서움, 불안, 의구심, 의심, 자괴감, 자신 없음, 절박함, 죄책감, 침울함, 혼란, 힘겨움

함께 쓰면 효과적인 표현

피하다, 빠져나가다, 무시하다, 질질 끌다, 미루다, 핑계 대다, 모면하다, 화제를 전환하다, 주의를 돌리다, 둘러대다, 협상하다, 내뱉다, 무서워하다, 과호흡하다, 흔들리다, 따져보다, 걱정하다, 포기하다, 심사숙고하다, 합리화하다, 거리를 두 다, 이리저리 비틀다, 꼼지락거리다, 흠칫 놀라다, 버럭 화내다, 과민 반응하다, 폭발하다

작품을 한 단계 끌어올리는 비법

압박이라는 말을 들으면 또래 집단의 방식에 순응해야 하는 '또래 압력'을 먼저 떠올리기 쉽다. 하지만 캐릭터에게 부담을 주는 방식은 그 밖에도 수없이 많다. 큰 변화가 요구되거나, 진실로 믿는 무언가를 부정해야 하거나, 도덕적 관점을 바꿔야 하거나, 누군가를 배신해야 하거나, 비윤리적인 짓을 저질러야 하거나, 꿈을 포기해야 하거나… 이렇듯 압박의 종류는 매우 다양하다. 행동을 취해야만 하는 시간제한도 물론 캐릭터의 반응에 영향을 미친다. 어떤 상황을 택하든 여러 외적 압력 요인과 그에 따르는 내적 갈등을 두루 고려해야 한다는 걸 기억하자.

신체와 정신이 제대로 기능하는 데 필요한 필수 비타민과 영양소가 결핍되어 나타난다. 원인으로는 가난, 불편한 거동(식량을 구하러 가기 어려움), 정신 질환, 섭식 장애 및 관련 질환, 식량 부족 등이 있다. 영양실조의 강도와 정후, 이에 대한 인물의 반응은 근본 원인뿐만 아니라 건강 상태, 타고난 체질, 자발적 식이 조절 여부 등의 개인적 요소에 따라서도 크게 달라진다. 이와 비슷하지만 덜 심각한 정보를 얻고 싶다면 '굶주림' 항목을 참고하자.

신체적 징후와 행동

- 근육이 거의 또는 전혀 두드러지지 않는다.
- 볼이 움푹 팬다.
- 눈이 푹 꺼진다.
- 머리카락이 가늘어지거나 잘 부스러진다.
- 눈에 초점이 없다.
- 뼈가 앙상하게 튀어나온다.
- 피부가 칙칙하고 거칠거나. 피부병이 생긴다.
- 혀가 부어오르거나 갈라진다.
- 이가 썩는다.
- 입냄새가 심하다.
- 쌕쌕거리거나 가쁘게 숨을 쉰다.
- 머리가 너무 무거워서 들 수 없는 것처럼 고개가 수그러진다.
- 동작이 느리다.
- 자꾸 눕거나 앉으려 한다.
- 동작이 서툴러져 자기 발에 걸려 넘어진다.
- 비틀거리고 발을 질질 끌며 걷는다.
- 팔다리가 눈에 보이게 떨린다.
- 벽, 카운터, 가구 등에 기대서 간신히 몸을 지탱한다.
- 말수가 적다(에너지가 부족해서).
- 발음이 어눌하다.

0

- 음식을 구걸한다(몹시 굶주렸다면).
- 밝은 빛에 극도로 민감하다.
- 옷이 자루처럼 헐렁하게 걸쳐진다.
- 취미 등 좋아하던 활동에 더는 참여하지 않는다.
- 대화의 흐름을 따라가는 데 어려움을 겪는다.
- 설사를 한다
- 구토한다
- 병이 잘 낫지 않는다
- 상처가 낫는 데 다른 사람보다 훨씬 오래 걸린다.
- 멍이 쉽게 든다
- 자주 운다.
- 복부가 부풀어 오른다.
- 스스로 고립된다.
- 체온을 유지하기 위해 옷을 겹겹이 입는다.
- 배를 채우려고 물을 많이 마신다
- 성장에 문제가 생긴다.
- 월경이 끊긴다

몸 속 감각

- 어지럽다.
- 근육에 힘이 없다.
- 시야가 흐릿하다.
- 입이 아프다.
- 감정적으로 곤두선 느낌이다.
- 관절이 쑤신다.
- 심장이 불규칙하게 뛰다
- 체온을 유지할 수 없다.
- 무기력하다.
- 항상 피곤한 느낌이다.
- 삼키기가 어렵다.
- 구역질이 난다.
- 눈가가 타는 듯이 쓰라리다.

- 극심한 허기와 무감각한 상태를 계속 오간다.
- 미각과 후각이 둔해진다.
- 고혈압에 관련된 증상이 나타난다.

정신적 반응

- 생각에 두서가 없다.
- 머릿속이 뿌옇게 흐려져 집중하기 어렵다.
- 기억력이 손상된다.
- 몽롱한 상태로 의식이 오락가락한다.
- 걱정되고 불안하다(어떻게 식량을 구해야 할지, 건강이 얼마나 나빠 절지 등).
- 음식 생각을 자주 한다.
- 같은 처지에 놓인 이들(자녀, 형제자매 등)을 걱정한다.
- 기저 질환이 있을 가능성을 애써 무시한다.
- 스스로를 통제한다는 느낌에서 힘을 얻는다(자의로 금식 중일 때).
- 원하기만 하면 달라질 수 있다고 자신을 안심시킨다.
- 자기 외모를 부끄럽게 여긴다.
- 신체변형장애를 겪는다.
- 자기 힘으로는 상황을 바꿀 수 없다고 느낀다.

영양실조를 숨기려는 행동

- 마른 몸을 적절히 가려주는 옷을 입는다.
- 식이 조절 중이라는 핑계를 댄다.
- 진찰받지 않으려 한다
- 상태가 심각하지 않은 것처럼 행동한다.
- 약물 남용이 심해진다.
- 음식이 나올 가능성이 있는 사교 모임을 피한다.
- 상황의 심각성에 관심이 쏠리는 것을 막기 위해 자기 외모를 두고 농담한다.
- 남들 앞에서 잘 먹는(또는 건강한 음식을 먹는) 척한다.
- 잘못된 것이 없다는 듯 하던 대로 하려 한다.
- 문제 없이 잘하고 있다고 남들을 안심시킨다.

- 체력이 많이 필요한 활동을 피한다
- 방금 음식을 먹고 왔다고 거짓말한다.

달성하기 어려워지는 의무나 욕구

- 정기적으로 하는 집안일(청소, 정원 손질 등)이 힘에 부친다.
- 손님을 초대해서 사교 활동을 할 수 없다.
- 직장이나 학교에서 능력을 제대로 발휘하기 어렵다.
- 효율적으로 사고해 문제를 해결하지 못한다.
- 모유 수유를 할 수 없다.
- 자신을 억류한 자들에게서 벗어나거나, 인내력 시험을 통과하기 힘들다.
- 주변에 사람이 있을 때 옷을 갈아입기 부담스럽다.
- 변화를 눈치채고 개입하려는 가족이나 친구와 가까이 있기 불편하다(자발적 으로 금식 중일 때)
- 영양실조의 워인을 숨기기 어렵다.
- 살을 찌우거나 건강 체중을 유지할 수 없다.
- 외모에 만족하지 못한다.
- 같은 처지에 놓인 사랑하는 사람들에게 적절한 영양을 공급할 수 없다.

갈등과 긴장감을 불러일으키는 시나리오

- 심각한 기저 질환을 진단받는다.
- 정신 건강 진단이나 상담 치료를 받으라는 법원 명령이 날아온다.
- 아동 학대 예방 센터에서 가정환경 조사를 나온다.
- 배우자나 연인이 불건전한 식습관을 방치하거나 조장한다.
- 자녀의 영양실조 증후를 눈치챈다.
- 신세 지던 무료 급식소가 문을 닫는다.
- 상황을 바꿀 수 있는 의학적 치료를 받지 못하게 된다.
- 사고를 당해 병원에 가야 하지만, 영양실조 상태를 들키고 싶지 않다.
- 아기를 가진다.
- 열량을 감소시키는 질환(암 등)이 생겼음을 진단받는다.

이 기폭제로 발생하는 감정

갈망, 걱정, 괴로움, 근심, 당혹감, 두려움, 무력감, 불안, 비참함, 소외감, 씁쏠함, 억울함, 염려, 외로움, 우울함, 의구심, 자기연민, 절망, 절박함, 체념, 패배감, 환 멸. 회의감

함께 쓰면 효과적인 표현

쇠약해지다, 쪼그라들다, 쭈글쭈글해지다, 숨기다, 피하다, 삼가다, 관심을 돌리다, 합리화하다, 정당화하다, 구걸하다, 간청하다, 쑤시다, 멍들다, 눕다, 잠들다, 떨리다, 마시다. 쓰러지다

작품을 한 단계 끌어올리는 비법

기본적으로 영양실조는 필수 영양소가 부족한 상태를 가리키지만, 동시에 더욱 심각한 다른 문제의 증상이기도 하다. 캐릭터가 영양실조에 빠진 원인을 설정하고, 근본적인 문제와 관련된 갈등을 풀어나갈 방법을 궁리해보자.

행동 방침을 정해야 할 때 어느 쪽을 택해야 할지 몰라서 결정을 내 리지 못하고 우물쭈물하는 상태.

신체적 징후와 행동

- 생각에 푹 잠기 눈빛이 된다.
- 평소보다 눈을 자주 깜빡이다
- 눈썹을 찌푸린다
- 입숙을 깨문다
- 인상을 쓰거나 얼굴을 찡그린다.
- 턴을 싸다듬는다
- 불안스레 주위를 둘러본다.
- 어깨를 돌리거나 목을 좌우로 꺾는다.
- 귀를 잡아당긴다
- 소가락을 입술에 대고 톡톡 친다.
- 고개를 저으며 혼잣말로 중얼거린다.
- 손톱을 깨무는 등의 '나쁜' 버릇이 나온다.
- 소가락이나 발로 탁자나 바닥을 두드린다.
- 막윽 더듬거나 발음이 꼬인다.
- 눈을 꼭 감고 콧날을 꾹꾹 누른다.
- 자신이 결정 내리기를 기다리는 사람들을 피해 다닌다.
- 대화 도중 딴생각에 빠진다.
- 망설이는 모습을 보인다.
- 시계를 자주 보다
- 사실관계나 선택지를 확인하려고 자료를 검색한다.
- 다른 활동(청소, 운동, 정리정돈 등)에 열중하면서 결정을 미룬다.
- 시간을 끈다(답을 요구하는 사람을 피하거나, 반복해서 질문 내용을 확인하거나. 곧 결정하겠다고 약속하는 등).
- 대답을 재촉하면 핑계를 대고 자리를 피한다.
- 명확한 결론을 전달하지 않으려고 애매한 표현을 쓴다.

- 폐쇄적인 몸짓 언어를 보인다(주먹을 틀어쥐거나, 팔다리를 몸에 가까이 붙이는 등).
- 조용한 곳에서 혼자 보내는 시간이 늘어난다.
- 멘토에게 사정을 설명하고 의논한다
- 식습관이 달라진다
- 밤에 쉽게 잠들지 못한다.
- 직장이나 학교에서 집중력이 떨어진다.
- 문제에 집중하고 방침을 결정하기 위해 잠시 휴가를 얻는다.
- 결정 내릴 시간을 좀 더 달라고 요구한다
- 전화와 이메일을 무시한다.
- 질문에 애매모호한 답을 내놓는다.

몸속 감각

- 목, 어깨, 등이 뻣뻣하게 긴장된다.
- 가슴이 답답하다.
- 목구멍이 탁 막힌 느낌이 든다.
- 배가 고프지 않다.
- 속이 불편하거나 토할 것 같다.
- 초조해서 가만히 있기 어렵다.
- 심장이 빠르게 뛴다.
- 머리가 자주 아프다.
- 고혈압 징후(상기된 피부, 가슴 통증, 얕은 호흡 등)가 나타난다.
- 공황 발작을 일으킨다(중요한 것이 걸려 있는데 도저히 결정을 내릴 수 없을 때).

정신적 반응

- 뭘 해야 할지 혼란스럽다.
- 특정 선택의 결과를 머릿속으로 열심히 계산한다.
- 다른 일에 집중하면서 결정을 피하고 싶은 유혹을 느낀다.
- 결정적 상황이 닥쳤을 때 도망치고 싶은 충동(회피 반응)이 든다.
- 시간이 제한되어 있고 점점 줄어든다는 사실이 몹시 신경 쓰인다.
- 뻔한 것 외에 다른 선택지를 찾아내려고 애쓴다.
- 위협이나 압박을 받는 느낌이 든다.

- 혼자 있고 싶다.
- 오도 가도 못하고 절대 명확한 결론을 내릴 수 없다고 느낀다.
- 선택하라고 요구한 사람을 원망한다.
- 잘못된 결정을 내릴까 봐 겁을 먹는다.
- 당혹스럽고 부담스럽다.
- 정신없이 떠오르는 생각들을 통제할 수 없다.
- 별 의욕을 느끼지 못한다.
- 상황을 너무 복잡하게 생각하다
- 머릿속으로 부정적인 말을 늘어놓는다("나는 결정에 소질이 없어" "뭘 고르든 최악이야").
- 자신감과 자존감이 크게 떨어져 스스로를 의심하며 괴로워한다.
- 결정을 내렸다가 선택을 의심하며 번복하려 한다.
- 불안감이 심해진다.
- 사소한 어려움이나 문제만 생겨도 허둥대며 어쩔 줄 모른다.

우유부단함을 숨기려는 행동

- 그 이야기가 나오면 다른 곳으로 관심을 돌리거나 화제를 바꾼다.
- 다른 영역에서 동정을 사서(요즘 집에서 스트레스 받을 일이 많다고 하소연한다 든가) 사람들이 자신을 너무 심하게 몰아붙이지 못하게 한다.
- 아무렇게나 결정해버린다.
- 시간을 번다(세부 사항을 더 다듬어야 한다든가, 더 상의할 사람이 있다고 하는 등).
- 급할 게 하나도 없으며 시간 날 때 결정하면 된다고 주장한다.
- 그 결정이 별것 아니라는 듯 무심한 척한다.
- 조언해달라고 조른다.
- 신뢰를 잃지 않도록 자신감과 확신 넘치는 모습을 보이려고 애쓴다.

달성하기 어려워지는 의무나 욕구

- 느긋한 활동(독서, TV 시청, 명상 등)을 즐기지 못한다.
- 결정을 기다리는 사람과 함께 일하기 어렵다.

- 결정하지 못하는 우유부단함을 남들에게 솔직히 털어놓기가 곤라하다
- 가족을 우선시하기 어렵다(옳은 결정이 가족의 방침과 반대될 때)
- 솔직하고 투명한 태도를 유지할 수 없다(결정이 비밀에 관련된 경우).
- 다른 상황에서도 자신의 본능을 믿지 못한다.
- 선택의 결과로 달라질 수 있는 관계에 마음을 쏟을 수 없다.
- 다른 문제를 결정하는 데도 애를 먹는다
- 단호한 사고방식이 필요한 지도자 역할을 해낼 수 없다
- 의리를 지키기 어렵다(결정이 가까운 사람에게 악영향을 미칠 때)

갈등과 긴장감을 불러일으키는 시나리오

- 결정을 내려야만 하는 절대적 마감 시한이 정해진다.
- 사랑하는 사람이나 존경하는 멘토가 반대하는 선택지 쪽으로 마음이 기운다.
- 자신의 선택으로 친구나 가족이 해를 입는다
- 시간이 갈수록 심해지는 인지력 감퇴 질환으로 고통받는다.
- 의지할 수 없거나 신뢰하면 안 되는 사람에게 조언을 구한다.
- 예전에 맞닥뜨렸을 때 좋지 않게 끝난 결정을 다시 내려야 한다
- 결정을 회피하는 바람에 인간관계에 갈등이 빚어진다.
- 우유부단함 탓에 능력을 의심받는다.
- 미처 생각해내지 못한 해결책을 다른 누군가가 들고 나타난다
- 우물쭈물하는 동안 상황이 더욱 나빠진다.
- 맡은 일이 점점 늘어나서 문제를 제대로 파악하고 가능한 해결책들을 검토하는 데 시간을 쏟을 여유가 없다.
- 옳은 선택이 뭔지 알지만 다른 쪽을 택하고 싶은 유혹을 느낀다.
- 올바른 결정을 내리는 데 필요한 정보를 갖추지 못한다.

이 기폭제로 발생하는 감정

걱정, 고뇌, 곤혹스러움, 근심, 꺼림칙함, 낙심, 난처함, 당황스러움, 두려움, 망설임, 무관심, 무력감, 압박감, 분노, 불안, 성가심, 자괴감, 자기혐오, 자신 없음, 조바심, 좌절감, 초조함, 혼란

함께 쓰면 효과적인 표현

외면하다, 미루다, 에두르다, 부정하다, 의심하다, 두려워하다, 빠져나가다, 외면하다, 시간을 끌다, 미적거리다, 갈팡질팡하다, 고집하다, 망설이다, 집착하다, 지나치게 생각하다, 심사숙고하다, 연기하다, 생각하다, 의구심을 품다, 고민하다, 피하다, 약속하다, 후회하다

작품을 한 단계 끌어올리는 비법

모든 선택에 대가가 따를 때, 특히 그 대가가 가까운 이들에게 영향을 미칠 때 결정은 훨씬 까다로워진다. 고를 수 있는 선택지가 모두 좋거나 나쁘다면, 혹은 현명한 선택을 내리는 데 필요한 정보를 갖추지 못해 불리한 처지에 있다면 긴장 감은 더욱 높아진다. 캐릭터를 이야기의 갈림길에 세울 때는 이런 상황을 염두에 두자.

해를 입거나, 취약해지거나, 실패하거나, 무언가를 잃을 위기에 처한 상태. 자신이나 타인의 목숨이 위태로워지는 위험에 관해 자세히 알 아보려면 '치명적 위기' 항목을 참고하자.

신체적 징후와 행동

- 동공이 확장되고 눈이 커진다.
- 시선이 위협 요소에 고정된다.
- 미간을 찌푸린다.
- 머리와 상체가 뒤로 젖혀진다.
- 피부가 상기된다.
- 콧구멍이 넓게 벌어진다.
- 말이 없어지고 조용해진다.
- 집중해서 듣기 위해(또는 움직임을 감지하기 위해) 고개를 기울 인다.
- 상황을 평가하려고 주변을 샅샅이 살핀다.
- 손을 목울대에 가져다 댄다.
- 쪼그려 앉거나 땅에 엎드린다.
- 몸을 숨긴다.
- 도움을 구하거나 탈출로를 찾으려고 사방을 둘러본다.
- 주의를 끌지 않도록 천천히 신중하게 뒤로 물러난다
- 다리가 풀려 주저앉는다.
- 덜덜 떤다.
- 섬세한 동작이 서툴러진다(손이 떨려서).
- 주먹을 틀어쥐다.
- 누가 건드리면 흠칫 놀란다.
- 말을 더듬거나 목소리가 떨린다.
- 목소리가 갈라지고 높아진다.
- 동작이 어색하고 어설프다.
- 시간이 갈수록 가만히 있지 못한다.

- 기도한다.
- 사랑하는 사람들을 소리쳐 부르거나 그들에게 메시지를 보냈다
- 부정하는 말("이런 일이 진짜 일어날 리가 없어" 등)을 입 밖에 낸다.
- 스스로를 격려하며 중얼거린다("괜찮아. 문제없어" "할 수 있어" 등).
- 시간을 끈다
- 벽, 카운터, 가구 등을 꽉 붙든다.
- 울음을 터뜨린다.
- 과호흡 상태가 된다.
- 도와달라고 소리친다.
- 자리를 옮겨 자신과 위협 요소 사이에 무언가를 끼워 넣으려 한다
- 무기에 손을 뻗는다
- 먼저 나서서 위협 요소를 공격한다.
- 공격자와 협상을 시도한다.
- 도망친다.

몸 속 감각

- 아드레날린이 솟구친다.
- '간 떨어지는' 느낌이 든다.
- 딲이 흥거하다
- 다리가 풀린다
- 자극에 예민하다.
- 소름이 끼친다
- 투쟁-도피-경직 반응*이 일어난다.
- 몸 전체에서 열기가 발산된다.
- 가슴이 조여드는 느낌이 든다
- 갈증이 난다
- 시각이 예리해진다.
- 심장이 빠르게 뛰다.

◆ 투쟁-도피-경직 반응

스트레스 상황에서 싸우거나, 도망치거나, 주의를 기울이기 위해 일어나는 생 리적 각성 반응.

- 손이 차갑다.
- 근육이 긴장한다.
- 입과 목이 바싹 마른다.
- 어지럽다.
- 기진맥진한다(위험한 상황이 길어지면).

정신적 반응

- 생각이 두서없이 튀어나온다.
- 자극, 특히 소리와 움직임에 민감하다.
- 상황을 어떻게든 이해하기 위해 뇌가 바쁘게 돌아간다.
- 혹시 과민 반응하는 건 아닌지 의심이 든다.
- 냉철하게 생각하지 못한다.
- 위협이 정말 심각한 것인지 의심스럽다.
- 머릿속으로 행동 방침과 위험 요소를 가늠한다.
- 과연 상황에 대처할 수 있을지 불안해한다.
- 최악의 시나리오를 상상한다.
- 사랑하는 사람들을 떠올린다.
- 이 상황을 초래한 선택이나 행동을 후회한다.
- 강렬한 감정(분노, 공포, 증오, 공황 등)이 밀려온다.
- 공황에 빠져 어쩔 줄 모른다
- 위협에서 벗어나기 위해서라면 도덕에 어긋나는 행동도 불사한다.

위험을 과소평가하려는 행동

- 대담한 자세(가슴을 내밀거나, 손을 허리에 얹거나, 짐짓 아무렇지 않은 척하는 등) 를 취하다.
- 의견을 고수한다.
- 코웃음 치거나 어이없다는 표정을 짓는다.
- 과장되게 한숨을 쉰다.
- 귀찮다는 듯 손을 젓는다.
- 비웃음이나 냉소를 띤다.
- 신경질적으로 웃는다.

0

- 따지는 듯한 어조로 말한다.
- 목소리가 커지다
- 위험에 빠졌다고 알려주는 사람의 말을 무시한다
- 뒤로 묵러서거나 방어적으로 햇동하며 고압적으로 반응하다
- 공격성을 드러낸다

달성하기 어려워지는 의무나 욕구

- 심각한 위협을 해소하지 못한다
- 다가오는 위협이나 위험을 슬그머니 피하려다 붙들린다.
- 사랑하는 이들을 보호하기 어렵다.
- 정상적이고 느긋해 보일 여유가 사라진다.
- 낙관적으로 행동하지 못한다.
- 누구를 믿어야 할지 모른다
- 냉정하게 생각하기 어렵다
- 다른 일에 집중하지 못하다.
- 겁에 질린 집단의 행동을 통제하기 어렵다(집단의 책임자일 때).

갈등과 긴장감을 불러일으키는 시나리오

- 집단 내에서 위험을 무릅쓰려는 사람이 본인밖에 없다.
- 예전에 겪은 위험한 장면이 계속 떠올라 고통받는다.
- 공황 발작을 일으킨다
- 위험을 감지했지만, 정체를 확실히 알아내거나 대처할 방도가 없다.
- 사랑하는 이들이 위협받는다
- 몸이 약해진 상태(부상이나 질병 등으로)에서 위협에 맞닥뜨린다
- 위험에 맞설 도구나 기술을 갖추고 있지 않다
- 탈출할 방법은 있지만, 그러려면 상당한 대가를 치러야 한다.
- 상황을 악화하는 결정을 내린다.
- 해당 위험 요소가 자신의 가장 큰 약점이나 공포증을 자극한다.
- 위험을 과소평가했음을 깨닫는다.

이 기폭제로 발생하는 감정

걱정, 격분, 고뇌, 고통스러움, 공포, 공황, 단호함, 당황스러움, 두려움, 망연자실함, 무력감, 무서움, 복수심, 부정, 분노, 불안, 전전긍긍함, 절박함, 충격, 취약함, 혼란, 후회, 히스테리, 힘겨움

함께 쓰면 효과적인 표현

교섭하다, 매수하다, 애걸하다, 협상하다, 도망치다, 달아나다, 탈출하다, 전력 질 주하다, 헐떡거리다, 더듬다, 허둥거리다, 중얼거리다, 신음하다, 비명을 지르다, 소리치다, 무너지다, 소름 끼치다, 덜덜 떨다, 몸서리치다, 후들거리다, 호소하다, 몸부림치다, 애쓰다, 피하다, 따돌리다, 응시하다, 공황에 빠지다, 기도하다, 보호 하다, 막다

작품을 한 단계 끌어올리는 비법

캐릭터가 위험에 맞닥뜨렸을 때, 독자의 관심을 사로잡는 것은 신체적 위협이 아닐 때가 많다. 그보다는 다른 방식, 즉 감정적, 영적, 도덕적 측면에서 무엇을 잃게 되는지가 중요하다. 부상, 질병, 신체적 안녕 외에 무엇으로 위기에 처하게 할지 고려하자. 위협을 해소하지 않으면 무엇이 망가지거나 타격받을까? 본인 외에 또 누가 상처받게 될까?

정의

객관적 관점이 아니라 주관적 생각, 개념, 경험에 토대를 두고 새로운 정보를 받아들일 때 생겨난다. 편향은 뇌가 지나치게 많은 정보를 단순화하고 분류하는 과정에서 자연스럽게 발생하는 현상이지만 부정확한 해석, 치우친 결론, 비합리적 의사 결정으로 이어지기 쉽다. 편향은 대부분 잠재의식 수준에서 일어나므로 캐릭터가 편향의 존재나, 자신의 사고와 행동에 편향이 미치는 영향을 의식하지 못한다는점에 유의해야 한다.

신체적 징후와 행동

- 미간에 주름이 잡힌다.
- 고개를 기울이거나 갸웃거린다.
- 싸늘한 시선으로 바라본다.
- 입술을 꾹 다물거나 얼굴을 찌푸린다.
- 고개를 젓는다.
- 귓불을 잡아당긴다.
- 몸을 가만히 두지 못한다(꼼지락거리거나, 자세를 바꾸거나, 서성거 리는 등).
- 몸을 옆으로 기울인다.
- 양손을 허리춤에 얹는다.
- 팔짱을 낀다.
- 가정하는 말을 꺼낸다.
- 뻔한 이야기를 한다
- 귀찮다는 듯 손을 젓는다.
- 멈추라는 표시로 손바닥을 들어 보인다.
- "그건 아니지" "거기까지만 해" 같은 말로 상대방의 말을 끊는다.
- 따지듯이 말한다.
- 어깨를 쭉 펴거나 발을 단단히 딛고 선다.
- 반대되는 의견으로 남의 말을 끊는다.
- 무의식적으로 한 걸음 물러서거나 동요해서 한 걸음 앞으로 나

선다

- 확신하는 태도(명료한 어조, 직설적 표현, 강한 말투 등)로 말한다.
- 다른 의견을 내놓는 사람에게 근거나 증거를 요구한다.
- 같은 관점의 근거가 되는 출처에서 나온 정보만 골라 받아들인다 (확증 편향).
- 자신의 편향을 직감이라고 주장한다("그 사람은 왠지 느낌이 안 좋아서 이력서 단계에서 떨어뜨렸어요")
- 자기 의견에 반대되는 정보는 못 본 척하고 대충 넘어간다.
- 성별, 인종, 국적, 지역, 나이 같은 기준을 토대로 특정 집단에 어떠 한 경향성이나 특징이 있다고 여긴다.
- 성급한 결론을 내린다("가격을 올렸다고? 거 참 욕심 사납네!").
- 뉴스에 방영된 드문 사건을 보고 그런 사건이 흔하다고 멋대로 믿 는다.
- 특정 인물의 단점을 보지 못한다(호의적 편향).
- 특정 인물이나 단체에 특혜를 베푼다.
- 쉽게 용서한다(화난 상태를 유지하지 못한다)
- 존경하는 인물의 실수와 실책을 눈감아준다.

몸 속 감각

호의적 편향

- 가슴이 부풀어 오르고 따스해지는 느낌이 든다
- 근육의 긴장이 풀려 편안해진다
- 심장박동이 안정된다.

부정적 편향

- 가슴이 답답하다.
- 체온이 올라가다
- 복부가 딱딱하게 굳는다.
- 계속 끼어들거나 남의 말을 끊느라 숨이 가쁘다.
- 근육이 긴장된다.
- 심장이 빠르게 뛰다

0

정신적 반응

- 새로운 정보의 진위를 확인하기 위해 이미 아는 지식을 머릿속으로 빠르게 훑는다.
- 제시된 정보를 어떻게 해석해야 할지 몰라 갈등한다.
- 워하는 목표를 뒷받침하는 정보에 훨씬 큰 무게를 둔다.
- 특정 인물에 관해 편견 어린 생각을 떠올린다.
- 과점이 같은 이들을 믿거나 펌드는 경향을 보인다
- 자기 관점에 동의하지 않는 이들을 불신하는 경향을 보인다.
- 자기 의견이 맞는지 확인하는 대신 의견이 다른 사람의 말이 틀렸다고 증명할 방법을 찾는다.
- 의견이 다르면 적이라고 생각한다.
- 고정관념을 근거로 누군가가 특정 행동을 하리라 넘겨짚는다.
- 자기 신념을 반박하는 새로운 정보를 받아들이지 않으려 한다.
- 상황의 좋거나 나쁜 면만 보려고 든다.
- 실패의 원인을 내적인 이유 대신 외부 요인으로 돌린다.
- 특정 집단을 열등하다고 여긴다.
- 우연의 일치에 과도한 의미를 부여한다.
- 사실보다 직감을 근거 삼아 의견을 형성한다.
- 남들이 널리 받아들이는 의견을 비판 없이 채택한다.
- 과련 없는 사건들에서 연관성을 찾으려 한다.
- 어떤 일이 지금까지 일어나지 않았다는 이유로 앞으로도 그럴 거라 믿는다.
- 위험을 과소평가한다(자기 생각에는 별일 아니라는 이유만으로).
- 가장 좋거나 '옳은' 선택이 아님에도 특정 생각이나 결정을 지지 한다.
- 자기 생각이 편견일지 모른다는 의심을 떨치려고 머릿속으로 스 스로를 정당화한다.
- 누군가가 예상대로 움직이면 자신이 옳았다며 의기양양해한다(자신의 편향이 '확증'되었으므로).
- 사람들이 자기 의견에 반대하면 짜증이 난다.
- 자신이 편향된 것은 아닌지 의구심이 들어 내심 불편하다.
- 자신의 편견이 작용했다는 느낌이 들지만 굳이 자세히 들여다보

고 싶지는 않다.

- 편향되었을 가능성을 지적당하면 방어적으로 군다.
- 마음을 정하지 못하고 미적거리며 망설인다.

편견이나 자신이 편향되었을 가능성을 숨기려는 행동

- 반대하는 사람이 오히려 편향되었다며 역공에 나선다.
- 자기 생각을 뒷받침하는 자료, 연구, 사례를 찾으려 애쓴다(편향된 게 아니라 타당함을 증명해서 마음이 편해지고자).
- 의견이 같은 사람들만 곁에 둔다.
- 반박당할 만한 환경을 피한다.
- 혹시 편견일지도 모를 생각을 점검할 시간을 벌기 위해 결정을 미룬다.
- "글쎄, 좀 생각해봐야겠네" 같은 표현으로 확답을 피한다.
- 대화에 참여하지 않으려 한다.
- 주제를 바꾼다.

달성하기 어려워지는 의무나 욕구

- 열린 마음을 유지하기 어렵다.
- 객관적 의견을 형성하지 못한다.
- 분별 있고 합리적인 결정을 내리기 어렵다.
- 모든 사람이 똑같이 가치 있고 존중받아 마땅하다고 여기지 않는다.
- 개인적 편견과 반대되는 옳은 일을 행동에 옮기지 않는다.
- 공평한 태도를 유지하기 어렵다.
- 외부인을 따스하게 맞아들이기 꺼린다
- 앞으로 일어날 일을 정확히 예견하는 능력이 떨어진다.
- 성장하고 자신을 정확히 인식하기가 어렵다.
- 자료를 정확하게 해석하지 못한다.
- 타인의 선택이 자기 관점에 어긋나면 존중하지 않으려 한다.
- 다양한 관점에서 상황을 살펴봐야 하는 창의적 문제 해결 능력이 저하되다
- 남이 내린 결정이 자기 생각과 다르면 순순히 받아들이지 않는다.

갈등과 긴장감을 불러일으키는 시나리오

- 공정한 결정이 필요한, 많은 것이 걸린 중대한 상황이 펼쳐진다.
- 누군가가 편견을 지적하고 나선다(그게 사실이든 아니든).
- 편견의 대상과 함께 지내거나 일해야 한다.
- 객관적으로 사고할 능력을 의심받아 다른 사람에게 책임자 자리를 빼앗긴다.
- 자신의 편견을 자각하게 하는 사건이 생긴다(특히 정치 로비스트처럼 편견을 적 극적으로 내면화하는 일을 했던 경우).
- 의견을 적극적으로 밝혔다가 조롱당한다.
- 편견에 따라 행동했다가 불리한 결과를 낳는다.
- 편파적으로 굴었다가 지적당한다.
- 편견에서 벗어난 뒤, 편견을 심은 주체(가족이나 단체 등)에게 맞서야 한다.

이 기폭제로 발생하는 감정

경멸, 고소함(샤덴프로이데Schadenfreude), 꺼림칙함, 당황스러움, 동요, 만족감, 망설임, 반항심, 방어적임, 부정, 분노, 불확실함, 안도감, 우쭐함, 의기양양함, 의심, 자신감, 좌절감, 짜증, 찜찜함, 초조함, 혼란, 확신

함께 쓰면 효과적인 표현

믿다, 넘겨짚다, 우기다, 요구하다, 코웃음 치다, 논쟁하다, 주장하다, 매달리다, 선언하다, 받아들이다, 기울다, 바라보다, 걸러내다, 탓하다, 짐작하다, 의심하다, 미심쩍어하다, 배격하다, 반증하다, 무시하다, 부정하다, 은폐하다

작품을 한 단계 끌어올리는 비법

종류가 같은 편견이라도 강도가 각기 다를 수 있다. 보통 편향은 부정적이라고 인식되지만, 소중한 손자에 관한 것이라면 뭐든지 좋은 쪽으로 받아들이는 할머 니의 마음처럼 긍정적인 편향도 존재한다. 하지만 어두운 감정을 활성화하고 증 폭시키는 편향은 캐릭터나 주변 인물에게 악영향을 미치기 쉽다. 기억력, 지각력, 판단력 영역에서 정신적 기능이 떨어진 상태. 일상생활이 불가능할 만큼 심각할 수도, 비교적 가벼울 수도 있다. 주로 노화, 파킨슨병, 알츠하이머 같은 퇴행성 질환 관련으로 나타나지만 우울증, 기타 질병, 수면 부족, 약품 부작용, 영양실조, 두부 외상, 과도한 식이 조절 등 다른 원인으로 발생하기도 한다

신체적 징후와 행동

- 미간을 모은다.
- 볼 안쪽을 깨문다.
- 가만히 있지 못하고 움찔거린다.
- 혼란스러운 눈빛으로 두리번거린다.
- 알맞은 단어를 생각해내는 데 애를 먹는다.
- 쉽게 당혹스러워한다.
- 말할 때 단어를 헷갈린다.
- 여러 사람이 참여하는 대화를 따라가기 어렵다.
- 의사소통이 어려울 때 좌절감을 드러낸다.
- 단기나 장기 기억이 손상된다.
- 가계부 관리처럼 익숙한 작업에서 실수를 저지른다.
- 열쇠, 지갑, 휴대전화 같은 소지품을 자주 잃어버린다.
- 익숙한 물건을 엉뚱한 장소에 둔다.
- 약속을 자꾸 잊어버린다.
- 예전에는 비교적 쉽게 처리했던 복잡한 일을 어려워한다.
- 익숙한 곳에서 길을 잃는다.
- 수십 번 갔던 곳에 혼자 가지 못한다.
- 사람들에게 쉽게 화를 낸다.
- 조금만 불편해도 짜증을 낸다.
- 같은 이야기를 늘어놓고 같은 질문을 반복한다.
- 평소보다 자세히 설명해야 알아듣는다
- 친구나 가족을 알아보지 못한다.

9

- 약 먹는 것을 잊어버린다.
- 일을 하다 만 채로 놔둔다.
- 휴가나 가족 모임 계획을 세우는 데 애를 먹는다.
- 변덕스럽게 운전한다(지나치게 조심스럽거나 몹시 부주의하게).
- 예전 일을 잘못 기억한다.
- 중요한 행사에 늦는다.
- 장보기나 냉장고 청소 같은 일상적 활동에 서툴러진다.
- 추억이 담긴 기념품을 알아보지 못한다.
- 새로운 정보나 기술을 습득하는 데 어려움을 겪는다.
- 자신을 잘 돌보지 못한다(목욕하는 것을 잊거나, 깨끗하지 않은 옷을 그대로 입는 등).
- 성격과 행동거지가 달라진다.
- 신체 조절 능력이 감퇴해서 동작이 어설프다.
- 식사를 잊는다.
- 충동을 조절하지 못한다.
- 시간이 얼마나 흘렀는지 인식하지 못한다.
- 집 밖으로 나가기를 꺼린다.
- 사교적 초대를 죄다 거절한다.
- 원래 줄줄 꿰던 소일거리(야구팀 성적, TV 드라마 줄거리 등)를 따라가지 못한다.
- 건강에 나쁠 정도로 많이 잔다.

몸 속 감각

- 탈진한 느낌이 든다.
- 신체 반응이 전반적으로 느려진 느낌이 든다.
- 어지럽다
- 에너지가 부족하게 느껴진다.
- 자기가 어디 있는지 몰라서 심장이 두근거리고 절박함이 밀려온다.

정신적 반응

- 생각의 갈피를 잡지 못한다.
- 자꾸 딴생각이 난다.
- 외부 자극과 정보를 처리하는 속도가 느리다.

- 의사 결정이 힘들다
- 문제 해결에 애를 먹는다
- 날이 가거나 일이 진행될수록 정신적으로 지친다.
- 예전에 열정을 쏟던 일이나 취미에 관심이 줄어든다.
- 쉽게 산만해지거나 혼란에 빠진다.
- 판단력이 흐려진다(값이 얼마인지, 주머니 사정이 넉넉한지 고려하지 않은 채 값비싼 물건을 사들이는 등).
- 강렬한 감각 자극(너무 밝거나 시끄러운 장소 등)에 압도되어 허둥 댄다.
- 사랑하는 사람들을 의심한다.
- 사람들에게서 단절된 느낌이 든다.
- 뭔가 단단히 잘못된 느낌이 들지만, 그게 뭐지 모른다
- 필요 이상으로 두렵다.
- 안전지대에서 벗어나면 심하게 동요하고 불편하다.
- 자주 불안을 느낀다.
- 우울하다.

인지력 감퇴를 숨기려는 행동

- 가족의 걱정을 일축한다.
- 잊어버리지 않으려고 기억 보조 도구(목록, 수첩 등)에 전적으로 의존한다.
- 다가오는 행사와 중요한 일을 휴대전화 일정 알람으로 설정해둔다.
- 기록한 내용이 정확한지 불안해서 세부 사항을 두 번 세 번 확인한다.
- 말수를 줄인다(한 말을 또 하는 사태를 피하려고).
- 대화할 때 미소 짓고 고개를 끄덕이며 대충 얼버무린다.
- 뭔가를 혼동하거나 잊어버린 것에 다른 핑계(난청 등)를 댄다.
- 진찰이나 건강검진 받기를 거부한다.
- 인지력 감퇴가 확연히 드러날 활동(체스, 시 낭송 등)에 더는 참여하지 않는다.
- 혼자 보내는 시간이 늘어난다.
- 집에만 머무른다.
- 운전 대신 걷기를 고집한다.

닥성하기 어려워지는 의무나 욕구

- 의미와 목적의식을 선사하는 활동에 참여하기 어렵다.
- 중요한 기억을 떠올리지 못한다.
- 스스로 가치 있다는 생각이 들지 않는다.
- 유능하고 수완 좋은 사람으로 여겨지기 어렵다.
- 스스로 즐겁다고 여기는 활동에 더는 참여하지 못한다.
- 직업을 유지할 수 없다
- 혼자 운전해서 멀리까지 이동할 수 없다.
- 삶을 스스로 통제하지 못한다.
- 가족 전체가 참여하는 의사 결정 과정에 참여하지 못한다.
- 사람들과의 사회적 교류가 어렵다.

갈등과 긴장감을 불러일으키는 시나리오

- 길을 잃은 상태에서 누구에게 연락해야 하는지, 어떻게 도움을 청해야 하는지 기억하지 못한다.
- 교통사고를 낸다.
- 익숙한 집을 떠나 이사해야 한다.
- 배우자나 보호자가 사망한다.
- 보험 혜택을 받을 수 없게 된다
- 효과가 있던 약에 알레르기 반응이 생긴다.
- 의지하던 체계를 어지럽히는 자연재해나 인재가 발생해 안전이 위협받는다.
- 악의를 품은 일가친척이나 이웃이 자신을 이용하려 든다.
- 사기를 당하거나 금정적 위기에 처한다

이 기폭제로 발생하는 감정

갈망, 낙심, 당혹감, 당황스러움, 동요, 두려움, 무력감, 반항심, 변덕스러움, 부정, 분노, 불안, 슬픔, 쓰라림, 억울함, 연대감, 우울, 자괴감, 자기연민, 조바심, 좌절감, 체념, 혼란, 힘겨움

할께 쓰면 중과적인 표현

잊어버리다, 애먹다, 안간힘을 쓰다, 붙들다, 더듬다, 헛디디다, 허둥거리다, 씨름 하다, 뒤적이다, 내버려두다, 헤매다, 움츠러들다, 고립되다, 감추다, 눈가림하다, 위장하다

작품을 한 단계 끌어올리는 비법

인지력 감퇴는 자연스러운 과정이지만 환영할 만한 변화는 절대 아니다. 캐릭터는 변화를 부정하거나 통제력을 유지하고 싶은 마음에 자신에게 일어나는 일을 감추려 할 가능성이 크다. 이럴 때는 실제로 일어나는 일과 주변 사람들에게 보여주려는 이미지 사이의 극명한 차이를 세심히 묘사하는 것이 중요하다. 실제 변화는 캐릭터의 생각과 감정을 통해 보여주고, 눈가림과 속임수는 행동과 대화를 활용해 드러내는 것이 효과적이다.

정의

아이를 몸속에서 키우는 과정. 캐릭터의 반응은 나이, 건강 상태, 체질, 임신이 반길 만한 일인지 아닌지 등의 다양한 요소에 따라 크게 갈린다. 임신은 생리적 변화를 부르는 과정이므로 '호르몬 불균형' 항목을 함께 참고하면 도움이 될 수 있다.

신체적 징후와 행동

- 배가 불룩 튀어나온다.
- 체중이 늘어난다.
- 머리카락과 체모가 굵어진다.
- 발목, 얼굴, 손가락이 붓는다.
- 소변을 자주 본다.
- 얼굴에 거뭇거뭇한 기미가 생긴다.
- 유방이 부풀어 오른다.
- 여드름이 늘어난다.
- 조합이 특이하거나 원래 좋아하지 않던 음식을 먹는다.
- 산전 비타민을 챙겨 먹는다.
- 정기검진을 받으러 병원에 자주 다닌다.
- 임신과 육아 관련 책을 읽는다.
- 먹어야 하는 음식과 먹으면 안 되는 음식을 찾아본다.
- 담배나 술을 끊는다.
- 아기 용품을 사들인다.
- 아기방을 만들거나, 아기에게 적합하게 집을 손본다.
- 낮잠을 자주 잔다.
- 토한다(특히 입덧이 심한 임신 초기에).
- 코가 자주 막힌다
- 다리 정맥이 불거진다.
- 평소보다 눈물이 많아진다.
- 잠을 편히 자지 못한다.
- 임부복을 입는다.

- 굽이 낮은 신발을 신는다.
- 다리를 팔자로 벌리고 걷는다.
- 배꼽에서 치골까지 짙은 색의 임신선이 생긴다.
- 복부, 허벅지, 가슴 등에 튼 자국이 나타난다.
- 배를 부드럽게 만지거나 쓰다듬는다.
- 의자에 앉을 때 힘이 든다.
- 일어나거나 앉을 때 도움이 필요하다.
- 몸을 움직이면 금세 숨이 가빠진다.
- 유연성이 떨어진다.

몸 속 감각

- 특정 음식이 당긴다.
- 원래 좋아하던 음식이 역하게 느껴진다.
- 냄새에 민감하다
- 숨이 자주 찬다
- 자궁이 수축하거나 배가 뭉친다.
- 머리가 아프다.
- 구역질이 난다.
- 변비가 생긴다.
- 몸이 여기저기 아프다.
- 발바닥, 손, 복부가 가렵고 따갑다.
- 신장과 방광에 염증이 생긴다.
- 기진맥진하다.
- 속이 쓰리다
- 몸이 부어오른 느낌이 든다.
- 치질이 생긴다.
- 가슴이 쓰리고 아프다.
- 다리를 떤다
- 아기가 자궁에서 움직이는 감각이 느껴진다.
- 몸이 거북하고, 어색하고, 둔하게 느껴진다.

정신적 반응

- 이런 상황에 놓이게 된 것이 믿기지 않는다(예기치 못한 임신일 때)
- 어떻게 해야 할지 결정을 앞두고 (임신중절을 고려하는 경우) 망설 임과 초조함에 시달린다.
- 이 소식에 다른 사람들이 어떻게 반응할지 걱정한다.
- 즐거워하고 싶지만 걱정이 앞선다(예전에 겪은 유산 때문에).
- 아기가 생겨 행복해하면서도, 독립적인 생활과 자유를 잃게 된다 는 생각에 서글프다.
- 기쁨, 들뜬 기분, 행복감이 점점 강해진다.
- 임신과 관련된 신체 변화를 기꺼운 마음으로 확인한다.
- 부모가 된 모습을 마음속으로 그려본다.
- 사람들에게 임신했다고 말할 생각에 들뜬다.
- 임신에 대해 상반된 감정을 느끼다
- 일과 가정을 어떻게 양립할지 고민한다.
- 출산 과정을 걱정하며 불안해한다.
- 부모가 된다는 책임감에 압도당한다.
- 아기의 건강과 발달 상태를 두고 안달한다.
- 조바심을 낸다(아기를 빨리 보고 싶어서, 임신 증상에서 벗어나고 싶어서 등)
- 아기를 돌볼 일을 걱정한다.
- 극심한 기분 변화를 겪는다.
- 뭔가 잘못될까 봐 두렵다.

임신을 숨기려는 행동

- 신체 변화를 눈치채고 의심스러워할 만한 사람들을 피해 다닌다.
- 병원을 찾아가지 않는다.
- 격한 운동을 그만두지 않는다.
- 헐렁한 옷을 입는다.
- 몸무게가 늘어난 데 핑계를 댄다.
- 활력이 떨어지고 잠을 많이 자는 이유를 둘러댄다.
- 입덧 증상을 애써 감춘다.

- 포옹을 거부한다.
- 출산 준비를 거부한다(아기 용품 구매, 출산 방식 선택 등).
- 연인을 피한다
- 부른 배가 노출될 상황을 피한다(탈의실에서 옷을 갈아입는다든가, 바닷가에 간다든가)

달성하기 어려워지는 의무나 욕구

- 소식을 알릴 수 없다(원치 않던 임신일 때).
- 충분히 쉬고 영양을 섭취할 만한 상황이 아니다.
- 거강한 몸무게를 유지하지 못한다.
- 직장에서 요구하는 업무 강도를 따라가기 힘들다.
- 아기를 어떻게 할지 선택하기 어렵다(바라는 바가 파트너나 다른 가족의 소망과 일치하지 않을 때)
- 아기가 태어나기 전에 학업을 마치기 벅차다.
- 가족과 과려 없는 꿈을 추구하기 어렵다.
- 돈 걱정을 할 필요가 없는 경제적 자유를 누리지 못한다.

갈등과 긴장감을 불러일으키는 시나리오

- 아기에게 해가 될 수도 있는 약으로 치료해야 하는 질환에 걸린다.
- 초음파 검사 결과 아기가 두 명 이상이다.
- 침대에서 절대안정을 취하라고 지시받는다.
- 어떻게 해야 할지 결정하기를 미룬다.
- 가족과 살림을 합쳐야 한다.
- 임신 중에 파트너가 바람을 피운다.
- 임신 중에 피가 비치거나 출혈이 일어난다.
- 임신에 대해 이러저러한 결정을 내리라는 압박을 받는다.
- 아기가 뭔가 잘못되었다는 의심이 든다.
- 선천적 기형 확률을 높이는 유전병이 있다.
- 과거 임신 시 유산했던 기간이 다가온다.

- 가족의 도움을 받지 못한다.
- 사랑하는 이들에게 달갑지 않은 조언을 받는다
- 인생이 다른 방향으로 나아가고 있기에 친구들과 멀어진다.

이 기폭제로 발생하는 감정

간절함, 걱정, 경탄, 고양감, 공황, 근심, 기대감, 두려움, 들뜸, 망설임, 무서움, 압박감, 부정, 불안, 사랑, 아연하다, 억울함, 유대감, 의구심, 절망, 절박함, 질투, 체념. 침울함, 행복감, 후회

함께 쓰면 효과적인 표현

금주하다, 허겁지겁 먹다, 불어나다, 자라다, 살찌다, 요동치다, 울다, 걱정하다, 두려워하다, 미루다, 준비하다, 둥지를 짓다, 계획하다, 자세를 바꾸다, 번복하다, 뒤뚱거리다, 토하다, 아프다, 뒤척이다, 살이 트다, 문지르다, 노래하다, 공상하다, 늘어지다, 마음껏 먹다, 운동하다

작품을 한 단계 끌어올리는 비법

임신에는 갖가지 신체적, 정신적 애로 사항이 따르지만 임신으로 영향받는 삶의 영역은 이뿐만이 아니다. 경력, 종교, 나이, 결혼이나 연애 여부에 따라 임신이 캐릭터의 삶에 어떤 영향을 미칠지 생각해보자.

- C

정의

현실감각을 잃은 상태. 환각이나 망상을 동반할 때가 많다. 대개는 빈 번하게 혹은 장기간 정신 질환을 겪은 캐릭터에게 나타난다. 마약 복 용이나 신체 질환의 영향을 받아 한시적으로 증상이 발현되는 사례 도 있다.

신체적 징후와 행동

- 눈을 크게 뜨고 이리저리 흘끗거린다.
- 소음이 들리면 움찔거린다.
- 자꾸 돌아보며 뒤를 확인한다.
- 남들에게 보이지 않는 것을 멍하니 바라본다.
- 숨을 헉헉 몰아쉰다.
- 몸을 떨거나 경련을 일으킨다.
- 몸 전체가 긴장으로 뻣뻣하다.
- 성격이 딴판으로 변하고, 평소답지 않은 방식으로 행동한다.
- 앞뒤가 안 맞는 말을 한다.
- 혼잣말로 중얼거린다.
- 뭐가를 묘사할 때 엉뚱한 단어를 사용한다.
- 쉴 새 없이 빠르게 말한다.
- 생각을 마무리하지 않고 다음으로 넘어간다.
- 아무도 느끼지 못하는 자극에 혼자 반응한다.
- 사회적으로 부적절한 행동(소리를 지르거나, 남의 개인 공간을 침범 하는 등)을 보인다.
- 대화 중 특정 주제에 집착한다.
- 겉모습이 단정치 못하다(머리가 헝클어지거나, 며칠째 같은 옷을 입는 등).
- 체취와 입냄새가 심하다.
- 한밤중에 활발히 돌아다닌다.
- 약속이나 사교 모임에 나타나지 않는다.
- 감정이 없는 것처럼 보인다.

- 몸에 뭔가 문제가 있다는 잘못된 믿음을 고집한다.
- 개인 공간을 고수하며 다른 사람과 닿으면 화들짝 놀라 피한다.
- 음모론을 믿는다.
- 믿음이 반박당하면 방어적으로 굴거나 몹시 동요한다.
- 자기 생각이 진실이라고 다른 사람들을 설득한다.
- 기분이 극단적으로 휙휙 바뀐다.
- 학교나 직장 등의 환경에서 체계와 엄격한 규칙에 적응하지 못 한다.
- 사소한 일을 과하게 부풀려 생각한다.
- 대부분의 시간을 혼자 보낸다.
- 약물이나 알코올을 남용한다.
- 자신에게 특별한 능력이 있다고 주장한다.
- 자신의 묘한 행동을 외부 세력(외계인이나 정부 등) 탓으로 돌린다.
- 자신이 사실은 다른 사람(예수나 미국 대통령 등)이라고 주장한다.
- 갑자기 폭발해 폭력적으로 군다.

몸 속 감각

- 현실이 아닌 것을 느끼거나, 듣거나, 본다.
- 쉽게 잠들지 못하고 자주 깨다.
- 에너지가 부족하다.
- 팔다리가 떨린다.
- 아드레날린이 치솟는다.
- 음식에 관심이 없다.
- 근육이 긴장해서 뭉친다.
- 말을 하지 못한다.
- 심장이 빠르게 뛴다.
- 머릿속에서 뭔가가 뚝 끊기는 듯한 감각이 느껴진다.
- 소름이 돋는다.

정신적 반응

- 혼란이나 피해망상에 빠진다.
- 자극이 너무 심해 집중할 수 없다.
- 강박적 충동에 압도당한다.

- 남들이 자신을 멀리한다고 느낀다.
- 시각, 청각, 미각 등으로 감지한 감각을 잘못 해석한다.
- 타인의 의도를 의심한다.
- 예전에 세운 목표를 추구할 의욕을 잃어버린다.
- 아무도 믿지 못한다.
- 남들에게 비판받고 평가당하는 느낌이 든다.
- 자신은 신변 안전을 지키거나 임무(악을 물리치거나, 대중에게 진실을 알리거나, 세상을 구하는 등)를 수행하는 중이므로 행동이 정당화된다고 믿는다.
- 남들이 왜 말을 믿어주지 않는지 이해하지 못한다.
- 동요하거나, 기분이 상하거나, 격분한다.
- 누군가에게 혹은 무언가에 쫓기고 있다고 여긴다.
- 누군가가 혹은 무언가가 자신을 조종한다고 믿는다.
- 현실과 비현실을 구분하지 못해 두려움과 괴로움을 느낀다.
- 항상 위험에 빠진 느낌이 든다.

정신증을 숨기려는 행동

- 남들이 껄끄러워하는 행동이나 생각을 혼자서만 간직한다.
- 타인이 자신의 개인 공간에 들어오지 못하게 한다.
- 남들의 관심이 자신에게 쏠리는 것을 막기 위해 대화 주제를 바꾼다.
- 다른 사람들과 비슷하게 행동하려고 노력한다.
- 혼자 있을 때만 망상과 현실도피에 빠진다.
- 친구와 가족을 피하며 핑계를 대고 얼굴을 비추지 않는다.
- 대화에 참여하지 않는다(다른 사람들이 문제 삼을 만한 말을 입 밖에 내지 않으려고).
- 다른 사람들과 같은 감정을 느끼는 척한다.
- 화각이 일어나도 무시하려고 애쓴다.
- 억지스럽게 명랑한 어조로 말한다.
- 남들이 뭐가 이상하다고 넌지시 지적해도 무시한다.

달성하기 어려워지는 의무나 욕구

- 사람들 앞에서 절제력과 자제심을 발휘하기 어렵다.
- 신생아를 돌볼 수 없고, 자녀의 나이와 관계없이 부모 역할을 제대로 해내기 힘들다.
- 사생활을 누리지 못한다(감시당한다고 믿는 경우)
- 사물을 있는 그대로 받아들이거나 사람들의 말을 곧이곧대로 믿지 못한다.
- 좌적이나 피해맛상으로 빠지지 않고 평범한 대화를 나누기 어렵다
- 공적 공간에서 마음 편히 즐길 수 없다.
- 정해진 일과를 지키지 못하고 금세 샛길로 빠진다.
- 꿈을 이루기 어렵다
- 좋은 평판을 유지할 수 없다.
- 친구를 사귀거나 연애를 시작하기 어렵다
- 사람들에게 진지하게 받아들여지지 않는다.
- 존재한다고 믿는 위협에서 사람들을 보호할 수 없다.
- 입원을 피하기 어렵다.
- 진실과 망상을 구분하지 못한다.

갈등과 긴장감을 불러일으키는 시나리오

- 도움을 구하려 하지만 적절한 치료를 받지 못한다(돈이 부족해서, 능력 없는 상 담사를 만나서, 병을 감추고 축소하려 드는 가족이 있어서 등).
- 의도치 않게 누군가를 다치게 한다.
- 경찰에 신고당하거나 정신병원에 입원당한다.
- 취약한 상태에서 남에게 이용당한다
- 친구나 가족이 전문가의 도움을 받으라고 강요한다.
- 주위에 알리지 않고 몰래 정신 질환 약 복용을 그만둔다.
- 정신이 맑아진 뒤에 깨달으면 기겁할 만큼 도덕적 선을 한참 넘은 짓을 저지 른다.
- 아동 학대 예방 센터에서 찾아온다.
- 증상이 심하게 발현된 장면이 동영상으로 찍혀 SNS에 공유된다.

- 어떻게 도와야 할지, 뭘 어떻게 해야 할지 몰라 막막해진 연인이나 배우자가 곁을 떠난다
- 무엇이 현실인지 알 수 없는 상태에서 새로운 상황에 맞닥뜨린다.

이 기폭제로 발생하는 감정

경멸, 공황, 놀라움, 단호함, 당황스러움, 동요, 두려움, 방어적임, 배신감, 복수심, 분노, 불안정함, 서운함, 억울함, 외로움, 의구심, 의심, 좌절감, 집착, 짜증, 피해망 상, 혼란. 회의감

함께 쓰면 효과적인 표현

통제하다, 위협하다, 부정하다, 불안해지다, 웃다, 낄낄거리다, 왜곡하다, 환각에 빠지다, 해석하다, 인식하다, 의문을 품다, 의심하다, 미심쩍어하다, 두려워하다, 점검하다, 비난하다, 틀어박히다, 고립되다, 보호하다, 거리를 두다, 확신하다, 설득하다, 애걸하다, 소리치다, 피하다, 흠칫 놀라다

작품을 한 단계 끌어올리는 비법

정신증은 글로 쓰기에 꽤 까다로운 소재다. 캐릭터는 자신이 정신증을 겪는다는 사실을 모를 때가 많기 때문이다. 다른 사람들에게 현실 세계가 진짜이듯, 이런 캐릭터에게는 자신이 믿는 망상과 자신이 겪는 환각이 곧 진짜다. 그렇기에 다른 어느 때보다도 누구의 시점으로 글을 쓸지 주의 깊게 선택해야 한다. 언제나 그렇듯 캐릭디를 안팎으로 속속들이 파악해야 일관성 있고 개연성 있는 이야기를 쓸 수 있는 법이다.

정신 집화과 장애는 매우 흔하며 폭넓은 증상 행동 경향성을 아우른 다 정신 질환이 있어도 풍성하고 행복한 삶을 누리는 캐릭터도 많지 마 크 어려움을 겪는 사례도 적지 않다. 예를 들어 감정 조절 추상적 추로 의사 결정에 어려움을 겪는 캐릭터는 특정 상황을 헤쳐나가는 데 애를 먹기도 하다 이럴 때 정신 질환은 기폭제로 작용할 수 있다. 정신 건강 문제가 있는 캐릭터를 묘사할 때는 사전 조사가 필수다. 질 화 유형과 개인적 특성에 따라 신체적 정신적 감정적 징후가 매우 다르게 나타나기 때문이다. 이 항목에서는 나타날 수 있는 다양한 지 표를 제시하고 브레인스토밍에 도움이 될 보편적 개념을 다룬다.

시체적 징호와 행동

- 정신 질화이 있는 이들에게 공감을 표한다.
- 예술적이거나 창의적인 분야에 힘을 쏟는다.
- 사회에서 소외된 약자 편을 든다.
- 전통적이지 않은 방법과 수단으로 성공을 거둔다.
- 틀을 벗어난 사고에 뛰어나다
- 시성한 과점을 제공한다
- 자신을 변호한다(또는 그렇게 하는 데 애를 먹는다).
- 유행하는 패션보다는 편안함이나 취향을 기준으로 옷을 입는다.
- 지원 단체 모임에 참석한다.
- 다른 이들을 격려하는 말을 한다.
- 타인의 몸짓 언어를 이해하는 데 어려움을 겪는다.
- 충돗적으로 행돗하다
- 계획성이 없다.
- 건망증이 심하다.
- 남의 말을 자른다.
- 대화에 참여하지 않는다.
- 과잉 행동이나 초조함의 징후(몸을 흔들거나, 덜덜 떨거나, 뜀뛰기를 하는 등)를 보인다

- 잠을 아주 많거나 적게 잔다.
- 질환을 다스리는 약을 먹는다.
- 사회적 상황에서 불안해가거나 어색해한다.
- 특정 상황에 일반적이지 않은 반응을 보인다(대화 중 앞뒤가 맞지 않는 말을 하거나, 우습지 않은 상황에 웃음을 터뜨리는 등).
- 틱 증상(눈을 빠르게 깜빡이거나, 고개를 반복해서 흔들거나, 특정 손 동작을 하는 등)이 있다.
- 타인에게 과하게 공격적인 태도를 보인다.
- 기분이 순식간에 변한다.
- 질감, 소리, 음식, 빛 등의 자극에 매우 민감하다.
- 반복적으로 자신을 달래는 행동(원을 그리며 걷기, 몸을 앞뒤나 좌우로 흔들기 등)을 한다
- 생각을 가감 없이 입 밖에 낸다.
- 작업 공간이나 생활 공간이 너저분하다.
- 물건이나 상황이 딱 들어맞아야 직성이 풀린다
- 자주 운다.
- 강렬한 감정적 반응을 보인다(커다란 소리, 달라진 일정, 특정 자극 등에).
- 시간 관리에 애를 먹는다.
- 친구가 매우 적다.
- 사람을 직접 대면하기보다 온라인상에서의 상호작용을 선호한다.
- 사람들을 피하는 경향이 있다.
- 강박 행동을 보인다.

몸 속 감각

- 기진맥진하고 피곤하다.
- 좀이 쑤시고 안절부절못한다.
- 몸이 근질근질하다
- 무기력하다.
- 활력이 느껴지지 않는다.
- 배가 아프다.
- 불면증에 시달린다

정신적 반응

- 사소한 일에도 감동한다.
- 작은 성공도 감사히 여긴다.
- 정해둔 절차, 습관, 방식을 그대로 따라야 평정심이 유지되고 안전하다 느끼다
- 자신을 진정시키거나, 긍정적 마음가짐을 유지하거나, 현실을 재 확인하려고 호작막을 한다
- 감정의 진폭이 매우 크다.
- 슬픔 불안 혼라 같은 부정적 감정이 자주 덮쳐온다.
- 경험을 어떻게 말로 설명해야 할지 몰라 오해받는 느낌이 든다.
- 쉽게 당황해서 어쩔 줄 모른다.
- 생각이 마구 떠오르고 이리저리 튀어서 갈피를 잡을 수 없다.
- 자신의 생각을 믿지 못한다
- 남들에게 비판받는 느낌이 든다.
- 달라지고 싶지만 방법을 모른다.
- 자신의 사고 패턴이 답답하다.
- 자신의 질환에 수치심이나 당혹감을 느낀다.
- 침투적 사고*에 시달린다.
- 다른 사람들의 동기를 의심한다.
- 망상이나 화각을 겪는다.
- 다양한 방법으로 탈출구를 찾으려 한다.

정신 질환을 숨기려는 행동

- 자신의 건강에 우려를 표하는 사람들을 피한다.
- 약 복용과 치료(상담 예약 등)를 비밀로 한다.
- 행동의 이유를 다른 사람이나 상황 탓으로 돌린다.
- 직장이나 학교에 가는 척한다.
 - ◆ 침투적 사고intrusive thought 맥락 없이 불쑥불쑥 떠오르는 부정적 생각.

- 병원에 가지 않으려 한다
- 사람들을 집에 들이지 않는다
- 생각과 인식을 입 밖에 내지 않는다
- 약물이나 술에 빠져든다

달성하기 어려워지는 의무나 욕구

- 계획된 일정을 지키기 어렵다.
- 현실적 목표를 택하지 못한다
- 직장. 학교. 예약 등에 시간 맞춰 가지 못한다.
- 다른 사람들과 협업하기 힘들다
- 사교 모임에 참석하기 부담스럽다
- 스트레스가 심한 상황에서 차분함을 유지하기 어렵다.
- 일상적 활동을 제대로 해낼 만한 에너지가 부족하다
- 맡은 일을 제시간에 끝마치지 못한다.
- 타인의 말뜻과 의사소통 신호를 읽는 데 서툴다.
- 자신의 감정을 설명하고 분석하기 어렵다.
- 자신을 잘 돌보지 못한다.
- 감정을 통제하기 어렵다
- 타인을 받아들이기 거북하다.

갈등과 긴장감을 불러일으키는 시나리오

- 강제로 입원당하거나 어떤 식으로든 자율권을 빼앗긴다
- 약이 떨어진다
- 남들이 자신을 비하하며 험담하는 것을 엿듣는다.
- 아기를 가진다.
- 공공장소에서 스스로를 통제하지 못한다.
- 다른 증상이 새로 생긴다.
- 잘못된 진단을 받는다
- 남에게 이용당한다

- 자극이 강해 견디기 어려운 상황에 갇힌다.
- 비밀을 누설하는 등의 사적 배신을 당한다.
- 스트레스에 대처하느라 좋지 못한 습관(도박, 저장 강박, 자해 등)에 빠진다.

이 기폭제로 발생하는 감정

격분, 고뇌, 근심, 단호함, 동요, 두려움, 무력감, 무서움, 부정, 분노, 불신, 불안, 연대감, 연민, 염려, 외로움, 의심, 자기혐오, 자신 없음, 절망, 좌절감, 초조함, 피해망상, 혼란, 힘겨움

함께 쓰면 효과적인 표현

매달리다, 집착하다, 공황에 빠지다, 빨려 들다, 힘겨워하다, 고립되다, 과민 반응하다, 압도되다, 걱정하다, 자신을 달래다, 복용하다, 끼어들다, 내뱉다, 서성거리다, 흔들다

작품을 한 단계 끌어올리는 비법

작가로서 우리는 항상 신선한 캐릭터를 창조하고 틀에 박히지 않은 행동과 반응을 구상하려 애쓴다. 하지만 정신 질환을 겪는 캐릭터를 그릴 때는, 특히 실제로 있는 질환을 소재로 쓸 때는 책임감과 존중을 최우선으로 두어야 한다. 쓰려는 질환에 관한 자료를 사전에 꼼꼼히 읽어두자. 그 질환을 겪는 사람들과 대화를 나누면서 증상과 고충에 관한 정보를 직접 얻는 것도 좋다. 그런 다음에야 비로소 제대로 묘사할 수 있는 법이다.

관찰이나 엄격한 조사의 대상이 되었음을 강렬히 의식하는 상황. 주시당하는 캐릭터는 대개 껄끄러운 기분, 자신감 하락, 짜증을 느끼며 불편해한다.

신체적 징후와 행동

- 부자연스럽게 뻣뻣해진다.
- 얼굴이 붉어진다.
- 목뒤를 문지르거나 어깨를 돌린다.
- 어깨를 움츠리거나 고개를 수그린다.
- 관찰자를 흘끗흘끗 쳐다본다.
- 눈에 띄게 침을 자주 삼킨다.
- 땀을 흘린다.
- 턱을 목쪽으로 붙인다
- 고개를 한쪽으로 기울여 뺨을 어깨에 붙인다.
- 옷을 잡아당긴다(갑자기 덥게 느껴져서)
- 관찰자에게 어색하게 정중한 미소를 지어 보인다.
- 말을 조심한다.
- 눈을 더 자주 깜빡이다.
- 입술을 적신다.
- 얼굴이나 목 부근을 만진다.
- 눈을 마주치지 않으려 한다(또는 온건한 태도를 보이려고 시선을 계속 마주친다).
- 말을 더듬거나 너무 빠르게 말한다.
- 두려움을 가라앉힐 시간을 번다(질문을 제대로 듣지 못한 척한다 든가).
- 상대의 기대에 맞춘 언행으로 의심을 피하려 한다.
- 작업 결과나 외모 등을 두 번 세 번 확인한다.
- 관찰자가 어디 있는지(혹은 조사를 마치고 갔는지) 확인하려고 짐짓
 아무렇지 않은 척 둘러본다.

X

- 친절하고 예의 바르게 행동한다.
- 지나치게 애를 써서(말투, 행동, 기타 노력 면에서) 오히려 평범해 보이지 않는다.
- 요구한 적도 없는데 변명하거나 정보를 제공한다.
- 주시당한다는 사실을 의식하면서 움직임이 어색해진다(걷다가 멈 첫한다든가).
- 누가 들을까 봐 작은 소리로 중얼거린다.
- 다른 사람들이 하는 대로 따라 하면서 눈에 띄지 않게 섞이려고 한다.
- 관찰자에게서 슬쩍 멀어진다.
- 평소보다 훨씬 움찔대고 흠칫거린다.
- 서둘러 일을 해치운다.
- 허둥거리거나 물건을 떨어뜨린다.
- 공연히 다른 사람들에게 화풀이를 한다(무례하게 굴거나, 벌컥 짜증 을 내는 등).
- 긴장을 풀거나 차분히 있지 못한다.
- 이마의 땀을 훔친다.
- 남 보기 부끄럽지 않은지 확인하며 매무새를 다시 가다듬는다.
- 머리카락을 정돈하거나 옷의 주름을 편다.
- 관찰자가 다가오면 심호흡하며 허리를 꼿꼿이 편다.
- 몸이나 발(또는 둘 다)을 출구 쪽으로 튼다.
- 핑계를 대고 자리를 뜬다.
- 조사를 받다가 감정적으로 무너진다(애원하거나 사과하는 등).
- 턱을 치켜들고 똑바로 눈을 맞춘다(반항적인 캐릭터인 경우).
- 수동공격적으로 행동한다(빈정대거나, 칭찬하는 척하며 비꼬는 등).

몸속 감각

- 목이 탄다.
- 약간 어지럽다.
- 체온이 높아진다.
- 피부가 가렵다(땀이 솟아나면서).
- 가슴이 조여들면서 숨을 끝까지 들이마시기 어렵다.

- 몸이 긴장한다.
- 침을 삼킬 때 목구멍이 조이는 느낌이 든다.
- 심장박동이 빨라진다.
- 귀에 피가 쏠리는 느낌이 든다(혈압이 올라가면서)
- 압박감을 느낀다(보이지 않는 손이 어깨를 누르는 느낌, 등 뒤에 선 관찰자의 시선이 목뒤에 꽂히는 느낌 등).
- 뺨이 뜨겁다.

정신적 반응

- 집중하기 어렵다.
- 주시당한다는 사실에 온통 신경이 집중된다.
- 관찰을 피하고 싶은 충동(몸을 돌리거나, 머리카락으로 얼굴을 가리는 등)을 느낀다.
- 자신의 행동과 눈에 띌 만한 결점을 과하게 신경 쓴다.
- 비이성적인 걱정이 자꾸 떠오른다
- 사찰당한다는 사실에 분개하며 혼자 있고 싶어진다.
- 자꾸 최악의 시나리오 쪽으로 생각이 쏠린다.
- 마음속으로 스스로를 진정시키려 한다.
- 기대치에 맞추려면 어떤 언행을 보여야 할지 계획을 세운다.
- 눈에 띄려면 어떤 언행을 보여야 할지 계획한다(이번 조사가 기회 에 해당할 때).
- 불합격하거나 조사관을 실망시켰을 때 닥칠 후폭풍을 두려워한다.
- 서두르고 싶은 충동을 느낀다.
- 관찰당하는 불편한 감각을 차단하고자 지금 해야 하는 일에 오롯 이 집중한다.

주시당하는 불편함을 숨기려는 행동

- 짐짓 기지개를 켜거나 하품을 한다.
- 일부러 시간을 들여 행동한다.
- 방을 가로질러 느긋하게 걸어간다
- 보는 이가 아무도 없다는 듯이 다른 사람에게 말을 걸어 잡담을 나눈다.

- 걱정하지 않는 태도를 드러내려고 태연하게 일상적 행동(허리를 숙여 신발 끈을 맨다든가, 커피를 내린다든가)을 한다.
- 두리번거리지 않고 의도적으로 시선을 고정한다.
- 미소를 띠며 경쾌한 어조로 말한다
- 몸의 긴장을 풀어 느긋해 보이려고 애쓴다
- 중립적인 표정을 유지한다.
- 대답하고 도발적인 시선으로 눈을 맞추다
- 조사관에게 직접 다가간다("아, 뭐 필요하신 거라도?" "제가 도와드릴까요?")
- 선제공격에 나선다("제가 제대로 처리한 게 맞나요?").

달성하기 어려워지는 의무나 욕구

- 설득력 있는 거짓말을 꾸며내기가 쉽지 않다
- 몰래 접선(연인이나 첩자 등과)하기 힘들다
- 위기가 닥쳤을 때 아무렇지 않은 척하기 어렵다
- 가족이나 배우자의 눈을 속일 수 없다.
- 불법이거나 규칙에 어긋나는 행동을 하기 부담스럽다.
- 갇힌 곳에서 탈출하기(또는 남의 탈출을 돕기) 어렵다.
- 다른 사람들이 동의하지 않는 계획을 실행에 옮기기 부담스럽다.
- 몰래 기술을 익히거나 임무를 완수하기 힘들다.
- 그럴싸하게 감정(애정, 행복감, 충성심 등)을 느끼는 척하기 어렵다.
- 이중생활을 유지하기 힘들다.

갈등과 긴장감을 불러일으키는 시나리오

- 주시당하는 와중에 누군가의 주머니를 털어야(또는 증거품을 심어야) 한다.
- 진짜 정체를 비밀로 유지하려고 애쓴다.
- 사람들이 자신을 주목하는 동안 쪽지, 열쇠, 지시 사항 등을 건네야 한다.
- 감시의 눈을 피해 특정 영역에서 벗어나야 한다.
- 대화가 감청되는 동안 지시 사항을 전달한다.
- 무기나 유죄의 증거물을 몰래 버려야 한다.

 \mathbf{z}

- 시험에서 부정행위를 저지른다.
- 엄격한 심사를 받으며 좋은 성적을 내야 한다.
- 다른 인물 행세를 하며 해당 인물의 지인들을 속여 넘겨야 한다.
- 경비원이나 문지기를 교묘한 말로 설득해 빠져나가야 한다.
- 안전 요워이나 경찰의 눈을 피해 특정 물건을 밀반입해야 한다.
- 견고한 감옥이나 시설에서 누군가를 빼내야 한다.
- 속임수의 달인인 특정 인물을 역으로 속여야 한다.
- 자신이 가담한 범죄에 관해 경찰에게 심문받는다.

이 기폭제로 발생하는 감정

겁먹음, 근심, 놀라움, 단호함, 동요, 두려움, 무력감, 무서움, 반항심, 배신감, 분개, 분노, 불안, 불편함, 씁쓸함, 자신 없음, 전전긍긍함

함께 쓰면 효과적인 표현

무시하다, 일축하다, 시치미 떼다, 움츠러들다, 숨다, 땀 흘리다, 꼼지락거리다, 안달하다, 움찔거리다, 배배 꼬다, 떨다, 빠져나가다, 걱정하다, 서두르다, 분석하다, 감사監査하다, 지적하다, 확인하다, 검사하다, 감시하다, 관찰하다, 골라내다, 헤집다, 질문하다, 검토하다, 훑어보다, 살펴보다, 찬찬히 들여다보다, 시험하다, 지켜보다

작품을 한 단계 끌어올리는 비법

압박감을 견디며 침착함을 유지하는 능력은 예전에도 이런 조사를 받아본 적이 있는지, 이 상황에 무엇이 걸려 있는지, 성격이 어떤지, 감정을 다스리는 데 얼마나 능숙한지에 좌우된다. 그러므로 캐릭터가 엄밀한 조사에 얼마나 능숙하게 혹은 서툴게 대처합지 정할 때는 인물의 됨됨이와 경험의 폭을 미리 고려하자.

정의

마음이 다른 곳에 가 있는 상태. 대개 스트레스가 심할 때 나타나지만 지루함의 부산물로 생겨나기도 한다. 이유가 무엇이든 산만해진 캐릭터는 집중력을 발휘하기 어렵고, 당장 눈앞에 닥친 일에 온전히 관심을 쏟지 못한다.

신체적 징후와 행동

- 허공을 멍하니 바라본다.
- 표정과 자세가 느슨하다.
- 아무것도 하지 않고 한동안 가만히 앉아 있는다.
- 무의식적으로 대화에서 관심이 멀어진다.
- 반응해야 할 때도 대답하지 않는다.
- 성의 없이 일한다.
- 지각하다
- 사람, 대화나 일을 건성으로 대한다.
- 입을 살짝 벌리고 멍한 표정을 짓는다.
- 할 일을 잊고 있다가 막판에야 서두른다.
- 주변에 게으름을 피우거나 일을 미루는 사람으로 인식되다
- 약속이나 모임을 잊어버린다.
- 생활이 전반적으로 무질서하다
- 직장이나 학교에서 성과를 내지 못한다.
- 일상적인 일을 완수하지 못한다(요리를 태우거나, 청소하다 물건을 깨뜨리는 등).
- 집안일을 끝내는 데 필요 이상으로 시간이 오래 걸린다.
- 단정치 못한 모습을 하고 돌아다닌다.
- 단추를 엇갈려 끼우고도 눈치채지 못한다.
- 위아래가 어울리지 않는 옷을 입는다.
- 며칠 연속으로 같은 옷을 입는다.
- 개인위생에 신경 쓰는 것을 잊어버린다.
- 목적지에 도착해서야 필요한 물건을 빠뜨리고 왔다는 사실을 깨

닫는다.

- 사람이나 사물에 부딪힌다.
- 말하던 도중에 차츰 목소리가 작아지다가 말을 멈춘다.
- 집중력을 유지하려고 안간힘을 쓰며 얼굴을 찌푸린다.
- 취미나 소일거리에 흥미를 잃는다.
- 머리에 들어오지 않아서 책의 같은 페이지를 여러 번 읽는다.
- 많은 시간이나 집중력이 필요한 활동에 참여하지 못한다.
- 늦잠을 잔다.
- 부주의하게 운전한다(정지 신호를 못 보고 지나치거나, 차선을 홱 바꾸는 등)
- 사교 활동을 피한다.
- 행사에 참석은 하지만 적극적으로 관여하지 않는다(옆으로 빠져서서 있거나, 간식만 집어 먹는 등).
- 대화에 적극적이지 않아서 젠체한다거나 쌀쌀맞다고 오해받는다.
- 기본적인 일들을 잊어버린다(현관문을 잠그지 않거나, 반려동물에게 밥을 챙겨주지 않는 등).
- 쉽게 잠들지 못한다.
- 사람들에게 뭐라고 했는지 묻거나 다시 말해달라고 한다.
- 마음을 다잡고 일에 집중하려 하지만, 다시금 주의가 흐트러지고 만다.
- 부주의하게 행동한 뒤 사과하거나 핑계를 댄다.
- 감독을 소홀히 해서 자녀나 부하 직원들이 잘못을 저지르고도 들 키지 않고 넘어간다.
- 물건을 잃어버린다.
- 친구와의 관계가 소원해진다.
- 사랑하는 사람들이 산만한 모습을 보고 우려를 표한다.
- 학교나 직장에서 성과를 내지 못해 질책을 듣는다.
- 수준 이하의 결과를 내서 거듭 재작업하게 된다.
- 부주의하게 사고를 일으켜 고통받는다(요리하다 손가락을 베이거 나 길에서 다른 사람과 충돌하는 등).

몸속 감각

- 식사를 건너뛰어서 갑작스레 허기가 진다.
- 갈증으로 목이 칼칼하다.
- 움직이지 않거나 스트레칭을 하지 않아서 근육이 뭉친다.
- 일에 집중하기보다는 일어나서 돌아다니고 싶다.
- 안절부절못한다.

정신적 반응

- 생각이 이쪽저쪽으로 마구 튀어 흐름이 자꾸 끊긴다.
- 해결하거나 결정해야 할 문제 쪽으로 생각이 자꾸 쏠린다.
- 뭔가를 잊어버린 것 같다는 느낌이 뇌리를 떠나지 않는다.
- 상황이 해결되기를 바라며 마음을 졸인다.
- 주의를 흐트러뜨리는 원인에 집착한다.
- 눈앞에 닥친 일에 집중하지 못한다.
- 집중력이 필요한 상황을 피한다.
- 중요한 일을 잊어버리곤 죄책감을 느끼다
- 생각이나 공상에 빠지는 바람에 시간이 얼마나 지났는지 깨닫지 못한다.
- 일에 집중하지 못하는 자신을 꾸짖는다.
- 스스로가 능력이 없거나 무책임하다고 느낀다.
- 왜 다른 사람들처럼 집중하고 관심을 쏟지 못하는지 몰라 답답하다.

산만함을 숨기려는 행동

- 집중해야 하는 일이나 사람에게 애써 관심을 쏟는다.
- 눈을 가늘게 뜬다.
- 입을 꾹 다문다.
- 고개를 앞으로 쑥 내민다.
- 주의를 기울이지 않은 걸 숨기려고 뻔한 말("더 자세히 얘기해줘" "만나서 정말 반가워요" 등)을 건네다
- 주의가 흐트러지는 것을 막으려고 눈 옆쪽을 손으로 가린다.
- 주의를 흩뜨리는 원인에서 눈을 돌린다.
- 집중하는 데 도움이 될 만한 시각적 도구(타이머 맞추기, 손등에 메모하기 등)를

활용하다

- 말하고 있는 사람에게 시선을 집중하고 머리를 고정한다.
- 집중해야 하는 대상 쪽으로 다시 시선을 돌리려 애쓴다.

달성하기 어려워지는 의무나 욕구

- 사람들에게 진지하게 받아들여지지 않는다.
- 좋은 성적을 내기 어렵다.
- 경쟁을 통해 얻는 자리(스포츠 팀 주장, 지역 위원회 위원장 등)에 오르지 못하다
- 가족에게 관심과 애정을 충분히 표현하지 못한다.
- 신중하게 운전하기 어렵다.
- 기회가 찾아와도 제대로 활용하지 못한다.
- 주의력이 극도로 중요한 일(중장비 운전, 항공관제 등)을 할 수 없다.
- 목표(선거에 출마하거나, 승진에 도전하는 등)에 집중하지 못한다.
- 아기나 어린아이를 돌보기 어렵다.
- 관심을 쏟고 성의를 보이며 인간관계에서 생긴 문제를 순조롭게 해소하기 어렵다.
- 아이를 학교에서 데려와야 하는 일을 잊거나, 제시간에 약속 장소에 도착하지 못한다.
- 지금보다 더 많은 책임을 맡기 부담스럽다.

갈등과 긴장감을 불러일으키는 시나리오

- 시험, 회의, 프로젝트를 준비해야 할 때 산만해진다.
- 자신이 한 일에 뭔가 부족한 점이 있음을 알지만, 정확히 짚어낼 수 없다.
- 집중하려 애쓰지만 자제력만으로는 해결되지 않는다(ADHD 등의 질환으로 산 만해진 경우).
- 주의를 기울이지 않아서 인간관계에 문제가 생긴다.
- 무관심한 태도가 남의 기분을 상하게 했음을 알게 된다.
- 산만해서 주변 사람들의 집중력까지 떨어뜨린다.

- 많은 게 걸려 있는 중요한 일의 마감 시한이 매우 촉박하다.
- 더없이 중요한 물건을 잃어버린다.
- 실적이 좋지 않아서 승진 대상에서 탈락하거나 이직 기회를 놓친다.
- 산만한 채로 운전하다 교통사고를 낸다.
- 눈을 뜨고 나서야 면접이나 업무 관련 행사에 늦었음을 알게 된다.
- 준비되지 않은 채로 연설이나 발표에 임해야 한다.
- 까다로운 유명인이나 많은 관심을 요구하는 사람과 함께 일해야 한다

이 기폭제로생하는 감정

걱정, 낙심, 놀람, 당황스러움, 동요, 방어적임, 불안, 수치심, 염려, 의심, 자괴감, 자기혐오, 자신 없음, 좌절감, 죄책감, 짜증, 창피함, 체념, 혼란, 회한, 힘겨움

함께 쓰면 효과적인 표현

옆길로 새다, 뒤죽박죽되다, 잊어버리다, 당황하다, 헤집다, 더듬거리다, 귀찮아하다, 지겨워하다, 짜증 내다, 동요하다, 떨어뜨리다, 잃어버리다, 무시하다, 헷갈리다, 실패하다, 멈추다, 헤매다, 흐려지다, 빼먹다, 다시 하다, 덤벙대다, 그르치다, 망치다, 안간힘을 쓰다, 멍하니 바라보다, 응시하다, 공상하다, 다잡다

작품을 한 단계 끌어올리는 비법

주의가 산만해지는 원인은 정신 및 신체적 피로일 수도 있지만, 대개는 해결되지 않은 감정적 문제에 정신이 쏠린 탓이다. 캐릭터가 산만해진 원인이 무엇인지, 그 기저에 어떤 감정이 깔려 있는지 독자가 명확히 이해할 수 있도록 하자.

정의

마약성 물질을 강박적으로 원하는 상태. 해당 물질이 신체에서 빠져 나갈 때 생기는 생리적 금단현상이 특징이다. 중독되는 대상은 매우 다양하지만 이 항목에서는 마약에 관련된 내용만을 중점적으로 다룬 다. 관련 정보를 얻으려면 '숙취'와 '금단현상' 항목을 참고하자.

신체적 징후와 행동

- 약에 취한 채로 지내는 시간이 길다.
- 자신에게 문제가 있다는 사실을 부정한다.
- 위생 상태가 불량하다(부스스한 머리, 누런 치아, 지저분한 손톱 등).
- 안색이 나쁘다.
- 눈이 충혈되거나, 흐리멍덩하거나, 멍하다.
- 신체 조정력이 떨어지고 반응 속도가 느리다.
- 과하게 활발하다.
- 체중이 급격히 줄거나 불어난다.
- 숨결, 살갗, 옷가지에서 수상한 냄새가 난다.
- 몸을 떨며 식은땀을 흘린다
- 경련하듯 움직인다.
- 발음이 어눌하다.
- 자꾸 샛길로 빠지는 등 대화에 집중하는 데 어려움을 겪는다.
- 먹는 것을 잊어버린다.
- 잠을 과하게 많이 자거나 제대로 자지 못한다.
- 모임 약속 자리에 나타나지 않는다.
- 집세를 밀리거나 차가 압류되는 등 재정적 어려움을 겪는다.
- 현금을 얻으려고 물건을 팔아치우거나 예금을 몽땅 꺼낸다.
- 갖가지 핑계를 대 타인에게 돈을 요구한다.
- 돈이나 현금화가 쉬운 귀중품을 훔친다.
- 직장이나 학교에서 해야 할 일을 소홀히 한다.
- 건전한 인간관계를 유지하기 어렵다.
- 옛 친구들과 멀어지고, 약물 때문에 새로 알게 된 사람들에게 매달

린다.

- 직업을 유지하기 어렵다.
- 어딘가 멍해 보인다.
- 사람들과 눈을 잘 마주치지 않는다.
- 범법이나 범죄 행위에 연루된다.
- 취한 채로 운전한다.
- 무모한 행동을 일삼는다.
- 쉽게 흥분하고 폭발한다.
- 워하는 것을 얻으려고 타인을 조종한다.
- 극적인 상황을 자주 일으킨다.
- 공의존적 행동을 보인다.
- 거짓말과 기만이 잦다.
- 도덕적 기준이 들쑥날쑥하다.
- 혼자 틀어박히는 시간이 늘어난다.
- 비이성적으로 군다.
- 약속을 해놓고 지키지 않는다.
- 무책임하고 불성실하다.

몸 속 감각

- 과하게 흥분하거나 예민하다.
- 무기력감과 피곤함을 느낀다.
- 시야가 흐려지거나 좁아진다.
- 입이 마른다.
- 달아올라 둥둥 떠다니는 느낌, 팔다리와 머리가 무거운 느낌을 받는다.
- 신경과 근육이 간헐적 경련을 일으킨다.
- 소리, 촉감, 냄새에 민감하다.
- 몸에 벌레가 기어다니는 듯한 감각을 느낀다.
- 약기운이 떨어지면 금단현상(불안, 정신적 및 신체적 고통)이 일어 난다.

정신적 반응

- 해당 중독 물질에 집착한다.
- 약물을 사용하며 희열을 느낀다.
- 다음 투약만을 초조하게 기다린다.
- 예전에는 더 적은 양으로도 가능했던 쾌락을 또 느끼려고 투약량을 늘린다.
- 매사에 시들하다.
- 변덕스럽거나 공격적으로 변한다.
- 기억 손상이 생기고, 상당 시간 뭘 했는지 설명하지 못하는 공백이 늘어난다.
- 시간 감각이 왜곡된다(시간이 느리거나 빠르게 간다고 느끼는 등).
- 판단력이 저하된다.
- 매사를 남 탓으로 돌리고 행동에 책임지지 않으려 한다.
- 죄책감을 느끼거나 후회한다.
- 자기연민과 자기혐오에 젖는다.
- 자살 충동을 느낀다.

중독을 숨기려는 행동

- 문제가 있음을 부정한다.
- 결석, 결근, 지각, 건망증에 다른 핑계를 댄다.
- 약물 사용을 숨기거나. 예전에는 했다고 인정하되 지금은 끊었다고 말한다
- 약물 사용 습관을 숨기려고 친구나 동료와 어울리는 자리를 피한다.
- 비난을 피하려고 가족에게 죄책감을 느끼게 하는 기만전술을 동워한다
- 긴소매를 입어 주삿바늘 자국을 가린다.
- 평소답지 않은 행동은 죄다 업무 스트레스나 몸이 아픈 탓이라고 둘러댔다
- 안약, 박하사탕, 구강 청결제 등을 써서 냄새나 기타 명명백백한 흔적을 감추려 한다.
- 혼자만의 시간이 더 필요하다고 한다.
- 몰래 빠져나가거나 집 주변에 약을 숨기는 등 비밀스러운 행동을 한다.
- 금단현상을 애써 감춘다.

달성하기 어려워지는 의무나 욕구

- 맑은 정신을 유지하기 어렵다.
- 마약 검사와 음주 측정을 거쳐야 하는 직장에 들어가지 못한다.
- 직장에서 해고당한다(잦은 결근, 해이해진 업무 태도 등으로).
- 자신을 용서하지 못한다.
- 스트레스, 트라우마, 감정적 자극에 건강하게 대처하는 방법을 익히기 어렵다.
- 타인의 신뢰를 회복하지 못한다.
- 평생 품어온 꿈을 이룰 수 없다.
- 양육권을 잃는다.
- 미래를 위해 저축하기 어렵다.
- 중독 사실을 솔직하게 밝히지 못한다.
- 가족을 돌보지 못한다.

갈등과 긴장감을 불러일으키는 시나리오

- 교통편이 지연되는 바람에 약물을 투약하기 어려워진다.
- 장례식이나 임신 축하 파티 등 혼자 있을 틈이 없는 가족 행사에 참여한다.
- 낯선 지역에 가게 되어 원하는 약물을 어떻게 구해야 할지 막막하다.
- 차 안에 마약이 있는 상황에서 경찰에게 불심검문을 당한다.
- 거짓말이 들통나거나, 누구에게 어떤 거짓말을 했는지 잊어버린다.
- 돈이 사라진 일로 추궁당한다.
- 해고당하거나 퇴학당한다.
- 주변 사람들이 나서서 자신의 마약 문제에 개입한다.
- 아직 마음의 준비가 되지 않았는데 중독 치료 센터에 들어가라는 주위의 압력을 받는다.
- 어떻게 이곳에 오게 되었는지 기억나지 않는 상태로 위험한 곳에서 눈을 뜬다.
- 운전면허가 취소되어 대중교통을 이용해야만 한다.
- 재정 상황이 나빠져 마약을 구하기 어렵다.
- 누군가로부터 중독 사실을 밝히겠다는 협박을 받는다.
- 체포당한다(약에 취한 채 운전하거나, 공공장소에서 난동을 부려서).

- 중독 문제로 최후통첩을 받는다(배우자가 이혼하자고 하거나, 부모에게 의절당 하거나, 양육권을 잃는 등)
- 약물을 과다 투여한다.

이 기폭제로 발생하는 감정

간절함, 갈망, 고뇌, 괴로움, 꺼림칙함, 낙심, 단호함, 두려움, 들뜸, 만족감, 망설임, 망연자실함, 무력감, 반항심, 부정, 불안, 수치심, 쓰라림, 의심, 자기혐오, 자신없음, 절박함, 조바심, 죄책감, 집착, 짜증, 한심함, 회한, 후회, 희열

함께 쓰면 효과적인 표현

식은땀을 흘리다, 씰룩거리다, 파르르 떨다, 전전궁궁하다, 꼼지락대다, 경련하다, 몸을 뒤틀다, 벌컥 화내다, 말다툼하다, 거짓말하다, 모면하다, 조종하다, 웅얼거리다, 혀가 꼬부라지다, 말을 더듬다, 집착하다, 욕망하다, 갈망하다, 갈구하다, 구걸하다, 좀이 쑤시다, 숨기다, 감추다, 은닉하다, 몰래 빠져나가다, 가리다, 당황하다, 거래하다, 사들이다, 훔치다, 빼앗다, 주사하다, 삼키다, 피우다, 털어넣다, 조제하다, 녹이다, 주입하다, 찌르다, 후들거리다

작품을 한 단계 끌어올리는 비법

약물에 중독된 상태에서도 악영향을 비교적 잘 관리하며 삶을 유지하는 유형도 있다. 이런 캐릭터를 만들고 싶다면 중독 징후를 가리거나 캐릭터를 떠받쳐줄 만 한 요소를 추가해보자. 예컨대 재정 상황이 넉넉하다면 마약 구매에 들어가는 비 용이 큰 문제로 번지지 않기도 하고, 가족 구성원이나 보좌관 같은 조력자가 있 으면 버젓한 모습으로 일상생활을 유지하는 데 도움이 된다. 정의

재미없거나 자극이 부족한 탓에 싫증이 나서 정신적, 신체적으로 안 절부절못하는 상태.

신체적 징후와 행동

- 손으로 턱을 괸다
- 책상이나 탁자에 구부정하게 엎드린다.
- 멍하니 허공을 바라본다.
- 눈이 반쯤 감긴다
- 졸거나 잠들어버린다
- 가슴에 턱이 닿을 만큼 고개를 수그린다.
- 축 처진 자세를 취한다.
- 돗작이 나른하다
- 의자에 구부정하게 앉아 팔을 축 늘어뜨린다.
- 자꾸 들썩들썩 움직인다(목을 좌우로 돌리거나, 발을 바닥에 두드리 는 등)
- 과장되게 한숨을 쉬거나 낮게 신음한다.
- 근처의 다른 사람과 잡담한다.
- 할 일 중인 다른 사람들을 구경한다
- 배고프거나 목말라서가 아니라, 그저 심심해서 뭔가를 먹거나 마신다.
- 영상을 보거나, SNS를 확인하거나, 웹 서핑을 한다.
- 자주 바람을 쐬거나, 화장실에 다녀온다.
- 계속 TV 채널을 돌린다.
- 정처 없이 돌아다니거나 서성거린다.
- 휴대전화로 문자메시지를 보내거나 예전 사진을 뒤적거린다.
- 필요 없는 잡동사니(해변의 조약돌 등)를 줍는다.
- 사물(길에 떨어진 담배꽁초, 가게를 나서는 사람 등)의 숫자를 센다.
- 휴대전화 카메라로 눈에 띄는 사물을 찍는다.
- 사소한 일에도 웃음을 터뜨리거나 즐거워한다.

- 불평하거나 칭얼거린다
- 하품을 하다
- 한 가지 일에 좀처럼 집중하지 못한다.
- 가만히 있느니 뭐라도 하고 싶어서 시시한 활동에 참여한다.
- 무슨 기회든 닥치는 대로 잡고 본다
- 목록을 만든다.
- 거스러미를 뜯거나 머리카락을 꼬는 등의 버릇이 튀어나온다
- 자잘한 물건을 부순다(종이를 잘게 찢거나, 클립을 구부리는 등)
- 작은 소리로 중얼거린다.
- 재미로 다른 사람에게 지분거린다.
- 짓궂은 장난을 친다
- 말썽을 부린다
- 말이 많아지고 수다를 떨 목적으로 여기저기 전화를 돌린다.
- 다른 사람, 심지어 평소에 별로 친하지 않은 이들에게까지 연락 하다
- 새로운 취미나 프로젝트를 찾아내 몰두한다.
- 항상 하던 활동(운동, 독서, 잠자기 등)의 양을 늘린다.
- 마음에 드는 일을 찾으려고 이것저것 새로운 활동에 손댄다.
- 오랫동안 한자리에서 꼼짝하지 않는다.
- 남들에게 철이 없다거나 유치하다는 소리를 듣는다.

몸속 감각

- 무기력하다
- 근육이 무겁게 느껴진다.
- 심장이 느리고 묵직하게 뛰다
- 평소에는 눈치채지 못했던 것(커피의 시큼한 뒷맛, 두피의 가려움, 손 발이 간질간질한 느낌 등)이 예민하게 느껴진다.
- 몸을 움직이지 않으면 초조하다
- 몸속이 텅 빈 것 같다.
- 어지럽거나 멍하다.
- 압력이 점점 심해져 한계에 이르는 느낌이 든다.

정신적 반응

- 뭘 하면 좋을지 머릿속으로 선택지를 훑어본다.
- 공상에 빠진다.
- 맥락 없는 생각('이 물건의 작동 원리는 뭘까?' '~한 일이 일어난다면 어떻게 될까?' 등)을 떠올린다.
- 사소한 일까지 예민하게 눈치챈다.
- 지루함의 원인이 되는 일에 집중하지 못한다.
- 부정적 생각을 연달아 떠올린다.
- 지루하다는 생각에 안달이 난다.
- 시간이 느리게 가는 느낌이 든다.
- 답답하다.
- 점점 초조하다.
- 나중에 일어날 기대되는 일이나 지금 상황보다는 훨씬 재밌을 일을 떠올린다.
- 지루함이 적개심으로 바뀐다.
- 자신을 불쌍하다고 여긴다.
- 목적의식을 간절히 바란다.

지루함을 숨기려는 행동

- 남에게 초대받았을 때 할 일이 생겨서 신난 마음을 감추고 짐짓 태연하게 반 응한다.
- 지루한 티를 내지 않으려고 무슨 일에든 적극적으로 동의한다.
- 끊임없이 몸을 움직인다.
- 어떻게든 재미를 찾으려고 애쓴다.
- 누가 부탁하지 않아도 잡일을 도우러 나선다.
- 바빠 보이려고 뭔가를 열심히 적는다.
- 책, 식당 메뉴, 과자 성분표 등 가까이 있는 것을 읽는 척한다.
- 뭔가 듣는 것처럼 보이도록 헤드폰을 벗지 않는다.
- 바빠 보이도록 정해진 일과를 엄격히 지킨다.

달성하기 어려워지는 의무나 욕구

- 학업이나 업무에 전념하기 어렵다.
- 중요한 지시에 주의를 기울이지 못한다.
- 중요한 회의에서 기록을 소홀히 한다.
- 목적의식을 부여할 활동에 제대로 집중하지 못한다.
- 보람을 느끼지 못한다.
- 맑은 정신으로 깨어 있기 어렵다.
- 주변 사람들과 가까워지지 못한다.
- 누군가가 늦을 때 참을성과 이해심을 보여주지 못한다.
- 성숙하고 책임감 있는 사람이라는 인식을 주기 어렵다.
- 열정적으로 몰두할 무언가를 찾지 못한다.
- 주변의 사소하면서도 중요한 무언가를 알아채지 못하고 놓친다.
- 가족 행사에서 친척들과 어울리지 못한다.
- 긴 이야기를 들은 뒤 자세한 부분이 기억나지 않는다.
- 장거리 운전을 견디지 못한다.
- 예비 고객들에게 반복해서 제품을 시연하기가 싫다.

갈등과 긴장감을 불러일으키는 시나리오

- 경력에 큰 도움이 되긴 하지만 몹시 지루한 행사에 참여한다.
- 마음에 들지 않는 곳에서 보내는 가족 휴가를 참고 견뎌야 한다
- 함께 있는 사람들 중 혼자만 지루해한다.
- 지루해서 무심고 했던 행동이 대참사를 부른다.
- 지루해하는 모습을 눈치챈 데이트 상대가 이를 관심 없다는 뜻으로 오해한다.
- 지루한 활동에 참여하기를 거절했다가 인간관계에 문제가 생긴다.
- 지루해서 사람들을 귀찮게 하다가 선을 넘는 바람에 갈등이 발생한다.
- 극도로 세심한 주의가 필요한 상황(비행기 엔진 수리, 화학물질을 다루는 작업, 수술 집도 등)에서 지루함을 떨치려 애쓴다.
- 지루함을 잊으려고 타인에게 마음을 열었다가 이용당한다.
- 주의를 기울이지 않거나 잠들어버리는 바람에 커다란 위험을 눈치채지 못

하다

• 보는 눈이 많아서 지루함을 철저히 숨겨야 한다.

이 기폭제로 발생하는 감정

간절함, 끔찍함, 단호함, 무관심, 불만, 성가심, 슬픔, 아쉬움, 억울함, 외로움, 절박함, 조바심, 좌절감, 짜증, 창피함, 체념, 호기심

함께 쓰면 효과적인 표현

입을 헤벌리다, 하품하다, 기지개 켜다, 주저앉다, 수그리다, 질질 끌다, 한숨 쉬다, 피곤해하다, 어슬렁거리다, 졸다, 딴생각하다, 축 처지다, 흐려지다, 숨 막히다, 쉬다, 자다, 멍하니 바라보다, 공상하다, 불평하다, 칭얼대다, 중얼거리다, 투덜거리다, 낙서하다, 귀찮게 하다, 성가시게 굴다, 지분거리다

작품을 한 단계 끌어올리는 비법

캐릭터가 지루해하면 독자도 지루해지기 쉬우므로 이 기폭제를 다룰 때는 주의가 필요하다. 그러니 갈등을 일으키거나, 시험에 들게 하거나, 예상치 못한 사태를 해쳐나가게 하는 등 목표를 분명히 정해두고 간결하게 활용하는 편이 바람직하다. 반대로 지루함이 긍정적 결과를 부를 수 있다는 점도 기억하자. 지루함이 촉매가 되어 진실을 파헤치거나, 새로운 열정을 발견하거나, 사회 혹은 자기 인생에서 문제를 찾아내 해결할 수도 있다.

정의

신체를 약화하는 해로운 질환에 걸린 상태. 질병에는 신체적인 것과 정신적인 것이 있지만, 이 항목에서는 신체에 영향을 미치는 병을 다 류다

신체적 징후와 행동

- 열에 들떠 눈이 흐리멍덩하다.
- 눈 밑이 시커멓게 그늘진다(그래서 눈이 푹 꺼지고 작아 보인다).
- 고톳스러운 표정을 짓는다(눈썹이 모여 미간에 주름이 팬다).
- 몸이 좋지 않다고 투덜거린다.
- 피부가 창백하거나 혈색이 나쁘다.
- 발을 끌며 걷는다.
- 동작에 힘이 없다.
- 손으로 머리를 괴고 앉거나, 머리를 탁자에 대고 엎드린다.
- 어깨가 축 처지다
- 이마와 이중에 땀이 솟솟 맺히거나 피부가 전체적으로 번들거린다
- 재채기를 한다
- 가래가 끓는 기침을 한다.
- 콧물을 흘린다.
- 이가 딱딱 부딪친다.
- 오한이 들고 근육 경련이 생긴다.
- 옷에 땀 얼룩이 생긴다(특히 목 주변과 겨드랑이에).
- 호흡이 거칠다.
- 기운이 없다.
- 자꾸 누우려고 한다.
- 피부가 건조하고 까칠하거나, 뜨겁고 상기되거나, 차갑고 축축하다.
- 목이 쉬거나 코맹맹이 소리를 낸다.
- 짧은 문장으로 말하거나 한 단어로 대답한다.
- 잠을 매우 오래 잔다.
- 편안하게 자지 못하고 자꾸 뒤척거린다.

- 진찰을 받으러 간다.
- 약을 먹는다
- 전반적으로 쇠약한 모습을 보인다.
- 살이 빠진다.
- 음식을 깨작거린다.
- 환자 냄새가 난다.
- 개인위생에 신경을 덜 쓴다
- 음식을 먹지 않는다
- 토하거나 설사를 하다
- 기절하다
- 증세를 완화하려고 위험하거나 검증되지 않은 치료법을 시도한다.

몸 속 감각

- 피부가 민감하다.
- 몸이 뜨겁다고 느끼다
- 특정 부위(머리, 배, 귀, 목 등)가 아프다.
- 몸 전체가 쑤신다.
- 구역질이 올라온다
- 너무 빨리 일어나면 어지럽다.
- 근육에 힘이 없다.
- 춥거나 덥다고 느끼다
- 미각이 사라진 느낌이 든다.
- 식욕이 없다.
- 입이 바싹 마른다
- 코 안쪽이 꽉 막힌다.
- 피곤하고 무기력하다.
- 갈증이 난다
- 몸 일부가 저릿저릿하다.
- 혈압과 박동 수가 높아지거나 낮아진다.
- 전반적으로 쇠약해진 느낌이 든다.

정신적 반응

- 집중력을 발휘할 수 없다.
- 머릿속이 흐리고 기억력이 떨어진다.
- 참을성이 없어진다.
- 쉬고 싶지만 직장이나 학교에 가야 할 것 같은 부담을 느낀다.
- 시간의 흐름을 따라가지 못한다.
- 단순한 감기가 더 심한 무언가로 변할까 봐 걱정한다.
- 다른 데로 주의를 돌려 몸이 아픈 것을 잊으려 애쓴다.
- 아파서 손대지 못하고 쌓아둔 일들을 떠올리지 않으려 한다.
- 다른 사람들에게 병이 옮을까 봐 염려한다.
- 몸이 빨리 나아지기를 간절히 바란다.
- 병이 빨리 낫지 않아 짜증이 점점 심해진다.
- 사람들과 대화를 이어가기 어렵다.
- 어떻게든 나아지겠다고 마음을 굳게 먹는다.
- 덜 아파지거나 낫기를 기도한다.

질병을 숨기려는 행동

- 뭔가 잘못되었음을 부인한다.
- 증상이 나타나는데도 계속 일한다.
- 증상을 숨기고 멀쩡해 보이고자 진통제와 수면제를 먹는다.
- 핑계를 지어낸다("상자를 잔뜩 옮기느라 힘을 썼더니 땀이 나네요").
- 사람들을 피한다.
- 사교 모임 참석을 취소한다.
- 해야 할 일을 하면서 에너지를 아낀다(누워서 일한다든가).
- 재택근무를 택한다.
- 병가 대신 연차를 낸다
- 외출해야 할 일이 있으면 온종일 누워서 에너지를 모은다.
- 노력이 최소한으로 드는 편안한 옷을 입는다.

달성하기 어려워지는 의무나 욕구

- 직장이나 학교에 가기 힘들다.
- 건강하고 탄탄한 몸을 유지하지 못한다.
- 최고의 모습을 보일 수 없다.
- 집안일(청소, 요리, 빨래 등)을 해내기 어렵다.
- 면역력이 떨어진 나이 든 친척을 돌볼 수 없다.
- 아이들과 반려동물을 돌보거나 놀아줄 수 없다.
- 운동을 하지 못한다
- 마감을 지키기 어렵다.
- 격렬한 신체 활동이 필요한 목표(철인 3종 경기 대표 선발전 등) 달성을 위해 훈 련할 수 없다.

갈등과 긴장감을 불러일으키는 시나리오

- 중요한 행사(자식의 졸업, 금혼식 파티 등)가 다가오지만, 몸이 회복되어야 참석 할 수 있다.
- 외딴곳에 있어서 도움을 청할 수 없다(등산이나 하이킹 중 몸이 아파졌다든가).
- 제한된 공간이나 안전하다고 느끼는 영역 밖(비행기나 고속버스 안)에서 병에 걸린다
- 병가를 낼 수 없는 상황이다(미리 고지된 업무 평가 기간이라든가).
- 병이 점점 심해지는데 돌봐줄 사람이 없다.
- 자녀들이 병에 걸린다.
- 몸이 아파서 고대하던 여행이나 행사를 놓친다.
- 잠깐 아프던 것이 만성질환으로 변한다.
- 나은 줄 알았던 병이 재발한다.
- 약을 남용하거나 함부로 섞어 써서 호된 부작용을 겪는다.
- 전염을 우려해 질병의 기미만 보여도 추방시키는 환경에 놓인다.
- 잘 알려진 유전 질환과 일치하는 증상이 나타난다.
- 의사들도 질병을 정확히 진단하지 못한다(또는 심리적 문제일 거라고 한다).
- 치료 후에 오히려 병세가 나빠진다.

이 기폭제로 발생하는 감정

걱정, 괴로움, 단호함, 동요, 무관심, 무력감, 비참함, 성가심, 아쉬움, 안도감, 억울함, 염려, 외로움, 자기연민, 조바심, 좌절감, 죄책감, 침울함

함께 쓰면 효과적인 표현

후들거리다, 토하다, 구역질하다, 기침하다, 오한이 나다, 게우다, 땀 흘리다, 약 해지다, 축 처지다, 쓰러지다, 목이 쉬다, 몸서리치다, 씰룩거리다, 경련하다, 덜 떨다, 움찔거리다, 속삭이다, 신음하다, 자다, 절뚝거리다, 휘청거리다, 쉬다, 쌕쌕거리다. 재채기하다. 코를 풀다

작품을 한 단계 끌어올리는 비법

캐릭터의 설정을 짤 때는 전반적인 건강 상태와 신체적 한계도 고려해야 한 있다. 튼튼한가, 아니면 병에 잘 걸리는 체질인가? 어떤 병에, 왜 걸리는가? 이런 질문의 답을 미리 마련해두면 중요한 상황에서 갈등을 확대해야 할 때 매우 쓸모 있는 도구가 된다.

암시에 민감하게 반응하도록 유도된 특정한 의식 상태. 이 항목은 최면이 등장할 만한 여러 시나리오(심리 상담 중의 최면 요법, 마술 공연의 일부로 행해지는 사례 등)와, 그 결과로 일어날 만한 행동을 아울러다른다. 창작물에서는 최면을 편리한 장치로 재량껏 활용할 수 있지만, 허황한 전개를 피하려면 최면으로 가능한 일과 그렇지 않은 일을 미리 조사해두는 편이 좋다.

신체적 징후와 행동

- 미간을 찌푸린다.
- 얼굴이 멍하다.
- 최면 상태에 빠지면서 표정이 사라진다.
- 눈을 잘 깜빡이지 않는다.
- 감은 눈꺼풀 아래에서 눈동자가 움직인다.
- 침을 자주 삼키지 않는다.
- 전체적으로 움직임이 적다.
- 피부가 창백해지거나 상기된다(신체의 혈류 변화에 따라).
- 어깨 긴장이 풀린다.
- 몸이 축 처진다.
- 앉은 자세가 구부정하게 무너진다
- 팔이 양옆으로 축 늘어진다.
- 고개가 옆으로 돌아가거나 앞으로 수그러진다.
- 큰 소리가 나도 반응이 없다.
- 원래 겪던 틱이나 움찔거리는 증상이 멈춘다.
- 텅 비거나 내면으로 가라앉는 듯한 눈빛을 보인다(지시를 기다리는 상황).
- 눈이 충혈된다.
- 최면술사가 뭔가를 지시하면 잠시 멈칫했다가 반응을 보인다.
- 질문에 무의식적으로 반응한다.
- 지시나 미리 정해진 신호(소리, 특정 단어나 문장, 동작)에 따라 행동

이 달라진다

- 자신이 느낀다고 믿는 감각 자극에 따라 행동한다(감정적 자극과 일치하는 행동)
- 의식하지 못한 채로 질문에 대한 답을 적는다.
- 목소리에 감정이 없다.
- 최면술사의 말에 순순히 동의하며 고분고분해진다.
- 지시를 받고 머릿속에 펼쳐지는 장면을 자세히 묘사한다.
- 암시된 감정에 따라 표정이 변한다('당신은 행복하다' '당신은 기쁘다' 같은 말을 듣고 미소 짓는 등).
- 강렬한 부정적 감정이 치밀어 오르면 몸을 떤다.
- 최면술사가 지시하거나 안심시키면 즉시 진정한다.

몸속 감각

- 긴장이 완전히 풀린다.
- 심장박동이 느리다
- 근육이 느슨하게 이와되다
- 특정 신체 부위가 저릿한 느낌이 든다.
- 침 분비가 활발하다.
- 통증이 줄어든다.
- 사물의 모양, 크기, 색깔이 다르게 보인다.
- 근육이 약하게 경련한다
- 호흡이 느리다.
- 체온이 올라가서 덥다.
- 팔다리가 무겁다
- 시야가 흐려지거나 좁아진다
- 몸이 아래로 가라앉는 느낌이 든다.
- 최면 중에 경험하는 감정과 일치하는 신체적 감각(두렵다면 호흡이 빨라지고 기분이 고양되면 가슴께가 부풀어 오르는 등)을 느낀다

정신적 반응

- 딴생각을 잠시 접고 최면술사의 말에 집중하며 지시에 따르려고 애쓴다.
- 최면에 저항한다(겁먹었을 때).

- 최면에 과한 불안이나 두려움을 내려놓으려고 노력한다.
- 최면의 효과가 의심스럽다.
- 몽롱한 감각이 느껴진다.
- 불안과 스트레스가 줄어든다.
- 꿈꾸는 듯한 상태가 된다.
- 암시에 잘 걸린다(어느 정도 자각과 통제를 유지하는 동시에).
- 집중력이 극도로 높아진다.
- 까맣게 잊었다고 생각했던 기억이 다시 떠오른다.
- 암시당한 경험이 실제로 일어나는 것처럼 생생하게 느껴진다.
- 시간의 흐름을 인지하지 못한다.
- 최면술사가 암시한 내용과 관련된 감정을 느낀다.
- 지시받은 대로 감정을 잠시 내려놓거나 바꿀 수 있다(최면술사가 안전하다는 말을 반복해서 들려주면 두려워하다가 차분해진다).
- 감정적으로 거리를 둔 상태에서 과거의 사건을 재경험한다.
- 창의성과 상상력이 강화된다.
- 고통이 완화된다.
- 건강해진 느낌으로 최면에서 깨어난다(최면요법사의 지시).
- 더 나은 미래를 그리거나 상상한다(최면요법사의 지시).
- 부정적 감정 없이 최면 경험을 기억하거나(양심적 최면술사의 지시), 최면 경험을 잊어버린다(비양심적 최면술사의 지시).

최면에 저항하려는 행동

- 지시(긴장을 풀라거나, 최면술사의 목소리에 귀 기울이라는 것 등)를 따르지 않는다.
- 최면 상태에 빠지지 않도록 정신을 산만하게 할 만한 것에 주의를 집중한다.
- 가만히 있지 않고 움직이거나 꼼지락댄다.
- 눈을 감으라는 지시를 듣지 않고 눈을 뜬다.
- 몸에 힘을 줘서 긴장을 유지한다.
- 의자에서 이리저리 자세를 바꾼다.
- 고통을 이용해 의식을 유지한다(몸을 꼬집거나, 볼 안쪽을 깨무는 등).

- 말을 하면서 최면을 방해한다.
- 최면이 통하지 않는다고 주장한다.

달성하기 어려워지는 의무나 욕구

- 고통스러운 기억을 억누를 수 없다.
- 최면술사의 암시에 저항하지 못한다.
- 자제력을 유지하기 어렵다.
- 비밀을 지킬 수 없다.
- 생각과 감정적 반응이 정말로 내 것인지, 아니면 최면술사가 심은 것인지 구분할 수 없다.
- 사랑하는 사람이 최면 상태에서 명령받은 내용과 반대되는 것을 원하면 부탁을 들어줄 수 없다.
- 최면을 열린 마음으로 받아들이기 어렵다(최면에 회의적일 때).

갈등과 긴장감을 불러일으키는 시나리오

- 뭔가 중요한 것을 잊어버리라고 명령받는다.
- 최면 상태로 쉽게 들어가지 못한다.
- 떠올리고 싶지 않은 기억을 다시 경험해야 한다.
- 몸을 움직일 수 없다.
- 최면요법사에게 어딘가 수상한 구석이 있음을 알아차린다.
- 머릿속에 부정적 생각이 심어진다.
- 최면 상태에서 민감한 정보를 발설하고 만다.
- 최면을 겪은 이후 특정 대상에 대해 혼란스러운 반응을 보인다.
- 자신이나 타인을 해치라는 지시를 받는다.
- 마취 대신 최면에 들어간 상태에서 수술이나 상처 치료를 받는 도중, 최면이 일찍 풀리고 만다.
- 요법을 시행하는 중에 자신이 최면 상태임을 깨닫는다.
- 최면으로 기대했던 효과(기억을 제거하거나, 강박이나 중독에서 벗어나는 데 도움이 되는 등)를 거두지 못한다.

- 최면 상태에서 법적 효력이 있는 문서에 서명한다.
- 최면 상태에서 성공적으로 빠져나오지 못한다.
- 민감한 내용이 담긴 상담 녹음 파일이 공개된다.

이 기폭제로 발생하는 감정

간절함, 기대, 꺼림칙함, 단호함, 동요, 두려움, 무력감, 무서움, 성가심, 슬픔, 아픔, 우려, 의심, 좌절감, 죄책감, 초조함, 회의감

함께 쓰면 효과적인 표현

차분해지다, 부드러워지다, 편안해지다, 느슨해지다, 깜빡이다, 긴장을 풀다, 시 각화하다, 집중하다, 몽롱해지다, 가라앉다, 떨어지다, 호흡하다, 들이쉬다, 내쉬 다, 순응하다, 복종하다, 동의하다, 따르다, 축 처지다, 진정하다, 푹 가라앉다, 축 늘어지다, 기대다, 느끼다, 말하다, 되짚다, 대답하다

작품을 한 단계 끌어올리는 비법

캐릭터에게 최면을 걸어 뭔가 새로운 사실이 드러나게 하려면 반드시 단서나 복 선을 미리 깔아두자. 그래야 독자들도 마음의 준비를 하고, 사실이 밝혀지는 순 간에 함께 참여할 수 있다. 불편할 정도로 낮은 기온에 갑자기, 또는 지속적으로 노출되는 상황에서 발생한다. 갑작스러운 날씨 변화에 맞닥뜨리거나, 차가운 물 속에 고립되거나, 악의를 품은 인물의 음모로 냉동고에 갇히는 등 추위로 고통받을 상황은 얼마든지 있다.

신체적 징후와 행동

- 오한이 든다.
- 입술이 퍼렇게 변한다.
- 입술이 트고 갈라진다.
- 입술이 떨린다
- 동공이 확장된다.
- 이가 딱딱 부딪친다.
- 목소리가 덜덜 떨린다.
- 발음이 뭉개지고 불분명하다.
- 목소리가 작아진다.
- 손이 닿으면 흠칫할 만큼 피부가 차갑다.
- 동작이 어설프다.
- 호흡이 느리고 얃다.
- 호흡이 바르르 떨린다.
- 손끝이 둔해진다
- 체온을 유지하기 위해 팔로 몸을 감싼다.
- 혈액을 순환시키려고 제자리 뛰기를 하거나, 이리저리 건거나, 춤 을 춘다.
- 손뼉을 치거나 발을 구른다.
- 손을 주머니에 깊이 쑤셔 넣는다.
- 피부에 붉게 부어오른 자국(동창)이 생긴다.
- 팔다리를 접어 몸통에 딱 붙인다.
- 손을 마주 비빈다.
- 손을 겨드랑이에 끼운다.

- 옷깃을 세우거나, 목도리를 얼굴까지 끌어 올린다.
- 재킷 속으로 몸을 움츠린다.
- 어깨를 둥글게 구부리고 턱을 가슴께에 묻는다.
- 얼굴을 찌푸리고 눈을 꼭 감는다.
- 위치를 바꿔 찬바람이 나오는 곳을 등진다.
- 소매를 끌어 내려 손을 덮는다.
- 발가락을 오므렸다 폈다 한다.
- 마찰로 따뜻하게 하기 위해 팔이나 다리를 문지른다.
- 열이 오르게 하려고 뺨을 찰싹찰싹 때린다.
- 혈액순환이 좋아지게 하려고 팔다리를 흔든다.
- 손가락을 구부렸다 폈다 한다.
- 다리가 뻣뻣해져 천천히 걷는다.
- 열을 보존하려고 몸을 둥글게 말아서 최대한 작게 웅크린다.
- 다른 이들과 체온을 나눈다.
- 손을 오므려 숨을 호호 불어넣는다.
- 하품을 한다.
- 눈에 눈물이 고인다.
- 잠들지 않으려고 심호흡을 한다.
- 점점 움직임이 느려진다.
- 최대한 에너지를 적게 쓰려고 활동량을 줄인다.
- 휘청거리거나 넘어진다.
- 동상에 걸리지 않았는지 몸을 살핀다.
- 극심한 추위로 머리카락, 속눈썹, 눈썹 등에 서리가 생긴다.
- 의식을 잃어버린다.

몸속 감각

- 피곤하거나 몽롱하다.
- 몸 안쪽까지 차갑게 느껴진다.
- 손발에 감각이 없다.
- 신체 말단이 저릿저릿하다.
- 피부가 타는 듯이 쓰라리다.
- 오랫동안 몸에 힘을 주느라 근육이 굳고 아프다.

- 턱이 딱딱하게 굳어서 말하기 힘들다.
- 떨림을 통제할 수 없다.
- 팔다리가 무거워져 움직이기 어렵다.
- 맥박이 약해지거나 실낱같아진다.
- 식욕이 없다.
- 숨을 들이쉴 때 폐가 타는 듯이 아프다.
- 갑자기 고통과 추위가 사라지는 느낌이 든다.
- 심장박동이 불규칙하다.

정신적 반응

- 불, 햇빛 등 몸을 데워줄 무언가를 상상한다.
- 몸이 따뜻했던 때(해변에서 보낸 휴가, 가스불로 요리하던 상황 등)를 떠올린다.
- 더 따뜻한 옷을 입은 사람이 부럽다(다른 사람들과 함께 있는 경우).
- 몸을 데우지 못하면 어떻게 될지 걱정한다.
- 이런저런 생각으로 혼란에 빠진다.
- 의사 결정 능력이 손상된다.
- 자고싶다
- 움직이기 싫다.
- 무관심하다.

추운 상태임을 숨기려는 행동

- 옷을 여러 겸 껴입는다.
- 두꺼운 옷을 입은 데 다른 핑계를 댄다.
- 은근슬쩍 계속 움직일 수 있도록 몸을 움직여야 하는 활동을 하자고 제안한다.
- 떨리는 손을 남들이 보지 못하게 감춘다.
- 떨림을 막으려고 입술을 깨문다.
- 꼭 필요할 때를 제외하고는 입을 열지 않는다.
- 차가워진 피부나 떨림을 들키지 않으려고 사람들과의 접촉을 피한다.
- 떨림을 숨기려고 몸에 힘을 준다.
- 자는 척한다.

달성하기 어려워지는 의무나 욕구

- 손을 세밀하게 놀려야 하는 작업(상처를 꿰매거나 신발 끈을 푸는 등)을 잘 해내 지 못한다
- 사냥이나 채집으로 식량을 얻기 어렵다.
- 나무를 쪼개거나 모아서 불을 피우기 힘들다.
- 긍정적인 태도를 유지하지 못한다.
- 함께 고립된 사람들의 원기를 북돋울 여유가 없다.
- 상처를 입은 동료를 치료할 방법을 찾기 어렵다.
- 중요한 결정을 내리는 데 애를 먹는다.
- 탈출 계획을 짜기 어렵다.
- 다른 사람들과 명확히 의사소통하지 못한다.
- 같은 상황에 놓인 가족들을 보살피기 어렵다.
- 잠들지 않기가 힘들다.
- 쪽지를 쓰거나 메시지를 남기기 어렵다.
- 활동량이 줄어든다.
- 차를 운전하기 불편하다.

갈등과 긴장감을 불러일으키는 시나리오

- 식량이 부족하다.
- 넘어져서 부상으로 고통받는다.
- 속해 있는 집단의 일원이 추위로 쓰러진다.
- 동상에 걸린다.
- 사람이 지나가는 기척(발소리, 자동차 엔진 소리 등)이 들리지만 불러 세울 수가 없다
- 대답한 야생동물이 가까이 다가온다.
- 비를 맞거나, 강물에 빠진다.
- 머물고 있는 장소가 위태로워져 새로운 곳을 찾아야 한다.
- 전원의 안전을 책임져야 하는 대장 역할을 억지로 떠맡는다.

이 기폭제로 박생하는 간정

갈망, 걱정, 고통스러움, 곤혹스러움, 공황, 괴로움, 근심, 단호함, 동요, 두려움, 무력감, 부정, 불안, 쓰라림, 염려, 외로움, 의심, 자괴감, 절망, 절박함, 좌절감, 체념, 취약함, 패배감, 혼란, 후회, 힘겨움

함께 쓰면 효과적인 표현

떨리다, 후들거리다, 오한이 들다, 딱딱 부딪히다, 문지르다, 틀어쥐다, 마비되다, 축축해지다, 성에가 끼다, 훌쩍거리다, 재채기하다, 벌벌 떨다, 끌어안다, 살을 에다, 녹이다, 창백해지다, 뼈에 사무치다, 기침하다, 찌푸리다, 얼어붙다, 옹송그리다, 얼다, 털어내다, 진동하다, 움찔하다, 멈칫하다, 뻣뻣해지다, 비틀거리다, 말을 더듬다

작품을 한 단계 끌어올리는 비법

추위에 대처하는 방식은 캐릭터의 태도에 따라 크게 달라지기도 한다. 명민한 정신과 집중력을 잘 유지하는 사람은 부정적 생각이나 걱정에 정신 상태가 크게 좌우되는 사람보다 추위를 훨씬 잘 견뎌낼 확률이 높기 때문이다

약물이나 알코올 복용으로 정신과 신체 기능이 저하된 상태. 이 기폭 제를 이야기에 사용할 예정이라면 '숙취' 항목에서도 유용한 정보를 찾을 수 있다.

신체적 징후와 행동

- 혀가 꼬부라지거나 특정 단어를 발음하는 데 애를 먹는다.
- 눈이 빨갛거나 촉촉하다
- 동공이 지나치게 확장되거나 축소되다
- 눈동자가 빠르게 움직인다.
- 초점을 맞추려고 눈을 빠르게 깜빡이다.
- 뭐가를 너무 오래 쳐다보다
- 반사 신경과 동작이 느리다
- 입냄새가 난다
- 별것도 아닌 일에 웃는다.
- 제자리에서 조금씩 비틀거린다
- 걸음이 불안정하거나 이리저리 꼬인다.
- 킥킥거리거나 큰 소리로 웃는다.
- 떠오르는 생각이나 진실을 불쑥 말해버린다.
- 균형을 잡으려고 갖은 애를 쓴다.
- 손과 눈의 협응 능력이 현저히 떨어진다.
- 공간지각력이 떨어진다(장애물에 걸려 넘어지거나, 의자에 앉다가 엉덩방아를 찧는 등).
- 갈지자로 걷거나 뛴다.
- 사람에게 말을 걸 때 몸을 가까이 기울인다.
- 다른 사람의 개인 영역을 침범한다.
- 신체 접촉이 대폭 늘어난다.
- 긴장이 풀린 자세(축 처지거나, 푹 주저앉거나, 구부정하거나, 팔을 힘 없이 늘어뜨린 자세 등)를 취한다.
- 자극에 과민 반응을 보이거나 전혀 반응하지 않는다.

- 사람들 쪽으로 쓰러지거나 물건에 부딪힌다.
- 과하게 춤을 추거나 환성을 지른다.
- 야유하거나, 고함치거나, 소리를 지르거나, 욕을 한다.
- 벽을 짚으며 건는다.
- 손이 떨린다.
- 음식이나 술을 쏟는다.
- 너저분하게 먹는다.
- 눈이 스르르 감긴다.
- 몸을 앞뒤로 흔들흔들 움직이며 균형을 잡으려 한다.
- 기대거나 서거나 앉은 자세가 비스듬하다.
- 땀을 과하게 흘린다.
- 너무 크게, 끊임없이 말하거나 다른 사람의 말을 자주 끊고 끼어 든다.
- 뜬금없는 질문을 하거나 엉뚱한 것에 관심을 보인다.
- 앞뒤가 맞지 않는 질문을 한다.
- 누구하고나, 심지어 낯선 사람과도 쉽게 어울린다.
- 짓궂은 장난을 치거나 재미로 경범죄를 저지른다.
- 넘어진다.
- 성격이 달라진다(말이 많아지거나, 남과 어울리기를 좋아하거나, 무례 하게 굴거나, 잘 우는 등).
- 잠들거나 의식을 잃는다
- 토한다.
- 방광을 조절하지 못한다.

몸속 감각

- 색깔, 소리 같은 자극이 더 선명하고 강렬하게 느껴진다.
- 아주 느긋하거나 매우 활기차다.
- 감각이 매우 예민해지거나 둔해진다.
- 입이 마른다.
- 시야가 좁아진다.
- 몸이 저리거나 둔하다.
- 담요를 덮은 듯 기분 좋게 따뜻하고 무거운 느낌이 든다.

- 배가 고프거나 배고픔을 느끼지 못한다.
- 구역질이 난다.
- 공간이 빙빙 도는 느낌이 든다.
- 의식을 잃는다.

정신적 반응

- 명료한 사고가 활발해진다(약물의 종류에 따라서는 저하된다).
- 희열에 젖는다.
- 창의력이 샘솟는다.
- 사람들을 만나고, 이야기를 나누고, 상호작용하고 싶다.
- 위험을 무릅쓴다.
- 파단력이 떨어진다
- 용감해진 느낌이 든다.
- 시간 왜곡을 경험한다.
- 공격성이 증가한다.
- 대화를 따라가는 게 어렵다.
- 당연하게 여기던 일을 골똘히 생각한다.
- 타인의 몸짓언어를 놓치거나 잘못 해석한다.
- 거리낌이 없다.
- 연대감과 애정이 강해진다("내가 너희 사랑하는 거 알지?")
- 창피함을 느끼지 않는 상태가 된다.
- 자신이 실제보다 더 세련되거나, 매력적이거나, 지적이라고 여 기다
- 남들도 다 나만큼 취했으리라고 지레짐작한다.
- 피해망상에 시달린다.
- 화각을 본다

취했음을 숨기려는 행동

- 멀쩡하다고 우긴다.
- 맨정신임을 증명하려고 시도한다(선을 따라 걷거나, 손가락을 코에 대는 등).
- 최대한 눈을 크게 뜬다.

- 관심을 남에게 돌린다("쟤가 나보다 훨씬 더 취했잖아").
- 취했다고 지적당하면 방어적으로 군다.
- 누가 지적하면 웃어넘긴다.
- 눈을 맞추지 않으러 한다.
- 안약, 입냄새 제거 사탕, 담배 등을 이용해서 취했다는 걸 뚜렷이 보여주는 징 후를 감춘다.
- 잠든 척한다.

달성하기 어려워지는 의무나 욕구

- 다른 사람(부모나 멘토 등)에게 책임감이나 성숙함을 증명하기 곤란하다.
- 오랫동안 품어온 윤리관에 따라 살기 어렵다.
- 한 장소에서 다른 장소로 이동하기 힘들다.
- 금주 맹세를 지킬 수 없다(중독자인 경우).
- 자녀나 손아래 친척에게 모범을 보이지 못한다.
- 중요한 결정을 내릴 만큼 냉철한 정신을 유지하기 어렵다.
- 목표 달성(장학금 받기, 법정에서 증인으로서 신빙성 있는 모습 보이기 등)에 최선 을 다하지 못한다
- 맑은 정신, 기민한 손, 빠른 반사 신경이 필요한 응급 상황을 헤쳐나가는 데 어려움을 겪는다.

갈등과 긴장감을 불러일으키는 시나리오

- 취한 사이에 남의 비밀을 누설한다.
- 모르는 사람이나 동료에게 추파를 던진다.
- 삶의 사적인 부분을 너무 많이 털어놓는다.
- 가감 없이 솔직한 생각을 드러내는 바람에 인간관계에 금이 간다.
- 골치 아플 수 있는 인물(부모, 교사, 스포츠 팀 감독, 스카우트 담당자, 파파라치 등)에게 목격된다.
- 민망하거나 오해를 불러일으킬 만한 자세로 촬영당한다.
- 음주 운전을 하다가 단속에 걸린다.

- 취한 상태에서 싸움에 휘말리거나 타인을 다치게 한다.
- 운전을 맡기로 한 친구와 떨어지는 바람에 곤라해지다
- 신체적으로나 정신적으로 취약해진 상태에서 위험한 상황에 맞닥뜨린다.
- 취한 상태에서 공격을 막아내야 한다.

이 기폭제로 발생하는 감정

경탄, 굴욕감, 끔찍함, 들뜸, 무관심, 변덕스러움, 분개, 분노, 수치심, 슬픔, 아찔함, 연대감, 의기양양함, 자기혐오, 자신감, 전전긍긍함, 죄책감, 즐거움, 짜증, 호기심, 호의, 혼란, 희열

함께 쓰면 효과적인 표현

비틀거리다, 미끄러지다, 휘청거리다, 씰룩거리다, 히죽거리다, 미소 짓다, 추파를 던지다, 꿀꺽거리다, 벌컥벌컥 마시다, 단숨에 삼키다, 잔을 기울이다, 후루룩마시다, 홀짝거리다, 담배를 피우다, 뻐끔거리다, 털어 넣다, 헛디디다, 손가락질하다, 손짓하다, 혀가 꼬부라지다, 웅얼거리다, 주절주절 떠들다, 손을 흔들다, 껴안다, 손대다, 웃음을 터뜨리다, 농담하다, 소리치다, 빙긋 웃다, 코웃음 치다, 기대다, 곤드라지다

작품을 한 단계 끌어올리는 비법

캐릭터가 약물이나 알코올에 반응하는 양상을 결정하는 요소는 매우 다양하다. 체중, 신체적 화학작용, 타고난 체질과 더불어 성격도 큰 영향을 미친다. 해당 장 면을 쓰기 전에 이 캐릭터는 술에 취하면 내향적으로 변하는지 외향적으로 변하 는지, 감정적 반응이 커지는지 작아지는지, 알코올이나 약물을 얼마나 복용해야 취한 상태가 되는지를 미리 정해두는 편이 좋다. 생명이 위협당하는 상황. 치명적 위기 중에는 위험 인물에게 인질로 잡히거나 죽음이 확실해질 정도로 크게 다치는 등 서서히 펼쳐지는 시나리오가 있는가 하면, 강도에게 총으로 위협당하거나 옆 차선 차가 갑자기 끼어드는 등 순식간에 벌어지는 사건도 적지 않다. 이 항목에서는 편의상 후자에 초점을 맞춘다. 유용한 관련 정보를 얻고 싶다면 '위험' 항목도 함께 살펴보도록 하자.

신체적 징후와 행동

- 제자리에 얼어붙는다.
- 자극에 반응하지 않는다.
- 동공이 확장된다.
- 눈을 휘둥그레 뜨거나 꼭 감는다.
- 목이 벌벌 떨린다
- 눈물이 고인다
- 말을 더듬거나 단어가 떠오르지 않아 헤맸다.
- 목소리가 변한다(갈라지거나, 톤이 높아지거나, 당황한 기색이 역력해 지는 등)
- 목소리가 나오지 않는다.
- 신음하거나 경악에 찬 소리를 낸다
- 소름이 돋는다.
- 움직이거나 소리를 내지 않고 최대한 가만히 숨을 죽인다.
- 위험 요소를 정면으로 쳐다보지 않고 확인하기 위해 곁눈질한다.
- 바닥으로 미끄러지듯 전진하거나 엎드린다.
- 태아 같은 자세로 몸을 웅크리고 머리와 주요 장기를 보호한다.
- 뒤로 물러나서 거리를 확보한다
- 다리에 힘이 풀린다.
- 위치를 바꿔 자신과 위협 요소 사이에 장애물을 둔다.
- 당장 그 상황에서만 통용되는 행동을 취한다.
- 의식적 사고가 아닌 본능에 기반해 행동한다.

- 뭔가가 몸에 닿으면 소스라치게 놀란다.
- 괜찮을 거라고 소리 내어 자신을 안심시킨다.
- 충동적으로 행동한다.
- 신체 기능의 통제를 잃는다.
- 강렬한 감정을 드러낸다(비명을 지르거나, 흐느끼거나, 쓰러지거나, 공격하는 등).
- 애걸하고 간청한다(도움을 구하거나, 공격자를 설득하거나, 자비를 청하는 등).
- 공포에 질려 도망친다.
- 과호흡 상태가 된다.
- 후회를 드러낸다(지난 일을 반추할 시간이 있을 때).
- 가족들에게 사랑과 미안함을 전하는 짧은 메모를 휘갈겨 쓴다.

몸속 감각

- 시야가 좁아진다.
- 아드레날린이 몸 전체에 퍼진다.
- 귀가 먹먹하다.
- 심장이 미친 듯이 뛴다.
- 식은땀이 난다.
- 입이 마른다.
- 속이 울렁거린다.
- 소변이 마려운 느낌이 든다.
- 호흡이 거칠고 빨라진다.
- 근육에 힘이 풀린다.
- 가슴이 조여든다.
- 소근육 운동 기능이 둔해진다.
- 초조해서 몸이 근질근질하다.

정신적 반응

- 위협 요소에 모든 집중력이 쏠린다.
- 생명이 달린 문제 외의 것은 전부 잊어버린다.
- 상황을 제대로 인식하는 데 애를 먹는다.
- 충격, 혼란, 불신에 빠진다.

- 도망치고 싶은 강렬한 충동이 든다.
- 이 상황에 이르게 된 과정을 복기한다
- 가능한 탈출 방법을 필사적으로 궁리한다.
- 속수무책으로 무렵감을 느낀다.
- 화가 머리끝까지 치솟는다
- 상황을 받아들이지 못한다.
- 기적을 바라다
- 풀려나기를 기도한다.
- 다음에 어떤 일이 일어날지 상상한다.
- 눈앞에 지난 삶이 주마등처럼 펼쳐진다.
- 과거의 실수가 후회막심하다
- 죽음과 사후 세계를 생각하니 두렵다.
- 현재와 미래의 삶을 잃는 것이 슬프다.
- 미련을 내려놓고 신기할 만큼 편안한 마음으로 무슨 일이 일어나 든 받아들이기로 한다.
- 초자연적 평온함과 명징함을 맛본다.

상황의 심각성을 누그러뜨리려는 행동

- 목소리 높이와 크기를 세심하게 조정한다.
- 스스로를 통제하는 것처럼 보이기 위해 차분히 심호흡을 한다.
- 억지로 몸에 힘을 빼고 느슨한 자세를 취한다.
- 떨리는 몸을 감춘다(주먹을 틀어쥐거나, 다리를 꼬아서 떨림을 막는 등).
- 동요하지 않은 척하려 억지로 소리 내 웃는다.
- 위협 요소에 조심스럽게 다가간다.
- 설득하고 협상한다(쓸모 있다고 강조하거나, 솔깃한 협상안을 제시하거나, 다른 대상에 관심이 쏠리게 하는 등).
- 시간을 번다(질문을 던지거나, 위험인물이 계속 말하게 하는 등).
- 문제없다는 듯이 주변 사람들에게 미소를 짓는다.
- 자신과 주변 사람들의 관심을 임박한 위험에서 다른 곳으로 돌린다.

달성하기 어려워지는 의무나 욕구

- 자신의 안전을 지킬 수 없다.
- 같은 위기를 겪는 사람들을 돕기 어렵다.
- 사랑하는 사람들을 보호하지 못한다.
- 똑같이 위험한 상황에 빠진 가족이나 친구들 앞에서 강한 모습을 보이기 힘들다.
- 침착하게 생각할 수 없다.
- 이 상황에서 빠져나가거나 위협을 잠재울 수 있다는 희망을 가지고 두려움을 다스리기 어렵다.
- 설득력 있고 조리 있게 말할 수 없다.
- 도덕관을 지키는 동시에 살아남는 건 불가능하다.
- 과거를 바로잡을 수 없다(예전 실수를 만회하거나, 잘못을 사과하거나, 후회를 없 애는 등).
- 사랑하는 사람들에게 해야 할 말을 전하기에 시간이 부족하다.
- 죽는 순간까지 존엄성을 지키기 힘들다.

갈등과 긴장감을 불러일으키는 시나리오

- 죽음을 모면하려고 지킬 수 없는 약속을 한다.
- 예기치 못하게 다른 사람이 죽임을 당한다.
- 믿었던 비장의 수단(협력자, 무기, 유용한 기술 등)을 잃어버린다.
- 살기 위해서는 다른 사람이 희생해야 한다.
- 시간 제한이 생겨나면서 상황이 한층 더 복잡해진다.
- 단숨에 내린 결정이 실수로 드러난다.
- 크게 다치는 바람에 다른 사람들에게 짐이 된다.
- 빠져나갈 기회를 얻었으나 망치고 만다.
- 누구를 구할지 고르라는 선택을 강요받는다.
- 겁을 먹어서 행동에 나서지 못하는 바람에 다른 사람이 대신 대가를 치른다.
- 혼자만 살아남아 죄책감에 휩싸인다.

이 기폭제로 발생하는 감정

갈망, 고뇌, 고통스러움, 공포, 공황, 단호함, 두려움, 무서움, 반항심, 부정, 분노, 불안, 비탄, 수용, 슬픔, 절망, 체념, 충격, 패배감, 후회, 히스테리, 힘겨움

함께 쓰면 효과적인 표현

더듬다, 허둥거리다, 협상하다, 애걸하다, 웅크리다, 초연해지다, 빠져나가다, 희미해지다, 기절하다, 쓰러지다, 넘어지다, 싸우다, 도망치다, 얼어붙다, 신음하다, 중얼거리다, 공황에 빠지다, 간청하다, 후퇴하다, 물러나다, 빼내다, 위험을 무릅쓰다, 달리다, 절규하다, 후들거리다, 과호흡하다, 가라앉다, 움츠러들다, 덜덜떨다

작품을 한 단계 끌어올리는 비법

치명적 위기가 닥쳤을 때 반응하는 방식은 해당 인물이 어떤 성격인지, 어떤 윤리관을 지녔는지, 위기 앞에서 본능적으로 투쟁-도피-경직 중 어느 것을 택하는지, 홀로 위험에 빠졌는지 아니면 다른 이들과 함께인지에 따라 크게 달라진다. 이런 세부 설정을 미리 정해두면 캐릭터가 눈앞에 닥친 죽음의 위기라는 시나리오에 어떻게 반응할지 묘사하기가 수월해진다.

들어오는 양보다 더 많은 수분을 잃을 때 발생하는 생리적 상태. 탈수를 일으키는 원인으로는 질병, 일부 약물, 신체 활동, 반복되는 구토와 설사. 열 노출 등이 있다.

신체적 징후와 행동

- 피부가 건조하다.
- 입술이 갈라지거나 튼다.
- 눈이 푹 꺼진다.
- 원래 피부 아래에 숨어 잘 보이지 않던 푸르스름한 정맥이 툭 튀어나온다.
- 발을 헛디디고 동작이 어설프다.
- 무기력하다.
- 좌우로 비틀거리며 걷는다.
- 울어도 눈물이 나오지 않는다.
- 평소보다 심하게 눈을 깜빡이거나 뻑뻑해진 눈을 비빈다.
- 호흡이 가쁘다
- 근육이 경련한다.
- 신체 조정력이 떨어진다.
- 신체 말단부가 떨린다.
- 생산성이 감소한다.
- 작업 속도가 느리다.
- 휴식을 자주 취한다.
- 자세가 구부정하다.
- 갑자기 쥐가 나서 근육을 주무른다.
- 이마나 과자놀이를 무지른다(두통을 가라앉히려고).
- 옆구리가 결려서 주먹을 갈비뼈에 대고 꾹 누른다.
- 소변 색깔이 진하다.
- 짧은 보폭으로 걷는다.
- 팔이 양옆으로 힘없이 늘어진다.

- 같은 질문을 반복하거나. 누가 일러주지 않으면 쉽게 잊어버린다
- 힘없는 목소리로 속삭이듯 말한다.
- 땀이 거의 나지 않는다
- 피부가 쪼글쪼글하고 타력이 없다
- 물을 마실 수 있게 되면 벌컥벌컥 들이켠다.
- 물이 있는 곳을 찾는다.
- 비이성적으로 행동한다
- 의식을 잃는다

몸 속 간간

- 목이 마르다.
- 입안이 바싹 마르거나 끈끈하다.
- 평소처럼 자주 소변을 볼 필요가 없다.
- 변비에 걸린 느낌이 든다
- 피곤하다
- 앉거나 눕고 싶다.
- 구역질이 난다
- 어지럽다
- 눈앞이 아찔하다.
- 머리가 아프다.
- 시야가 흐리다.
- 눈이 피곤하다.
- 근육에 쥐가 난다.
- 목이 깔깔하다.
- 근육에 힘이 들어가지 않는다
- 균형을 잃거나, 발밑이 흔들리는 느낌이 든다.
- 귀에서 맥박 치는 소리가 크게 들린다
- 심장이 쿵쾅쿵쾅 뛴다.
- 심장박동이 빨라지고 숨이 찬다.
- 열이 오르는 느낌이 든다.
- 평소보다 더 많이 잔다.

- 신체 활동 중 쉽게 지친다.
- 잠을 자도 개운하지 않다.
- 성욕이 감퇴한다.
- 신장결석이 생겨 날카로운 통증을 느낀다.

정신적 반응

- 쉽게 짜증이 난다.
- 마실 것을 구하는 데 집착하다.
- 물이나 다른 음료를 상상한다.
- 까다롭게 굴지 않는다(뭐든 기꺼이 마시려고 한다).
- 정신이 혼란하다.
- 해야 할 일에 집중하지 못한다.
- 기억력이 떨어진다
- 사고력이 두해진다
- 침울하다
- 섬망에 빠진다.

탈수를 숨기려는 행동

- 입술을 자주 핥는다
- 침이 분비되도록 껌을 씹거나 뭐가를 입에 넣고 굴린다.
- 음료를 주겠다는 사람의 제안을 거절한다
- 누군가가 자신을 향해 탈수 상태에 빠진 것 같다는 말을 꺼내면 동요하며 방 어적으로 군다
- 신체 활동을 피하려고 핑계를 댄다
- 두통이나 근육통 같은 증상을 가라앉히려고 진통제를 털어 넣는다.
- 나빠진 기억력이나 건망증을 대수롭지 않게 넘겨서 남들이 자신을 원래 그런 사람이라고 생각하게 유도한다.
- 탈수라는 게 들통나지 않기 위해 다른 곳이 아프다고(달리기에서 발목을 삐었다는가) 주장한다.
- 몸이 좋지 않은 것을 피곤하고 지친 탓으로 돌린다.
- 둔해진 것을 들키지 않으려고 조심스레 움직인다.

달성하기 어려워지는 의무나 욕구

- 중요한 장비나 생존에 필요한 물자를 들고 다니지 못한다.
- 경쟁자나 적수 앞에서 신체적 정신적으로 강한 모습을 보이기 어렵다
- 많은 에너지가 필요한 활동에 참여하지 못한다.
- 스포츠에서 두각을 나타내기 어렵다
- 마라톤 철인 3종 경기 익스트림 스포츠 경기를 끝까지 마칠 수 없다
- 시험에서 좋은 성적을 거두지 못한다.
- 중요한 결정을 내려도 될 만큼 명료하게 사고하기 힘들다.
- 신체 건강검진을 통과하지 못한다.
- 업무 성과가 떨어진다
- 체력, 집중력, 기민함이 필요한 활동을 하지 못한다.
- 까다로운 문제의 해결책을 찾아내기 어렵다
- 질병에서 좀처럼 회복하지 못한다.
- 위험한 상황에서 정신을 바짝 차리기 힘들다.
- 다른 이들을 안전하게 이끌기 벅차다.
- 탈수로 이미 힘든 상황에서 실수를 저지르면 쉽게 회복하지 못한다.

갈등과 긴장감을 불러일으키는 시나리오

- 집중력과 사고력을 발휘해야 하는 상황(토론에 참여한다든가)에 놓인다.
- 심문이나 고문을 견디려고 애쓴다.
- 도저히 물을 찾을 수 없다.
- 탈수를 우선시하기보다 계속 나아가야 한다는 의무감을 느낀다(스포츠 경기 중이나 조난 상황 등에서)
- 수분을 충분히 섭취한 상대에게 어쩔 수 없이 맞서야 한다.
- 정신 질환이나 섭식 장애 때문에 음료 섭취를 거부한다.
- 절박한 상황에 몰려 안전이 보장되었는지 알 수 없는 물을 마신다.
- 물을 구할 곳을 찾았지만, 얻으려면 도덕적 대가를 치러야 한다.

이 기폭제로 발생하는 감정

갈망, 고통스러움, 곤혹스러움, 단호함, 당황스러움, 동요, 방어적임, 변덕스러움, 분노, 염려, 욕망, 집착, 짜증, 초조함, 후회

함께 쓰면 효과적인 표현

목마르다, 핥다, 적시다, 갈라지다, 휘청거리다, 헛디디다, 넘어지다, 비틀거리다, 힘겨워하다, 땀 흘리다, 갈망하다, 원하다, 기절하다, 집착하다, 갈구하다, 축이다, 바싹 마르다, 터벅터벅 걷다. 떨리다, 후들거리다. 지치다. 매달리다

작품을 한 단계 끌어올리는 비법

나이와 체격에 따라 탈수는 급격히 치명적인 상태로 이어질 수 있다. 이 기폭제를 활용하고자 한다면 탈수가 인체에 미치는 영향을 꼼꼼히 조사해서 현실성을 높이자.

에너지가 고갈되어 인지 및 신체 기능을 제대로 발휘하지 못하는 상태. 이와 비슷하면서 강도는 덜하고 훨씬 오래가는 상태를 알고 싶다면 '무기력' 항목을 참고하자.

신체적 징후와 행동

- 눈이 몽롱하고 눈꺼풀이 반쯤 감긴다.
- 눈밑이 축 처지거나 푹 꺼진다.
- 멍한 표정을 짓는다.
- 팔다리가 무겁고 어깨가 처진다.
- 눈이 게슴츠레하다.
- 벽에 기대거나 뭔가를 붙잡고 간신히 선다.
- 제자리에서 비틀거린다
- 의자에 무너지듯 앉는다.
- 말꼬리를 길게 끈다.
- 손을 양옆으로 힘없이 펼친다
- 하품을 한다.
- 눈에 눈물이 고인다.
- 마른세수를 한다
- 겉모습이 후줄근하다
- 의사소통 능력이 저하된다(말을 반복하거나, 횡설수설하거나, 대답 이 늦어지는 등).
- 정신을 차리지 못한다.
- 자꾸 선잡에 빠진다.
- 오래 자거나 좀처럼 잠들지 못한다.
- 가라앉은 목소리로 말한다.
- 면도를 못 해서 수염이 까칠하다.
- 투덜거리거나 중얼댄다.
- 쭈그려 앉거나, 어깨를 웅크리고 벽에 기댄다.
- 손으로 턱을 괴거나, 머리를 팔로 받치고 엎드린다.

- 옷이 구깃구깃하다
- 동작이 어설프다.
- 깜빡깜빡 잊어버린다.
- 고개를 뒤로 젖히고 눈을 꾹 감았다 뜬다.
- 얼굴이나 눈꺼풀을 문지른다.
- 반응 속도가 느리다
- 갑작스러운 소리(전화벨, 문이 쾅 닫히는 소리 등)에 소스라치게 놀라다.
- 자세가 구부정하다
- 발을 질질 끈다
- 참을성이 없어지고 감정적으로 예민해져서 금세 화를 낸다
- 수동적으로 굴며 남들이 주도권을 쥐도록 놔둔다.
- 주의력이 떨어져 상황(아이 돌보기, 부하 직원 감독 등)을 잘 살피지 못한다.
- 여러 단계로 이루어진 업무를 수행하기 힘들다.
- 문제 해결에 어려움을 겪는다.
- 학교나 직장에서 형편없는 모습을 보인다.
- 기민성과 소근육 운동 능력이 떨어진다.
- 부적절하거나 위험한 순간(운전 중 등)에 잡이 든다
- 몸이 자주 아프다

몸 속 감각

- 눈이 뻑뻑하다
- 시야가 흐리다.
- 사지가 무겁다
- 눈꺼풀이 묵직하다.
- 이명이 생긴다.
- 소리가 먼 곳에서 나는 것처럼 들린다.
- 입맛이 떨어진다.
- 호흡과 심장박동이 느리다.
- 근육이 무겁다.
- 감각이 둔하다.

- 에너지가 극도로 부족하다.
- 커피를 들이부어서 잠깐 생기를 되찾았다가 완전히 기진맥진해 진다.
- 입에서 시큼한 커피 맛이 느껴진다.

정신적 반응

- 인지력이 흐려져 집중에 어려움을 겪는다.
- 앉거나 눕고 싶은 마음이 간절하다.
- '이만하면 됐다'라는 마음가짐이 생겨난다.
- 맡은 일이나 대화에 관심을 쏟을 수 없다.
- 취미나 신체 활동에 관심이 없다.
- 감정적으로 예민하다.
- 쉽게 짜증 내거나 답답해한다.
- 파단력이 저하된다.
- 인과관계를 파악하는 속도가 현저히 느리다.
- 깜빡깜빡 잊는다.
- 시간 감각이 없다.
- 빛과 소리에 민감하다.

탈진을 숨기려는 행동

- 자극제(커피, 에너지 음료, 시끄러운 음악, 약물 등)의 양을 늘린다.
- 위험한 순간이나 엉뚱한 장소에서 잠드는 사태를 막으려고 계속 몸을 움직 인다.
- 겉으로 드러나는 피곤함을 가리려고 제품(안약이나 화장품 등)을 사용한다.
- 피곤한 이유에 핑계를 댄다.
- 대화를 나누며 활기를 되찾기 위해 평소보다 말을 더 많이 한다.
- 지친 기색을 가리고 빛에 민감해진 눈을 보호하기 위해 선글라스를 쓴다.
- 정신을 차리려고 뺨을 가볍게 찰싹찰싹 때린다.
- 오전 약속과 사교 행사를 피한다.

달성하기 어려워지는 의무나 욕구

- 깨어 있기 어렵다.
- 신중한 검토가 필요한 직업(약품 조제나 관리 등)에서 요구되는 업무상 의무를 제대로 지키지 못한다.
- 둘러대야 할 때, 특히 높은 사람에게 추궁당할 때 그럴싸한 거짓말을 꾸며내 지 못한다.
- 관련 주제로 이야기를 나누다가 무심코 비밀을 입에 담고 만다.
- 시험에서 좋은 성적을 받지 못한다.
- 스포츠 시합에 참여하기 어렵다
- 신속하고 효율적으로 일을 처리하지 못한다.
- 타인에게 관용과 인내심을 발휘할 여유가 없다
- 배우자나 동거인이 자러 간 사이에 할 일을 해치우지 못한다.
- 장거리 운전이 힘들다.
- 뇌진탕이 의심되는 상황에서 잠들지 말아야 할 때 버티기 어렵다.
- 자극이 별로 없는 상황(잠복근무 등)에서 맑은 정신을 유지하지 못한다.

갈등과 긴장감을 불러일으키는 시나리오

- 위험한 상황에서 들키지 않고 주의 깊게 움직여야 한다.
- 다른 사람들의 안전을 책임져야 한다(비행기 추락을 수습하거나, 홍수에 대비하거나, 전투 중 후퇴를 지휘하는 상황 등).
- 위험한 곳을 무사히 빠져나가야 한다(망가진 흔들 다리 건너기, 함정이 설치된 건물 빠져나가기 등).
- 정해진 제한 시간 안에 현재 상황을 벗어나야 한다.
- 균형을 유지하며 정확하게 발을 디뎌 지금 있는 곳을 빠져나가야 한다(지뢰밭 건너가기, 보안 시설에서 압력 감지 센서 피하기 등).
- 속해 있는 집단 중 누군가가 살인범이라 경계심을 늦출 수 없다.
- 정신과 신체 훈련을 위해 철저히 검사받는다(신병 훈련소에 들어간 지원병 등).
- 간신히 잠들었는데 억지로 일어나야 할 일이 생긴다.

이 기폭제로 발생하는 감정

갈망, 당황스러움, 동요, 성가심, 억울함, 절망, 절박함, 조바심, 좌절감, 혼란, 힘 겨움

함께 쓰면 효과적인 표현

질질 끌다, 깜빡거리다, 축 처지다, 수그리다, 떨어뜨리다, 허둥거리다, 더듬거리다, 잃어버리다, 졸다, 머뭇거리다, 기대다, 헤벌리다, 멍해지다, 산만해지다, 녹초가 되다, 쭈그리다, 웅크리다, 휘청거리다, 비틀거리다, 갈팡질팡하다, 고꾸라지다, 나동그라지다, 비척거리다, 걸려 넘어지다, 하품하다, 흐려지다, 기진맥진하다, 흔들거리다, 힘겨워하다, 잠들다

작품을 한 단계 끌어올리는 비법

한 가지 기폭제가 다른 기폭제를 부르는 상황에 주의를 기울이자. 예를 들어 탈 진한 캐릭터는 다치거나 병에 걸리기 쉽고, 몸이 아프면 쉽게 산만해진다. 이렇 게 기폭제를 결합하면 한층 복잡한 역경을 만들어낼 수 있으므로 적당한 기회가 오면 두세 가지를 겹쳐 사용해보자. 오래 지속되는 신체적, 심리적 피해를 불러일으키는 심각한 사건. 이 야기 안에서 실제로 트라우마 사건이 일어나든, 강렬한 자극을 받아 과거 사건을 다시 체험하든 캐릭터가 보이는 신체적, 정신적 반응은 비슷하다.

신체적 징후와 행동

- 마비된 듯 그 자리에 굳는다.
- 몸이 걷잡을 수 없이 떨린다.
- 눈동자 사방에 흰자위가 보일 정도로 눈이 크게 벌어진다.
- 팔, 손, 목에 정맥이 불거진다.
- 목 깊은 곳에서 기이한 신음을 흘린다.
- 흐느끼다.
- 앞뒤가 맞지 않는 말을 중얼거린다.
- 문제의 워인에서 눈을 떼지 못한다.
- 팔이 몸 양옆으로 뻣뻣하게 굳는다
- 주먹을 쥐었다 폈다 한다.
- 자극이나 질문에 반응하지 않는다.
- 문제의 워인에서 떨어지려고 움츠리거나, 물러나거나, 등을 돌린다
- 현실을 부정하려는 듯 천천히 고개를 젓는다.
- 얼굴이 붉어지거나 창백해진다.
- 목소리가 떨린다.
- 목소리 톤이 높아져 쇳소리가 난다.
- 다리가 풀린다.
- 위협이 다가와도 너무 겁이 나서 움직이지 못한다.
- 한 곳에만 시선을 고정하고 눈을 돌리지 않는다.
- 이를 힘껏 악문다.
- 힘겹게 숨을 쉴 때마다 가슴이 오르내린다.
- 눈물이 고였다가 넘쳐흐른다.
- 심하게 땀을 흘린다.

Ξ

- 균형을 잃고 제자리에서 휘청거린다.
- 누가 손대면 화들짝 놀란다.
- 위안을 얻거나 보호받고 싶어서 주변 사람을 붙든다.
- 마음에 위안을 주는 물건(물려받은 목걸이, 우정 팔찌, 늘 가지고 다니는 주머니칼 등)을 손에 쥔다.
- 몸을 둥글게 움츠린다.
- 도망친다.
- 주체하지 못하고 엉엉 운다.
- 도와달라고 외친다.
- 자비를 베풀어달라고 애원한다.
- 곧장 행동에 나설 수 있는 자세를 취한다(근육을 긴장시킨다든가, 발 앞꿈치로 체중을 이동한다든가).
- 호전적으로 맞서 싸운다.
- 공격자에게 고함을 친다.
- 히스테리를 일으킨다.
- 소변을 지린다.
- 과호흡 상태에 빠진다.
- 의식을 잃는다.

몸 속 감각

- 목뒤와 팔 털이 쭈뼛 서는 느낌이 든다.
- 오한이 들고 소름이 끼친다.
- 피부가 따끔거린다.
- 근육이 긴장한다
- 심장이 빠르게 뛴다.
- 아드레날린이 솟구치고 신경이 곤두선다.
- 아찔한 느낌이 든다.
- 눈이 따갑고 눈물이 고여 앞이 부옇게 흐려진다.
- 시야가 좁아진다.
- 타액이 많이 분비된다.
- 충격 탓에 평소라면 알아차렸을 고통이나 부상을 눈치채지 못한다.
- 금방 풀릴 것처럼 다리에 힘이 들어가지 않는다.

- 방광이 압박되어 소변이 마렵다
- 구역질이 난다

정신적 반응

- 지각과 경계심이 극도로 예민해진다.
- 지금 일어나는 일을 혐실로 받아들이지 못한다
- 사고가 흐릿하고 느려진다
- 어찌할 바를 모른다
- 강렬한 불안, 두려움, 무력감을 느낀다.
- 침착해야 한다고 스스로를 다잡는다.
- 비명을 지르고 싶지만 소리를 낼 수 없다.
- 눈앞에 지난 기억들이 주마등처럼 지나간다.
- 생존에 초점을 맞춘다(탈출구, 도와줄 사람, 무기를 찾는 등).
- 맞서 싸울지, 도망칠지 고민한다.
- 이 상황을 견뎌낼 수 있을지 불안하다.
- 움직이거나 행동에 나서야 한다는 사실을 알면서도 겁이 난다
- 일부러 다른 일을 생각하려고 애쓴다.
- 현실에서 유리되어 무감각하다
- 달리 처리했으면 좋았을 일들을 떠올리며 후회한다.
- 어떻게 해야 트라우마 사건이 일어나지 않았을지 가정을 거듭한다.

취약해졌음을 숨기려는 행동

- 지시에 순순히 따른다.
- 입을 다문다.
- 시선을 피한다.
- 의도적으로 심호흡을 한다.
- 갈라지거나 떨리지 않도록 목소리를 가다듬는다.
- 눈물을 흘리지 않으려고 필사적으로 참는다.
- 보호하려는 몸짓(팔로 몸을 껴안거나, 손으로 팔꿈치를 붙들거나, 어깨를 움츠리 는 등)을 보인다
- 떨림을 감추려고 손을 틀어쥐거나 깔고 앉는다.

- 함께 같은 사건을 겪는 사람들을 돕는 데 집중한다.
- 빠져나가거나, 사건을 멈추거나, 도움을 청할 기회를 엿본다.
- 선제공격을 가한다(트라우마의 원인이 특정 사람인 경우).
- 혼자 있을 만한 곳이나 안전한 장소를 찾는다(자극을 받아 과거의 트라우마가 되살아났을 때).
- 괴롭다는 사실을 아무에게도 알리지 않는다(트라우마를 재경험하는 경우).

달성하기 어려워지는 의무나 욕구

- 이 상황을 함께 겪는 사람들을 돕거나 보호할 여유가 없다.
- 차분함을 유지하지 못한다.
- 명확하고 신중한 사고가 불가능하다.
- 상처가 덧나지 않도록 가만히 있어야 하는 상황을 견디지 못한다.
- 감정을 통제하기 어렵다.
- 앞일(또는 현재 상황 외의 모든 일)을 생각할 수 없다.
- 무모하거나 충동적인 행동을 자제하지 못한다.
- 아무렇지 않은 듯 행동하기 어렵다(트라우마가 되살아났을 때 주변에 다른 사람들이 있는 경우).
- 삶과 운명을 스스로 통제하기 벅차다.

갈등과 긴장감을 불러일으키는 시나리오

- 빨리 행동에 나서도록 강제하는 시간제한이 생긴다.
- 탈출 기회가 주어지지만 그 과정에 커다란 위험이 따른다.
- 오랫동안 사용하지 않았거나 의도적으로 거부했던 기술에 의존해 상황을 타 개해야 한다.
- 살아남으려면 가치관을 포기해야 한다.
- 살아남으려면 다른 사람을 희생해야 한다.
- 스스로의 잘못 때문에 트라우마가 생긴 거라며 가해자가 가스라이팅한다.
- 상처를 입어 도망칠 수 없게 되는 바람에 맞서 싸우는 방법밖에 남지 않는다.
- 인터뷰나 공연 등 중요한 행사 도중에 트라우마가 자극된다.

이 기폭제로 발생하는 감정

걱정, 겁먹음, 격분, 고통스러움, 공포, 공황, 괴로움, 끔찍함, 단호함, 두려움, 무력 감, 무서움, 반항심, 복수심, 부정, 분노, 불안, 수치심, 슬픔, 외로움, 의구심, 자기 연민, 죄책감, 취약함, 패배감, 히스테리, 힘겨움

함께 쓰면 효과적인 표현

얼어붙다, 멍하니 바라보다, 입을 딱 벌리다, 움찔하다, 무너지다, 도망치다, 물러나다, 헛디디다, 부정하다, 몸을 돌리다, 화들짝 놀라다, 덜덜 떨다, 공황에 빠지다, 피하다, 후퇴하다, 탈출하다, 숨을 훅 들이켜다, 과호흡하다, 긴장하다, 틀어쥐다, 손을 뻗다, 신음하다, 훌쩍거리다, 외치다, 비명을 지르다, 울다, 애걸하다, 후들거리다, 대처하다, 방어하다, 분리되다, 고립되다, 마비되다, 보호하다, 가다듬다, 가라앉히다. 공격하다, 싸우다, 돕다, 구출하다

작품을 한 단계 끌어올리는 비법

트라우마는 매우 극적인 기폭제이므로 남용해서는 곤란하다. 과거의 트라우마를 떠올리게 하는 것만으로 충분할 때도 많다. 트라우마가 자극된 캐릭터는 과거 회상, 도피 반응이나 회피 행동을 보이며, 균형을 잃고 감정적으로 격해지기 쉽다.

정의

인체는 호르몬 농도가 정확히 유지되어야 원활히 움직인다. 즉 호르 몬 균형이 깨지면 신체, 정신, 감정 면에 악영향을 미칠 수 있다는 뜻 이다. 이런 내적 불안정을 유발하는 요인으로는 다이어트, 만성 스트 레스, 일부 자가면역질환, 약물, 폐경 등이 있다. 호르몬 불균형의 가 장 흔한 두 가지 원인인 '사춘기'와 '임신'에 관해서는 각 유형을 참고 하자.

신체적 징후와 행동

- 뚜렷한 원인 없이 갑자기 체중이 변한다.
- 체지방이 불균형하거나 일반적이지 않은 부위에 축적된다.
- 머리카락이 가늘어지거나 엉뚱한 곳에 털이 나다
- 자는 동안 땀이 많이 난다.
- 얼굴이 부어서 부석부석하다.
- 월경 주기가 불규칙하다.
- 움직임이 뻣뻣하다.
- 근육량이 줄어든다.
- 피부 질감이 달라진다(갑자기 건성 혹은 지성이 되는 등).
- 황달기가 올라와 눈이나 피부가 노래진다.
- 잠을 설친다.
- 눈이 붓거나 튀어나와 보인다.
- 피부에 기미가 생긴다.
- 여드름이 심해진다.
- 다리와 발이 붓는다.
- 패션보다 편안함을 우선시해서 옷을 고른다.
- 쉽게 눈물이 난다
- 화장실에 과하게 자주 들락거린다.
- 불임으로 고생한다.
- 정신이 없어 보인다
- 예전에는 신경 쓰지 않았던 환경 자극(냄새나소리)에 반응한다.

- 과민 반응을 보이며 갑자기 폭발한다.
- 위험한 행동을 서슴지 않는다.
- 전에 없이 음식에 민감하다.
- 무슨 일이 일어나는 것인지 알아보려고 호르몬과 신체에 관해 검 색한다.
- 상황을 개선하기 위해 식생활을 바꾼다.
- 증상을 완화하려고 민간요법이나 자연요법을 시도한다.
- 운동을 더 많이 한다.
- 증상에 대처하려고 약을 먹는다.
- 병원에 자주 찾아간다.

몸 속 감각

- 불안이 심하다.
- 성욕에 변화가 생긴다.
- 생식기에 좋지 않은 변화(발기부전, 질 건조증 등)가 찾아온다.
- 근육에 경련이 일어나고 쥐가 난다.
- 배변 활동에 변화가 생긴다.
- 탈수 증상을 느낀다.
- 갑자기 특정 음식이 당긴다.
- 탈지하다
- 손끝이 저리다.
- 유방이 쓰라리다.
- 편두통이 생긴다.
- 채워지지 않는 허기나 갈증을 느낀다.
- 몸이 떨리는 듯하다.
- 골반 근처가 찌르듯이 아프다.
- 어지럽다.
- 심박이 빨라진다(고혈압).
- 더위나 추위에 민감하다.
- 몸을 가만히 두지 못한다.
- 특정 신체 부위가 아프거나 예민하다.

정신적 반응

- 집중하는 데 애를 먹는다.
- 머릿속이 희뿌연 느낌이 든다.
- 지금 겪는 증상은 일시적일 뿐이라고 자신을 달랜다.
- 자신이 매력이나 가치가 없다고 느낀다.
- 쉽게 짜증을 내고 답답해한다.
- 기분이 쉽게 오르락내리락해서 힘들다.
- 신체적 변화에 수치심과 당혹감을 느낀다.
- 달라지는 현실을 부정하며 살아간다.
- 뭔가 잘못되었다는 건 알지만 정확히 무엇인지는 모른다.
- 빨리 이 변화가 끝나기만을 바란다.
- 아무에게도 이해받지 못하는 느낌이 든다.
- 전전긍긍하고 신경이 예민하다.
- 이전에는 한 번도 겪어보지 못한 방식으로 취약해진 느낌이 든다.
- 심각한 질병이라 진단받을까 봐 불안하다.
- 곧 죽을 거라고 여긴다.
- 인생 전반이나 일, 학업, 가족, 성생활 등 한 가지 특정 영역에 무관 심하다.
- 배우자나 연인이 자신을 떠날까 봐 걱정한다.
- 기억을 떠올리는 데 애를 먹는다.
- 우울하다.

호르몬 불균형을 숨기려는 행동

- 잠을 자지 못해서 늦게까지 일하지만 할 일이 많아서 그렇다고 둘러댄다.
- 성생활을 피한다.
- 학교나 직장에 자주 병가를 낸다.
- 변덕스럽게 굴었다가 사과하고 다른 핑계를 대는 일이 잦다.
- 배가 고프거나 잠이 모자라서 몸 상태가 좋지 않은 척한다.
- 신체 변화를 막으려고 다양한 식이요법을 시도한다.
- 변화를 눈치채고 지적할 만한 친구나 가족을 피한다.
- 개별 증상(높은 콜레스테롤 수치나 저혈당 등)에만 초점을 맞춘다.

- 지나칠 정도로 운동한다.
- 변화를 감춘다(휑해진 머리숱을 모자로 가리거나, 헐렁한 옷으로 불어난 몸무게를 감추거나. 화장으로 여드름을 가리는 등).
- 옷을 얇게 입는다(열감이나 홍조가 문제일 때).
- 개인위생 관리에 새로운 습관을 추가한다(여드름을 예방하려고 세수를 자주 하는 등).

달성하기 어려워지는 의무나 욕구

- 성생활을 즐기기 어렵다.
- 운동이 힘겹다(고통, 활력 저하, 체중 변화를 겪는 상황이라면).
- 원래 입던 옷이 맞지 않거나, 무슨 옷을 입어도 마음에 들지 않는다.
- 원래의 식생활을 고수하기 어렵다.
- 긍정적 태도를 유지할 수 없다.
- 옷을 잘 차려입고 사교 활동에 참석할 기분이 나지 않는다.
- 남들과 사이좋게 지내지 못한다(특히 인내심이 필요한 상황에서).
- 외모나 성과가 대중에게 철저히 검증받는 직업(정치인이나 연예인)을 유지하기 어렵다.
- 특정한 외모를 유지해야 하는 직업군에서 일하기 힘들다.
- 체력을 많이 소모하는 일(유아 돌보기, 공연하기 등)을 계속할 수 없다.

갈등과 긴장감을 불러일으키는 시나리오

- 호르몬 불균형의 원인이 암 같은 심각한 기저 질환이었다는 사실이 밝혀진다.
- 성미가 급해져 사랑하는 사람들과 자주 갈등을 빚는다.
- 호르몬 불균형으로 약을 먹어야 하는 상황에서 임신했다는 사실을 알게 된다.
- 공공장소에서 의식을 잃거나 응급 치료가 필요한 상황이 발생한다.
- 감당하기 어려운 상황을 겪고 있는 와중에 설상가상으로 다른 갈등이 등장한 다(자녀 문제로 학교에서 호출당하거나, 회사 내 인간관계에 큰 문제가 터지는 등).
- 아이를 갖고 싶으나 임신이 되지 않는다.
- 자리를 너무 자주 비우거나 상습적으로 지각하는 바람에 회사에서 눈 밖에

나다.

- 호르몬 불균형이 쉽사리 사라지지 않는다는 사실을 알게 되다
- 배우자나 연인이 떠난다.

이 기폭제로 발생하는 감정

걱정, 곤혹스러움, 근심, 동요, 변덕스러움, 분노, 불만, 불안, 수치심, 슬픔, 우울, 의구심, 자신 없음, 전전긍긍함, 절망, 초조함, 행복감, 향수, 혼란, 희열

함께 쓰면 효과적인 표현

갈망하다, 널뛰다, 땀 흘리다, 격분하다, 쏘아붙이다, 외치다, 소리 지르다, 울다, 흐느끼다, 감추다, 모면하다, 멍해지다, 시들해지다, 은퇴하다, 말다툼하다, 달라지다

작품을 한 단계 끌어올리는 비법

호르몬 불균형은 기분에 영향을 미칠 때가 많다. 이런 감정이 가정이나 직장 내 인간관계 또는 교우 관계에서 의도치 않은 갈등을 일으키는 상황을 생각해보자.

정의

관심을 자극하는 새로운 대상이 나타나 감정이 고조되고, 종종 성적으로 활성화되는 현상. 남성과 여성의 흥분 양상이 다르게 나타나기도 하므로 이 항목에서는 양쪽의 공통된 측면에 초점을 맞추기로 한다. 더 많은 아이디어를 얻고 싶다면 '매혹' 항목을 참고하자.

신체적 징후와 행동

- 고개를 번쩍 들고 강렬하게 시선을 맞춘다.
- 시각적으로 상황을 파악하려는 듯 미간을 모으고 집중한다.
- 대상에 시선을 집중하고 빤히 바라본다.
- 하던 일을 잊어버린다(욕망을 자극하는 사람에게 주의력을 빼앗겨서)
- 몸을 꼿꼿이 세운다(특히 욕망의 대상도 자신에게 관심을 보일 때)
- 눈이 반짝반짝 빛난다.
- 이글이글한 뉴으로 바라보다
- 자기 얼굴이나 목을 만진다(턱선을 손가락으로 쓸거나, 눈썹을 문지 르거나, 입술을 건드리는 등).
- 하던 일이나 얘기를 나누던 상대를 버려둔다.
- 대상을 향해 몸을 기울인다.
- 입술이 살짝 벌어진다.
- 눈에 띄게 홋조가 돈다
- 자기 웃옷의 목둘레를 당겨 노출된 피부를 문지른다.
- 고개를 젖혀 목을 드러낸다.
- 누가 자기 반응을 눈치챘는지 확인하려고 주변을 두리번거린다 (특히 홍분을 느끼기에 적절한 장소가 아니거나, 주변에 위험 요소가 있을 때).
- 상대방을 구석구석 살피며 위아래로 훑어본다.
- 체온이 올라가면서 자꾸 옷을 당겨 매무새를 가다듬는다.
- 대상 외의 사람들에게 반응을 보이지 않는다(질문에 대답하지 않거 나. 뒤로 물러서는 등)
- 괜히 장신구를 만지작거린다(반지를 돌리거나, 목걸이 펜던트를 건

드리는 등)

- 관심 대상과 상호작용할 수 없을 때 초조함을 가라앉히려는 동작 (자기 팔을 쓰다듬거나, 머리카락을 매만지는 등)을 한다
- 매력을 느끼는 사람 쪽으로 가까이 간다.
- 원하는 대로 할 수 없으면(다른 사람이 가까이 있거나, 꼭 해야 하는 일이 있어서) 초조하게 꼼지락거린다.
- 다른 사람이나 해야 할 일을 무시한다.
- 상대의 개인 공간 안으로 들어가거나, 상대를 자기 공간 안으로 들 인다.
- 장난스럽게 신체 접촉(상대방의 팔을 잡는다든가)을 하거나, 더 친 밀하게 군다(상대방이 그래도 괜찮다는 신호를 보낼 때).
- 가까이 다가가 최대한 거리감을 줄이려 한다.
- 목소리가 부드러워지거나 허스키해진다.
- 추파를 던지거나 도발적인 말을 한다.
- 상대방과 단둘이 남을 기회를 노린다.

몸속 감각

- 체온이 올라가서 덥다.
- 심장박동이 빨라지고 맥박이 강해진다.
- 신체 감각이 예민하다.
- 가슴이나 손 성감대에서 짜릿한 감각이 느껴진다
- 가슴이나 배가 파르르 떨리는 느낌이 든다.
- 긴장감이 빠져나가면서 느슨해진다.
- 타액 분비가 증가해 반사적으로 침을 자주 삼킨다.
- 얼굴이 달아오른다.
- 호흡이 가쁘다.

정신적 반응

- 상대방의 관심사를 읽으려고 애쓰면서 상대의 목소리, 움직임, 신체 언어에 매우 예민해진다.
- 흥분을 일으킨 대상을 더 중요한 존재로 인식한다.
- 자신의 감정을 자극하는 상대방의 특징에 주목한다.
- 성적인 생각을 떠올린다.

- 자신의 신체가 반응하는 방식을 자각하다
- 예전에는 눈치채지 못한 상대방의 사소한 특징을 알아채다
- 다른 일에 집중하지 못한다.
- 긍정적인 의미에서 얼떨떨하다
- 다른 생각이나 걱정거리를 잊은 채 눈앞의 순간에 집중하다
- 시간 가는 줄 모른다
- 간절하고 다급한 느낌이 든다
- 자제가 안 된다고 느끼면서도 기분이 좋다.
- 감정의 진폭이 커진다
- 상대방과 관련해서 가능한 시나리오를 그려보거나 상상의 나래를 펼친다.
- 논리나 차분한 생각보다 직감에 의존한다.
- 상대에게 호의적인 쪽으로 생각이 기운다.
- 관심 없는 척하며 비싸게 군다.
- 자신을 달래며 감정을 다잡는다(시기나 장소가 적절치 않을 때).
- 유혹에 넘어가도 괜찮은 이유를 정당화한다.

흥분을 숨기려는 행동

- 상대방을 곁눈으로 흘끗흘끗 살필 수 있게 몸을 살짝 돌린다.
- 신체적으로 흥분한 모습을 감추기 위해 자세를 바꾸거나 몸을 가린다(성적인 흥분일 때).
- 상대방과 눈이 마주치지 않으려고 일부러 시선을 먼 곳에 고정한다.
- 단어를 신중하게 고르면서 천천히 말한다.
- 억지로 차분해지려고 호흡에 집중한다.
- 흥분이 미치는 영향을 떨쳐내려는 듯이 몸을 가볍게 흔든다.
- 태연해 보이려고 머릿속으로 스스로를 진정시킨다.
- 질문을 던져서 남들의 관심이 자신의 흥분 상태에 쏠리지 않게 한다.
- 대화 주제를 바꾸거나, 주도권을 다시 가져오는 전략(손님들에게 술을 따라주 거나, 집중력을 되찾을 시간을 벌 행동을 하는 등)을 동원한다.
- 핑계를 대고 자리를 뜬다(유혹당할 위험을 피하려고).

- 흥분시키는 대상을 피한다.
- 흥분해도 괜찮은 상대(데이트 상대, 연인이나 배우자 등)에게 흥분한 것처럼 위 장한다.

달성하기 어려워지는 의무나 욕구

- 욕망의 대상이 가까이 있을 때 일이나 임무에 온전히 집중할 수 없다.
- 배우자나 연인에게 신의를 지킬 수 없다.
- 욕망을 비밀로 유지하지 못한다(얽히면 안되는 사람에게 흥분했을 때).
- 흥분한 상태에서 일상적 활동(회의에 참석하거나, 이웃과 잡담을 나누는 등)에 집중하지 못한다.
- 진정으로 워하는 것과 상충하는 약속을 지키지 못한다.
- 관심 대상과 자신을 떨어뜨려놓을 임무에 소홀하다.
- 흥분 대상이 근처에 있을 때 다른 이들에게 정신적, 감정적 관심을 쏟지 못 한다.
- 자신을 잘 아는 사람들 앞에서 흥분이 미친 영향(산만해지거나, 편파적으로 행동하거나, 신체적 징후를 보이는 등)을 감추기 어렵다.
- 감정에 휩쓸려 논리적으로 생각할 수 없다.
- 단호하게 감정을 부정하고 끊어내지 못한다.
- 감정을 솔직하게 드러낼 수 없다(흥분했다는 사실을 감춰야 할 때).

갈등과 긴장감을 불러일으키는 시나리오

- 의무에 붙들려 욕망의 대상을 추구하지 못한다.
- 다른 사람들도 같은 사람에게 욕망을 느껴 경쟁 구도가 생겨난다.
- 어떤 식으로든 면밀히 조사받는 와중에 흥분을 느낀다.
- 감정적으로 지나치게 흥분한 나머지 명백한 위험이나 위협을 간과한다.
- 추파를 던지는 동료와 긴밀히 협업할 일이 생긴다.
- 흥분으로 판단력이 흐려지는 바람에 남에게 이용당한다.
- 평소 자기 취향이 아니었던 대상에게 흥분을 느껴 내적 갈등을 겪고, 그 이유 를 이해하고자 내면 탐색에 나선다.

- 상대방이 관심에 응하지 않는다.
- 예전 배우자와 행사(자녀의 결혼식 등)에 참석했다가 옛 감정이 되살아난다

이 기폭제로 발생하는 감정

간절함, 갈망, 고양감, 기대감, 단호함, 창피함, 들뜸, 무력감, 불만, 의구심, 성가심, 실망, 욕망, 욕정, 자기혐오, 자신감, 조바심, 좌절감, 집착, 초조함

함께 쓰면 효과적인 표현

부추기다, 들뜨게 하다, 관심을 끌다, 동요시키다, 돋우다, 치밀다, 끌어내다, 끌어당기다, 도발하다, 부채질하다, 조장하다, 꼬드기다, 불붙이다, 유발하다, 촉발하다, 유도하다, 자아내다, 고조되다, 일으키다, 불타오르다, 자극하다, 흥분시키다, 몰아붙이다, 기름을 붓다, 달래다, 불어넣다, 일깨우다, 환기하다, 되살리다, 가로막다, 눈뜨다, 감질나다, 버티다, 불꽃이 튀다, 끌리다, 끌어올리다, 불러일으키다, 달아오르다, 뜨거워지다, 욕망하다, 애태우다, 욕정하다

작품을 한 단계 끌어올리는 비법

흥분을 도구로 활용할 때는 캐릭터의 시점과 사고가 온통 자기 관심을 자극한 인물에게 쏠린다는 점을 염두에 두어야 한다. 그 인물이 캐릭터의 생각, 행동, 반응의 구심점이 되므로 이 점이 잘 드러나도록 묘사하자

감정 기폭제로 캐릭터를 흔들어놓기

내적 긴장이 너무 심해지면 이성적으로 생각하거나 행동을 통제하지 못한다. 강 렬한 감정에 따라 행동하면 일시적으로는 마음이 편해질지 모르지만, 여기에는 대가가 따르기 마련이다. 캐릭터가 감정적 충동에 따라 반응했다가 후회로 몸부 림치게 할 방법을 찾는다면 다음 목록을 살펴보자.

의사 결정 능력 저하	가치관 혼란
 상식을 무시한다. 비이성적 사고와 편견에 매달린다. 성급한 결론을 내린다. 모 아니면 도 식으로 생각한다. 타협을 거부한다. 	 도덕적 선을 넘는다. 법을 어긴다. 편견에 좌우된다. 폭력에 굴복한다. 옳은 일이 아니라 쉬운 일을 택한다.
상황악화	자기의심
 위험을 무릅쓴다. 경솔하게 행동한다. 논리가 아닌 감정에 따라 행동한다. 위협, 실수, 위험을 포착하지 못한다. 타인을 위험에 빠뜨린다. 	 자존감을 상실한다. 취약해졌다고 느낀다. 자괴감이 밀려온다. 후회하며 자신을 탓한다. 자기 파괴적으로 행동한다.
인간관계에 갈등 초래	평판손상
조바심을 낸다. 폭언을 퍼붓는다. 상대의 동기나 진심을 의심한다. 상대를 오해한다. 사람들을 차단한다.	 허술한 논리를 주장한다. 실수를 저지른다. 벌컥 화를 낸다. 떠오르는 대로 말해버린다. 압박감에 무너진다.

캐릭터의 고민에 살을 붙일 질문

자신이 처한 상황에서 두 가지 이상의 신념이 부딪치면 부조화를 겪는다. 이를 해결하기 위해 캐릭터는 자기 마음을 들여다보며 가장 중요한 게 무엇인지 알아낼 목적으로 스스로에게 질문을 던진다. 다양한 요소를 이리저리 비교하는 이 과정은 캐릭터와 상황에 따라 그때그때 달라지지만, 다음 질문들은 캐릭터가 고민을 시작하는 출발점으로 활용하기 좋다. 선택이나 행동이 초래할 결과에 대한 두려움은 때때로 발목을 잡는 자기 제한적 사고를 부르기도 한다는 사실도 염두에 두자

- 속상한 이유는 뭘까?
- 지금 강하게 느끼는 감정은 무엇이며, 그중 참기 어려울 만큼 고통스러운 것이 있을까?
- 과민 반응하거나 너무 어렵게 생각하는 걸까?
- 가장 두려운 것은 무엇일까?
- 이게 과연 내가 관여할 문제일까? 어디까지 관여해야 할까?
- 현상 유지와 변화 중 어느 쪽이 더 낫고, 안전하고, 쉬울까?
- 상황이 이렇게 돼서 아끼는 사람이 상처받을까?
- 원래 하던 대로 하거나, 상관하지 않으면 어떤 결과가 나올까?
- 뭔가를 바꾸거나, 관여하거나, 목소리를 높이면 어떤 결과가 나올까?
- 신념 중에서 도저히 희생할 수 없을 만큼 중요한 것은 무엇일까?
- 누구에게 신의를 지키고 싶을까?
- 이 상황에서 (내가 가장 존경하는 인물)은 어떻게 행동할까?
- 옳은 길 대신 쉬운 길을 택하면 후회할까?

발목을 잡는 자기 제한적 사고

- X 나는 변화를 일으킬 수 없다.
- X 내가 관여해도 상황을 악화할 뿐이다.
- X 변화를 일으키는 것은 위험하므로 원래 하던 대로 해야 한다.
- X 뭘 어떻게 해야 할지 모르겠으니 아무것도 하지 않는 편이 낫다.
- X 뭔가를 바꾸려고 할 때마다 실패한다.

의사 결정의 핵심 요소

신념을 뒤흔드는 무언가를 알게 되거나, 겪거나, 깨달으면 인지 부조화가 발생한다. 이런 내적 불쾌감을 해소하려면 서로 부딪치는 생각, 신념, 모순되는 행동을합리화해야만 한다. 캐릭터의 의사 결정 과정에 다음 네 가지 요소를 집어넣어독자들의 관심을 끌어들이자.

① 개인적 신념

새로운 정보가 등장했을 때 뒤흔들린 신념이나 가치관은 무엇인가?

② 편견

판단력을 흐릴 만한 편견이 존재하는가?

인지 부조화

신념과 행동이 서로 일치하지 않거나 사고.신념. 가치관 등이 모순될 때 생겨나는 내적 긴장과 불쾌감

③ 활성화된 감정

편견이나 비이성적 사고에 자극된 것을 포함해 어떤 감정이 활성화되었는가?

④ 고민해야할 요소

옳고 그름을 판단하고, 가장 나은 행동 방침을 정하기 위해 고려해야 할 요소나 상황에 따른 진실은 무엇인가? 이 표를 활용해 캐릭터의 내적 불쾌감(인지 부조화)과 연결된 여러 요소를 브레인스토밍해서 캐릭터가 중요한 결정에 이르게 된 과정을 보여주자.

① 개인적 신념	② 편견
인지 [‡] 신념과 행동이 서로 사고, 신념, 가치관 등이 모순될 때	
③ 활성화된 감정	④ 고민해야할요소

이 표의 인쇄용 버전은 윌북 홈페이지(https://willbookspub.com) 자료실에서 다운로드 받을 수 있습니다.

옮긴이 최다인

연세대학교 영문학과를 졸업하고 7년간 UI 디자이너로 일하다 글밥 아카데미를 수료한 후 바른번역 소속 번역가로 활동 중이다. 옮긴 책으로는 『인텔리전스 랩』 『필로소피 랩』 『최소한 그러나 더 나은』 『세계의 기호와 상징 사전』 『나는 왜 사랑할수록 불안해질까』 『애착 워크북』 『부모의 말, 아이의 뇌』 『관계 면역력을 키우는 어른의 소통법』 등이 있다.

서스펜스 사전

작가를 위한 서사 확장 가이드

펴낸날 초판 1쇄 2025년 6월 30일

지은이 안젤라 애커만, 베카 푸글리시

옮긴이 최다인

펴낸이 이주애, 홍영완

편집장 최혜리

편집1팀 김혜원, 박효주, 최서영

편집 홍은비, 강민우, 한수정, 안형욱, 송현근, 이소연, 이은일

디자인 김주연, 기조숙, 윤소정, 박정원, 박소현

홍보마케팅 김준영, 김태윤, 백지혜, 박영채

콘텐츠 양혜영, 이태은, 조유진

해외기획 정미현, 정수림

경영지원 박소현

펴낸곳 (주)윌북

출판등록 제2006-000017호

주소 10881 경기도 파주시 광인사길 217

홈페이지 willbookspub.com 전화 031-955-3777 팩스 031-955-3778

블로그 blog.naver.com/willbooks

트위터 @onwillbooks 인스타그램 @willbooks_pub

ISBN 979-11-5581-821-3 03600

- 책값은 뒤표지에 있습니다.
- 잘못 만들어진 책은 구입하신 서점에서 바꿔드립니다.